하워드 애쉬먼은 진실을 단순하게 표현하는 데 있어 천재다. 그가 "아주 오래된 이야기, 시처럼 오래된 노래(tale as old as time, song as old as rhyme)"라고 가사를 썼을 때, 아마도 이는 하워드가 그동안 종이에 썼던 것 중 가장 고상한 2행시였을 것이다. 이 짧은 몇 마디 속에서, 그는 〈미녀와 야수〉가 큐피드와 프시케, 시라노 드 베르주라크, 노트르담의 꼽추처럼 오래된 이야기라는 사실을 우리에게 상기해준다. 하워드의 가사는 노래와 시를 통해 이 이야기들을 듣고 싶고 또 계속 오래 반복해서 듣고 싶다는 우리의 바람을 표현해준다.

수많은 아티스트들이 1991년 애니메이션 〈미녀와 야수〉에 그들의 열정을 쏟아부었다. 그 후 우리는 이 오래된 사랑 이야기를 새로운 세대들을 위해서 우리의 방식으로 재작업해오면서, 엄청난 찬사를 받은 적도 있었고 초라한 반응을 얻은 적도 있었다.

스토리텔러로서 역사상 위대한 이야기들을 전하고 되풀이하는 것이 우리의 일이자 의무다. 그런 의미에서 하워드는 자신의 본분을 다했다. 이제 빌 콘던과 그의 배우들과 스태프들이 〈미녀와 야수〉를 다시 이야기하는 전통을 이어간다. 뛰어난 솜씨로 재탄생시킨 라이브액션 영화 〈미녀와 야수〉는 사랑과 구원이라는 옛 시대의 주제에 여전히 목마른 신세대 영화 팬들에게 깊은 인간애를 선사할 것이다.

—돈 한
〈미녀와 야수〉의 책임 프로듀서

THE ART OF Disney 미녀와 야수

글 찰스 솔로몬 서문 빌 콘던

애니메이션에서부터 영화까지
〈미녀와 야수〉에 대한 모든 것

ART NOUVEAU

THE ART OF 미녀와 야수: 디즈니 미녀와 야수 아트북

1판 1쇄 펴냄 2017년 3월 17일

글 찰스 솔로몬 Charles Solomon　**서문** 빌 콘던 Bill Condon
번역 정미우　**펴낸이** 하진석　**펴낸곳** ART NOUVEAU　**주소** 서울시 마포구 독막로3길 51
전화 02-518-3919　**팩스** 0505-318-3919　**이메일** book@charmdol.com
신고번호 제313-2011-157호　**신고일자** 2011년 5월 30일
ISBN 979-11-87824-01-5 06600

※ 도서, 영화 등의 작품이 처음 언급된 경우에는 한국어판 제목과 원제를 함께, 그 이후에는 한국어판 제목만 표기했습니다.
　국내에 소개되지 않은 작품의 경우에는 원제만 표기했습니다.

5p 벨이 사는 시골 마을의 상세한 배경. 아티스트 디즈니 스튜디오 아티스트, 구아슈.
6p 벨과 야수의 초기 드로잉은 17세기 시대적 배경과 장 콕토 영화의 영향을 나타내 보여준다. 아티스트 안드레아스 데자, 연필·색연필·잉크.
9p 월트 디즈니 월드 리조트에 위치한 야수의 성이 삐죽삐죽한 바위들과 고딕 양식의 다리 너머로 모습을 보인다. 사진 켄트 필립스.
14~15p 벨의 집 주변의 전원 지역 레이아웃 드로잉. 아티스트 데이비드 가드너, 연필.
218~219p 완성된 배경은 18세기 프랑스 그림의 영향을 보여준다. 아티스트 더그 볼, 아크릴.

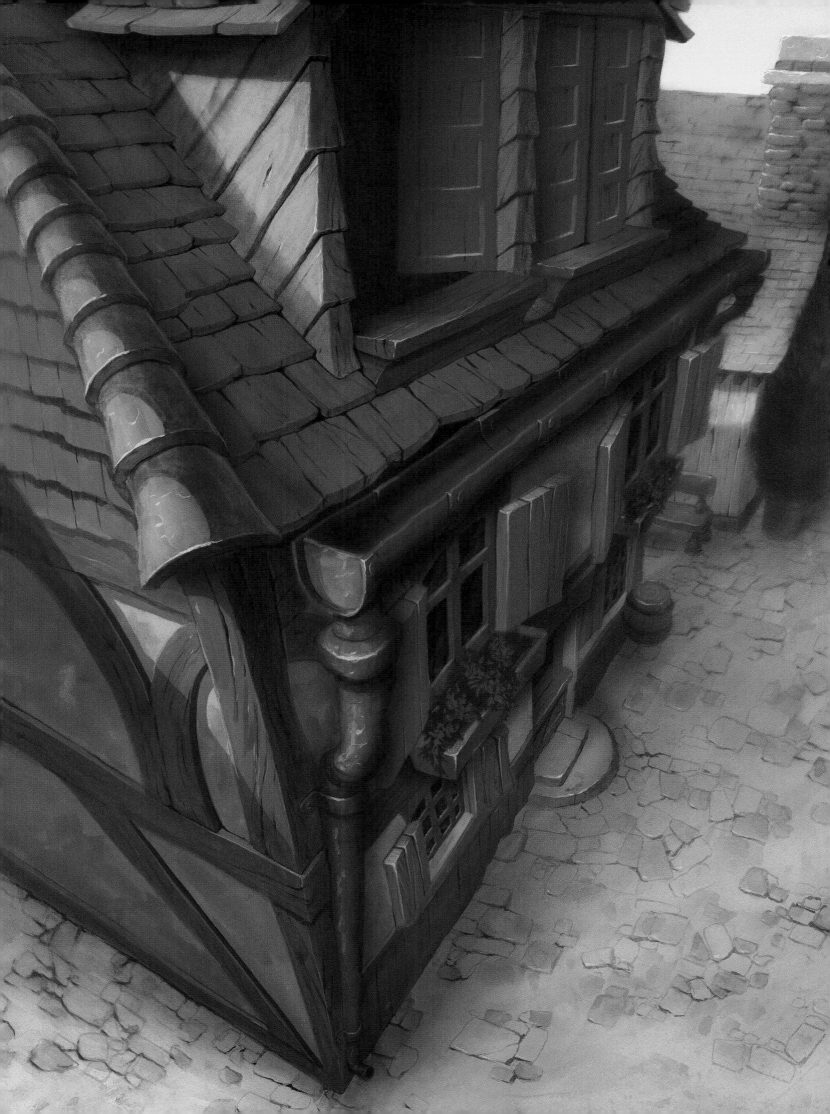

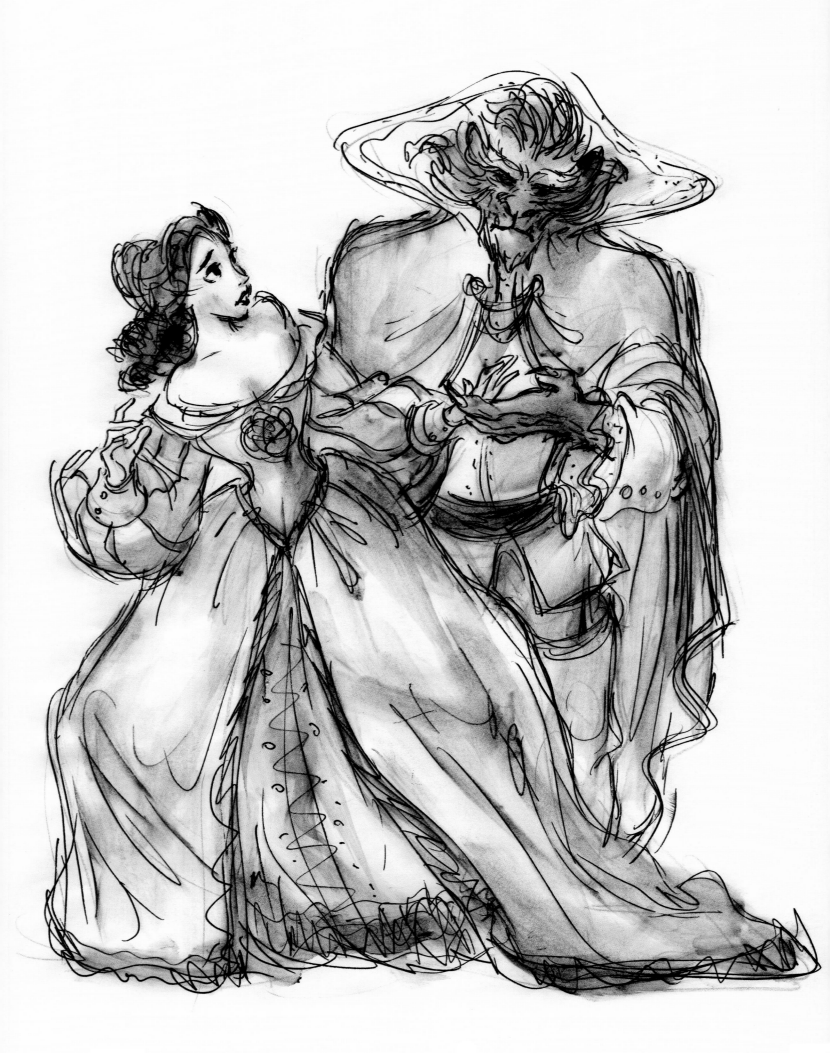

CONTENTS

11 Introduction. Ever Just as Sure/As the Sun Will Rise
태양이 떠오르는 것처럼 확실해
– 빌 콘던, 〈미녀와 야수〉(2017) 감독

17 I. True as It Can Be
이것은 정말 진실한 이야기야
– 〈미녀와 야수〉 원작의 기원

23 II. Ever Just the Same/Ever a Surprise
언제나 똑같고, 언제나 놀라워
– 1984년 경영 체제 변화 이후 디즈니의 재도약

33 III. Finding You Can Change/Learning You Were Wrong
당신은 실수했지만 바뀔 수 있어
– 〈미녀와 야수〉 최초 버전

61 IV. Both a Little Scared/Neither One Prepared
준비가 안 된 것 같아 조금은 두려웠어
– 새 버전의 감독이 된 커크 와이즈와 게리 트루즈데일

79 V. Tune as Old as Song
아주 오래된 듯한 그 노래
– 애니메이션을 뮤지컬로 만든 하워드 애쉬먼과 앨런 맹컨

101 VI. True That He's No Prince Charming
알아, 그는 멋진 왕자님은 아니야
– 캐릭터 만들기

*각 장의 제목은 애니메이션 〈미녀와 야수〉에 수록된 곡들의 가사로 이루어져 있습니다.

CONTENTS

125 VII. There Must Be More Than This Provincial Life
이 시골보다 멋진 세계가 있을 거야
- 스토리를 위한 세계 만들기

147 VIII. Bittersweet and Strange
달콤씁쓸하게 이상해
- 영화의 완성 그리고 하워드 애쉬먼의 죽음

157 IX. Who'd Have Ever Thought/That This Could Be?
이것이 가능하리라 그 누가 생각했을까?
- 무대에 올라간 〈미녀와 야수〉

167 X. Just a Little Change/Small, to Say the Least
그냥 작은 변화야, 아주 작은!
- 3D로 IMAX에서 상영한 〈미녀와 야수〉

177 XI. We Want the Company Impressed!
우리는 손님을 감동시키겠어!
- 월트 디즈니 월드 리조트의 〈미녀와 야수〉

187 XII. Ever as Before/Ever Just as Sure
언제나 예전처럼, 언제나 당연하지
- 라이브액션 영화로 재탄생한 〈미녀와 야수〉

215 XIII. With a Dreamy, Far-off Look/And Her Nose Stuck in a Book
먼 곳의 꿈을 꾸듯 책 속에 빠져 있네
- 감사의 말, 참고 문헌, 인덱스

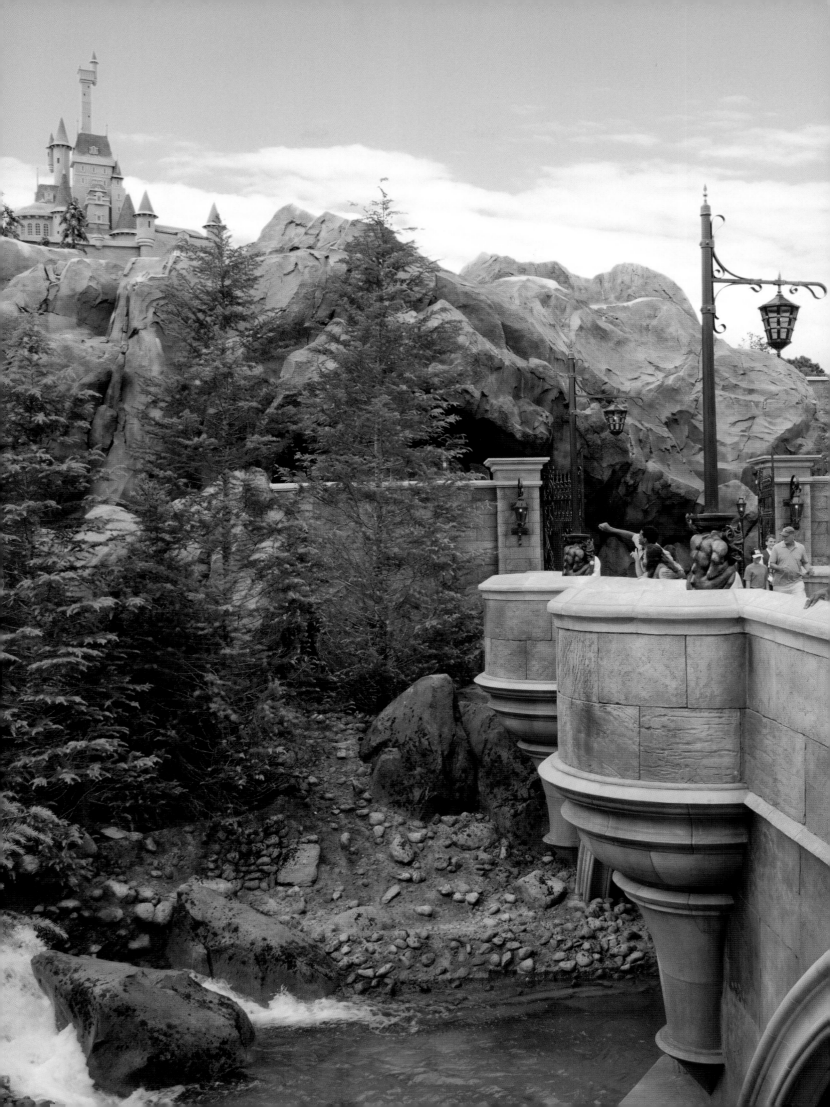

Ever Just as Sure/
As the Sun Will Rise
태양이 떠오르는 것처럼 확실해

빌 콘던, 〈미녀와 야수〉(2017) 감독

메일로 도착한 대본이 빌 콘던 감독에게서 온 것이라면 대본을 읽기도 전에 "네, 하겠습니다"라고 말하게 된다.
—이안 맥켈런

수많은 동화가 고대 민간설화에서 비롯되어 구전되어온 반면 〈미녀와 야수〉는 분명한 판본이 있다. 프랑스 작가 가브리엘 수잔 바르보 드 빌뇌브는 1740년에 이 이야기를 단편소설로 선보였다. 그녀의 이야기는 이후 많은 문화와 세대를 거쳐 계승되어오면서 오페라, 연극, 발레, TV 드라마 등에서 인기를 얻었다.

영화로는 프랑스의 위대한 예술가 장 콕토가 감독한 1946년 걸작 〈미녀와 야수, La Belle et la Bête〉가 전설로 남아 있다. 미국에서는 월트 디즈니 스튜디오가 이 이야기를 애니메이션으로 만들려는 두 번의 시도 끝에 마침내 1991년 뮤지컬 버전으로 제작했고, 이 애니메이션은 개봉되자마자 뮤지컬 애니메이션의 고전이 되었다.

그럼 이렇게 오래된 이야기를 왜 다시 영화로 제작하려고 하는 것일까?

우선 하워드 애쉬먼과 앨런 멩컨의 영화음악이 워낙 뛰어나고, 애니메이션이 아닌 다른 장르로 재개봉할 기회를 얻었기 때문이다. 하워드와 앨런의 〈미녀와 야수, Beauty and the Beast〉 OST는 기존의 곡들에 가사가 독창적이고 멜로디가 아름다운 대표적인 뮤지컬 곡들로, 이번 라이브액션 영화 OST는 앨런과 팀 라이스 그리고 세계 최정상급 아티스트들이 협업한 새로운 세 곡이 보강되어 더욱 강력해진 위용을 자랑한다.

또한 디즈니의 전통을 이어갈 기회였다. 디즈니와 픽사의 영화들은 〈환타지아, Fantasia〉에서부터 〈메리 포핀스, Mary Poppins〉에 이르기까지 지난 20년 동안 마법같이 놀라운 영상을 자랑해왔고, 기

10p 빌 콘던 감독은 2017년 〈미녀와 야수〉 도입부에 배우들의 모습을 담기로 했다. 이는 스테인드글라스로 묘사했던 애니메이션 버전의 도입부와 차별화한 것이다.

술의 발전은 1991년에 제안되었던 아이디어들이 마침내 구현될 수 있게 해주었다. 찻잔이 말하고 야수가 노래하는 모습이 실제처럼 보이도록 구현해내는 훌륭한 제작진들과 함께 일하는 것은 평생 한 번 있을까 말까 한 특권이었다.

그러나 결국 이 이야기를 다시 제작하게 된 가장 큰 이유는 늘 설득력을 잃지 않는 주제 때문일 것이다. 화려한 겉모습은 우리를 현혹할 수 있지만 진정한 아름다움은 그 내면에 존재한다는 관념은 언제나 기억해야 하는 가치이며 특히나 요즘 같은 세상에서는 더욱 그렇다.

우리 음악팀에서 애니메이션의 오리지널 음악 목록을 살펴보다가 하워드가 작사한 주제가 가사를 우연히 발견했다. 한 번도 사용된 적 없고 들어본 적도 없는 가사였다. 엠마 톰슨이 부르게 된 이 노래는 희망과 소생의 감동적인 분위기로 최신판 〈미녀와 야수〉의 대미를 장식한다. 지금 여기에 하워드에게 전하는 마지막 말을 노래로 남기는 것도 괜찮지 않을까 싶다.

겨울이 지나고 봄이 오고
배고픔이 지나고 잔치가 벌어지고
대자연이 그 길을 가르쳐줄 테니
우린 더 이상 할 말이 없네…
미녀와 야수
—빌 콘던, 〈미녀와 야수〉(2017) 감독

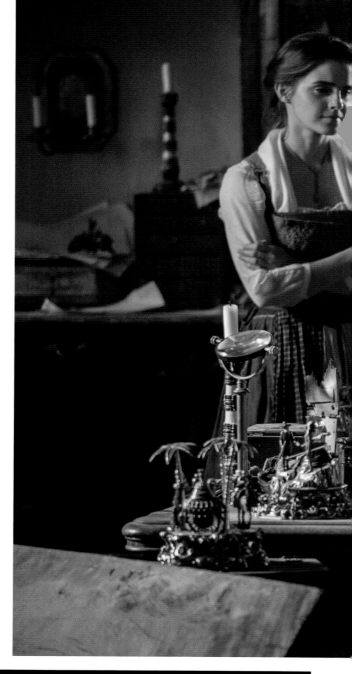

12~13p 위 벨(엠마 왓슨)이 정교하게 뮤직 박스를 만드는 아버지 모리스(케빈 클라인)의 모습을 지켜보고 있다.

12~13p 아래 라이브액션 영화는 벨과 아버지의 관계를 다른 시각으로 풀어간다. 하지만 애니메이션에서도 그랬듯이,
벨은 아버지를 찾아 야수의 성으로 가서 아버지를 감옥에서 탈출시키려 한다.

Chapter One

True as It Can Be
이것은 정말 진실한 이야기야

〈미녀와 야수〉 원작의 기원

모든 동화는 우리의 내면세계와 우리가 성숙해가는 과정을 보여주는 마법 거울이다. 동화가 이야기하고자 하는 것에 깊이 몰두하는 사람들에게 동화는 깊고 고요한 물웅덩이와 같다. 처음에는 그 물웅덩이를 통해서 우리 자신의 모습을 보게 되지만 이내 곧 그 아래에 존재하는 물의 깊이, 즉 우리 영혼의 내면적 갈등을 발견하고 마침내 우리 내면과 이 세상이 평화를 얻을 수 있는 방법을 찾게 된다. 그것이 바로 우리가 노력하여 얻는 대가다.

— 브루노 베텔하임

16p 영국의 삽화가 월터 크레인(1845~1915)은 야수를 멧돼지로 상상했다.

* 〈사려 깊은 여성 가정교사와 그녀의 제자들인 일류 가문의 젊은 아가씨들 간의 대화〉라는 뜻

제작자 돈 한은 말한다. "〈미녀와 야수〉는 정말 '아주 오래된' 이야기입니다. 학자들에 따르면 이야기의 기원은 〈미녀와 야수〉의 내용과 많이 흡사한 그리스 로마 신화 중 하나인 큐피드와 프시케의 전설로 거슬러 올라갑니다. 그건 또 다른 〈개구리 왕자, Frog Prince〉와 〈오페라의 유령, Phantom of the Opera〉이기도 합니다.

이런 이야기는 일본에서 아메리카 원주민에 이르기까지 모든 문화권에 존재합니다. 변이, 인생을 건 여정, 한 여자가 집과 아버지를 떠나 거구의 털북숭이 남자를 만나는 식이죠. 각 나라와 세대마다 나름의 방식으로 이야기를 만들었기 때문에 다양한 형태로 존재하고 있습니다."

〈미녀와 야수〉와 아주 비슷한 가장 초기의 이야기는 루치우스 아풀레이우스의 2세기경 소설 《황금 당나귀, The Golden Ass》에 등장한다. 소설 5권에서 어떤 못된 노파가 강도들에게 납치당한 어린 신부 카리테에게 큐피드와 프시케의 이야기를 해준다. 그러나 이러한 기술은 지금은 사라지고 존재하지 않는 초기 그리스 원본에 따른 것으로, 진정한 이야기의 기원은 알려진 바 없다.

〈미녀와 야수〉의 가장 유명한 버전은 1757년 프랑스의 잔 마리 르프랭스 드 보몽(1711~1780)이 발표한 것이었다. 이 이야기는 그로부터 3년 후 잡지 〈영 레이디스 매거진〉 중 〈Dialogues between a Discreet Governess and Several Young Ladies of the First Rank under Her Education*〉에 영어로 실렸다. 우리에겐 보몽 부인으로

장 콕토의 걸작 〈미녀와 야수〉(1946) 속 장 마레와 조제트 데이의 스틸 컷

널리 알려진 이 작가는 벨이 자매들보다 외모가 출중할 뿐만 아니라 훨씬 훌륭한 사람이라고 직설적으로 쓰고 있다. 벨의 두 언니는 출세욕과 허영심이 많으며 벨이 여가 시간에 책만 읽는다고 조롱한다. 벨은 구혼자들에게 자신은 결혼하기에 아직 너무 어리고 아버지와 몇 년 더 살고 싶다고 말한다.

그러던 어느 날, 부유한 상인이었던 아버지는 거래를 위해 물건을 가득 실어 바다 건너로 보낸 배들이 거센 폭풍에 난파되면서 모든 재산을 잃고 만다. 그럼에도 벨은 아침 일찍 일어나 아무 불평 없이 집안일을 돕는다. 얼마 후에 아버지는 자신의 배들 중 한 척이 물품을 가득 싣고 항해에서 돌아온다는 사실을 알게 된다. 벨의 두 언니는 드레스와 모피와 보석을 가져다 달라고 아버지에게 떼를 쓰지만, 벨은 장미 한 송이면 족하다고 말한다. 그러나 다시 재산을 되찾을 수 있다는 꿈에 부

풀었던 아버지는 도리어 잘못된 거래에 휘말려 빈손으로 항구를 떠나며 실의에 빠지게 되고, 집으로 돌아오는 길에 숲에서 길을 잃고 만다. 길을 헤매던 중 호화로운 성을 발견한 아버지는 그곳에서 보이지 않는 시종들로부터 원하는 모든 시중을 받게 된다. 그러나 아버지는 벨에게 주려고 성 안에 있는 장미 몇 송이를 꺾다가 야수의 분노를 사게 되는데, '야수의 분노가 너무도 엄청나서 상인 아버지는 거의 기절할 뻔했다'고 책에 쓰여 있다. 화가 난 야수는 상인에게 죗값으로 죽음을 맞게 될 거라고 말한다.

하지만 야수가 상인에게 말하길, 만약 그의 딸 중 하나가 자진해서 아버지 대신 죽겠다고 하면 그를 풀어주고 금궤 한 짝을 주어 고향으로 돌려보내 주겠다고 말한다. 이에 벨이 자진해서 나서자 야수는 벨을 성의 여주인인 여왕처럼 대접한다.

에드먼드 뒬라크(1882~1953)가 그린 고상하고
관능적인 벨과 야수.

매일 밤 야수는 벨과 함께 식사를 하고, 벨에게 청혼을 하지만 벨은 거절한다. 그러나 시간이 흐르면서 벨은 야수의 괴물 같은 모습 안에 감춰진 훌륭한 인품을 발견하게 된다.

벨이 고향 집에 잠시 돌아오자, 명문가 출신의 잘생긴 남편들과 살면서도 만족하지 못하는 두 언니는 벨을 꾀어 성으로 돌아가기로 약속한 시간보다 더 머물게 한다. 성에 돌아온 벨은 야수가 슬픔에 괴로워하며 죽어가는 것을 발견한다. 벨이 죽어가는 야수에게 그가 없이는 살 수 없다며 살아서 남편이 되어달라고 하자, 야수가 갑자기 잘생긴 왕자로 변한다. 성의 아름다운 요정이, 벨이 남자의 잘생긴 외모나 기지보다는 착한 심성을 선택했기 때문에 벨은 그 모든 자질을 갖춘 사람을 만날 자격이 있다고 벨에게 설명해준다. 그리고 질투심이 많은 두 언니는 조각상으로 변해 회개할 때까지 벨의 행복을 지켜보게 된다. 벨과 왕자는 그 후로도 오랫동안 함께 행복하게 산다. 책에는 '그들의 행복은 선한 마음에 기초한 것이어서 완벽했다'고 쓰여 있다.

브루노 베텔하임(1903~1990, 오스트리아 빈 출신의 심리학자로 정서장애 어린이, 특히 자폐아의 지도와 교육으로 유명함)은 그의 저서 《The Uses of Enchantment》에서 〈미녀와 야수〉의 매력은 두 개의 고무적인 메시지에서 비롯된다고 주장한다. 첫째, 남자와 여자는 모습은 달라도 인품을 보는 배우자끼리 사랑으로 맺어졌을 때 완벽한 한 쌍이 된다. 둘째, 부모에 대한 자녀의 애착 관계는 자녀가 성숙해서 그 애착 관계가 적합한 배우자에게로 옮겨가는데 이는 자연스럽고 바람직하다. 다른 이들은 〈미녀와 야수〉 이야기가 남자의 성생활을 길들이는 것에 관한 우화라고 주장하기도 한다.

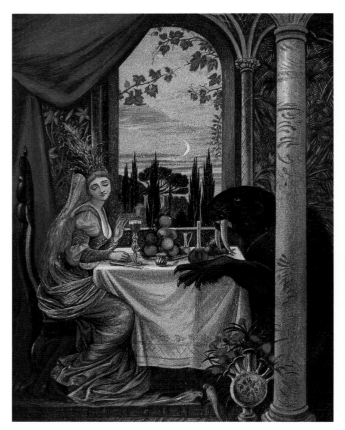

왼쪽 벨을 깃털 장식 두건을 쓴 공주로, 야수를 바다코끼리 괴물로 묘사한 엘리너 비어 보일(1825~1916)의 그림.
오른쪽 중동의 귀족을 연상시키는 옷을 입은 야수가 상인인 벨의 아버지와 마주한 모습을 그린 에드먼드 딜라크의 삽화.

관객들이 〈미녀와 야수〉의 인기 요인으로 이러한 해석을 인정하든 안 하든 간에 〈미녀와 야수〉는 그동안 영화제작자들이 가장 좋아하는 이야기였다. 디즈니 아티스트들이 이번 라이브 액션 영화 작업을 시작했을 때, 〈미녀와 야수〉는 이미 1899년 파테 프레르 영화사가 제작한 프랑스 버전을 시작으로 그간 최소 서른 번이나 영화로 만들어진 후였다.

그중 가장 유명한 영화는 장 마레와 조제트 데이 주연에 장 콕토가 연출한 초현실적인 흑백영화 〈미녀와 야수〉다. 이 영화에서는 야수의 환상적인 성에서 사람의 팔들이 나뭇가지 모양의 촛대와 흩날리는 휘장 천을 들어주고, 조각된 얼굴들이 벨과 야수를 지켜본다. 장 콕토는 남자 주인공 장 마레에게 야수와 왕자 역할 외에 아브낭이라는 세 번째 배역을 연기하게 했는데, 벨에게 도움을 요구하는 방탕한 오빠 뤼도비크의 잘생긴 친구 역이다. 그의 잘생긴 얼굴은 수상한 성격과 묘한 대조를 이룬다.

조제트 데이가 연기한 벨은 아름답고 헌신적이며 때로는 다소 도도하다. 야수는 호화로운 17세기풍 의상과 보석을 착용했음에도 불구하고 벨이 자신을 괴물로만 본다는 사실을 고통스럽게도 잘 알고 있다. 벨이 손에 물을 떠서 야수에게 먹여주자, 고양이 같은 분장으로 얼굴을 가린 야수 역의 장 마레는

고뇌에 찬 감사의 말을 전한다. 또 벨이 가족을 만나러 떠나자 벨의 담요를 얼굴에 가져다 대면서 비참한 외로움을 토로한다. 벨이 "야수는 괴로워하고… 그의 눈은 슬픔에 젖고…"라고 말할 때, 관객들은 그녀의 대사에 감정이입을 하게 된다. 영화에서 야수가 왕자로 변신한 것을 본 영화배우 그레타 가르보는 장 콕토에게 "나의 멋진 야수를 돌려줘!"라고 말했다고 전해진다. 1994년 미국의 현대음악 작곡가인 필립 글래스는 늘 존경했던 거장 장 콕토에 대한 오마주로 장 콕토의 〈미녀와 야수〉를 오페라풍으로 재해석한 곡들을 선보이기도 했다.

그러나 디즈니의 애니메이션 〈미녀와 야수〉가 제작에 들어갔을 당시 관객들이 가장 잘 아는 버전은 현대 뉴욕을 배경으로 한 1987년 CBS TV 시리즈였다. 부유한 검사 보조 캐서린(린다 해밀턴)이 도시 지하 터널에 사는 사자 같은 생김새의 돌연변이 괴물 빈센트(론 펄먼)와 사랑에 빠지는 이야기다. 둘의 관계가 깊어지면서 괴상한 이 한 쌍에게는 초능력이 생기고 빈센트는 캐서린이 위험에 처할 때마다 그녀를 구해준다. 감상적인 로맨스에 액션이 가미된 TV 시리즈 〈미녀와 야수〉는 세 시즌이 방영되었으며 하나의 골든글로브상과 다수의 에미상을 수상했다.

베이비 붐 세대는 세르게이 악사코프의 러시아판 〈미녀와

외알 안경을 쓰고 멋지게 차려입은 야수가 왕실 살롱에서 벨과 이야기를 나누고 있는 모습을 그린 월터 크레인의 삽화.

야수〉인 〈The Scarlet Flower〉를 각색한 레프 아타마노프 감독의 동명 애니메이션을 잘 알고 있다. 이 영화는 모스크바의 소유즈멀트필름 스튜디오에서 제작되었다.

로토스코핑 기법(Rotoscoping: 애니메이션 이미지와 실사 동화상 이미지를 합성하는 기법)으로 만들어진 이 영화는 애니메이션 자체보다는 화려한 미술 제작으로 더 유명하다. 섬 전체를 둘러싼 야수의 휘황찬란한 궁은 비잔틴 양식의 지붕과 끝이 올라간 중국의 처마 양식이 환상적으로 어우러졌다. 〈미녀와 야수〉에서의 벨 역할인 아나스타샤는 수가 놓인 긴 예복을 입고 뻣뻣한 머리 장식을 썼으며 러시아 귀족 부인의 베일을 드리웠다. 야수는 덥수룩한 머리와 커다란 눈 때문에 괴물이나 동물보다는 사람 모습에 가깝다는 사실을 알 수 있다. 레프 아타마노프 감독이 애니메이션이 선사하는 다양한 볼거리를 잘 활용하지 못했기 때문인지 작품은 결과적으로 단조롭고 상상력이 결여된 느낌이다.

〈The Scarlet Flower〉는 시리즈물로 편집되어 1960년대 초에 미국 텔레비전에서 방영되었다. 그리고 다시 조브필름에서 제목을 바꿔서 1990년대 말에는 〈Mikhail Baryshnikov's Stories from my Childhood〉란 제목으로 비디오로 공개되었다. 1984년 돈 블루스 애니메이션감독은 '모든 존재는 외모와 상관없이 사랑받아야 한다'는 생각을 주제로 한 〈미녀와 야수〉 애니메이션에 대한 구상을 발표했지만 결국 제작되지는 못했다.

디즈니 아티스트들은 그들의 영화가 수많은 전작들과 비교해 평가받으리라는 것을 잘 알고 있었다. 그들은 〈백설공주와 일곱 난쟁이, Snow White and the Seven Dwarfs〉, 〈신데렐라, Cinderella〉를 만든 뛰어난 아티스트들처럼 관객의 마음을 사로잡기 위해 익숙한 스토리에 접근하는 새로운 방법을 찾아내야만 했다.

Chapter Two

Ever Just the Same/
Ever a Surprise

언제나 똑같고, 언제나 놀라워

1984년 경영 체제 변화 이후 디즈니의 재도약

영화는 엄청난 노력과 정성의 산물이지만 그럼에도 막상 영화가 완성되면 늘 아쉬움이 남기 마련이다. 스티븐 스필버그, 조지 루카스, 프랜시스 포드 코폴라는 모두 훨씬 더 현대적이고 유쾌한 방식으로 라이브액션 영화에 판타지를 불어넣었다. 우리는 그들의 영화를 보면서 이렇게 말했다. "왜 우리는 이걸 애니메이션으로 만들 수 없는 거지?"

—브래드 버드

22p 갑옷을 입은 왕자 그림이 그려진 스테인드글라스 디자인. 유리창에는 "자신을 통제하는 사람이 승리자다"라는 글귀가 적혀 있다. 디자인 맥 조지. 컬러 브라이언 맥엔티. 마커 펜.

애니메이션은 월트 디즈니가 말년에는 그다지 관심을 보이지 않았던 분야다. 그의 관심은 라이브액션 영화, 텔레비전, 교육, 테마파크로 옮겨갔다. 그러나 월트는 애니메이션 사업을 포함한, 그의 스튜디오가 제작하는 모든 것에 여전히 창조적인 영감을 주었기 때문에 1966년 12월 월트의 죽음은 그의 아티스트들을 방황하게 만들었다. 전설적인 '아홉 거장(Nine Old Men: 오늘날의 디즈니 왕국을 존재하게 해준 전설적인 아홉 명의 애니메이터들)' 중 한 명인 볼프강 라이더만이 제작자와 감독직을 맡으면서 디즈니는 애니메이션 제작 사업을 계속 이어갔다.

디즈니 아티스트들은 〈아리스토캣, The Aristocats〉(1970)과 〈로빈 훗, Robin Hood〉(1973)에서 세련된 애니메이션을 선보였으나 이들 영화는 당시 최첨단 수준으로 제작된 〈백설공주와 일곱 난쟁이〉, 〈밤비, Bambi〉와 같은 초기 디즈니 영화와 달리 식상하고 단조로웠다.

1940년에 영화평론가 오티스 퍼거슨은 〈뉴 리퍼블릭〉에 이런 글을 썼다. "월트 디즈니의 〈피노키오, Pinocchio〉는 유쾌한 작품이며 가끔은 우리의 숨을 멎게 할 정도다. 만화영화의 한계 범위가 아주 많이 넓어져서 영화의 원초적인 경이로움을(경이로움뿐만 아니라 기차가 카메라를 향해 돌진해올 때는 공포감마저 들었다) 다시금 느낄 수 있었다."

〈노란 잠수함, Yellow Submarine〉(1968), 〈스누피-찰리 브라운이라 불리는 소년, A Boy Named Charlie Brown〉(1969), 〈프리츠 더

캣, Fritz the Cat〉(1972), 〈알레그로 논 트로포, Allegro Non Troppo〉(1977)는 애니메이션이 보여줄 수 있는 역량의 새로운 비전을 제시해주었다. 그러나 이후 디즈니 아티스트들은 매너리즘에 빠져서 애니메이션의 혁신에 대해 아무 생각이 없는 것처럼 보였다.

결국 디즈니는 〈로빈 훗〉 제작 기간 동안 젊은 애니메이터들을 모집하기 시작했다. 지난 20년 동안 베테랑 아티스트들로 이루어진 소수 정예 군단이 애니메이션 작업에 계속 투입되었고, 월트 디즈니가 사망했음에도 그 팀이 언제까지나 계속 일하게 될 것이라는 방만한 생각을 뒤흔들지는 못했기 때문이었다.

아홉 거장 중 다른 한 사람인 에릭 라슨은 당시 상황을 이렇게 설명한다. "훌륭한 스토리작가, 감독, 뛰어난 애니메이터로 이루어진 스물다섯 명의 핵심 군단을 중심으로 상황이 전개되고 영화가 만들어지고 있었습니다. 이 중 아무도 죽지 않을 거고, 아무도 은퇴하지 않을 거고, 누구에게 어떤 일도 일어나지 않은 채 그렇게 영원히 계속 함께 갈 거라는 긍정적인 생각이 들고 있었습니다. 그들이 함께 뭉쳐서 일을 너무 잘하고 그 상황이 너무 순조롭게 진행되다 보니 그 흐름을 방해할 일이 절대 일어나지 않을 것 같은 느낌이 들었던 겁니다."

디즈니는 1970년에서 1977년 사이에 존 포메로이, 글렌 킨, 돈 블루스와 같은 신인 아티스트 스물다섯 명을 고용했고, 〈생쥐 구조대, The Rescuers〉(1977)에서 신인과 베테랑 두 그룹 애니메이터들 간의 진정한 최초의 협업을 선보였다. 신참 애니메이터들과 노련한 선배 애니메이터들이 이전 애니메이션에서는 심하게 결여되었던 에너지를 이 애니메이션에 불어넣었다.

지금은 디즈니 최고 애니메이터 중 한 사람이 된 글렌 킨은 〈생쥐 구조대〉에서 올리 존스턴의 어시스턴트로 일했다. 글렌은 당시를 이렇게 회상한다. "마치 어미 새가 아기 새를 보듬듯이 올리는 저를 보듬고 애니메이션이라는 먹이를 아주 조금씩 먹이며 천천히 키웠죠. 올리는 디즈니에서의 마지막 2년 동안 '내가 할 일은 내가 아는 모든 것을 네게 알려주는 거야'라고 말했어요. 제가 끔찍할 정도로 엉망인 그림을 내놓았을 때도 올리는 절대 실망하는 법이 없었어요. 그는 제 그림들을 보다가 종이 한 장을 꺼내 '내가 한번 그려볼게'라고 말하곤 했죠. 그러고는 제 그림을 반 정도 솎아내서 다시 손을 봤어요. 올리가 제 그림을 획획 넘기는데 마치 슬라이드 쇼 같았어요. 엉망이야, 좋아, 엉망이야, 좋아…. 창피해 죽을 것 같았지만 최고의 교육법이었죠."

1979년 9월 돈 블루스는 돌연 디즈니에서 퇴사했다. 애니메이터와 어시스턴트를 합해 총 열여섯 명이 그를 따라 나가서 그들만의 스튜디오를 차렸다. 신참 팀에서 상당수를 차지하는 인원이었다. 그들의 퇴사는 애니메이션팀의 분열을 초래했고 당연히 갈등이 있을 수밖에 없었다.

디즈니는 〈토드와 코퍼, The Fox and the Hound〉의 개봉을 연기했고 아티스트 모집과 트레이닝 프로그램을 강화했다. 이 시기에 향후 애니메이션 제작에서 중요한 일을 하게 될 몇몇 뛰어난 젊은 아티스트들이 디즈니를 찾아왔다. 브래드 버드, 팀 버튼, 존 래시터, 마크 헨, 존 머스커, 론 클레먼츠, 헨리 셀릭, 조 랜프트, 빌 크로이어, 랜디 카트라이트, 에드 곰버트 등이었다. 아홉 거장 중 마지막으로 은퇴한 에릭 라슨이 이들의 트레이닝을 맡았다.

1984년 6월에 금융업자 사울 스타인버그의 적대적인 인수 합병 시도를 제지한 후, 그해 9월에는 월트 디즈니의 사위 론 밀러가 비난을 받고 퇴진함으로써 디즈니의 가족회사 경영은 막을 내렸다. 월트 디즈니의 형 로이 올리버 디즈니의 아들인 로이 에드워드 디즈니가 경영진의 변화를 몰고 온 주주들의 반란을 주도했다.

새로운 경영진은 라이브액션 영화계 출신들이었다. 이사회 회장이며 CEO인 마이클 아이스너는 파라마운트 픽처스 사장을 역임했고, 디즈니 스튜디오 회장인 제프리 캐천버그도 파라마운트 픽처스에서 마이클 아이스너와 함께 일했었다. 사장이며 운영 대표인 프랭크 웰스는 워너 브라더스 부사장을 역임했다.

로이 에드워드 디즈니는 당시를 이렇게 회상한다. "이사회 회의가 끝나고 마이클과 프랭크가 최고 경영진에 임명됐어요. 마이클이 나를 쳐다보며 '자, 이제 무슨 일을 하고 싶으십니까?'라고 묻더군요. 15초 정도 생각한 후 '애니메이션을 만들어주면 안 되겠소?'라고 말했죠. 그 모든 영화 산업 중에서도 애니메이션은 아마도 가장 이해하기 힘들고, 제작 과정의 리듬을 찾는 데 가장 많은 시간이 필요한 장르일 겁니다. 나는 애니메이션을 보며 자란 세대이므로 애니메이션에 대해 뭐라도 좀 알고 있어야만 한다고 생각했어요. 최소한 무의식 중에 터득한 지식이라도요." 로이 에드워드 디즈니가 싱긋 웃으며 말을 이어갔다. "그러나 애니메이션 제작 과정에 대해서 내가 얼마나 아는 게 없는지 알고 놀랐습니다. 나뿐만 아니라 우리 모두 정말 아는 게 별로 없다는 걸 알았다면 무척 놀랐을 겁니다."

디즈니 아티스트들이 직면한 첫 번째 과제는 사전 제작과 제작에만 10년이 넘게 소요됐던 〈타란의 대모험, The Black

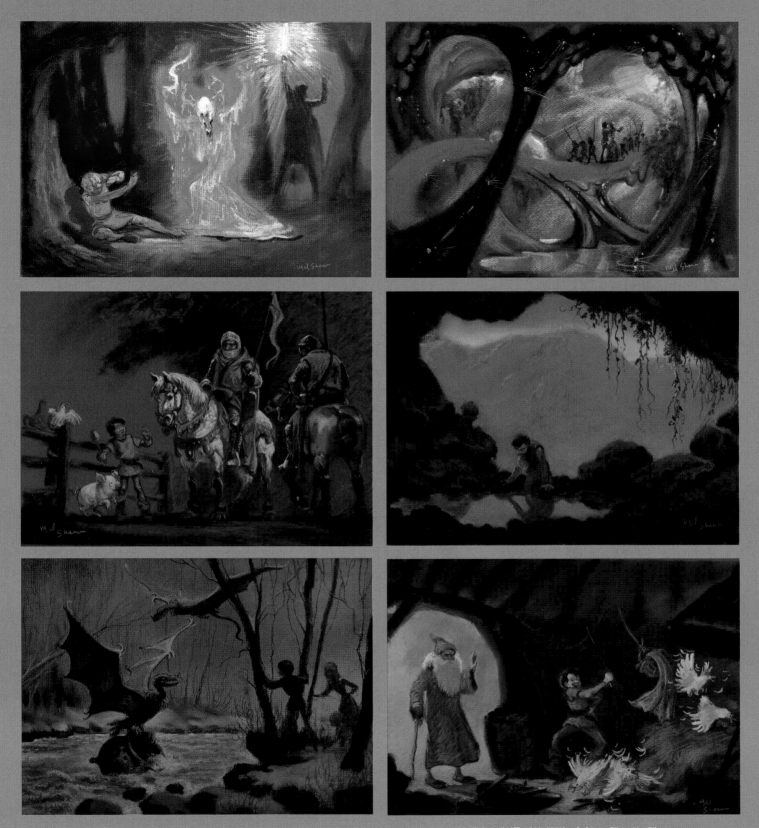

〈타란의 대모험〉을 위한 초기 습작들은 로이드 알렉산더의 소설 시리즈인 〈프리데인 연대기, Chronicles of Prydain〉의 색감과 재미를 연상시킨다. 아티스트 멜쇼. 파스텔.

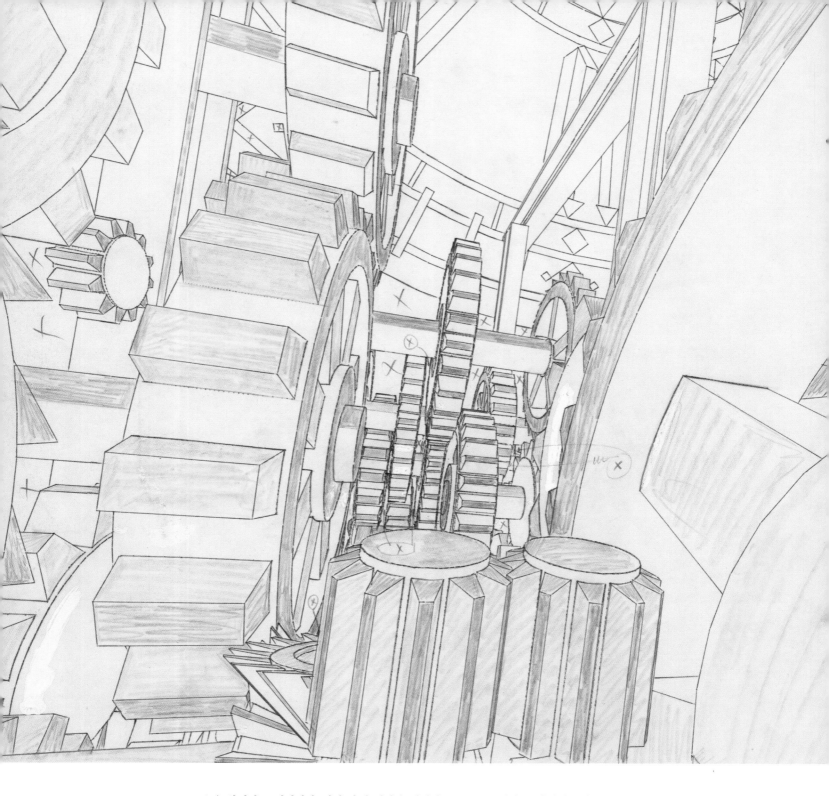

Cauldron〉을 완성하는 것이었다. 여러 차례 제작을 연기하고, 영화를 70밀리미터 필름으로 촬영하기로 결정하자 제작비가 역대 최고인 2500만 달러로 치솟았다. 베테랑 디즈니 아티스트 버니 매틴슨은 당시를 회상하며 말한다. "마이클과 제프리가 찾아와서 〈타란의 대모험〉을 봤는데 그때 제프리가 그 유명한 말을 했죠. '편집해서 버린 필름은 어디 있죠?' 그들이 다시 편집을 하든지 뭘 어쩌려고 하는구나 하는 생각이 들었어요. 아무튼 마음에 안 들어 했죠." 결국 〈타란의 대모험〉은 흥행에 참패했고 이후 어떤 방식이든 극장에서 재개봉된 적이 없다.

* 최종 영어 제목은
〈The Great Mouse Detective〉.

사울 스타인버그의 인수 합병 시도 이후 불확실했던 몇 달 동안, 존 머스커와 론 클레먼츠가 이끄는 소수의 아티스트들이 〈위대한 명탐정 바실, Basil of Baker Street*〉이라는 잠정적인 제목의 스토리보드를 만들었다. 영화의 원작은 셜록 홈즈 같은 탐정 쥐 바실과 그의 친구 도슨 박사에 관한 이브 티투스의 유명한 동화다.

버니가 이어서 이렇게 이야기한다. "하루는 로이가 전화해서 '이 영화를 경영진에게 팔아야만 할 거요. 그 사람들은 애니메이션 사업을 계속하지 않으려고 할지도 몰라요. 모든 건 당신한테 달렸어요'라고 말하는 겁니다. 마이클과 제프리가 찾

<위대한 명탐정 바실>의 클라이맥스에서, 래티건이 빅벤 안에서 바실을 공격한다.

26p 컴퓨터로 인쇄한 빅벤 내부의 기어 그림. 이 상태에서 셀로 옮겨져 채색된다. 애니메이션 제작 기술 발달 초기 단계에서는 컴퓨터로 생성된 이미지는 손으로 그린 그림과 합성할 수 없었다.

왼쪽 위 래티건이 적을 찾아서 기어를 헤집고 다닌다. 애니메이터 필 니브링크.

왼쪽 아래 완성된 장면.

아왔길래 우리 아티스트들 몇 명이 스토리보드를 보여주며 설명했죠. 하지만 그 사람들 마음을 잡지 못할 게 분명해 보였어요. 그런데 다행히도 스토리 릴(Story Reel: 스토리보드를 사용하여 제작한 초벌 영상이자 시퀀스의 타이밍을 확인할 수 있는 첫 결과물로 연출자의 의도를 실무진에게 전달하기 위하여 제작함)에 술집 장면이 있었는데 바실과 도슨이 걸어 들어오고 아가씨가 노래를 하는 장면이었죠. 우리가 그 장면을 보여주자 그들 표정이 대단히 흡족해 보였어요. 로이가 한 시간 후 제게 전화를 해서 '승낙이 떨어졌어!'라고 말하더군요. 그들은 그 장면을 스크린으로 직접 보게 되자 일을 진행할 만하다는 느낌이 들었던 거죠. 확신을 얻었던 겁니다."

그런데 애니메이터들이 자신들이 선택한 영화를 자신들만의 일정으로 만들 수 있는 시대는 분명 끝났다. 버니가 마무리 짓는 말을 한다. "마이클이 '제작비는 얼마나 들고 제작 기간은 얼마나 걸리냐'고 물었어요. 그래서 저는 '3500만 달러 정도 비용에 3~4년 정도 걸릴 것'이라고 말했어요. 그러자 마이클이 '그건 안 돼요. 1000만 달러로 1년 안에 제작해야 합니

다'라고 말하더군요."

새 경영 체제 아래서 처음으로 제작된 애니메이션 <위대한 명탐정 바실>은 1986년에 개봉되어 2530만 달러라는 꽤 괜찮은 수익을 올렸으며 좋은 평가를 얻었다. 이 애니메이션은 옛 디즈니의 '실리 심포니(Silly Symphonies: 1929년에서 1939년 사이에 디즈니에서 제작한 75편의 단편 시리즈)'의 에너지, 즉 자신의 능력을 발견하려는 젊은 아티스트들의 열정을 보여주었다. 또한 <위대한 명탐정 바실>에서는 바실과 악당 래티건이 빅벤의 기어에서 맞붙는 클라이맥스 싸움에서 디즈니 최초로 컴퓨터 애니메이션이 광범위하게 사용되었다.

<위대한 명탐정 바실>의 개봉 직후 제프리 캐천버그는 월트 디즈니가 1930년대 말에 기획했던 것과 유사한 야심 찬 제작 일정을 발표했다.

제프리는 이렇게 상황을 설명한다. "처음부터 마이클과 저는 회사에서 가장 장려되어야 하고 가장 잠재력이 큰 분야는 바로 디즈니 애니메이션이라고 생각했어요. 회사에서는 그동안 3~4년에 한 편씩 새로운 작품을 개봉했죠. 만약 제대로 경

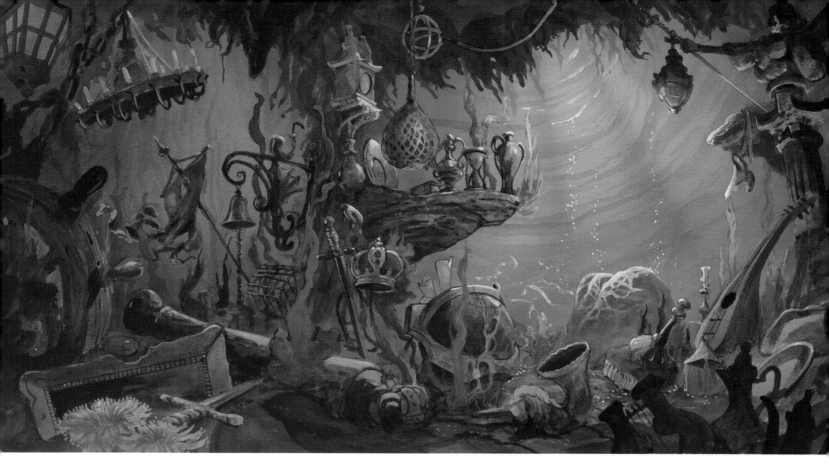

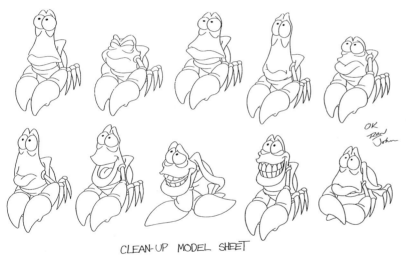

CLEAN-UP MODEL SHEET

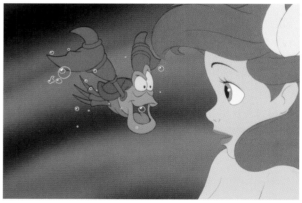

노래 〈Part of Your World〉가 흘러나오는 〈인어공주〉 속 장면들.

맨 위 주워온 인간의 물건들을 보물처럼 모아둔 에리얼의 동굴을 그린 원본 그림.
아티스트 마이크 페라자, 수채 물감.

위 세바스찬의 모델 시트.*

오른쪽 위 세바스찬이 에리얼에게 '바다 밑'에 남으라고 설득하는 장면.

오른쪽 아래 의문의 물건 하나를 살펴보는 에리얼. 아티스트 글렌 킨, 연필·구아슈.

* Model Sheet: 작업 과정에서 기준이 되는 등장인물의 중요 그림을 나타낸 것으로 캐릭터의 생김새나
몸의 비례 등을 한눈에 알아볼 수 있도록 각도에 따라 그림을 일렬로 세워놓음.

일명 '쥐 둥지*'에서, 훗날 애니메이션 분야에서 두각을
나타낸 다섯 명의 젊은 아티스트 수련생들. 왼쪽에서
오른쪽으로 헨리 셀릭, 빌 크로이어, 제리 리스, 브래드
버드, 존 머스커.

* The Rats' Nest: 디즈니 애니메이션 건물의 작은 사무실에 모여서 큰
꿈을 안고 작업 수련을 받던 젊고 반항적인 소수의 애니메이터 군단을
희화한 표현.

영되고 인원이 충원되고 장비가 갖춰진다면 제작 수준을 두
배로 끌어올릴 수 있다고 생각했습니다. 디즈니 애니메이션의
질을 손상시키지 않고도 1년 6개월에서 2년마다 새 작품을 선
보일 수 있다는 거죠."

그다음 작품 〈올리버와 친구들, Oliver & Company〉(1988)
은 찰스 디킨스의 《올리버 트위스트, Oliver Twist》의 최신 버
전에다 개를 등장시켰다. 이 애니메이션은 돈 블루스가 감독한
앰블리메이션(Amblimation: 스티븐 스필버그가 설립한 앰블
린 엔터테인먼트 회사의 애니메이션 파트로 1997년 회사가 문
을 닫은 후 일부는 드림웍스 애니메이션으로 옮겨갔음)의 〈공
룡시대, The Land Before Time〉와 같은 날 개봉되었다. 〈올리
버와 친구들〉이 더 나은 평가를 받았으며 영화에 등장한 유행
어와 록 음악은 청소년들과 젊은이들에게 인기를 얻었다. 리처
드 콜리스는 〈타임〉에서 "1966년 월트 디즈니가 사망한 이래
가장 세련된 디즈니 만화"라고 격찬했다. 반면 〈공룡시대〉의
초특급 귀염둥이 공룡들은 초등학생 관객들을 즐겁게 해주었
지만 두 영화의 정면 대결에서는 4600만 달러의 수익을 올린
〈공룡시대〉에 비해서 5300만 달러의 역대급 수익을 올린 〈올
리버와 친구들〉이 승리를 거뒀다.

이어서 디즈니는 디즈니와 애니메이션 역사의 새 장을 여는
두 작품으로 평단의 호평을 받고 흥행에도 성공하면서 1980년
대를 마무리했다.

디즈니와 앰블린의 합작품 〈누가 로져 래빗을 모함했나,
Who Framed Roger Rabbit〉(1988)는 20년 전 〈노란 잠수함〉이
그랬던 것처럼 관객들을 애니메이션에 열광하게 만들었다. 애
니메이터들은 무성영화 시대 이후 줄곧 손으로 그린 캐릭터들
을 실제 배우와 세트에 합성해왔다. 그러나 움직임을 서로 일
치시키는 것이 너무 어려웠기에 영화 스태프들이 캐릭터들 사
이에서 최소한의 신체 접촉을 해야 했다. 예를 들어 배우가 강
아지 만화 캐릭터를 업는 장면을 합성한다고 하면 배우가 업
는 동작을 연기할 때 스태프의 손이 강아지 캐릭터가 되어 배
우의 어깨를 짚는 등의 최소한의 동작을 도와주어야 했다. 그
러면 그사이 감독들은 아티스트들이 애니메이션과 비교적 정
적인 실사 화면을 서로 매치시킬 수 있도록 대개 카메라를 꺼
놓고 기다려야 했다.

첫 번째 회의에서 감독 로버트 저메키스와 애니메이션감독
리처드 윌리엄스는 그러한 기존 방식을 버리고 움직이는 카메
라로 현대적인 영화를 만들기로 결심했다. "우리는 합성 영화
를 효율적으로 만들기 위한 열쇠는 상호 교감이라는 데 의견
을 같이했어요. 만화 캐릭터들은 배경이나 배우 등 그들의 환
경에 교감하며 항상 세심한 주의를 기울여야만 해요. 안 그러
면 실제 배우들과 뒤엉켜 엉망이 되죠"라고 리처드는 설명한다.

관객들은 애니메이션 캐릭터들과 실제 배우들이 그렇게 진
짜처럼 같은 3D 공간을 공유하는 것을 본 적이 없었다. 미키
마우스, 벅스 버니, 도널드 덕, 딱따구리, 베티 붑이 다 함께 등
장하는 영화도 본 적이 없었다. 〈누가 로져 래빗을 모함했나〉
는 1988년 최고 수익을 올린 영화로서 미국 국내에서만도 1억
5000만 달러 이상의 흥행 수익을 거둬들였고 외국에서도 비
슷한 수익을 올렸다. 아카데미 시상식에서는 리처드 윌리엄스
의 특별상을 포함해서 네 개 부문에서 수상했다.

제프리 캐천버그는 당시를 이렇게 설명한다. "〈누가 로져 래
빗을 모함했나〉는 그동안 우리가 해왔던 영화 중 가장 힘들고
가장 많은 시간이 소요된 작품이었습니다. 그러나 디즈니를 위
해서는 선구적인 제작 시도였다고 생각해요. 월트 디즈니의 트
레이드 마크였던 도전과 모험이 무엇인지를 보여준 작품이었
죠. 이 영화는 우리가 월트에게서 물려받은 가장 위대한 전통
의 중심에 있다고 우리는 생각해요."

1930년대에 월트 디즈니는 한스 안데르센의 슬픈 동화 〈인
어공주, The Little Mermaid〉의 애니메이션 제작을 생각했다.
아마도 투사된 영화 영상과 한스 안데르센의 전기를 다룬 애
니메이션을 결합하는 구상을 했던 것 같다. 그로부터 50년 후
공동 작가이자 공동 감독인 존 머스커와 론 클레먼츠는 〈인
어공주〉를 행복한 현대적인 로맨스로 변화시켰다. 그들의 〈인
어공주〉에서 묘사된 에리얼은 막강한 아버지 트리톤 왕에게
도 거침없이 도전하는 재기 발랄한 젊은 아가씨다. 에리얼에
게 다리를 준 대신 그녀의 목소리를 빼앗는 '바다 마녀'는 우
슬라로 재탄생했다. 우슬라는 여장 남자 디바인(Divine: 미국
의 배우이자 가수인 해리스 글렌 밀스테드(1945~1988)의 무
대 예명)의 모습과 문어를 합성한 유쾌하고 코믹한 악당이다.
까칠한 자메이카 게 세바스찬은 에리얼의 친구로 등장해서 관

객의 시선을 사로잡는다.

하워드 애쉬먼과 앨런 멩컨(두 사람은 〈흡혈 식물 대소동, Little Shop of Horrors〉에서도 함께 영화음악을 담당했다)이 만든 〈인어공주〉의 영화음악은 스토리 전개와 캐릭터 설정에 도움을 주었을 뿐만 아니라 애니메이션을 미국 뮤지컬의 보루로 만들어 그 위상을 높였다. 〈뉴욕 타임스〉의 재닛 매슬린은 발라드 곡 〈Part of Your World〉를 칭송하면서 "브로드웨이의 어떤 뮤지컬이라도 이 곡을 올릴 수 있으면 행운일 것이다. 〈인어공주〉에는 이런 명곡이 여섯 곡이나 수록되어 있다"라고 기고했다.

〈인어공주〉는 1989년 미국 내에서 8300만 달러의 흥행 수익을 올려서 역대 타이기록을 세웠고, 〈Under the Sea〉로 아카데미 음악상과 주제가상을 수상했다. 1942년 〈덤보, Dumbo〉 이후로 아카데미상을 수상한 최초의 애니메이션이었다.

〈생쥐 구조대 2, The Rescuers Down Under〉(1990)는 〈인어공주〉와 〈누가 로져 래빗을 모함했나〉의 대성공에 빛이 가려진 경향이 있다. 이 영화는 디즈니 애니메이션 역사상 최초의 속편이었고, 1943년 〈Victory Through Air Power〉 이후로 뮤지컬이 아닌 몇 안 되는 디즈니 작품들 중 하나다. 〈생쥐 구조대〉의 버나드와 비앙카가 오스트레일리아로 파견되어, 비양심적인 밀렵꾼으로부터 거대 황금 독수리 마라후트를 구하려다가 납치된 소년 코디를 구조한다는 내용이다.

이 영화에서, 컴퓨터그래픽스와 손으로 그린 애니메이션의 결합은 헨델 부토이와 마이크 가브리엘 두 감독의 흥미진진한 비행 장면을 탄생시켰는데 특히 이 장면은 일본 감독 미야자키 하야오의 영향을 받았음을 보여준다. 〈생쥐 구조대 2〉는 또한 셀(Cel: 애니메이션 제작용의 프레임별 그림이 그려진 투명 셀룰로이드 판) 없이 만들어진 최초의 애니메이션이기도 했다. 애니메이터들의 그림은 컴퓨터 시스템으로 스캔되어 디지털로 채색된 후 손으로 그린 배경과 합성되었다. 그러나 이 영화는 빈약한 스토리와 매력적이지 못한 캐릭터들 때문에 별로 주목받지 못했다. 결국 〈올리버와 친구들〉, 〈인어공주〉, 〈누가 로져 래빗을 모함했나〉의 성공에 미치지 못하는 결과를 얻었다.

〈미녀와 야수〉가 제작에 들어갈 즈음 디즈니의 신예 아티스트들은 몇 년 동안 함께 기술을 연마하고 작업을 배우며 협동심을 길렀다. 그리고 마침내 그들은 지금까지 그들이 만들었던 것 중 가장 야심 찬 애니메이션을 만들 준비를 마쳤다.

30~31p 맨 위 〈생쥐 구조대 2〉에서 신나게 비행하는 코디와 마라후트.

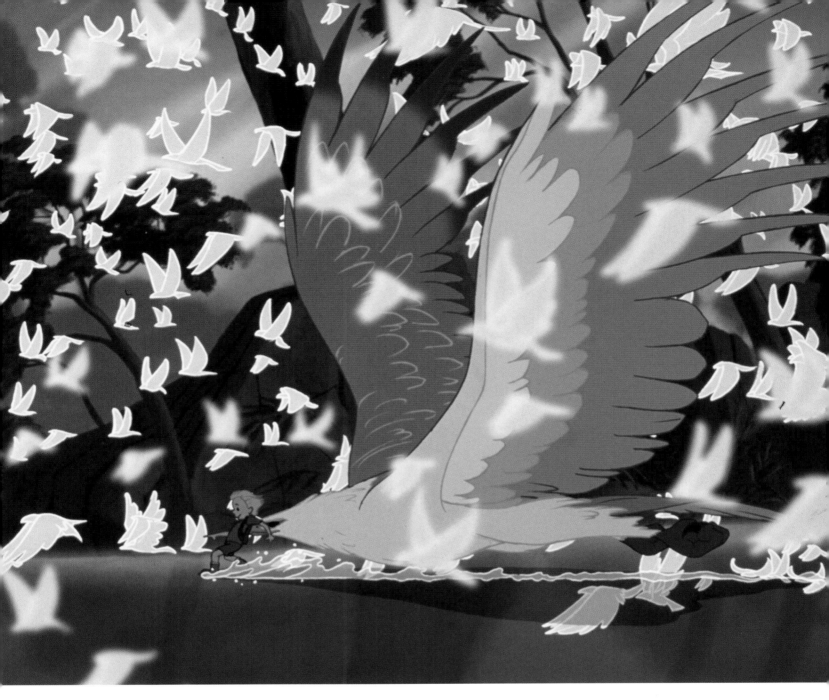

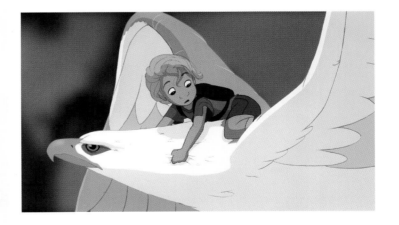

30p 아래, 왼쪽 스토리보드 스케치. 아티스트 글렌 킨, 연필.

아래 오른쪽 완성된 장면.

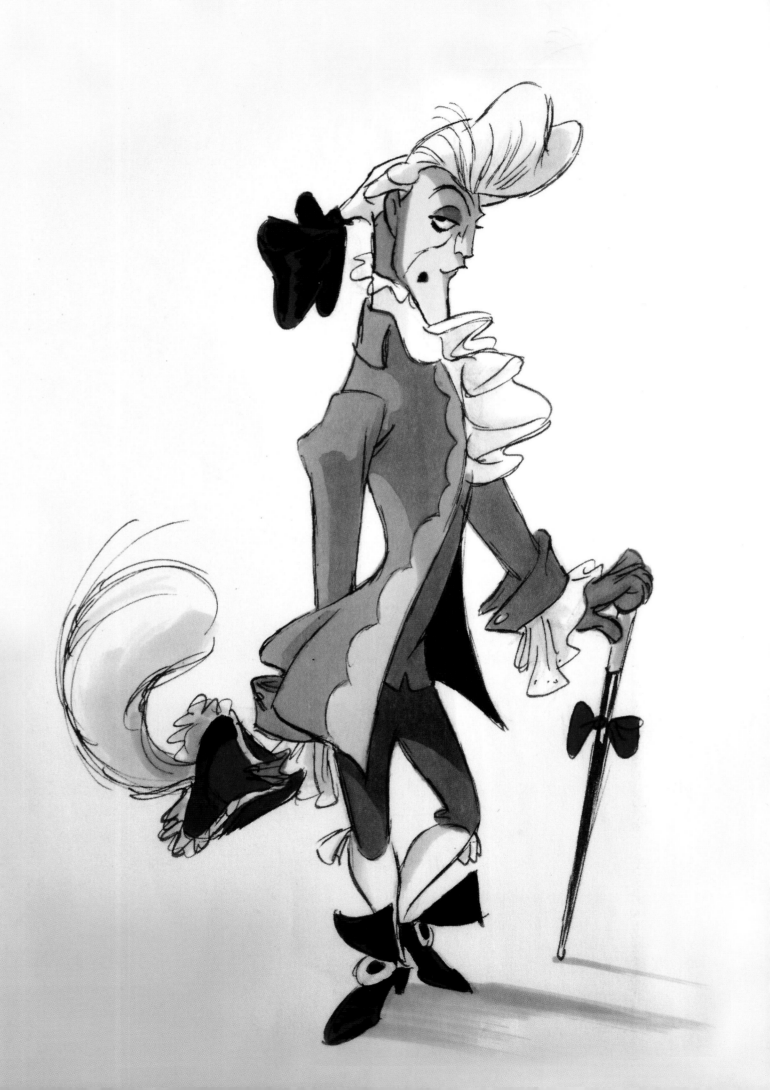

Chapter Three

Finding You Can Change/ Learning You Were Wrong
당신은 실수했지만 바뀔 수 있어

〈미녀와 야수〉 최초 버전

애니메이션의 마법으로 만들어진 오늘날의 동화 영화는 위대한 중세 시대 우화의 현대 버전이다. 이야기는 창작이지, 각색이 아니다. 우리는 고대의 동화를 과거의 아름다운 윤기와 향기를 보존한 채 현대의 동화로 새롭게 창작할 수 있다. 그동안 우리는 고전 동화에 기초한 오락물이 남녀노소를 불문하고 사랑받는다는 것을 입증해왔다.

—월트 디즈니

32p 〈미녀와 야수〉의 초기 버전에서 개스톤은 18세기의 멋쟁이 귀족이었다.
아티스트 단 지프스, 잉크·수채 물감.

디즈니의 전설적인 아홉 거장 중 한 사람인 프랭크 토머스가 감회에 젖어 말했다. "월트 디즈니가 테마파크와 라이브액션 영화에 몰두하고 있을 때 우리는 그의 관심을 다시 애니메이션으로 돌리려고 노력했습니다. 월트 디즈니가 말하길, 다시 애니메이션에 몰두하게 된다면 영화로 만들고 싶은 이야기가 딱 두 개 있는데 하나는 〈미녀와 야수〉고 나머지 하나가 뭔지는 평생 기억이 나지 않을 거라고 하더군요."

월트 디즈니가 〈미녀와 야수〉 애니메이션을 정말 만들고 싶었는지는 모르겠지만 그 계획을 추진한 적은 한 번도 없었다. 월트 디즈니 아카이브에도 애니메이션 리서치 라이브러리에도 그 어떤 미술 작업이나 스토리 메모가 남아 있지 않으니 말이다. 다만 월트 디즈니 사망 이후 몇 년 동안 아티스트들이 〈미녀와 야수〉의 트리트먼트(Treatment: 애니메이션에서 각본 창작의 가장 초기 단계인 시놉시스보다 더 발전한 단계로 좀 더 자세하게 이야기를 기술한 것)를 제출하기 시작했을 뿐이었다.

가장 초기의 트리트먼트는 1983년 디즈니의 베테랑인 피트 영, 밴스 게리, 스티브 홀릿이 제출한 것이었다. 이 버전에서는 작지만 부유한 왕국의 잘생긴 왕자가 마차를 타고 숲속을 달리는 것을 즐기는데 그것 때문에 숲속 동물들이 겁을 먹는다. 그러자 숲속 마녀가 왕자에게 겸손을 가르치기 위해 왕자를 '털이 많은 거대 고양이 같은 생명체'로 변하게 만든다. 폐허가 된 성에서는 마법에 걸린 물건들 대신에 동물들이 벨의 시중을 든다. 밴스는 몇몇 매력적인 스케치를 했지만,

이 그림들은 장편 애니메이션이라기보다는 동화책 삽화 같은 인상을 주었다.

3년 후 새로운 세대의 아티스트 필 니브링크와 스티븐 에릭 고든이 '외로움은 한 남자를 야수로 변하게 할 수 있고 진정한 사랑이 다시 남자의 모습을 찾아줄 수 있다'는 짧막한 한 문장 줄거리와 함께 트리트먼트를 썼다. 필과 스티븐은 벨이 야수에게 손으로 물을 떠주는 장면을 포함한 장 콕토 영화와 원작 스토리에 관한 그림을 그렸다. 이 버전에서는 박제 인형인 척하는 매가 친구이자 조수 역할을 한다. 벨은 야수가 어쩌다 생김새가 바뀌게 되었는지는 알 수 없지만 '사악한 요정의 저주를 받은 마음씨 착한 귀족'이었음을 알게 된다.

실질적인 애니메이션 제작 진행은 짐 콕스가 1988년 초 트리트먼트 두 개를 제출하면서 시작되었다. 짐은 〈올리버와 친구들〉 대본을 썼고, 당시에는 〈생쥐 구조대 2〉 대본을 집필 중

이었다. 당시를 떠올리며 짐은 이렇게 이야기한다. "회사에서 〈생쥐 구조대 2〉 이후에 어떤 작품을 쓰고 싶은지 저에게 물어보았어요. 그들은 자신들이 관심 있는 다섯 가지 아이디어를 제시했어요. 그 목록 맨 아래에 〈미녀와 야수〉가 있었죠. 그래서 저는 '미녀와 야수를 하고 싶습니다!'라고 대답했습니다."

짐은 이야기의 배경을 15세기 프랑스 시골로 옮겼다. 그는 원작에서 두 언니를 그대로 가져왔고 '미녀'를 위해서 세 명의 완벽한 구혼자를 등장시켰다. 그녀의 아버지는 상인이 아닌, 정신이 없지만 사랑스러운 발명가로 묘사되었다. 야수의 성에서 아버지는 마법에 걸린 말이 없는 접시와 가재도구 들로부터 저녁 대접도 받고, 부끄러움 많은 나뭇가지 모양의 테이블 촛대도 만난다.

"저는 장 콕토의 영화를 좋아했어요. 그 영화에서는 마법처럼 벽에서 팔이 나와서 나뭇가지 모양의 촛대를 들고 있는 장

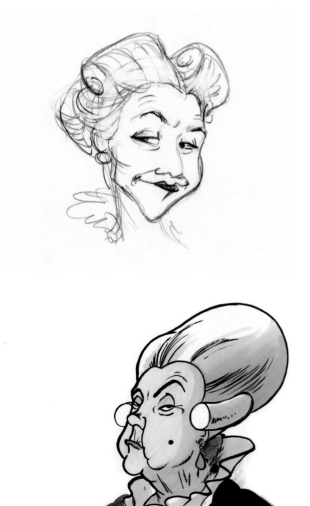

초기 캐릭터 습작 그림. 벨의 고압적인 고모의 모습에 대한 아이디어.
왼쪽 위 아티스트 안드레아스 데자, 연필.
왼쪽 아래 아티스트 한스 배처, 연필·마커 펜.
위 모리스의 스케치들. 아티스트 한스 배처, 연필·마커 펜.

상냥한 18세기 신사 모습의 모리스.

위 왼쪽, 오른쪽 아티스트 한스 배처, 연필·마커 펜.

위 가운데 아티스트 안드레아스 데자, 연필·색연필.

가운데 왼쪽 벨의 동생 클라리스와 고양이 찰리. 아티스트 안드레아스 데자, 연필·수채 물감.

가운데 오른쪽 게르만인 모습의 개스톤. 아티스트 한스 배처, 연필·마커 펜.

아래 왼쪽 조금 더 귀족적인 모습의 개스톤. 아티스트 한스 배처, 연필·마커 펜.

아래 오른쪽 개스톤을 유혹하려는 벨의 고모. 아티스트 안드레아스 데자, 연필·마커 펜.

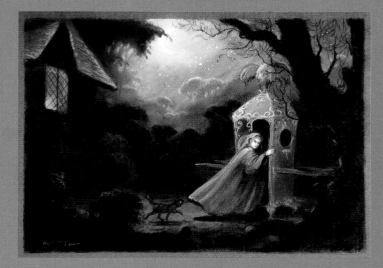

위 전체, 가운데 전체 〈미녀와 야수〉 원작 내용을 그린 것. *아티스트* 멜 쇼. *파스텔.*
아래 전체 벨이 마법에 걸린 가마에 탄 모습. *아티스트* 멜 쇼. *파스텔.*

면이 있죠." 짐은 들떠서 이야기한다. "제가 구상한 나뭇가지 모양의 촛대 캐릭터는 장 콕토 영화에 대한 일종의 오마주였어요. 애니메이션에서 마법의 핵심 아이디어는 성의 신하들을 물건으로 변하게 하는 거였어요. 저는 물건들을 의인화하는 아이디어가 무척 마음에 들었어요. 또한 벨의 아버지가 발명가라면 모리스와 물건들 간에 재미있는 상호 교감을 할 수 있는 기회가 있을 거라는 생각도 했어요. 왜냐하면 모리스는 성의 물건들을 보며 자신이 발명하는 물건들을 떠올릴 수 있었을 테니까요."

마법에 걸린 물건들은 뜻밖에 찾아온 손님의 아름다움에 매료되어 그녀를 기쁘게 해주기 위해 난리 법석을 떤다. 벨이 묵는 첫날 밤, 환상적인 낮의 이미지는 꿈 같은 뮤지컬로 바뀐다. 말이 없던 모든 가재도구들이 말을 하며 그녀에게 노래를 해준다. 또한 짐은 야수가 늑대로부터 미녀를 구하는 장면을 첨가했다.

미녀의 구혼자들과 그녀의 못된 언니들은 야수를 공격하기 위해 성으로 가서 그의 보물을 훔친다. 미녀의 키스가 야수를 왕자로 변화시키는 순간, 구혼자들과 언니들은 그들의 죗값을 상징하는 동물로 변한다. 허영심 많은 사람은 공작으로, 탐욕

적인 사람은 돼지로 말이다.

"경영진에서는 두 번째 트리트먼트를 정말 마음에 들어 했어요"라고 짐은 말한다. "저는 아내(페니 핀켈먼 콕스)와 멕시코에 머물고 있었습니다. 아내는 당시 〈애들이 줄었어요, Honey, I Shrunk the Kids〉를 제작하고 있었죠. 마이클 아이스너가 저희 부부가 빌린 집을 어떻게 알았는지 먼저 연락을 해왔어요. 당시는 휴대전화가 없었던 시절이었어요. 마이클은 제 스토리가 정말 마음에 들어서 영화 제작을 할 거라며 축하한다고 했어요."

그러나 짐은 자신의 트리트먼트를 대본으로 완성했지만 결국에는 거절당하고 말았다. "제프리 캐천버그가 제게 전화를 해서 '짐, 당신의 대본은 정말 훌륭하지만 회사에선 투자를 하려고 하지 않습니다. 다른 방향으로 시도를 해봐야 할 것 같습니다'라고 말하더군요. 경영진에서 왜 마음에 들어 하지 않는지 저는 도통 알 수가 없었어요"라고 짐은 당시 상황을 이야기한다.

그다음 대본에서 젠 르로이는 새로운 캐릭터와 상황을 더 첨가했다. 세 명의 왕자 중 한 사람인 안톤이 왕위를 차지하기 위해 형 알베르를 독살하자 '현명하고 강력한 마법사' 그레포

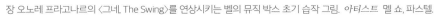

장 오노레 프라고나르의 〈그네, The Swing〉를 연상시키는 벨의 뮤직 박스 초기 습작 그림. 아티스트 멜 쇼, 파스텔.

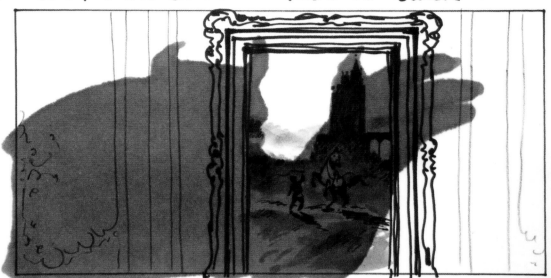

BEGINNING OF FILM INSTEAD OF TELLING THE STORY OF THE
NASTY BOY AND OLD WOMAN :
OLD PAINTING - CAMERA PULLS BACK FROM BEAUTYFUL CASTLE
UNTIL WE SEE A BOY TREATING A HORSE (OR S.TH. ELSE) BADLY -
THEN WE SEE , THAT IT IS A FRAMED PICTURE ON THE WALL -
WE HEAR A GROWLING - A HUGE SHADOW FALLS OVER THE
PICTURE WITH A BIG CLAW — FADE TO BLACK —

A.S. 2.5.90

AFTER THAT - EARLY MORNING - SUNRISE WITH BEAUTY'S
HOME ...

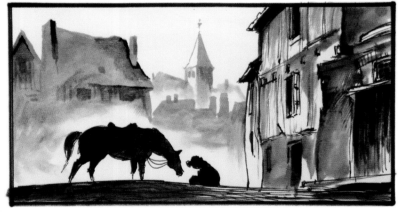

애니메이션의 도입부에 대한 두 가지 제안.
아티스트 한스 배처, 마커 펜.

일은 안톤을 야수로 변하게 한다. 마음씨 착한 막내 왕자 크리스티앙이 왕위를 계승하고 벨과 약혼한다. 그레포일이 사망하자 어리석은 마법사 루크가 크리스티앙과 벨을 보살피는 임무를 맡는다.

벨은 말괄량이에 장난이 심하다. 크리스티앙은 그런 그녀의 마음을 얻는 데 성공하지만, 안톤이 두 쪽으로 갈라진 하트 모양의 신비한 돌을 모두 소유하면서 그들의 행복한 이야기는 중단되고 만다. 안톤은 막강한 힘을 이용해서 크리스티앙을 야수로 변하게 하고 자신은 크리스티앙으로 위장한다. 그리고 마법사 루크는 쥐로, 집 안 시종들은 동물, 벌레, 물건으로 변하게 한다. 또한 독수리와 상어를 사람으로 변신시켜서 자신의 심복으로 삼는다.

벨이 안톤의 지하 감옥에서 야수로 변한 크리스티앙을 구한 후에 그들은 함께 안톤과 맞서 싸운다. 안톤이 낭떠러지로 떨어지자 크리스티앙만 제외하고 모든 사람들에게 걸렸던 마법이 풀린다. 크리스티앙은 불행하게도 영원히 야수로 남을 운명이다. 그는 약혼을 파기하고 벨을 자유롭게 해주지만 벨은 함께 있겠다고 말한다. 대본의 묘사를 빌리자면, 크리스티앙의 외모가 '추악하지만' 벨은 그에게 "난 당신의 털 많은 얼굴이 아주 좋아요. 당신은 껴안고 싶을 정도로 귀여운 커다란 고양

벨의 디자인을 위한 두 가지 초기 아이디어.
아티스트 한스 배처, 연필·마커 펜.

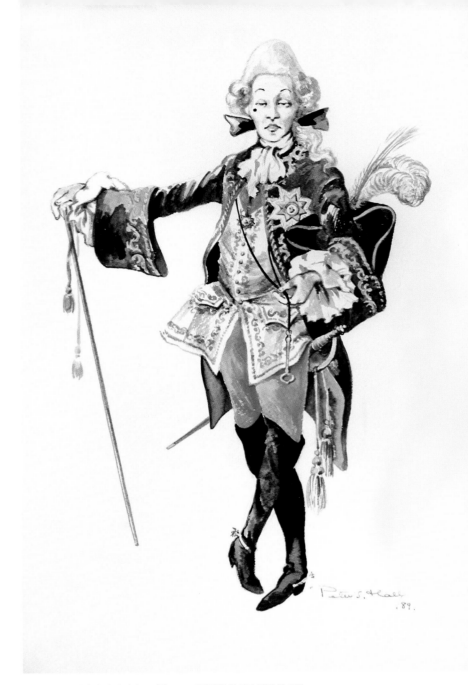

파우더 바른 가발에 깃털 달린 모자를 쓰고 지팡이를 든 여자 같은 모습의
18세기 귀족 개스톤. *아티스트* 피터 홀, 수채 물감.

한스 배처의 뛰어난 제도 실력과 색채감은 동료 아티스트들로부터 깊은 존경을 받는다.

이 같아요"라고 말한다. 마침내 벨의 사랑으로 야수는 원래 모습을 되찾고 두 사람은 결혼해서 그 후로도 오랫동안 행복하게 산다.

제프리 캐천버그는 원작과는 거리가 먼 이 혼란스러운 이야기를 거절했다. 그는 '토요일 아침 만화(Saturday Morning Cartoon: 1960년대 말에서 1990년대까지 인기를 누렸던 미국 주요 방송국들의 토요일 아침에 하는 만화영화 프로그램)' 작가인 린다 울버턴에게 재집필을 의뢰했다. 처음에는 〈누가 로져 래빗을 모함했나〉로 아카데미상을 수상한 애니메이션감독 리처드 윌리엄스에게 감독 제의를 했다. 그러나 리처드는 그가 몇 년 동안 작업해온 〈욤욤 공주와 도둑, The Thief and the Cobbler〉을 마무리하고 싶었기 때문에 런던에서 유명한 광고 스튜디오를 운영하는 리처드 퍼덤과 질 퍼덤을 추천해주었다.

퍼덤 부부는 제의를 수락했고, 돈 한이 제작자로 지명되었다. 그리하여 브리티시 박물관 근처 구지 스트리트에 위치한 스튜디오에서 글렌 킨, 안드레아스 데자, 톰 시토, 다릭 고골, 한스 배처, 장 길모어, 톰 엔리케스, 폴 드 메이어, 앨리슨 해밀턴, 멜 쇼, 미카엘 뒤독 더 빗 등 소수의 팀원들이 모여 작업을 시작했다.

그 후 몇 주 동안 이들 임시 팀은 영감을 주는 그림, 캐릭터

위 벨의 마을을 그린 레이아웃 드로잉. *아티스트* 타니아 윌슨. 연필·색연필.
아래 전체 야수가 사는 성의 초기 습작 그림. *아티스트* 한스 배처. 연필·마커 펜.

디자인, 오프닝을 위한 스토리보드 등 수백 장의 그림을 그리고 채색을 했다. 돈 한은 그 순간을 생생히 떠올리며 이렇게 말한다.

"처음에는 정말 재밌었어요. 우리는 누구나 다 좋아하는 딕의 주위에 모였죠. 작업장에서 이보다 더 좋을 수 없을 만큼 분위기도 좋았고 호흡도 척척 맞았죠. 제도 실력도 환상적이었고 디자인도 뛰어났고 모든 게 정말 완벽했어요. 다만 캐릭터, 감성, 마음, 스토리 등 정말 완벽해야 하는 것들만 빼고요. 스토리보드는 정말 예쁘게 그려졌지만 내용이 제겐 썩 재밌게 보이지 않아서 '이게 미국 관객들을 사로잡을 수 있을까?'란 의문에 빠졌죠."

린다 울버턴의 초기 대본은 18세기 프랑스를 무대로 했고

런던의 아티스트들은 1709년을 시대 배경으로 선택했다. 그런데 루이 14세의 통치 말기는 다소 단조로웠다. 멩트농 부인(1635~1719, 루이 14세의 여러 정부 중 특히 말년에 왕에게 가장 큰 영향력을 미치며 총애를 받았음)의 영향을 받던 나이든 루이 14세는 그의 통치 초기의 호사스러움을 버렸다. 톰 시토는 당시 시대 상황을 이렇게 설명한다. "당시 남자들은 커다란 법정용 가발과 긴 외투를 벗어버렸죠. 우리가 조지 워싱턴의 모습에서 볼 수 있는 고전적인 18세기 스타일이라고 생각하는 것들을 과감히 떨쳐내 버렸어요. 벨과 그녀의 가족은 파리나 베르사유가 아닌 시골 마을에 살았어요. 솔직히 모든 것들이 다소 따분하게 보였죠."

스토리 담당 팀원들이 스토리보드를 진행하면서 대체로 윤

위 벨과 야수가 한가한 시간을 보낸다. *아티스트* 한스 배처, 마커 펜.
아래 왼쪽 벨의 집을 그린 스케치. *아티스트* 한스 배처, 잉크.
아래 오른쪽 벨의 집을 그린 스케치. *아티스트* 디즈니 스튜디오 아티스트, 색연필.

색을 하긴 하지만 제프리는 주어진 대본 내용에 충실하라고 지시했다. 물론 스토리 담당 팀원들은 이미 그렇게 하고 있었지만 말이다. "개스톤이 벨의 마음을 얻으려 노력하고 벨의 여동생 클라리스가 방해를 하는 장면에서 저는 스토리보드 그리는 방법을 배웠어요"라고 안드레아스 데자는 자신의 경험을 말한다. "저는 움직이지 않는 것을 그리는 게 어려웠어요. 애니메이션에서는 모든 선이 움직임을 암시하게 됩니다. 그런데 스토리보드를 그릴 때는 정지된 모습을 그리게 되잖아요. 움직이지 않는 것을 그리는 것이 제게는 정말 엄청 힘든 과제였어요."

이렇게 해서 〈미녀와 야수〉의 실체가 모습을 드러내기 시작한다. 옛날 옛적에 홀아비가 된 한 상인은 멋진 집에 살면서

바다를 항해하는 배도 많이 소유하고 있었다. 그런데 배우 잭 레먼을 닮은 상인 모리스는 탐욕스러운 여동생 마거리트와 함께 살게 되면서 재산을 탕진하게 된다. 벨은 여동생 클라리스와 고양이 찰리를 데리고 아버지와 고모를 따라서 시골의 오두막집으로 이사한다. 마거리트 고모는 그들이 잃어버린 것에 대해 불평하면서 벨을 개스톤 후작과 결혼시키려는 음모를 꾸민다.

벨의 열일곱 번째 생일에 모리스는 정교하게 만들어진 아내의 뮤직 박스를 벨에게 선물로 준다. 그러나 후에 군인들이 밀린 세금을 요구하자 모리스는 뮤직 박스를 팔아야 하는 신세가 된다. 모리스는 가까운 마을로 가기 위해 말을 타고 달리다 뮤직 박스를 떨어뜨려 깨뜨리고, 집으로 돌아오는 길에 숲에

벨의 뮤직 박스와 보석함 디자인. *아티스트* 피터 홀, 수채 물감.

서 길을 잃어 늑대들에게 쫓기다 야수의 성에 다다른다. 브러시와 다른 도구들이 그의 말 오슨을 돌보는 사이, 모리스는 얼굴도 목소리도 없는 마법에 걸린 물건들의 시중을 받는다.

아티스트들은 모리스가 장미를 꺾고 야수와 마주치는 장면은 스토리보드에서 건너뛰고, 이어서 모리스가 움직이는 가마를 타고 집으로 돌아가는 장면을 스케치했다. 벨은 가마가 자신을 성으로 데려다줄 것을 알고 아버지 모리스가 잠든 사이 몰래 가마에 올라탄다. 고양이 찰리가 함께 간다고 억지를 부린다. 가족들이 벨이 떠난 것을 알게 되자 마거리트 고모는 어수룩한 개스톤에게 성을 공격해서 벨을 되찾고 야수를 죽이라고 말한다.

"캐릭터들이 개성이 별로 없었어요. 우리는 스케치를 하면서도 재미가 다 어디로 간 건지 의문이 들었어요." 안드레아스가 덧붙여 말한다. "대본에 충실하게 스케치하라는 지시를 받았기 때문에 우리가 할 수 있는 건 아무것도 없었어요. '그냥 넘어가자. 나중에 상황이 달라질 거야'라고 속으로 생각만 했어요."

한스 배처의 초기 습작들은 다양한 장면과 세트의 조명, 분위기를 묘사하고 있다.
위 왼쪽 마법에 걸린 날아다니는 가마.
위 오른쪽 성에 있는 벨의 방.
가운데 왼쪽 개스톤이 슬픔을 달래기 위해 찾는 술집.
가운데 오른쪽 늑대들이 쫓아오는 숲.
아래 왼쪽 서쪽 탑에 있는 야수의 은신처.
아래 오른쪽 다소 덜 위협적으로 보이는 낮의 숲. 마커 펜.

44~45p 야수의 분노를 피해 눈 내리는 숲속으로 말을 타고 달리는 벨. 아티스트 한스 배처. 마커 펜.

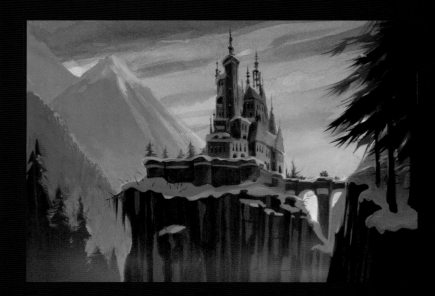

위 양치식물들이 있는 안개 낀 숲.

오른쪽 눈이 덮인 야수의 성.

47p **위** 우뚝 솟은 화강암 바위.

47p **아래 왼쪽** 조금 더 요새 같은 성의 모습.
아티스트 멜 쇼. 파스텔.

47p **아래 오른쪽** 벨의 가난한 시골 마을.
아티스트 한스 배처, 마커 펜.

Beauty and the Beast

Walt Disney Productions

London · Paris · Glendale

왼쪽 "야수를 죽여라!"를 외치며 성으로 몰려가는 마을 사람들의 모습을 담은 초기 습작 그림.

위 애니메이션이 런던, 파리, 글렌데일에서 제작되었다면 만들어졌을 로고.

48p 아래 후기 로코코 스타일로 장식된 성의 내부 인테리어를 그린 습작 그림.

아래 벨이 말을 타고 가을 숲을 달리는 모습. **아티스트** 한스 배처, 마커 펜.

위 성에 있는 18세기 응접실 모습.

오른쪽 성의 입면도.

51p 위 이태리식 정원 양식을 갖춘 대저택 같은 야수의 성.
아티스트 한스 배처, 연필·마커 펜.

51p 아래 디즈니 아티스트들이 직접 방문했던 프랑수아
1세의 사냥용 산장인 샹보르 성.

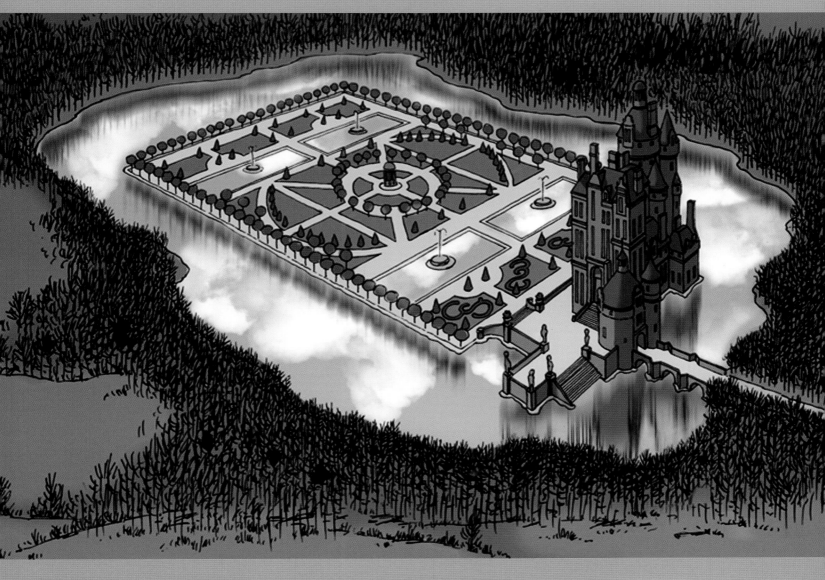

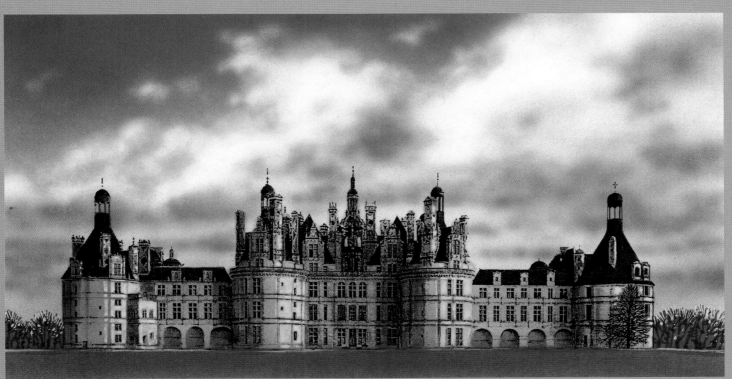

이에 대해서 돈이 설명한다. "리처드와 저는 9월 말에 플로리다로 날아갔어요. 디즈니-MGM 스튜디오(현재의 디즈니 할리우드 스튜디오)가 막 문을 연 시점이었죠. 우리는 새롭게 단장한 아주 작은 시사회장에서 제프리를 위해서 20분 동안 시사회를 진행했어요. 다 보고 나서 제프리가 '하워드와 앨런 캐릭터로 뮤지컬을 만들어야겠어요. 좀 강하게 밀고 나갈 필요가 있어요. 이보다는 훨씬 더 재미있어야 해요. 훨씬 더 상업적이어야 합니다. 이건 분위기가 너무 어두워요. 다시 시작합시다'라고 말했어요."

"리처드와 돈이 우리에게 보여주던 게 생각나는군요. 너무 어둡고 애니메이션 같지가 않았어요"라고 전 월트 디즈니 애니메이션의 사장 피터 슈나이더가 설명한다. "저는 때마침 장 콕토의 〈미녀와 야수〉를 본 직후였는데 그게 훨씬 마음에 들었어요. 그런데 보여준 버전은 너무 어두웠어요. 그 친구들 표현대로라면 대단히 의미는 있었죠. 하지만 디즈니 애니메이션 같지가 않았어요."

피터의 말에서도 알 수 있듯이 왜 제프리가 그 버전을 거절했는지 이해할 만하다. 벨과 개스톤은 개성이 너무 없었고, 아버지 모리스와 여동생 클라리스는 훨씬 더했다. 내레이터와 마거리트가 사건 전개를 이끌고 갔지만 스토리가 너무 지루하게 진행되었다. 안드레아스는 이를 두고 "그 버전이 실패한 또

다른 이유는 고모가 두드러지면서 아버지의 역할이 미미해지자 전체적인 스토리가 너무 〈신데렐라〉와 비슷해졌다는 겁니다"라고 진단한다.

"우리는 벨의 고모, 여동생, 고양이, 아버지, 모두를 다 멋지게 보여줬어요. 벨만 제외하고 모두 다. 정작 주인공 캐릭터를 어떻게 표현해야 하는지 알지 못한 거죠"라고 돈은 지적한다. "앞의 20분 분량만 시사회를 하는 바람에 우리는 야수 이야기는 해보지도 못했어요. 프랑스의 건물 지붕 위를 날아다니는 멋진 가마의 모습 등 인상적인 장면들도 보여주지 못했고요. 마법에 걸린 물건들이 움직이는 장면에서 우리는 최종 영화에서처럼 그런 식으로 파격적으로 그려내지 못했죠. 우리 버전은 너무 시시했어요."

스토리의 분위기가 괴상하고 부자연스럽게 변했다. 마을에서는 수상한 여자가 모리스에게 추파를 던진다. 모리스의 말 오슨의 눈 위로 아주 큰 여성용 반바지가 떨어져서 오슨이 요동치는 장면에서 보여준 슬랩스틱은 뮤직 박스가 마차에 깔려 깨지는 참사로 이어진다. 야수의 성에서는 오슨이 이빨을 덜덜 떨면서 자신을 빗겨주고 돌봐주는 물건들을 피해 숨는다. 이런 만화 같은 행동들은 마법에 걸린 야수의 시종들과 모리스의 만남을 신비롭게 묘사하려던 원래 의도와 상충됐다.

톰 시토의 이야기를 들어보자. "벨과 야수는 대본의 32쪽에

작업실에서 발명품들에 둘러싸여 있는 모리스. 아티스트 한스 배처, 다양한 재료.

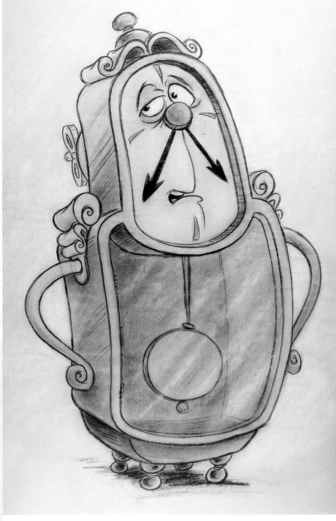

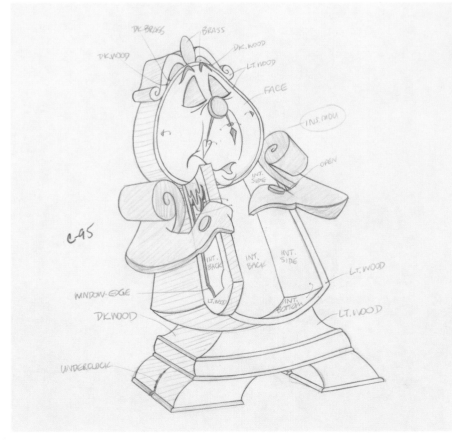

콕스워스 시계 모델 개발의 세 단계.

왼쪽 위 최초 모델인 로코코 양식의 할아버지 모양 시계로, 56p 맨 아래 오른쪽 사진에 보이는 것과 비슷한 18세기 집사 모습을 딴 시계. 아티스트 피터 홀, 수채 물감·색연필.

위 크리스 샌더스가 촛대와 찻주전자 캐릭터와 훨씬 쉽게 교감할 수 있도록 이미지를 변경해 그린 벽난로 장식용 시계. 연필·색연필.

왼쪽 아래 우리에게 친숙한 모습이자 스스로 흡족해 보이는 콕스워스. 애니메이터 앤서니 디로사.

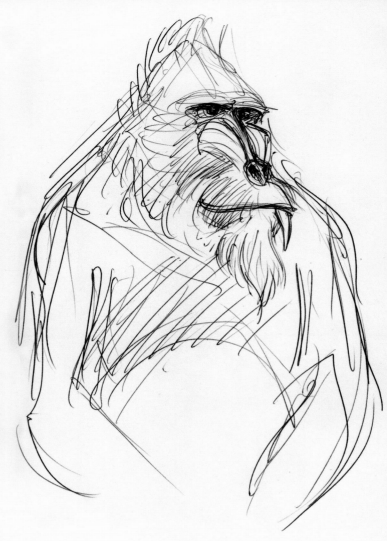

글렌 킨의 런던 스케치북 내용들.
위 전체 동물원에서 그린 고릴라와 개코원숭이 스케치.
아래 전체 리처드 퍼덤 감독을 빠르게 그린 스케치. 개코원숭이가 야수로
변하기 시작한다. 리젠트 파크에서 바셋하운드와 노는 아이들.

나 가서야 만나게 되어 있었어요. 대부분 애니메이션의 상영 시간이 약 75분에서 80분 정도니까, 만약 한 쪽당 1분이 소요된다고 계산한다면, 남녀 주인공은 영화가 1/3 이상 진행되었어도 아직 친해지지도 못한 상태인 거죠. 이래서야 로맨스 영화라고 할 수 있겠어요? 정말 문제였죠."

안드레아스가 마지막 말을 한다. "우리는 런던에서 영화의 1/3 분량의 스토리보드를 만들어서 제작자들에게 보여줬어요. 대답은 간단히 말해 '절대 불가'였어요. 돈이 작업실에 들어와서 '좋은 소식과 나쁜 소식이 있네. 나쁜 소식은 회사에서 우리가 한 것들을 다 내다 버렸어. 좋은 소식은 우리가 프랑스로 답사 여행을 떠날 거야!'라고 말했어요."

오른쪽 야수의 캐릭터와 그것을 어떻게 표현하느냐에 대한 노트. 연필·유성 연필·마커 펜.
노트 내용 야수는 크나큰 절망과 내면의 혼란을 겪는 속에서 슬픔을 보여줘야만 한다. 그의 불같은 성격은 한때 자신만만했던 자신을 위한 일종의 카타르시스다. 고집이 뒤섞인 겸손, 사나움이 뒤섞인 고상함, 열정이 뒤섞인 분노, 동물적 본능이 뒤섞인 감성. 야수의 눈은 그의 영혼의 창이다. 그의 얼굴은 두려움과 호기심을 불러일으키지만 또 한편으로 사람을 매혹하기도 한다. 미녀는 동물적인 외모를 가진 남자의 내면에 이끌려야만 한다. 야수는 욕망을 통제하기 위해 자신과 싸운다. "내가 하는 것은 실은 내가 하고 싶지 않은 것이다. 그리고 내가 하지 않는 것이 바로 내가 하고 싶은 것이다." 동물과 남자가, 동물적 본능을 지녔지만 인간애가 있는 마음을 지배하기 위해서 서로 싸운다. 미녀만 야수를 사랑하게 된 것이 아니라 야수도 미녀에게 사랑을 느낀다. 우리는 이것을 어떻게 표현할 것인가? 야수는 처음에는 속임수를 써서 미녀를 성에 가두지만 결국 그녀를 자유롭게 떠나보낼 만큼 사랑하게 된다.

BEAST - MUST SHOW A SADNESS WITHIN - GREAT FRUSTRATION AND INNER PAIN & TURMOIL. IT IS THIS FIRE WITHIN THAT HAS BEEN A CLEANSING CATHARSIS FOR THE PROUD SELFISH MAN WHO ONCE WAS.

THERE IS A HUMILITY MIXED WITH DETERMINATION. A GENTILITY MIXED WITH FEROCITY. AN ANGER MIXED WITH PASSION. A SENSITIVITY MIXED WITH BASE ANIMAL INSTINCT.

BEAST'S EYES ARE A WINDOW TO HIS SOUL. HIS FACE CAN FRIGHTEN YET INTRIGUE, EVEN CAPTIVATE.

BEAUTY MUST BE DRAWN INTO THE MAN INSIDE PAST THE ANIMAL EXTERIOR.

THE BATTLE BEAST WAGES IS FOR CONTROL OF HIS DESIRES.

"THAT WHICH I WOULD DO I DON'T DO AND THAT WHICH I WOULD NOT IS THE VERY THING I DO".

THE ANIMAL AND MAN WRESTLE FOR DOMINANCE FOR THE HEART OF ANIMAL INSTINCT MIXED WITH THE HEART OF MANKIND'S LOVE.

BEAUTY NOT ONLY FALLS IN LOVE WITH BEAST, BUT BEAST FALLS IN LOVE WITH BEAUTY. HOW DO WE SHOW THIS?

BEAST MOVES FROM DESPERATION - AS HE CAPTURES BEAUTY BY TRICKERY TO LOVE AS HE GIVES HER THE FREEDOM TO LEAVE.

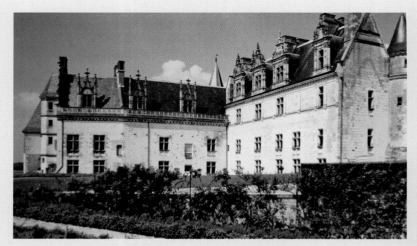

프랑스에서 촬영한 스냅사진들. **위 왼쪽** 아제 르 리도 성. **위 오른쪽, 가운데 왼쪽, 아래 왼쪽** 야수의 성을 에워싼 숲의 나무들. **가운데 오른쪽** 파리에서 장 길모어와 톰 시토.
아래 오른쪽 야수의 성에 대한 영감을 준 중세 방의 모습으로 콕스웍스와 닮은 시계가 보인다.

어쨌든, 아가씨, 여긴 프랑스예요!

답사 여행

1989년 8월 29일, 한스 배처, 안드레아스 데자, 톰 엔리케스, 장 길모어, 돈 한, 글렌 킨, 톰 시토, 리처드와 질 퍼덤 부부는 루아르 계곡으로 5일간의 답사 여행을 위해 런던을 떠났다. 그들의 일정에는 샹보르 성, 쇼몽 성, 블루아 성, 슈농소 성, 아제르 리도 성 답사가 포함되었다.

돈이 여행에 대한 기억을 떠올리며 말한다. "그 여행은 쓸데 없는 시간 낭비처럼 들렸는데 실제로는 그렇지 않았어요. 미국인들은 프랑스나 중국, 아무튼 그 어떤 나라에 대해서든 그 나라가 어떨 거라는 생각을 가지고 있어요. 그런데 막상 그곳에 가서 세세한 것들을 접하고, 섬유나 태피스트리의 예술적 디테일뿐만 아니라 우리가 생각해보지 못했던 것들을 접하게 되면 얘기는 달라져요. 석양이나 돌의 색 등 빛도 그곳에선 약간 달라요. 시트 천의 느낌에서부터 발아래 카펫, 오래된 집 냄새에 이르기까지 모든 것이 우리가 책에서 읽어서는 가늠할 수 없는 범위와 규모와 문화에 대해 느끼게 해줍니다."

다른 모든 아티스트들과 마찬가지로 애니메이터들도 종이와 머릿속에 스케치를 하면서 후에 그들의 작품에 영향을 줄 아이디어들을 기억한다. 프랑스에 관한 비록 양식화된 모습일지라도 후에 효과적으로 재현해내기 위해서 디즈니 스태프들은 진짜 건물과 풍경을 공부해야만 했다.

"멋진 고성에 가면 사람들은 보통 프랑스 화가 조르주 데 라투르(1593~1652, 풍속화와 종교화를 주로 그린 프랑스 바로크 시대의 화가)의 그림이나 크리스털 샹들리에에 감탄하는데, 돈은 바닥의 나뭇결 사진을 찍고 있었어요"라고 톰 시토는 웃으며 말한다. "그리고 한스는 카메라를 들고 미니버스에서 뛰어내리더니 저수지 물 위로 반짝이는 햇빛을 찍기 위해 들판을 가로질러 전속력으로 달렸어요. 미국 벨 에어에서 온 관광객 두 사람이 우리가 하는 일에 너무 호기심을 느껴서 세 개의 고성을 관람하는 내내 우리를 따라다니기까지 했어요."

돈도 질세라 이야기를 전한다. "만약 물건들이 성의 바닥을 뛰어다닌다면 어떤 모습일까 알아보려고 한스는 카메라를 땅에서 6인치 정도 띄운 채 뛰어다녔어요. 벽에 사슴뿔이 장식된 커다란 산장이 딸린 건물들도 우연히 봤는데 애니메이션 속의 개스톤 생각이 나더군요. 특히 샹보르로 가는 긴 도로로 차를 몰던 때가 기억나는데 거기에 돌로 지은 거대한 산장이 있었어요. 우리는 캐천버그 집보다도 더 크다며 농담을 했죠. 그날 아침에 안개가 꼈는데 우리가 사유지 앞 기다란 진입로로 차를 몰아 들어갔더니 성이 안개 속에서 서서히 모습을 드러냈어요. 그 여행은 우리에게 정말 많은 영감을 주었고 아티스트들에게 새로운 차원의 흥분을 선사해주었어요. 우리는 '그래, 다시 시작하는 거야. 여기서 본 이 모습들을 어떻게 하면 영화에 최고로 담아낼 수 있을까?'를 생각했죠."

안드레아스가 마지막으로 말을 한다. "답사 여행 후 우리는 여행 후유증을 극복하고 LA로 돌아왔어요. 그리고 얼마 지나지 않아 커크 와이즈와 게리 트루즈데일이 〈미녀와 야수〉의 새 감독이 되었다는 발표가 났어요. 우리는 걱정이 됐죠. 공이 많이 들어가야 하는 대작인 데다 두 사람이 영화를 감독한 적이 없었기 때문이에요. 그래서 뭘 기대해야 할지 몰랐어요. 결국 나중에 두 사람과의 작업이 굉장히 멋진 일임을 알게 되었지만 당시에는 그걸 알 수가 없었죠."

프랑스로 떠나기 직전의 아티스트들. 왼쪽에서 오른쪽으로 안드레아스 데자, 한스 배처, 리처드 퍼덤, 질 퍼덤, 글렌 킨, 돈 한, 톰 시토, 장 길모어, 톰 엔리케스.

개스톤의 애니메이션 밑그림들. "내 몸 곳곳이 모두 털로 뒤덮여 있지"라고
말하는 개스톤을 그리기 위해서, 개스톤 캐릭터를 담당한 모든 스태프들이 그의
가슴 털을 어떤 모양으로 표현할지에 대한 아이디어를 제출했다.
위 왼쪽 아티스트 조 해더.
위 오른쪽, 아래 전체 아티스트 안드레아스 데자.
59p 초기 버전의 개스톤은 미남은 아니었고 얼핏 봐도 건달 끼가 다분했다.
아티스트 안드레아스 데자, 연필·색연필·수채 물감.

Both a Little Scared/ Neither One Prepared

준비가 안 된 것 같아 조금은 두려웠어

새 버전의 감독이 된 커크 와이즈와 게리 트루즈데일

모든 영화가 완성되기 전까지 한 백 번쯤은 좋다가 싫다가를 반복하게 된다. 어떤 때는 정말 잘 만들어졌다는 생각이 들고 또 어떤 때는 웃음거리가 될 거란 생각이 들기도 하고…. 나는 이 영화를 만들면서 그런 순간들을 셀 수 없이 경험했다.

—커크 와이즈

프랑스 답사 여행을 마치고 LA로 돌아왔을 때 〈미녀와 야수〉 스태프들 상당수가 다른 영화 부서로 이동했다. 글렌 킨은 〈생쥐 구조대 2〉에서 독수리 캐릭터 애니메이터가 되었고, 안드레아스 데자와 톰 시토는 미키 마우스가 출연하는 〈왕자와 거지, The Prince and the Pauper〉 작업에 투입되었다. 장 길모어는 〈알라딘, Aladdin〉 팀에 합류했고 돈 한, 리처드와 질 퍼덤, 린다 울버턴은 〈알라딘〉에서 함께 일한 하워드 애쉬먼, 앨런 멩컨과 함께 〈미녀와 야수〉를 뮤지컬로 만들기 위한 재작업에 돌입했다.

"영화 작업이 진행되지 않고 있는 게 너무 확연했어요. 당시 퍼덤 부부는 제프리 캐천버그가 그들이 만들고 싶어 하는 종류의 영화를 만들지 않을 거란 걸 알았을 겁니다"라고 돈은 설명한다. 1989년 12월 리처드 퍼덤이 자연스럽게 사직서를 냈다. 그리고 제프리는 그를 대신해서 두 명의 젊은 스토리아티스트 커크 와이즈와 게리 트루즈데일을 선택했다. 이 두 사람의 감독 경험이라고는 엡코트 센터(Epcot Center: 디즈니 월드의 두 번째 테마파크로 1982년 10월 개장한 미래 도시 전시관)의 한 전시관에서 행해지는, 인간 뇌의 중요성을 재미있게 소개하는 쇼 〈Cranium Command〉를 소개하는 4분짜리 영상을 만든 것이 전부였다.

"커크와 게리는 디즈니 월드의 〈Cranium Command〉 소개 영상을 만들었는데 정말 굉장히 잘 만들었더군요"라고 피터 슈나이더는 칭찬한다. "우리는 두 사람에게 감독 대리라는 직함을 주었어요. 아직 확신이 서지 않았기 때문에 두 사람에게 정식 직함을 주진 않았

60p 제임스 백스터는 이 명장면을 그리기 전에 직접 왈츠 교습을 받았다. 애니메이터 제임스 백스터.

플로리다에 있는 엡코트 센터를 위해서 커크 와이즈와 게리 트루즈데일이 감독한 4분짜리 영상 〈Cranium Command〉에 등장하는 캐릭터 'General Knowledge'의 배경 셀.

지요. 두 사람에게 정식 감독직을 주기 전에 감독 대리로 임명해서 두 사람이 어떻게 일하는지 지켜보기로 했던 거죠."

커크는 당시를 회상하며 이렇게 말한다. "스물여섯 살 때 합창단 무대에서 쫓겨났던 제가 이제 이 대작을 공동 감독하라고 무대 중앙에 세워졌어요. 우리는 처음 몇 달 동안은 하워드의 아지트인 뉴욕 피시킬 메리어트 호텔에서 시간을 보냈어요. 저와 돈, 게리, 하워드, 앨런, 전자피아노 그리고 브렌다 채프먼, 로저 앨러스, 수 니컬스, 크리스 샌더스 같은 스토리아티스트들과 온종일 브레인스토밍 회의를 하곤 했어요. 우리가 아이디어를 제시하면 몇몇은 우리에게 데모곡을 연주해주었고 그러면 다시 우리는 스토리에 대한 아이디어를 제시했고 어떻게 그것을 뮤지컬에 적용할지를 함께 고민했어요."

이 회의들을 통해서 새로운 버전의 고전 동화가 서서히 모습을 드러내기 시작했다. 벨을 원하는 게 장미 한 송이뿐인 단순하고 소극적인 소녀보다는, 자신이 살고 있는 작은 시골 마을의 한계에 속이 상한 지적이고 적극적인 젊은 여성으로 표현하기로 했다.

"하워드와 저는 벨이 어떤 여성이어야 하느냐에 대해 생각이 같았어요. 피해 의식을 가진 여주인공은 현대 세계에서 통하지 않을 거라는 게 우리 둘의 생각이었죠"라고 린다는 분명하게 말한다. "또한 우리는 벨을 독서광으로 설정하기로 결정했어요. 그런데 디즈니 스튜디오에서는 의자에 앉아서 책을 읽는 것은 충분히 활동적이지 않다는 메모를 보내왔더군요. 그래서 우리는 걸어가면서 책을 읽는 제 버릇을 적용해서 문제를 해결했답니다. 제가 어릴 때 엄마 심부름으로 가게에 우유를 사러 가곤 했는데 그때마다 책을 읽는 것을 멈추고 싶지 않아서 가게를 오가는 길에 걸으면서 책을 읽곤 했거든요."

아티스트들은 열일곱 살 소녀 벨은 인어공주 에리얼보다 더 성숙해야 한다는 데 의견을 같이했다. "자기 자신을 찾아가는 에리얼은 곧 여성으로 성숙할 나이의 어린 아가씨죠. 그런데 벨은 이미 자기 자신을 찾았죠"라고 린다는 말한다.

제프리는 벨이 아니라 야수가 이야기의 진정한 중심이 되어야 한다고 주장했다. 제작자 톰 슈마커가 제프리에 대해 이야기한다. "우리는 벨, 벨과 아버지의 관계, 벨과 고모의 관계 등 이 모든 것에 대해서 많은 이야기를 나눴어요. 그런데 '여러분, 여기서 중심 캐릭터 아크(Character Arc: 이야기가 진행되면서 캐릭터가 변해가는 궤적)는 벨이 아니라 야수여야 합니다. 우리가 중요하게 생각하는 건 야수의 캐릭터 아크입니다'라고 우리에게 처음으로 직접적으로 일깨워준 사람은 제프리였어요."

1990년 11월 11일, 스토리 회의에서 제프리는 이런 지적을 했다. "우리는 '끔찍한 야수의 몸에 갇힌 상처 입은 영혼' 콘셉트에 대해 영화에 더 많이 담아내야만 합니다. 그렇다고 해서 그것이 야수의 분노에 관한 건 아닙니다. 우리가 진정으로 관심 있는 건 희망을 잃은 남자예요. 실수를 했지만 그 누구보다도 가혹하게 실수의 대가를 치르다 보니 희망을 잃게 된 남자를 표현해보자는 거죠. 그는 다시 사람이 되고자 하는 의욕마저 상실하고 말았어요."

그로부터 2주 후 제프리는 영화의 도입부에 대해 글렌에게 메모를 썼다. "야수의 몸짓은 상처받은 영혼을 나타내 보여줘야만 해요. 우리는 도입부에서 보여줄 비전을 통해서 야수가 크나큰 고뇌와 절망에 빠져 외로운 삶을 살고 있다는 느낌을 강하게 줄 수 있어야만 합니다. 그는 성마른 데다 처참하게 억압된 상태예요. 다혈질에 성숙되지 못한 사람이에요."

야수가 어쩌다 저주를 받게 되었는지를 보여주는 방법을 찾으면서 심각한 갈등이 초래되었다. 하워드는 영화 도입부를 애니메이션 장면들로만 꾸미려는 계획을 가지고 있었다. 그의 콘셉트대로라면, 도입부에서 관객들은 폭풍우 속에서 도움을 요청하는 불쌍한 노파에게 쉴 곳을 내주기를 거부하는 버릇없는 일곱 살 왕자를 보게 된다. 잠시 후 아름다운 마녀의 모습으로 변한 여자는 성 안에서 소년을 쫓아다니면서 요술을 부려 시종들을 물건으로 바꾼다. 결국 마녀의 저주는 왕자를 야수 소년으로 만들어버린다. 야수가 된 왕자는 성 안의 창문에 얼굴을 부비며 "안 돼! 되돌려놔!"라고 울부짖는다.

하지만 커크는 얼굴을 찡그리며 당시를 떠올린다. "게리와 저는 그 아이디어가 정말 싫었어요. 그 순간 제 머릿속에는 오직 소공자 의상만을 입은 어린 늑대 인간 에디 먼스터(1960년대 미국에서 인기리에 방송된 시트콤 〈The Munsters〉의 극중 인물 이름)만 떠올랐어요. 그러다 다른 버전의 도입부를 만들게 되었다는 소식을 제가 직접 전하게 되었어요. 그날 아침 하워드는 자기가 좋아하는 가게의 시나몬 슈거 도넛 한 봉지를 들고 만면에 미소를 띠며 사무실로 들어섰죠. 제가 정확히 어떻게 말했는지는 기억이 나지 않지만 한마디 기억나는 건 천박하다는 말을 했어요. 관객의 마음을 사로잡기 위해 어린이에게 끔찍한 짓을 하는 것은 너무 천박한 방법이란 의미에서 한 말이었죠. 그보다 더 심한 단어를 선택할 수는 없었을 거예요. 하워드가 곧장 절 맹렬히 비난한 걸 보면 심하긴 했죠. 우리는 그날 저녁 아니면 다음 날 아침, 회사의 긴축재정 때문에 일반석으로 세인트루이스를 경유해서 캘리포니아로 향했어요. 그날 활주로에 선 비행기 안에서 저는 비행기에서 내려 이름을 바꾸고 미주리로 사라질까도 생각했어요."

야수의 운명을 보여주는 장미. 디자인 맥 조지. 컬러 브라이언 맥엔티, 마커 펜.

"자학이 심한 아티스트와 일할 때의 문제는 그런 사람은 예측이 불가능하다는 점이죠"라고 앨런이 슬쩍 한마디 던진다.

커크는 그와 게리가 고집을 부려서 결국 영화 도입부에 대한 그들의 주장을 관철시켰다고 생각한다. 하워드가 도입부로 구상했던 애니메이션 장면은 스테인드글라스와 데이비드 오그던 스티어스의 내레이션으로 대체되었다. 디즈니 스튜디오의 베테랑 밴스 게리가 그 장면을 스토리보드에 그렸다. 밴스와 함께 사무실을 썼던 크리스 샌더스는 당시를 이렇게 이야기한다. "밴스가 '휘휘' 휘갈겨 그림을 그리더니 종이를 '찍' 찢는 소리가 들렸어요. 그러더니 다시 '휘휘휘' 다시 '찍', 정말 안타까워 미칠 노릇이었죠. 밴스는 스케치를 간결하고 힘이 있으면서도 가장 아름답게 그리는 아티스트인데, 그렇게 그림들을 찢어버리니 정말 안타까웠죠. 저는 그 방 다른 쪽에 앉아서 들여

62~63p 아래 전체 어린 야수를 에디 먼스터의 이미지로 구현하자는 아이디어를 두고 하워드 애쉬먼과 갈등하는 장면을 그린 커크 와이즈의 캐리커처. 연필·색연필.

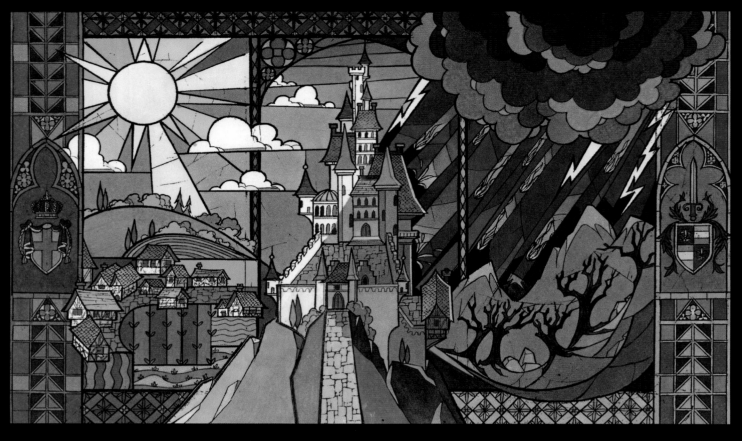

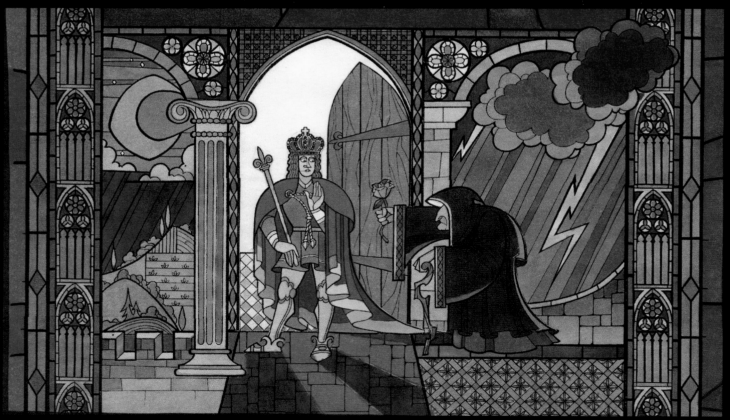

맨 위 스테인드글라스에 그려진 야수의 성. 모서리의 기하학적 문양들이 프랭크 로이드 라이트(1867~1959, 미국의 건축가)의 디자인을 연상시킨다.

◈ 64 ◈

64p 아래, 위 전체 동화 애니메이션의 오프닝을 스테인드글라스에 그려진 그림으로 대체한 것은 시각적으로 혁신적인 방법이었다. 데이비드 오그던 스티어스의 내레이션이 더해져 간결하게 야수의 배경 이야기를 해준다. *디자인 맥 조지. 컬러 브라이언 맥엔티, 마커 펜.*

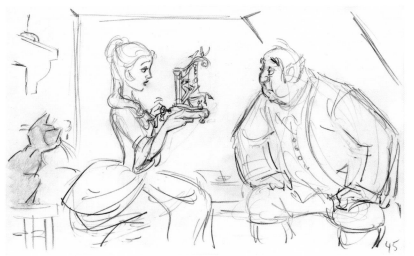

〈미녀와 야수〉 초기 버전에서 벨이 아버지로부터 뮤직 박스를 받는 장면. 아티스트들은 이후 버전에서 뮤직 박스에게 캐릭터를 부여하는 것을 고려했지만 뮤직 박스 대신 찻잔 소년 칩을 선택했다. **위 왼쪽** 아티스트 디즈니 스튜디오 아티스트, 연필. **위 오른쪽** 아티스트 디즈니 스튜디오 아티스트, 사진 복사본 위에 마커 펜 덧칠.

다볼 간단한 그림 하나라도 건져보려고 애쓰고 있었어요."

스토리가 전개되어감에 따라 조연 캐릭터들에게도 변화가 생겼다. 초고에서는 뮤직 박스가 벨의 친구 역할을 해주었다. 말은 못하지만 음악을 연주하는 것으로 벨에게 마음을 전했다. 톰은 관객들이 가장 잘 아는 음악은 21세기 멜로디이기 때문에 즉각 이것이 '시대착오적인 발상'이라고 생각했다. 뮤직 박스가 팔레스트리나(1525~1594, 이탈리아의 교회음악 작곡가)의 곡을 들려주게 할 수는 없는 노릇이었다. 이내 곧 아티스트들은 뮤직 박스에 또 다른 문제가 있다는 사실을 알았다.

"우리는 팅커벨 같은 음악적인 목소리를 가진 캐릭터가 있다는 아이디어가 정말 마음에 들었어요. 크리스가 묘사한 그림도 정말 귀여웠고요." 커크의 설명은 계속된다. "문제는 보드에 그린 그림을 설득력 있게 설명하기가 거의 불가능했어요. 보드를 들고 앞에 서서 '딩딩동동' 노래를 부르면서 제프리가 뮤직 박스의 생각이나 감정을 이해해주길 바라야 했죠."

"그날 린다가 그 문제를 해결해주었어요. 그녀는 벨이 성에 도착하자 칩이라는 이름의 작은 찻잔이 미세스 팟에게 한 소녀가 성에 들어왔다고 이야기한다는 내용의 글을 썼어요. 그녀는 칩이 시각적인 재미를 줄 뿐만 아니라 말을 툭툭 던지는 개그를 할 수 있으리라고 생각했죠"라고 커크는 말한다.

칩이 말할 수 있는 능력이 있다는 것은 아티스트들이 그를 애니메이션의 더 많은 장면에 등장시킬 수 있다는 것을 의미했고 또한 그러면 자신들이 그린 스토리보드를 제작진에게 설명하기 더 쉬워진다는 것을 의미했다. 칩이 미세스 팟과 엄마와 아들 관계라는 설정은 뮤직 박스에는 결여된 따뜻한 인간애를 더해 주었다. 감독들이 아역 배우 브래들리 피어스에게 칩의 목소리 연기를 맡겼을 때 비로소 칩의 진정한 잠재력은 더욱

확실해졌다.

커크는 흥분해서 말한다. "그것은 디즈니 선배들이 〈밤비〉 캐릭터인 썸퍼의 목소리를 찾았을 때와 같은 디즈니의 위대한 역사적 순간 중 하나였어요. 한 아이가 불쑥 들어와서는 배역을 가지고 갔어요. 특별한 상황을 만들어주는 그 아이만의 자연스러운 방법인 거죠. 아이의 목소리 연기에는 배우고 꾸민 흔적이 전혀 없었어요. 그냥 아이가 아이답게 했을 뿐이었죠."

1990년 12월 16일 회의에서 제프리는 흥분해서 말했다. "칩을 스타로 만드세요! 칩이 등장하는 장면을 늘리고요. 칩은 목소리도 굉장히 좋고 멋진 캐릭터입니다. 간과하기에는 너무도 사랑스러워요."

66~67p 아래 전체 칩이 "성에 어떤 소녀가 왔어요!"라고 소리쳐 알린다. 칩은 벌어진 앞니 틈새를 통해 물을 쏟아낸다. 애니메이터 데이브 프루익스마.

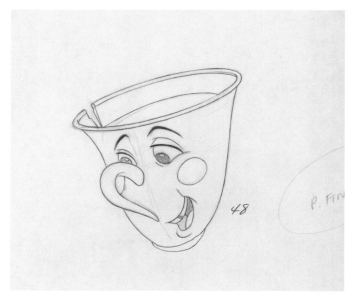

〈미녀와 야수〉 스토리보드 작업은 너무 격정적이고 논쟁이 심해서 린다 울버턴과 스토리팀원들 간의 마찰이 잦았다.

"린다는 애니메이션 제작 과정에 대해서 제대로 이해하지 못했어요. 그녀는 이 영화의 작가가 되길 기대했지만 뜻대로 되지 않았던 거죠. 이건 협업 과정이니까요." 브렌다는 이어서 말했다. "스토리아티스트들은 목적에 맞게 대사를 수정하기도 하는데 린다는 그걸 좋아하지 않았어요. 돌아보면 그녀에게 미안하네요. 왜냐하면 누구도 그녀에게 그 과정에 대해서 제대로 설명해주지 않았으니까요."

린다도 같은 의견이었다. "전혀 잘되지 않았어요. 저는 영화에서 제 권한으로 직접적으로 이야기를 전개하도록 제프리가 데려다놓은 작가잖아요. 하워드가 아픈 바람에 우리 둘이 함께했던 일을 저 혼자 힘으로 지켜내야 했어요. 심적인 고통이 점차 가중되는 것이 특히 너무 힘들었어요."

브렌다와 마찬가지로 크리스도 돌아보니 린다의 입장을 당시보다 지금 더 잘 이해할 수 있다고 말한다. "린다는 모래밭에서 다른 사람들과 함께 잘 어울려 놀 수 있는 능력이 결여되어 있었죠. 그러지 않아도 사무실에서 함께 일하는 모든 사람들이 잘하려고 노력하고 있는 일을 강요하면서, 린다는 실망하고 화내고 자포자기하고 소리치곤 했어요. 우리는 수많은 질문을 쏟아냈고 그녀의 기본적인 대답은 '우리도 이 문제를 오랫동안 고심했고 이미 다 결정된 문제예요'라고 말하는 겁니다. 그러면 커크는 '그래, 잘 알겠어요. 하지만 우리 다시 한 번만 해봅시다'라고 말했죠. 그건 쿨하지 못한 거였고 린다는 무척 화를 냈죠. 그녀는 자기 할 일을 다 끝냈다고 생각했던 거죠. 그러나 끝난 건 그녀의 일이 아니라 그녀의 머리를 탁자에

왼쪽부터 베테랑 스토리아티스트 버니 매틴슨, 밴스 게리, 작가 린다 울버턴.

박게 한 회의가 끝난 거였죠."

크리스의 회고는 여기서 멈추지 않는다. "린다의 얘기를 대신하면, 스토리아티스트들의 가장 큰 불만은 그녀의 글로 작업하기가 힘들다는 거였어요. 내용을 수정해야 했습니다. '이 장면들 중 하나만 내가 다시 쓰면 참 좋을 텐데!'라고 저는 혼자 말했어요. 그리고 몇 년 후 저는 〈릴로 & 스티치, Lilo & Stitch〉에서 한 장면을 직접 쓰고 스토리보드를 만들게 되었죠. 그때 제가 첫 번째로 한 일은 '이걸로 안 돼!' 하며 제가 쓴 글을 집어치우는 거였어요. 찢어버리고 다시 쓰고 다시 정리하는 일은 다 필요한 과정이죠. 어떤 글을 쓰는 것과 그걸 스토리보드에 옮기는 것은 마치 빌딩을 그리는 것과 빌딩을 세우는 것의 차이라고 생각하면 됩니다. 완전히 다른 일이기 때문에 서로 양해해야만 해요."

갈등에도 불구하고 스토리아티스트들은 강한 협동심을 보여주었다. 그림을 그리고 그것을 벽에 핀으로 고정해놓고, 감독들과 제프리에게 보여주기 전에 각자의 담당 장면을 서로에

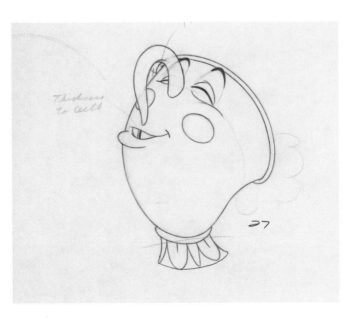

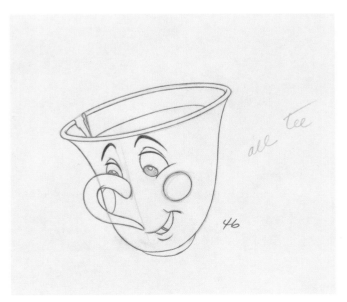

게 공개하고 토론했다. 모든 이미지와 대사가 재검토되었고 윤색되었다. 스토리감독인 로저 앨러스는 그들의 작업을 칭찬하며 말한다. "스토리팀이 영화에 접근하는 방식은 '이 스토리보드는 시험적인 겁니다. 어떻게 진행되고 어떻게 전개되는지 일단 보시기만 하세요' 하는 식이었어요. 그것이 이 영화가 이렇게 잘 만들어진 이유 중 하나죠. 누군가 더 나은 아이디어를 제시하면 그것이 선택되었던 거예요."

로저는 팀의 협동심 발휘의 가장 큰 공을 제작자 돈 한에게 돌렸다. 애니메이터들이 그들의 작업을 승인받기 위해 금요일마다 모이면, 돈과 그의 어시스턴트 패티 콩클린은 음료와 스낵을 내주면서 아티스트들 간에 서로 친목하고 그 주간 작업 마무리를 축하하는 자리를 마련해주었다.

로저는 칭찬을 아끼지 않는다. "돈은 항상 중재자이자 '차분한 경영진'의 역할을 자청했어요. 제프리가 폭탄을 던져놓으면 돈이 우리 모두를 불러놓고 차분한 해결 방법을 제시하고 체계를 잘 잡아줬죠. 그는 우리 모두 미쳐버리지 않게 잘 다독여줬어요. 아티스트들은 감성적인 사람들이라서 무슨 일을 저지를지 모르거든요. 돈의 아버지가 루터교 목사여서 돈의 집에는 항상 고민을 들고 그분과 상담하려고 찾아오는 사람들로 북적댔답니다. 돈은 종종 그들을 반갑게 맞으면서 나긋한 목소리로 위로해주곤 했다고 해요. 제가 보기엔 그가 그런 재능을 스튜디오에서 발휘했던 겁니다."

크리스는 아티스트들이 함께 모여 서로의 스토리보드를 보면서 각자의 이야기를 나눴던 매주 금요일을 '마법의 시간'으로 기억한다. "제가 당시로 돌아가서 녹음을 하거나 영상으로 만들고 싶은 순간이 있다면, 아티스트들이 각자 스토리보

로이 에드워드 디즈니와 제프리 캐천버그가 캐릭터들의 축소 모형과 함께 포즈를 취했다. 두 사람은 디즈니 애니메이션 부흥의 견인차다.

드에 대해 이야기하는 모습일 겁니다. 왜냐하면 그들은 언제나 그렇게 에너지가 아주 넘쳤으니까요. 그들은 제가 봐온 아티스트들 중 스토리보드 설명을 가장 잘하는 최고의 아티스트들이었어요. 특히 로저가 자기 스토리보드를 설명하는 모습은 하워드가 데모곡을 연주하는 것에 비교될 만합니다. 그들이 시연하는 걸 보면 마치 영화를 보고 있는 것 같았다니까요. 로저는 설명을 하면서 완전히 그 순간에 빠져 있었어요. 쉬지도 않고 끊임없이 설명을 했죠. 그는 자신이 그린 장면을 연기로 보여줬습니다."

그러나 스토리보드를 설명하는 것이 사람들 앞에서 이야기하는 것을 싫어하는 수줍은 아티스트에게는 속이 울렁거리는 고통일 수도 있다. 브렌다는 당시를 떠올리며 말한다. "제일 중에 가장 힘든 건 사람들 앞에서 스토리보드를 설명해야 한다는 거였어요. 저는 정말 아주 아주 부끄러움을 많이 타곤 했죠. 그래서 나름의 기발한 방법을 하나 생각해냈어요. 로저가 호피 무늬 반바지에 초록색 프랑켄슈타인 티셔츠를 입고 플립플롭 슬리퍼를 신고 활짝 웃으며 나타나 저를 데리고 스토리 속으로 들어가는 상상을 하는 거죠. 상상 속의 로저는 몸짓도 달라지고 최면에 걸린 듯해요. '그래, 난 내 방식대로 로저가 되는 거야'라고 저는 결심해요. 그리고 저는 제정신이 아닌 것처럼 시연을 하는 거죠."

그녀의 방법은 통했다. 제프리가 그걸 입증하는 말을 한다. "브렌다는 이 영화에서 정말 심장 같은 존재였어요. 이건 러브 스토리인데 그녀는 다른 남자 아티스트들이 절대 할 수 없는 방식으로 감성적인 울림을 만들어냈어요. 그런데 브렌다는 아주 수줍음이 많아요. 그녀가 스토리 시연을 할 때는 의자를 뒤로 편하게 젖히고 앉아 있을 수가 없었어요. 의자를 바싹 당기고 앉아서 귀를 기울여야 했죠."

제프리는 로저에 대한 이야기도 빼놓지 않는다. "다른 한편, 로저는 역대 최고로 스토리보드 설명을 잘하는 사람 중 하나죠. 그는 타고난 연기자여서 아주 작은 그림 하나도 놀라운 흡인력으로 살아 숨 쉬게 할 수 있어요."

로저는 자신에게도 쉽지 않았다고 말한다. "캐릭터도 아니고 무슨 대본이 있는 것도 아닌데 사람들 앞에 서는 것은 제게도 고통스러운 일이에요. 사람들 앞에서 설명을 하는 것이 전 너무 어색하거든요. 사실 저는 정말 연기를 못해요. 하지만 언제나 연기에 관심이 있었어요. 고등학교나 대학교에서는 연기할 기회가 전혀 없었어요. 그래서 스토리보드를 설명하는 순간은 제가 연기를 할 수 있는 기회인 셈이죠. 제 그림을 설명할 때 저는 두 손을 휘저으며 그 캐릭터들이 말하는 것을 연기

위 스토리감독 로저 앨러스가 게리 트루즈데일, 로이 에드워드 디즈니, 커크 와이즈, 제프리 캐천버그, 돈 한에게 스토리보드를 설명하고 있다.

가운데 전체, 아래 전체 왼쪽에서부터 시계 방향으로 로저 앨러스, 브렌다 채프먼, 제프리 캐천버그가 로저 앨러스와 스토리보드에 대해 토론하는 장면, 크리스 샌더스.

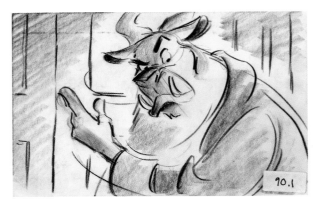

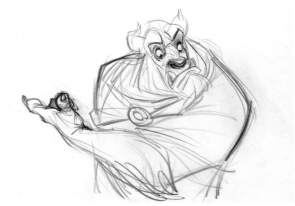

최초의 스토리보드 스케치와 애니메이션 밑그림에서 볼 수 있는 재키 글리슨을 연상시키는 야수. 야수는 벨이 너무 까다롭게 군다며 벨에게 독선적인 분노를 표출한다.

위 아티스트 버니 매틴슨, 연필. *아래* 아티스트 글렌 킨.

로 보여줘요. 저도 제 손이 뭘 하는지 모르겠어요. 다만 카메라의 움직임을 흉내 내려고 하는 것 같아요. 언제나 무척 재미있어요. 전 스토리보드를 설명하는 걸 정말 좋아해요."

스토리보드 회의가 계속되면서 스토리가 관객의 마음을 사로잡을 수 있는 장면들로 구체화되기 시작하는 걸 아티스트들은 느낄 수 있었다. 톰이 작업 과정을 설명한다. "영화를 하다 보면 항상 갈팡질팡하고 혼란스러운 순간들을 겪기 마련이죠. 그럴 때 누군가 깃발을 들고 '나를 따르라!'라고 말해요. 그러면서 일사불란하게 정리가 되어가는 거죠. 글렌이 그린 장면들 중에, 벨이 저녁을 먹으러 내려오지 않으려 하자 야수가 벨의 방문을 쾅쾅 마구 두드리고 콕스워스가 야수에게 신사답고 부드럽게 행동하라고 부탁하는 장면이 있어요. 야수가 신사답게 말했는데도 벨이 '싫어요!'라고 말하자 야수가 '흠!' 하며 몸을 돌리는 동작을 하죠. 그 장면을 편집용 프린트로 봤을 때 모든 스태프들이 놀라며 '재키다!'라고 말했어요."

글렌이 그 장면을 자세히 설명한다. "제가 개인적으로 경험하지 못한 것을 그린 장면은 없습니다. 화를 참고 훌륭하게 처신하려고 노력할 때 느끼는 그 참담한 심정을 모두들 잘 알 겁니다. 결국 벨이 내려오지 않겠다고 하자 야수는 재키 글리슨

(1916~1987, 미국의 배우이자 코미디언)을 연상시키는 동작과 함께 '흠!' 하는 소리를 냅니다. 마치 '내가 이러려고 그렇게 신사답게 행동했나!'라고 말하듯이 말이죠. 그게 어떤 기분인지 저는 알죠."

브렌다는 야수가 벨을 늑대로부터 구해준 후 벨이 야수에게 응급처치를 해주는 장면에서 직접 글을 쓰고 스토리보드를 만든 것에 대해 특별한 자부심을 가지고 있다고 말한다. 잘 어울리지 않는 야수와 벨이 서로 좋아하게 될지 모른다고 느끼게 되면서 두 사람의 태도가 누그러지기 시작한다. 야수가 벨에게 큰소리치자 벨은 처음으로 그에게 당당하게 대들지만 이내 부드럽게 고마움을 표시한다.

"브렌다가 제작 과정 초기에 그 장면을 스토리보드에 그렸던 게 기억나는군요." 커크가 말한다. "우리는 그 장면이 영화에 반드시 들어가야 한다고 생각했어요. 두 사람 사이의 벽이 무너지기 시작하면서 심하게 다투던 두 사람 사이가 부드러워지기 시작하는 첫 장면이었어요."

돈도 이야기를 거든다. "그 이전에 야수는 '피-파이-포-펌(fee-fie-fo-fum:《잭과 콩나무, Jack and the Beanstalk》에서 거인이 헉헉대며 하는 의미 없는 말)' 식의 쿵쾅거리는 소리를 내며 퉁명스럽게 굴었어요. 브렌다의 스토리보드에서는 1940~1960년대 할리우드 로맨스 영화를 대표하는 인물인 스펜서 트레이시와 캐서린 헵번(유부남과 이혼녀로 만나 연인이자 친구로 서로 사랑하고 존중하며 지낸 것으로 유명함) 같은 분위기가 느껴져요. 야수는 웃기도 하고 따뜻한 마음을 보이기도 하고 그녀에게 불평을 하기도 하지만 벨을 사랑하는 것을 우린 알 수 있죠. 야수의 상처받기 쉬운 마음이 보이기 시작하는데 그건 아주 중요한 부분이었어요."

모든 장면이 다 훌륭하게 구현되는 것도 아니었고 또 전부 최종적으로 영화로 상영되는 것도 아니었다. 브렌다는 당시를 회상해본다. "야수가 벨에게 서재를 선물하는 첫 번째 버전을 그렸어요. 승낙을 받지 못할 것 같다는 느낌이 들었어요. 그런데 제프리가 보더니 '됐어요. 그런데 내가 됐다는 말을 하기를 얼마나 싫어하는지 브렌다도 잘 알걸요'라고 말했어요."

크리스는 벨이 성에서 도망치는 장면에 대한 작업을 설명하며 당혹스러워했다. 서쪽 탑에 있는 야수의 은신처에 가면 안 된다는 경고를 어겨서 야수의 분노를 산 벨은 마침내 약속을 깨고 도망가기로 결심한다. 크리스는 그 상황에 강한 호기심을 느꼈으며 길고 험난한 탈출의 여정을 상상해보았다. 모든 벽에 귀가 있어 들을 수 있는 성에서 벨은 어떻게 도망칠 것인가?

"벨은 옷장을 열고 자신의 물건들을 꺼냅니다. 그때 작은 스

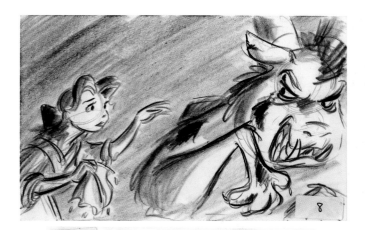

LET ME TAKE A LOOK —
(— GROWL! ...)

어디 한번 봐요. (으르렁!)

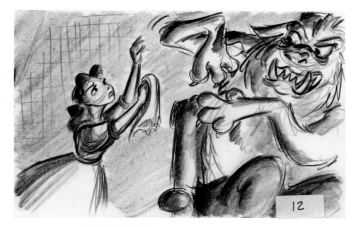

IF YOU'LL JUST HOLD
STILL ...

좀 가만히 있어 봐요!

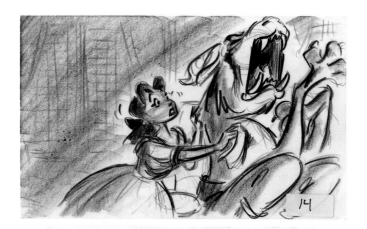

ROAR!!

으아악!

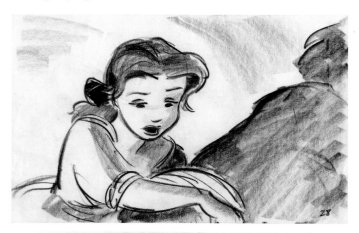

BY THE WAY ...

그런데….

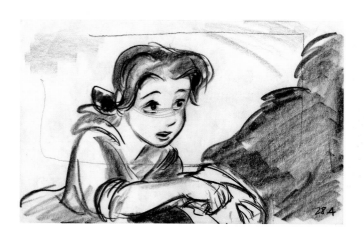

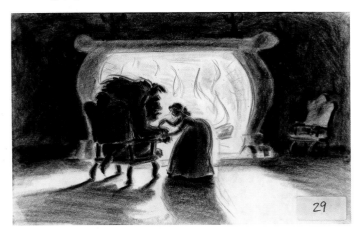

I FORGOT TO THANK YOU
FOR SAVING MY LIFE.

제 목숨을 구해줘서 고맙다고 말하는 걸 깜빡했네요.

야수에게 붕대를 감아주는 이 감성 넘치는 스토리보드 그림은 야수와 벨이 서로에게
호감을 느끼기 시작하는 것을 보여준다. 아티스트 브렌다 채프먼, 연필.

3

13

16

62.1

72~73p 야수의 분노에 겁에 질린 벨은 성에서 도망친다. 크리스 샌더스는 이 장면을 위해서 세 개의 스토리보드를 준비했지만 나중에 애니메이션에서 삭제되었다.

아티스트 크리스 샌더스, 연필·색연필·마커 펜.

툴에 발이 걸리는데 그 스툴이 실은 강아지였죠. 벨은 떠날 채비를 하고 홀로 내려와요. 이 장면은 최소 두세 개의 스토리보드가 필요한 길이였어요. 정말 엄청났죠." 크리스는 말을 이어간다. "버니 매틴슨이 제 사무실에 들렀을 때 버니에게 전체 장면을 설명해줬어요. 전 정말 무척 흥분되어 있었죠. 버니가 첫 번째 보드로 다가가더니 아마 다섯 번째 정도 되는 그림을 손가락으로 가리켰어요. 그러더니 '여긴 삭제해도 될 것 같은데. 여기서부터 계속…' 그의 손가락이 첫 번째 보드의 그림들을 쭉 훑고 지나가더니 두 번째 보드를 지나서 세 번째 보드 끝에 있는 두 개의 그림에서 멈췄어요. 그러고는 '여기까지 삭제하면 되겠어요'라고 하는 거예요. 그래서 우리는 버니가 지시한 대로 했죠. 벨은 '약속이고 뭐고 난 떠날 거예요'라고 말하며 숄을 두르고 그길로 곧장 성 밖으로 나가서 말을 타고 떠납니다. 벨이 잠을 자던 스툴에 발이 걸리면서 우왕좌왕 홀 복도를 거쳐서 나가는 모습을 일일이 다 보고 싶어 하는 사람은 아무도 없다는 거죠. 그래서 그 부분이 삭제된 겁니다. 버니가 옳았어요. 하지만 제 마음이 아픈 건 사실이였죠."

〈알라딘〉에도 참여했던 크리스는 그가 적절한 시기에 〈미녀와 야수〉 팀에 합류해서 야수가 개스톤의 칼에 찔리는 중요 장면 작업에 참여할 수 있었다고 말한다. "디즈니 스튜디오에 대한 모든 제 기억들 중에서, 야수의 죽음과 소생 장면을 작업한 기억이 가장 생생합니다. 자신이 아주 중요한 일을 하고 있다고 인식하게 되면, 그때가 완전히 자기 자신이 될 수 있는 몇 안 되는 순간이죠. 린다가 그 장면의 스토리를 썼고 제가 그 장면의 대사들을 일일이 그림으로 그려 새롭게 창작했어요. 그리고 그러한 제 방식을 야수가 벨의 얼굴을 어루만지면서 '돌아왔군요'라고 말하는 장면까지 끌고 갔죠. 바로 이 장면에 영화의 전부가 녹아들었다는 생각이 들더군요."

1991년 4월 16일, 제작 회의에서 제프리도 크리스의 생각에 동의했다. "야수가 쓰러지고 벨이 곁에서 지켜보고 있을 때 '돌아왔군요'라는 야수의 대사는 정말 영화의 중심축이 될 만큼 중요한 대사였습니다. 이 순간은 다음 장면의 슬픔으로 이어질 수 있도록 관객의 눈물샘을 자극하기 시작하죠. 그래서 모든 사람들이 야수가 정말 죽은 줄로 알고 눈물을 쏟아내게 되는 거죠. 여기에 과장된 감정 같은 건 없어요. 이건 이야기일 뿐입니다. 망설일 필요가 없어요. 눈물샘 폭발이라는 효과를 얻어낼 수만 있다면 그 몇 초의 순간에 '돌아왔군요' 식의 대사를 두 번이라도 말할 수 있는 겁니다. 밀어붙여야 해요!"

크리스는 그 장면을 스토리보드에 그리기 전에 자신과 생각이 같다고 생각하는 브렌다와 오랜 대화를 했다. 크리스는 이렇게 설명한다. "우리가 같이 생각해낸 것은 야수가 꼭 하고 싶었던 마지막 말을 한 후 벨이 '사랑해요'라고 말하는 거예

74~75p 죽어가는 야수가 벨에게 작별 인사를 할 때, 벨은 자신이 야수를 사랑하고 있음을 깨닫게 된다. 야수가 인간으로 변하는 장면은 이 스토리보드에서부터 시작된다. 제작자 돈 한은 하나의 장면을 '영적 경험의 순간으로 바꿔놓은 크리스의 능력을 칭찬했다. 아티스트 크리스 샌더스, 연필·마커 펜·구아슈.

요. 그러나 이미 너무 늦어버렸다는 듯이 우리는 장미꽃으로 카메라를 돌리고 마침내 마지막 장미 꽃잎이 떨어집니다. 그렇게 되면 우리는 야수가 인간으로 소생하기 전에 관객들을 슬픔의 끝까지 몰고 갈 수 있게 되는 거죠."

크리스는 스토리보드를 준비하면서, 그 장면에 딱 어울린다고 느낀 리듬과 분위기를 가진 데이브 그루신(1934~, 미국의 작곡가이자 피아니스트)의 피아노곡 하나를 발견했다. 크리스는 당시의 흥분을 설명한다. "주말에 사무실에서 일하는데 돈이 마침 잠시 들렀어요. 저는 돈에게 '제가 그린 걸 좀 보여드릴까요?'라고 말했죠. 그리고 나서 마지막 부분의 그림 몇 장을 보드에 고정시켰어요. 그리고 카세트테이프를 틀어달라고 사인을 보낸 후 그 장면을 설명했습니다. 설명을 다 마친 후 돈의 생각이 어떤지 보려고 몸을 돌렸더니 돈의 눈에 분명 눈물이 맺혔어요. 물론 저는 그 모든 게 제가 잘해서 그런 것이라고는 생각하지 않습니다. 스토리와 도와준 모든 사람들의 공이죠. 그러나 몸을 돌려 돈의 눈에 눈물이 글썽이는 것을 본 순간은, 디즈니에서의 20년 제 인생 중 가장 행복했던 순간 중 하나였습니다."

돈도 당시를 떠올린다. "크리스는 평범하고 지루할 수 있는 장면들을 영적인 경험으로 이끌어내는 재주가 있어요. 크리스는 〈라이온 킹, The Lion King〉에서도 심바가 무파사의 혼령을 보는 장면에서 그와 같은 실력을 발휘했죠. 야수의 변신은 그 누구의 작업보다도 뛰어나게 묘사되었어요. 그 후에 글렌이 그것을 다음 단계로 발전시켰죠. 이는 단계가 진행되면서 점차 보강 발전되는 전통적인 디즈니 작업 방식이죠. 훌륭한 스토리 아이디어를 종이에 쓰는 것으로 시작해서 크리스가 상상을 뛰어넘는 훌륭한 스토리보드를 만들고, 글렌이 그의 애니메이션 작업을 통해 더 훌륭하게 표현해내는 거죠."

"한 시간도 채 되기 전에, 저는 팀원들과 여기 앉아서 우리가 지금 만들고 있는 어떤 한 애니메이션에 대해 이야기를 나눴습니다. 그리고 〈미녀와 야수〉에서 '죽기 전에 당신을 이렇게 보게 되다니…'라고 한 야수의 마지막 대사를 인용해서 설명했어요." 제프리가 말한다. "저는 우리가 알아야 할 가장 중요한 것이 영화의 마지막 대사임을 설명해주었어요. 왜냐하면 만약 우리가 실질적인 골라인에 해당되는 마지막 대사가 무엇인지 알게 된다면, 필드로 내려가서 골라인까지 공을 몰고 가기가 훨씬 쉬워지기 때문이죠. 저는 아까 팀원들에게 이렇게 말했어요. '되돌아가서 〈미녀와 야수〉의 마지막 10분을 보세요. 도움이 굉장히 많이 된다는 걸 깨닫게 될 겁니다. 이처럼 만약 여러분이 지금 우리가 만드는 영화의 남녀 주인공이 서로에게 하게 될 마지막 대사를 알 수 있다면, 영화의 나머지 모든 부분들은 저절로 딱 맞아떨어지게 될 겁니다.'"

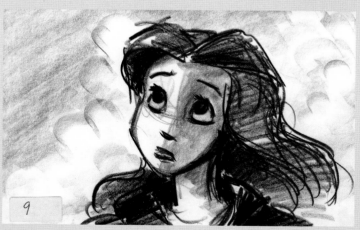

76~77p 커크 와이즈에 따르면, 애니메이션 막바지에는 스토리아티스트들이 종종 각자의 스토리보드를 합작하기도 하고 서로의 그림을 면밀히 검토하기도 한다고 한다.
아티스트 크리스 샌더스·로저 앨러스·브렌다 채프먼, 연필.

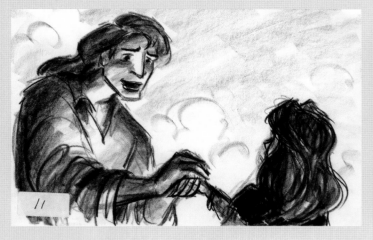

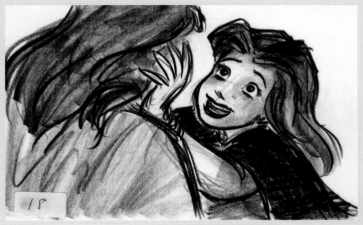

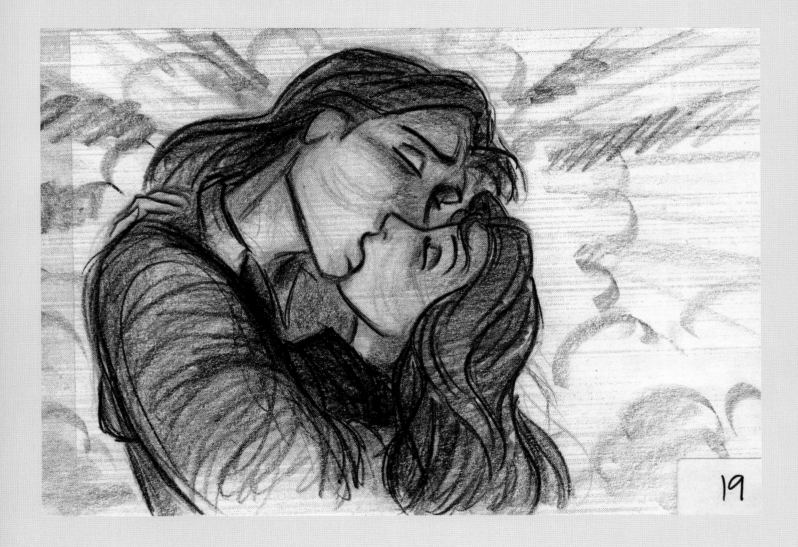

Chapter Five

Tune as Old as Song
아주 오래된 듯한 그 노래

애니메이션을 뮤지컬로 만든 하워드 애쉬먼과 앨런 멩컨

나는 디즈니 만화의 동화처럼
신비스러운 것은 이 세상에
없다고 생각한다.

—하워드 애쉬먼

앞서 나온 〈인어공주〉가 영화 평단과 대중들로부터 폭발적인 인기를 얻었기 때문에, 제프리 캐천버그가 하워드 애쉬먼과 앨런 멩컨에게 〈미녀와 야수〉의 작업을 부탁한 것은 새삼 놀랄 일이 아니었다. 1970~1980년대 애니메이션에서 많이 봐왔던 부자연스럽고 불필요한 뮤지컬 곡들과는 대조적으로, 〈인어공주〉의 노래들은 극 전개를 진전시키고 캐릭터 설정에 도움을 주었다. 〈Part of Your World〉는 인간세계를 알고 싶어 하는 에리얼의 갈망을 표현한 곡이다. 세바스찬은 전 세계의 갈채를 받은 명곡 〈Under the Sea〉에서 에리얼에게 인간에 대한 비정상적인 관심을 버리라고 설득한다. 특히 〈Under the Sea〉는 영화평론가 리처드 콜리스가 〈타임〉에서 "세바스찬이 바다 세계의 장점을 노래할 때, 노아의 수족관이라고 일컬을 만큼 다양한 바다 생물들이 버스비 버클리의 무대 연출과 색채감을 연상시키는 장면을 연출한다. 만약 상영 중간에 기립 박수를 받는다면 바로 이 부분일 것이다"라고 격찬했다.

제프리는 하워드의 재능을 칭찬한다. "하워드는 우리에게 북극성 같은 존재였어요. 그는 영화음악을 어떻게 만들어야 하는지를 누구보다 잘 알고 있었죠. 디즈니 뮤지컬의 고전적인 요소들이 무엇인지, 그것들을 어떻게 조화시켜야 하는지, 노래가 스토리 구성을 위해 어떤 중요한 역할을 수행해야 하는지, 노래를 통해서 캐릭터의 고통, 슬픔, 갈망, 환희 등의 감정을 어떻게 표현해야 하는지에 대해서 잘 이해하는 사람이죠. 스토리와 가사는 하나라는 하워드의 시각은 고전 애니메이션 뮤지컬을 재발견하고 재창조하는 추진력이죠."

78p 〈Be Our Guest!〉의 한 장면. 제작자 돈 한은 〈미녀와 야수〉의 명 OST 〈Be Our Guest!〉를 "버스비 버클리와 에스더 윌리엄스가 이번에는 부엌에서 만난 것 같다"*고 말한다.

* 호주 수영 선수 애넷 켈러만의 생애를 다룬 뮤지컬 영화 〈Million Dollar Mermaid〉(1952)의 느낌이 나는 장면이란 뜻으로 이 영화에서 안무감독 버스비 버클리는 독특한 촬영 기법과 색감을 선보였고 에스터 윌리엄스는 주인공 애넷 역을 맡았다.

80~81p 하워드 애쉬먼의 오프닝곡 가사는 벨의 성격과 마을 사람들과의 관계를 규정해준다. 아티스트 브라이언 맥엔티, 수채 물감·크레용 등.

"하워드는 늘 말하길, 캐릭터들이 더 이상 말을 할 수 없을 때나 끝없는 삶의 변화 앞에서 감정이 복받쳤을 때, 그때가 바로 노래를 삽입할 수 있는 순간이라고 했죠. 멋진 OST 앨범을 만들기 위해서, 또는 주인공에게 많은 출연료를 지불했기 때문에 노래를 시켜 삽입하는 사람들과는 너무 다르죠"라고 돈 한은 말했다.

뉴욕 피시킬 메리어트 호텔에서 있었던 초기 스토리 회의 기간 동안, 크리스 샌더스와 스토리아티스트들은 어디에 곡을 삽입해야 하는지 그리고 어떤 식으로 노래를 이용해 극을 전개시켜야 하는지에 대한 특강을 들었다. "그때 우리의 회의는 정말 인상적이었어요. 하워드가 제일 먼저 '첫 번째 노래가 무엇에 관한 것인지 궁금하군요. 왜 우리는 이 첫 번째 노래를 쓰고 있는 걸까요?'라고 물었어요." 크리스는 당시를 회상하며 말한다. "'하워드, 당신이 원하는 건 뭐죠?'라고 우리가 되묻자 〈인어공주〉의 〈Part of Your World〉의 노래 제목을 바꾼다면 〈난 다리가 있었으면 해〉라고 할 수 있어요. 이렇듯 첫 번째 노래는 구체적인 무언가에 대한 이야기여야만 합니다'라고 하워드는 대답했어요. 그래서 우리가 다 같이 생각해낸 것이 '벨은 이상하다, 벨은 마을의 괴짜다'라는 거였죠. 그러자 하워드가 '좋아요. 벨은 괴짜다. 그럼 내가 그런 가사의 노래를 써보죠'라고 말했어요."

그날 회의가 끝날 때, 크리스는 하워드에게 세상에서 가장 어리석은 질문을 해도 괜찮겠냐고 양해를 구한 뒤 "노래를 어디에 삽입해야 하는지를 어떻게 아시나요?"라고 물었다. 그러자 하워드는 대답했다. "그야 쉽죠. 스토리의 방향이 바뀔 때 노래를 넣는 거죠." 크리스는 그 순간을 잊지 못한다고 말한다. "만약 제 머리 위에 전구가 있었다면 바로 그 순간 불이 켜졌을 겁니다. 저는 하워드가 땅에 말뚝을 박아 길을 표시하듯이 작업한다는 걸 알게 됐어요. 그렇게 일단 가는 길이 정해지면 비교적 쉽게 스토리를 만들 수 있죠. 왜냐하면 모든 스토리의 방향이 이미 정해져 있으니까요. 그런데 하워드가 제안하는 것, 그가 하는 일은 적재적소에 노래를 넣어가면서 자기 혼자서 스토리의 방향을 정하는 거였어요. 그는 그렇게 힘든 일을 하고 있었던 거죠"라고 크리스는 말한다.

로저 앨러스는 자신이 스토리보드를 만든 오프닝곡 〈Belle〉을 간략한 스토리텔링의 정석이라고 말한다. "저는 〈Belle〉을 듣고 정말 깜짝 놀랐어요. 하워드와 앨런이 이 한 곡의 노래로 영화 전체 장면을 그려냈기 때문이었죠. 제가 할 일이라고는 노래를 듣기만 하면 되는 거였어요. 그러면 영화 전체를 다 볼 수 있었으니까요. 작은 새가 지저귀는 소리를 들으면 벨이 노래를 부르며 걷고 있는 이른 아침을 느낄 수 있죠. 그런 후 '봉주르! 봉주르!' 하며 노래의 템포가 빨라지면서 갑자기 우리는

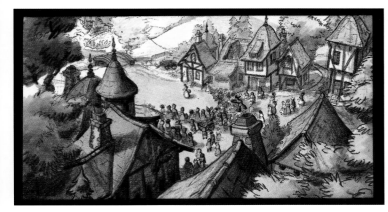
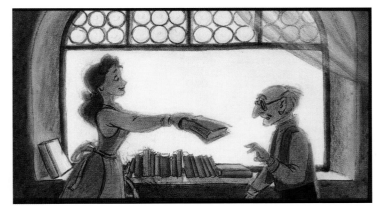

마을로 이끌려 들어가게 되고 주위에서는 사람들이 이야기를 나누고 있죠. 이 노래는 벨 이외의 다른 많은 캐릭터들에 대한 판단을 하게 해주고 벨의 배경과 그녀의 소원이 무엇인지 알게 해주죠. 정말 대단한 노래예요."

피터 슈나이더도 로저의 이야기에 동감한다. "하워드가 영화의 첫 번째 노래로 〈Belle〉을 내놓자 비로소 영화가 하나로 완성될 수 있었습니다. 모두들 한결같이 '세상에, 정말 대단한 걸'과 같은 반응을 보였어요. 이 곡은 영화 스토리를 설명해줄 뿐만 아니라 다분히 시각적이었기 때문에 영화의 오프닝곡이 되리란 건 의심의 여지가 없었죠. 그렇게 시각적으로 스토리텔링을 하는 접근 방식은 모든 사람들에게서 뜨거운 반향을 불러일으켰어요."

하워드의 〈Belle〉 가사에 따르면, 여주인공은 타고난 아름다움으로 '가난한 시골 마을' 사람들의 칭송을 받고 있지만 그곳을 떠나 그녀가 책을 통해 알게 된 더 큰 세상으로 나가고 싶어 한다. 동시에 앨런의 음악은 캐릭터, 배경, 그리고 이어질 영화 내용에 대한 단서를 제공해준다.

영화음악에 대한 앨런의 이야기를 들어보자. "〈Belle〉은 고전적인, 바로크적인 분위기를 풍기죠. 각 절마다 새롭고 다른 가락을 붙인 거의 오페라곡 같은 오프닝곡으로 영화를 시작하면서 영화 전체의 분위기를 규정하는 규칙들을 확립한 거

죠. 캐릭터들이 일종의 레시터티브(Recitative: 오페라에서 낭독하듯 노래하는 부분)처럼 노래를 하는데 이는 애니메이션에서는 아주 드문 일입니다. 모든 OST곡마다 다양한 주제들이 엮어져 있어서 마치 완벽한 한 편의 연극 작품 같은 느낌의 유대감을 보여줍니다. 〈인어공주〉에서는 노래들이 각각의 작은 세상을 가지고 있는 반면, 〈미녀와 야수〉에서는 모든 노래들이 하나의 같은 세상에 포함되어 있다고 볼 수 있어요."

모든 작사작곡팀에게는 저마다 독특한 작업 방식이 있다. 음악을 중요시하는 경우가 있는가 하면 가사를 더 중요시하는 경우도 있다. 앨런은 〈미녀와 야수〉에서 하워드와 함께 어떻게 협업을 했는지를 떠올리며 말한다. "하워드는 자신이 만들고 싶은 노래와 심지어 노래 제목까지도 그에 대한 아이디어가 떠오르면, '우리가 이런 종류의 노래를 이 제목으로 만든다고 하면 음악은 어때야 할까?'라고 물었죠. 그러면 저는 피아노에 앉아서 연주를 했어요. 그러면 하워드는 '거기다 B 섹션을 만들 수 있어?' 또는 'B 섹션은 마음에 드는데 거기 들어갈 새 A 섹션을 만들 수 있겠어?' 또는 '프랑스 뮤지컬 대신에 폴란드 뮤지컬이었으면 어땠을까?' 등등의 말을 하곤 했어요. 우리가 서로 그렇게 아이디어를 내면 하워드가 데모 테이프를 만들고 가사를 붙였어요. 저는 기본적으로 하워드를 위해서 곡을 만들었죠. 그는 가끔은 즉흥적으로 가사를 붙이기도 했고 가끔

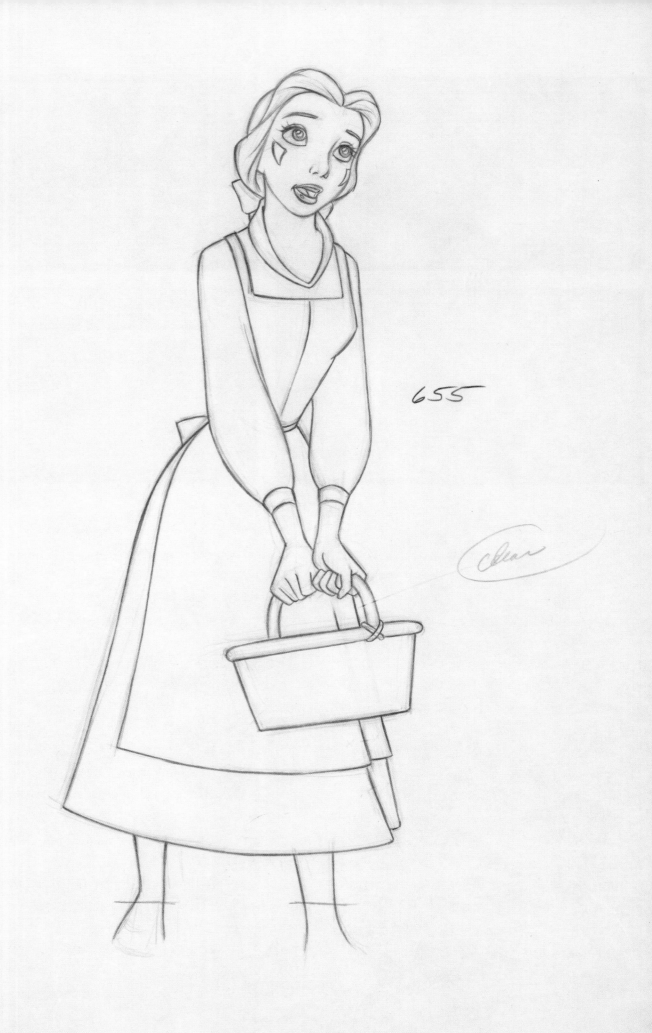

655

Clear

0254 31 1

은 방을 돌며 춤을 추기도 했어요."

공동 감독 커크 와이즈는 하워드와 앨런이 주제곡 〈Beauty and The Beast〉를 처음으로 들려주었을 때, 〈미녀와 야수〉가 아주 특별한 영화가 될 가능성이 있다는 것을 직감했다고 말한다. 이 노래는 1940년에 발표된 〈피노키오〉의 오프닝곡이자 디즈니의 대표곡인 〈When You Wish Upon a Star〉에 이어 또 다른 대표곡이 될 만한 곡이었다. 그는 감정이 벅차오르면서 영감을 얻는 듯했던 당시 느낌을 지금도 생생하게 기억하고 있다.

앨런이 그들의 곡 작업에 대해 설명한다. "우리의 첫 번째 임무는 캐릭터의 성격에 맞는 곡을 만드는 것이었어요. 그러고 나서 각 캐릭터의 연기 강도에 따라 곡을 맞추는 거죠. 미세스 팟은 부드러운 엄마의 역할이죠. 그래서 우리는 이 노래가 아주 단순해야 한다고 생각했어요. 〈Beauty and The Beast〉는 스케일이 작은 부드러운 노래지만 노래가 표현하는 감정은 그 어떤 영웅적인 발라드 못지않은 힘이 있어요. 앤절라 랜즈버리가 미세스 팟 목소리에 캐스팅되었을 때 우리는 일단 그녀의 목소리를 상상해보았어요. 그녀는 노래를 잘할 뿐만 아니라 배우이기 때문에 연기와 노래, 대사와 노래를 동시에 잘 소화해낼 수 있죠. 그래서 우리는 앤절라가 노래를 할 부분과 주로 대사를 할 부분을 어디로 할지 정했어요. 그녀는 정말 훌륭했어요."

"미세스 팟이 주제곡 〈Beauty and The Beast〉를 부른 것은 탁월한 선택이었습니다. 사랑을 경험했었고 지금은 젊은 연인들을 바라보고 있는 나이 든 여성의 시각이 담긴 노래죠"라고 로저는 주제곡을 설명한다. "앤절라의 목소리에 담긴 지혜 덕분에, 그녀가 '아주 오래된 옛날 이야기'라고 노래할 때 우리는 그녀가 미녀와 야수의 사랑만을 두고 하는 말이 아니라는 것을 느끼게 됩니다. 그녀는 그렇게 사랑은 영원하다고, 사랑은 계속 반복된다고 노래하죠. 사랑은 인류 역사를 통해서 계속되죠. 사랑은 그렇게 아름답고 그렇게 심오하면서도 또 그렇게 단순한 겁니다."

무도회장에서 〈Beauty and The Beast〉 주제곡에 맞춰서 추는 왈츠는 디즈니 애니메이션에서 로맨틱한 순간을 표현하는 새로운 지평을 열었지만, 노래 녹음은 뜻밖의 이유로 어려움을 겪었다. 녹음은 뉴욕의 한 스튜디오에서 풀 오케스트라와 코러스와 함께 진행되었다. 하워드와 앨런은 가수와 연주 음악을 따로 녹음하는 것보다는 라이브 공연을 녹음하는 것을 선호했다.

"우리는 앤절라 부부가 LA를 출발하도록 MGM 그랜드 에어

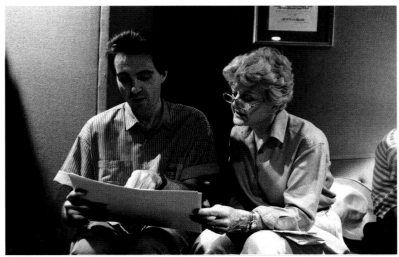

82p 아침 장을 보는 벨. 벨의 얼굴에 표시된 삼각형에는 공기압을 이용하는 도료 착색용 기구인 에어브러시를 사용한 장밋빛 효과가 입혀진다. 과거 〈백설공주〉에서는 이와 비슷한 표정을 연출하기 위해서 잉크와 페인트를 담당하는 여성 스태프들이 여주인공을 그린 셀에다 직접 립스틱을 칠했었다. 애니메이터 제임스 백스터.
위 작사가 하워드 애쉬먼이 벨의 목소리를 맡은 페이지 오하라를 코치하고 있다.
아래 감독 커크 와이즈가 미세스 팟 목소리를 맡은 앤절라 랜즈버리와 대화하고 있다.

편을 예약했습니다. 그런데 이륙 직후 그들 부부가 탄 비행기에 폭탄 테러 위협이 있어서 비행기는 라스베이거스에 착륙할 수밖에 없었어요"라며 돈은 당시를 설명한다. "우리는 〈Bell〉과 〈Be Our Guest!〉의 녹음을 마친 상태였어요. 그런데 앤절라가 없는 거잖아요. 오케스트라를 돌려보내고 내일 다시 시작할 것인가, 아니면 앤절라의 전화를 기다릴 것인가? 우리는 고민했죠. 그런데 그녀는 역시 프로답게 공항에서 전화를 하더군요. '지금 막 도착했어요. 지금 그리로 가는 길이니 30분 내에 도착할 거예요'라고 말했죠."

앤절라가 힘든 하루 끝에 스튜디오에 도착하자 돈은 반가워하며 말했다. "이렇게까지 하실 필요는 없었는데요. 그냥 집으로 돌아가셔도 됐는데…" 돈이 말한다. "그러자 앤절라는 '그

이 스토리보드 그림들을 보면, 〈Be Our Guest!〉가 원래는 우연히 성에
도착한 모리스를 위해 부른 노래라는 것을 알 수 있다. 아티스트 케빈 하키,
연필·색연필.

런 말은 하지도 마세요. 리허설도 했으니까 당장 녹음하죠'라고 말하더니 녹음 부스에 들어가서 주제곡 〈Beauty and The Beast〉를 처음부터 끝까지 완벽하게 불렀어요. 우리는 여기저기 조금 수정을 하기는 했지만 궁극적으로 그 한 번 부른 곡이 영화에 사용되었죠."

앨런은 명곡 〈Be Our Guest!〉의 작업에 대해 이야기한다. "이 곡은 이상하리만큼 쉽게 쓰였어요. 보통 곡이 너무 쉽게 저절로 쓰인 것 같은 느낌이 들 때는 여기저기 비틀어 보면서 고치게 되잖아요. 그런데 고칠 게 없는 거예요. 그냥 그 모습 그대로, 처음 만든 스타일 그대로, 쉽고 편한 노래인 게 좋은 거예요. 쉽고 단순한 노래가 사람들의 마음을 끄는 거니까요."

이 노래는 영화 제작 초반부에 벨이 아닌, 모리스를 위한 노래였다. 모리스가 길을 헤매다 우연히 성에 도착하자 가재도구들이 그에게 진수성찬 저녁을 대접한다. 이 이야기의 옛 버전에서는 모리스가 장미를 꺾는 잘못을 저지르기 전, 야수의 보이지 않는 시종들로부터 호사스러운 환대를 받는다.

모리스 캐릭터 담당 애니메이터감독인 루벤 아키노가 관련된 전체 장면을 거의 모두 완성했을 때, 내부 시사회에서 누군가 "그 모든 주목을 받는 것이 벨이라면 스토리 측면에서 훨씬 나을 것 같네요"라는 이야기를 했다.

루벤은 한숨을 쉬며 말한다. "그 순간 감독들이 거의 모두 그의 의견에 동의했어요. 저 역시도 동의할 수밖에 없었고요. 그들 말마따나 스토리 측면에서 그게 나을 수 있었죠. 하지만 그걸 다 다시 그리는 건 정말 힘든 일이었어요."

시간이 촉박했지만 곡은 수정되었고 그림도 재작업됐다. 이제 '플랑베(Flambé: 프랑스 요리에서 술, 특히 브랜디를 끼얹고 잠깐 불을 붙여 향이 배게 하는 요리법)를 한 파이와 푸딩'을 대접받는 건 모리스가 아니라 벨이 되었다. 그리고 사실 벨이 대접받는 것이 실제로 스토리 측면에서 훨씬 나았다.

짧지만 매혹적인 노래 〈Something There〉에서 관객들은 벨과 야수가 서로에게 호감을 느끼기 시작했다는 것을 알 수 있다. 이 노래는 편집 막바지에 11분짜리 〈Human Again〉을 대체하여 들어간 곡이었다. 〈Human Again〉은 벨이 야수에게 책 읽는 것을 가르치는 동안, 마법에 걸린 물건들이 방치되어 엉망인 무도회장과 정원을 청소하면서 마법이 풀려 다시 인간이 될 것을 기대하며 부르는 노래였다. 르미에가 신나서 자랑을 한다. "자태도 멋지고 세련되고 반짝반짝 빛나는 나의 매력, 나는 다시 연애를 할 거야. 다시 멋지고 당당해질 거야." 그러면 미세스 팟이 "세상 남편들 큰일 났네"라고 화답한다.

돈은 〈Human Again〉이 스토리 전개에서 중요한 의미가 있었다고 생각한다. 물건들이 저주가 풀릴 것을 확신하고 기대하고 있음을 암시하기 때문이다. 그러나 노래가 길어서 무대에 올리는 데 어려움이 있었고, 무엇보다 서로의 사랑을 확신한 벨과 야수에게 집중되어 있던 관객들의 관심이 흐트러질 수 있었다. 제작자들은 노래를 다듬어보려 노력했지만 결국은 노래 길이를 대폭 축소해서 편집했다.

"〈Human Again〉은 아름다운 곡입니다." 로저가 아쉬움을 토로하며 말한다. "우리가 처음 하워드의 데모 테이프를 들었을 때 스티븐 손드하임(1930~, 미국의 작곡가이자 뮤지컬기획자)의 곡을 듣는 것 같았어요. 아름다운 곡이기는 했지만 특별한 내용이 없이 너무 길었죠. 브렌다와 저는 대략 열다섯 개 정도의 스토리보드를 만들었어요. 몇 달 동안 새로운 아이디어들을 내서 그림으로 채워가며 예쁘게 만들려고 참 많이 노력했죠."

그런데 글렌이 〈Something There〉을 넣을 장면을 만들자고 제안했던 것이다. 글렌은 야수가 "나는 지금까지 그녀에게 너무 잔인했어. 이제 그녀에게 무엇인가 주고 싶어"라는 말을 할 필요가 있다고 느꼈다. 야수 캐릭터의 또 다른 애니메이터인 브루스 존슨은, 이때 야수의 말을 들은 콕스워스가 "꽃, 초콜릿 그리고 아주 재미있는 것을 줘요"라고 말하게 하자는 제안을 했다. 그런데 녹음할 때, 데이비드 오그던 스티어스가 "꽃, 초콜릿, 지킬 마음도 없는 약속들(promises you don't intend to keep, 한국어판에서는 '달콤한 속삭임들'이라 바꿔서 나옴)"이란 대사를 즉흥적으로 만들어냈다. 결국 이 대사는 영화에서 가장 웃긴 대사들 중 하나가 되었다.

커크도 데이비드를 칭찬한다. "데이비드는 즉흥적인 연기에 타고난 재능이 있어요. 콕스워스를 잊지 못할 캐릭터로 만든, 소소하게 재미있는 수많은 미사여구들이 그의 입을 통해 나왔어요. 데이비드가 '지킬 마음도 없는 약속들'이란 말을 툭 던졌을 때 녹음실에 있었던 모든 사람들이 배꼽을 잡고 웃었어요. 그제야 웃음을 멈춘 우리는 '그 대사, 꼭 넣읍시다'라고 말했죠."

〈Something There〉의 스토리보드를 만든 브렌다는 당시 심경을 이렇게 말한다. "벨이 야수에게 반하기 시작하는 달콤한 순간에 그 노래를 넣어야 한다고 너무 우겼던 것이 한이 되었어요. 로저는 그럼 두 사람이 눈싸움을 하면 어떻겠냐고 제안했는데 저는 그러면 분위기를 망치니 안 된다고 했어요. 그러던 어느 날 제가 아파서 결근을 했는데 로저가 저 몰래 그 장면을 넣었더라고요. 하지만 멋있었고 재미있었어요.

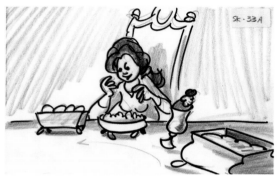

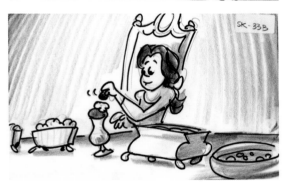

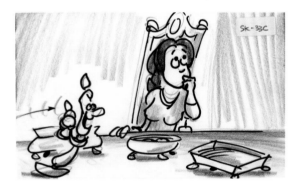

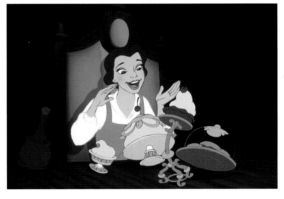

애니메이션의 첫 번째 버전에서 이 장면의 작업은 거의 끝났지만 제작진은 〈Be Our Guest!〉를 벨을 위해 부르는 게 더 낫다고 생각했다. 이는 제작 막바지에 생긴 중대한 수정이었고, 비용도 많이 필요했다.
맨 위, 위, 가운데 아티스트 게리 트루즈데일, 연필·마커 펜.
아래 완성된 장면.

93

HOLDER

DK. HOLDER

HOLDER

THROAT 95

DK. HOLDER

86p 전체. 위 〈Be Our Guest!〉 중에 르미에가 '양초 끄는 모자'를 저글링하면서 "묘기를 보여드리죠"라고 말한다. 애니메이터 닉 라니에리.
왼쪽 르미에 목소리를 연기한 배우 제리 오바치.

Y81

C95

C99

TO

88p 콕스워스가 〈Be Our Guest!〉의 리듬에 빠져 들었다.
애니메이터 마이크 쇼.

위 전체 콕스워스가 벨에게는 저녁으로 딱딱한 빵 한 조각과 물 한
잔만 대접해야 한다고 말한다. 애니메이터 마이크 쇼.

왼쪽 녹음할 당시 데이비드 오그던 스티어스가 "꽃, 초콜릿, 지킬
마음도 없는 약속들"이라고 즉흥적으로 개사했다.

왼쪽 위 왼쪽의 프로덕션매니저인 론 로차가 다른 프로덕션매니저 베이커 블러드워스와 이야기를 나누고 있다.
왼쪽 가운데 르푸 역의 제시 코르티, 모리스 역의 렉스 에버하트, 개스톤 역의 리처드 화이트, 벨 역의 페이지
오하라가 함께 웃고 있다.
왼쪽 아래 오케스트라 단원 대니 트러브가 작곡가 앨런 멩컨과 이야기를 나누고 있다.
오른쪽 위 앨런 멩컨과 마이클 패로가 믹싱 기계 앞에서 이야기를 하고 있다. 그들 뒤로는 왼쪽에서 오른쪽으로
하워드 애쉬먼, 데이비드 프리드먼, 제리 오바치, 앤절라 랜즈버리, 로이 에드워드 디즈니, 돈 한.
오른쪽 아래 커크 와이즈, 돈 한, 베이커 블러드워스가 이야기를 나누고 있다.
91p 데이비드 프리드먼이 OST 녹음 중 지휘를 하고 있다.

그 장면을 바꾼 것에 대해서 물었을 때 로저는 지나치게 미
안해하면서 '미안! 내가 나빴어!'라고 말하더군요.″

하워드의 임종이 가까워지면서 〈Something There〉의 녹
음은 달콤하면서도 씁쓸한 경험이 되었다. 돈은 그때 기억을
떠올리며 말한다. "노스할리우드의 에버그린 스튜디오에서 이
노래를 녹음했는데 하워드만 빼고 모두들 모였어요. 하워드
는 성능 좋은 스피커를 비치해두고 집 침대에 누워 있었죠. 피

터가 하워드와 통화를 하다가 하워드의 지시가 있으면 페이지
오하라나 앨런 등 필요한 사람에게 전화를 넘겨줬어요. 그러면
우리는 지시대로 다시 작업을 했죠.″

노래의 스타일과 노래에 어울리는 보컬 선정은 영화 캐릭터
의 목소리에 영향을 미쳤다. 이에 대해서 돈이 자세히 설명한
다. "이 모든 게 연기 때문이죠. 스타를 캐스팅할 필요는 없어
요. 다만 배역에 어울리는 사람을 찾으면 되는 거죠. 캐스팅을
하면서, 하워드는 방에 앉아서 수많은 벨과 야수들이 들어왔
다 나가는 것을 지켜봤고 계속 노래를 반복해서 들어야 했어
요. 르푸 역 지원자들이 들어오면 우리는 ¾ 박자의 노래를 시
켜보곤 했어요. 왜냐하면 그것이 〈Gaston〉 노래의 템포였기 때

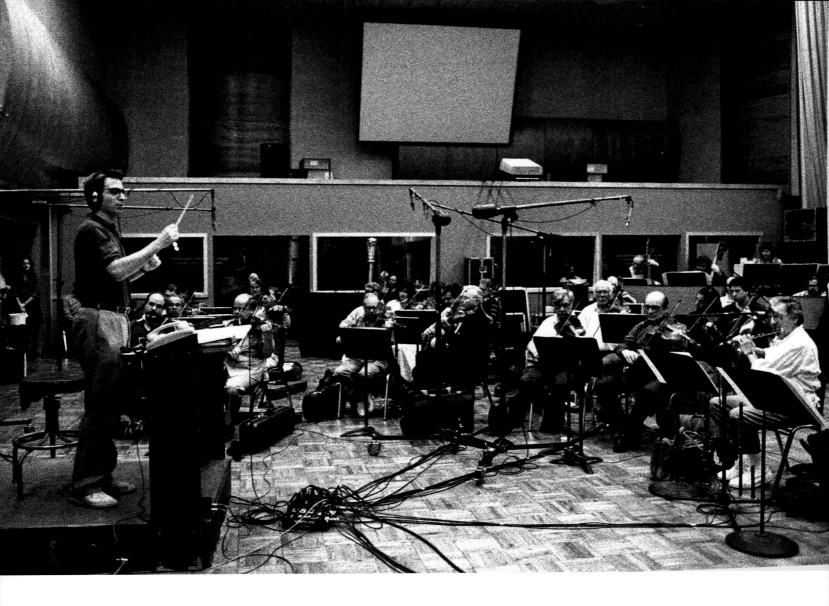

문이에요. 그러다 보니 오디션에 참가한 사람들은 어쩔 수 없이 모두들 〈Take Me Out to the Ballgame〉(미국 메이저리그에서 7회 초가 끝난 후 스트레칭 시간에 부르는 노래임)을 불렀어요. 우리는 오디션에 참여한 익살스러운 100명의 남자들이 〈Take Me Out to the Ballgame〉을 부르는 걸 들어야 했죠. 결국 이 노래는 나중에 〈No one fights like Gaston〉으로 바뀌게 되었죠."

커크는 게리와 함께 벨의 오디션을 진행하는 동안 눈을 감고 있었다고 말했다. 오직 목소리 하나만으로 캐릭터를 만들어낼 수 있는 여배우를 찾기를 원했기 때문이었다. 커크와 게리는 1983년에 재공연한 〈쇼 보트, Show Boat〉(1927년 브로드웨이 초연 이후 지속적으로 사랑받은 명작 뮤지컬)로 브로드웨이에 데뷔한 페이지를 선택했다. "페이지는 독특한 자질을 가졌어요. 그녀의 음높이 또는 목소리 톤이 그녀를 특별하게 만들어주죠. 게다가 페이지는 대단히 진정성이 있고 즉각 진짜 눈물을 쏟을 수 있을 만큼 감정이 풍부해요"라고 커크는 말한다.

페이지는 녹음을 하면서 제작자들이 아름다운 소리보다 진실한 표현을 더 강조했던 기억을 떠올린다. "벨을 연기하면서 우리는 연기를 위해서 음악성을 희생한 적이 여러 번 있었어요. 하워드와 앨런은 항상 '연기가 먼저고 음악은 그다음입니다'라고 말했죠."

야수의 목소리 캐스팅은 뜻밖에도 힘들었다. 관객들에게는 아름다운 여주인공과 잘생긴 왕자의 목소리는 어때야 한다는 기대가 있다. 그렇다면 야수의 목소리는 어때야 할까? 글렌이 이에 대해 설명한다. "우리가 처음 생각했던 목소리는 〈스타워즈, Star wars〉의 다스 베이더 목소리였어요. 동물 소리 같아서 야수의 목소리로 잘 어울릴 것 같은 깊은 후두음 말이죠. 그런데 제프리가 그 목소리에는 벨이 사랑에 빠지는 20대 청년의 목소리 느낌이 없다고 지적했죠."

"우리는 뉴욕에서 앨런과 하워드 그리고 캐스팅감독인 앨버트 타바레스와 함께 아주 긴 시간 동안 오디션을 진행했어요. 브로드웨이 무대에서 깊은 목소리로 유명한 주연급 배우들은 모두 오디션에 참여했어요."라며 커크는 이야기를 이어간다. "우리는 마침내 깊이 울리는 목소리를 가진 배우를 찾아냈어요."

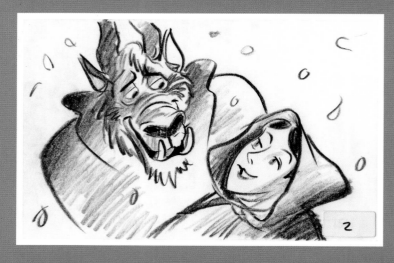

스토리아티스트 브렌다 채프먼은 〈Something There〉 장면에서 벨이 야수에게 호감을 느끼는 달콤한 분위기를 강조하고 싶어 했다.

위 왼쪽 아티스트 밴스 게리.

가운데 오른쪽 아티스트 브루스 존슨.

위 오른쪽, 가운데 왼쪽, 아래 전체 아티스트 브렌다 채프먼, 연필.

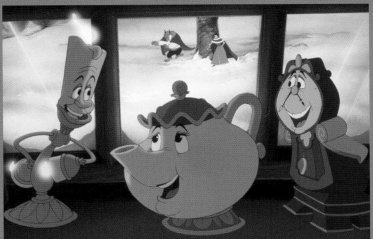

로저 앨러스는 브렌다 채프먼이 아파서 결근하던 날, 〈Something There〉 장면에서 일부를 빼고 그 대신 둘이 눈싸움을 하는 장면을 추가했다.

위 전체, 가운데 전체 아티스트 로저 앨러스.

아래 왼쪽 아티스트 브렌다 채프먼.

아래 오른쪽 완성된 장면.

야수는 자신에 대한 벨의 호감이 점차 강해지는 것을 어떻게
받아들여야 할지 고민한다. *에니메이터 애런 블레이즈.*

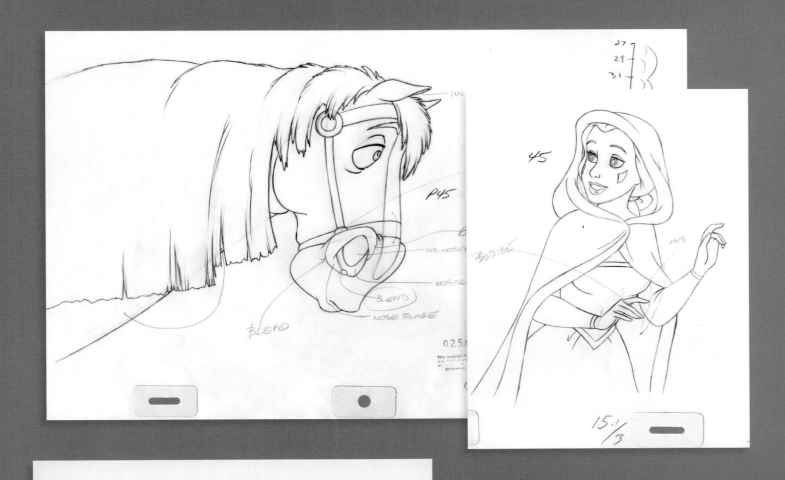

애니메이터 러스 에드먼즈는 필립이 코로 벨을 건드리는 것이 애정의 표시라고 말한다.

위 왼쪽 애니메이터 러스 에드먼즈.

위 오른쪽 애니메이터 마크 헨.

아래 왼쪽 야수가 작은 새에게 먹이를 주려고 한다. 애니메이터 애런 블레이즈.

아래 오른쪽 벨은 야수의 발을 만지고도 몸서리치지 않는다. 애니메이터 마크 헨.

13

C79

S-27

S27

CKER
ROPS
WAY
DOWN

IN FIELD KNOW

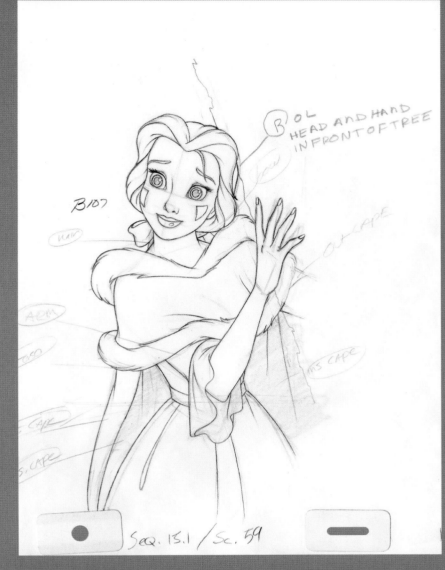

B107

B OL
HEAD AND HAND
IN FRONT OF TREE

OUT CAPE

Seq. 13.1 / Sc. 59

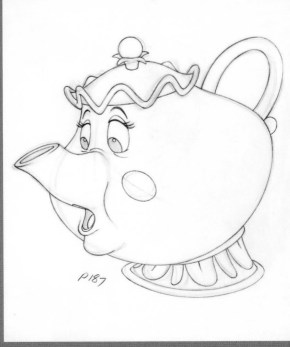

P187

벨이 새롭게 싹튼 애정 어린 시선으로 야수를 보면서 그에게 눈 뭉치를 던진다.
중앙의 야수의 얼굴에 붙은 눈 그림은 효과팀 아티스트가 따로 그렸다.
96p 위 왼쪽 애니메이터 애런 블레이즈. *96~97p 위 가운데* 애니메이터 테드 키얼시.
맨 위 오른쪽 아티스트 마크 헨.
96p 아래 전체, 왼쪽 칩이 미세스 팟에게 "전에는 없었는데 지금은 있는 것 같은 것"이
무엇이냐고 집요하게 묻는 모습을 콕스워스가 지켜보고 있다. 애니메이터 배리 템플.
위 애니메이터감독 데이브 프루익스마가 칩 목소리 역의 브래들리 피어스와
이야기하고 있다.

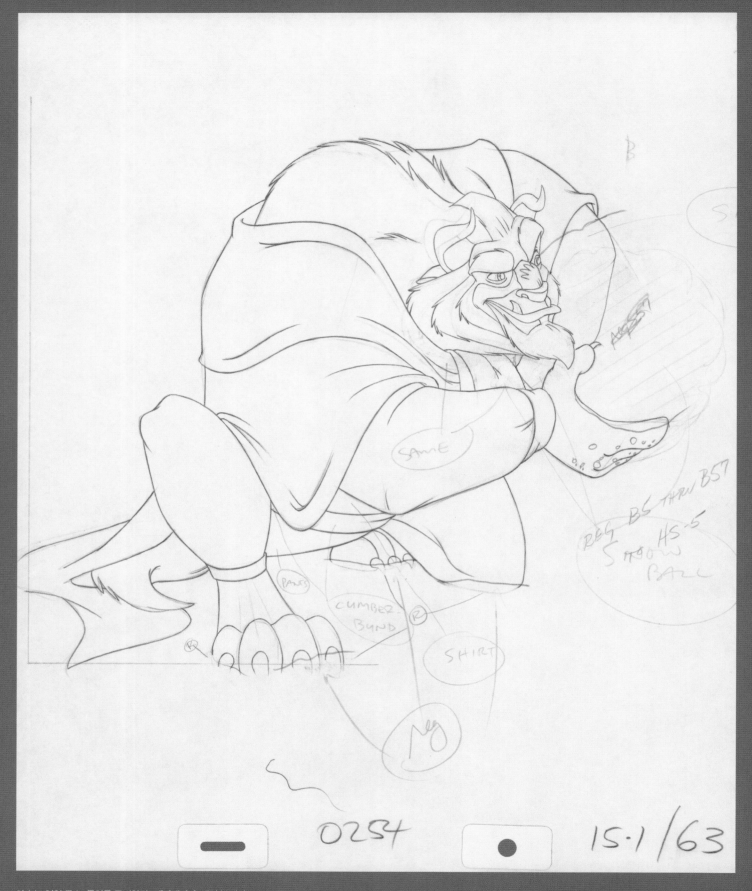

야수는 엄청 큰 눈 뭉치를 준비한다. 애니메이터 애런 블레이즈.

감독 커크 와이즈는 로비 벤슨이 야수의 동물적인 면과 인간적인 면을 서로 상충시켜서 다중적인 연기를 보여주었다고 말한다.

"그는 마치 입안에 코끼리 엄니 같은 것이 있어서 말하기 불편한 것 같은 소리를 내고 말을 씹어서 했어요. 아주 흥미로웠고 정말 야수 같은 느낌을 줬죠. 우리는 제작진에게 보여줄 장면을 편집해 만들어보았는데 제프리가 정말 싫어하는 바람에 다시 스토리보드로 돌아가야 했어요. 저는 급한 대로 몇 주 동안 야수 목소리 대역을 했답니다."

감독들은 남자 주인공을 정하지 못한 채 걱정스럽게 몇 주를 보냈다. 하루는 계속 배우들 오디션을 담당했던 앨버트가 테이프 하나를 가지고 왔다. 하지만 그 배우가 로비 벤슨이라는 사실은 커크와 게리에게 알리지 않았다. 로비는 당시 진실하고 감성적인 영웅 연기로 유명한 배우였다.

커크가 더 자세한 이야기를 들려준다. "우리는 그를 좀 삐딱한 시선으로 바라보며 '로비 벤슨? 〈사랑이 머무는 곳에, Ice Castles〉의 로비 벤슨?' 하고 물었죠. 그러나 그의 테이프 녹음 목소리를 듣자 전 로비에게 빠져버렸어요. 상처받기 쉬운 연약함과 분노가 뒤섞인 환상적인 목소리였어요. 처음 그 목소리를 들었을 때 우리는 '동물의 내면에 존재하는 인간의 목소리가 들렸다'고 말했죠. 로비는 인간과 동물의 모습을 함께 보여주려고 노력했어요. 그의 연기에는 우울한 비감 같은 것이 있었고 그는 실질적인 대사 이면에 켜켜이 쌓인 무언가를 찾으려고 노력했어요. 그래서 우리는 그것을 짧은 영상으로 만들어서 제프리에게 보여줬습니다. 마음에 들어 하더군요. 하지만 그가 누군지 이야기해주자 〈사랑이 머무는 곳에〉의 로비 벤슨?' 하며 우리랑 똑같은 반응을 보였어요."

제프리가 이에 관해 이야기한다. "야수의 체격에 야수의 외모 위에서도 빛날 매력과 호감을 갖춘 배우를 찾는 것이 과제였습니다. 아주 힘든 일이었죠. 우리는 그동안 많은 작업을 해오면서, 배우의 신체에서 목소리를 분리시켰을 때 목소리만으로도 훌륭하게 빛날 수 있단 것을 알게 되었어요. 로비는 놀라운 목소리를 가졌고 훌륭한 연기를 보여줬어요."

로비의 연기력은 〈사랑이 머무는 곳에〉부터 따라다니던 그의 부정적인 이미지를 넘어섰다. 하지만 스튜디오에서는 여전히 그의 이름을 공개하지 않았다. 언론 인터뷰 등에서 제프리는 야수의 목소리 연기를 누가 했는지를 묻는 질문들을 교묘히 피했다. 글렌은 스튜디오에서 두 배우를 두고 고민하고 있지만 둘이 대사를 말하는 타이밍이 비슷해서 둘 중 누가 결정되어도 그림을 그리는 데는 문제가 없다고 말했다. 사실은 불가능한 이야기였지만 말이다.

피터는 영화음악을 만들고 음반을 제작하던 과정을 되돌아보며 존경과 안타까움이 섞인 말을 한다. "하워드가 완성된 〈미녀와 야수〉를 보지 못했던 것이 정말 슬퍼요. 영화는 기본적으로 하워드 그 자체였으니까요. 그의 콘셉트였고 그의 아이디어였고 그의 노래들이었고 그의 감성이었고 그의 스토리텔링이었죠. 앨런도 여기서 아주 중요한 파트너였죠. 절대 앨런을 과소평가해서는 안 돼요. 하지만 이 모든 것을 실현한 것은 하워드의 비전이었어요. 결국 살아남은 건 그의 캐릭터들, 감성들, 노래들이죠. 우리보다 훨씬 더 오래 기억될 겁니다. 그게 바로 하워드가 오래도록 이 세상에 살아남게끔 선택한 것들이죠."

True That He's No Prince Charming
알아, 그는 멋진 왕자님은 아니야

캐릭터 만들기

디즈니 영화, 특히 동화의 캐릭터를 디자인할 때는 언제나, 나중에 수정되거나 삭제되지 않도록 확정적인 캐릭터를 만들도록 노력해야 한다. 오래도록 기억될 캐릭터를 만들기 위해 정말 신경 써서 처음부터 잘 디자인해야 하는 것이다.

— 글렌 킨

위대한 애니메이션은 위대한 스토리와 함께 시작되지만 애니메이션의 성공은 그림으로 스토리를 보여주는 아티스트들의 능력에 달려 있기도 하다. 셰익스피어조차도 배우들이 서툴다면 어찌할 도리가 없다. 배우들과 마찬가지로, 애니메이터들은 그들의 능력으로 캐릭터, 장면, 움직임 등을 다루도록 '캐스팅'된 사람들이다. 어떤 아티스트들이 야수, 벨, 개스톤의 주요 애니메이션을 작업할지를 선택하는 것은 커크 와이즈와 게리 트루즈데일이 해야 하는 가장 중요한 결정들 중 하나였다.

이들 세 명의 주인공은 미국 애니메이션에 새로운 캐릭터를 선보였다. 심술궂은 외모 안에 부드러운 마음을 감추고 있는 야수, 야수의 내면에 감춰진 선량함을 통찰할 줄 아는 젊은 아가씨, 겉보기에는 잘생긴 영웅 같지만 잔인한 영혼을 지닌 남자. 이들 캐릭터들에게 생명을 불어넣기 위해서 젊은 디즈니 아티스트들은 그 이전에 했던 것보다 더 세밀한 캐릭터 연기를 만들어야만 했다.

야수의 애니메이션 담당인 글렌 킨은 〈토드와 코퍼〉의 클라이맥스에서 곰과의 싸움을, 그리고 〈생쥐 구조대 2〉에서는 독수리의 아찔한 비행을 놀라울 정도로 힘 있게 그려낸 바 있다. 게리는 글렌에 대해 이렇게 이야기한다. "글렌은 분명 아주 쉬운 선택이었어요. 미국 10대 소녀의 정석인 예쁜 에리얼 작업을 마친 직후라고 할지라도, 글렌의 그림 스타일은 정말 힘 있고, 무게감 있고 웅장해요. 그러면서도 그는 괴물의 섬세하고 부드러운 내면을 창조해냈죠."

커크도 게리의 의견에 동의한다. "글렌은 힘 있고 격정적인 거대한

100p 야수의 초기 디자인은 곰과 멧돼지를 혼합한 모습이었다. 아티스트 밴스 게리, 연필·유성 연필·수채 물감.

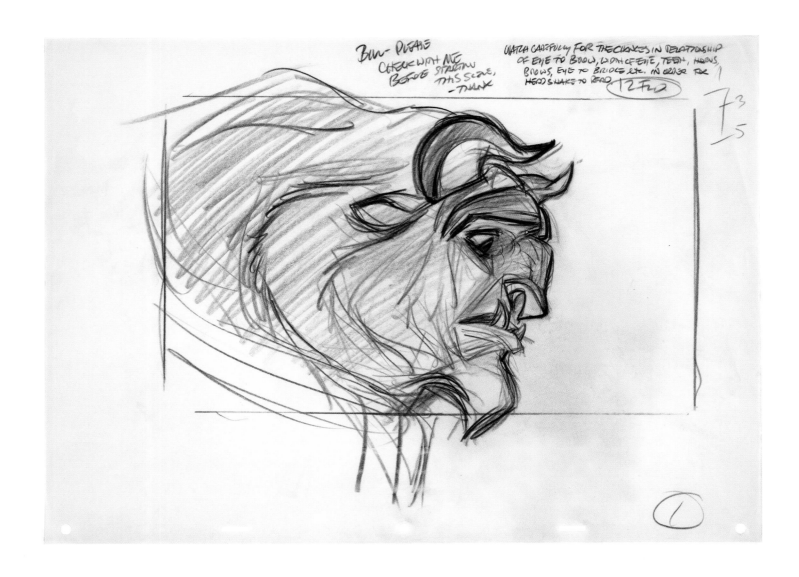

생명체를 곧잘 그리죠. 하지만 에리얼 그림에서도 보여줬듯이 글렌의 훌륭한 점은 엄청난 자제력에 있어요. 그는 거대하고 흉측한 야수 캐릭터에 부드러운 인간의 영혼을 그럴듯하게 불어넣을 수 있을 정도로 뛰어난 솜씨를 가졌으면서도 그 기교를 자제력 있게 잘 표현할 줄 알죠."

지난 수 세기 동안, 삽화가들은 바다코끼리에서부터 키클롭스(Cyclops: 그리스 신화에 등장하는 외눈박이 거인)에 이르기까지 다양한 야수의 모습을 묘사해왔는데 대체로 야수에게서는 곰, 사자, 유인원의 모습이 엿보였다. 그러나 디즈니 영화에서는 야수와 비슷한 캐릭터가 한 번도 없었기 때문에, 초기에 글렌은 야수의 디자인으로 '어떤 것이라도' 괜찮다고 생각했다. 그러나 재미있는 뿔과 귀를 가진 야수라는 그의 첫 번째 실험적 시도는 실패하고 말았다. 외계인 같이 생긴 캐릭터가 사실적인 영화의 전체적인 분위기에 어울리지 않았다. 디자인이 '어떤 것이라도' 괜찮지 않았던 것이다.

영국에서 사전 제작 작업을 할 때, 글렌은 매일 아침 출근길에 런던 동물원을 걸어 지나갔다. 그러다 리처드 퍼덤의 제안에 따라, 영감을 얻기 위해서 동물들을 스케치하기 시작했다. 글렌은 당시 경험을 이렇게 이야기한다. "늑대가 어떻게 걷고 움직이는지를 본 후에, 저는 야수가 편하게 네 발로 기어 다녀도 좋겠다는 생각이 번뜩 들었어요. 이것은 정말 엄청난 의식의 전환이었어요. 우리는 야수를 네 발로 땅을 기게 했고 러그에 구멍이 생기도록 왔다 갔다 걷게 했죠. 야수에게서 느껴지는 절망감은 늑대들이 걷는 모습과 우리에 갇힌 동물의 느낌에 기초했어요."

글렌은 런던 동물원에서 봤던 비비 원숭이를 모델로 한 초기 디자인을 포기했다. 그건 너무 상상력이 부족한 것 같았기 때문이다. 그 대신 LA 동물원에서 스케치했던 커다란 수컷 고릴라에게서 야수의 위협감을 느꼈다. "고릴라에게 아주 가까이 가봤더니 벨이 야수 가까이에 있을 때 어떤 기분이 들었을지 좀 알겠더라고요. 제가 그린 첫 장면은 벨이 장미를 발견한 순간 자신의 은신처로 들어오는 야수의 모습이었어요. 이때

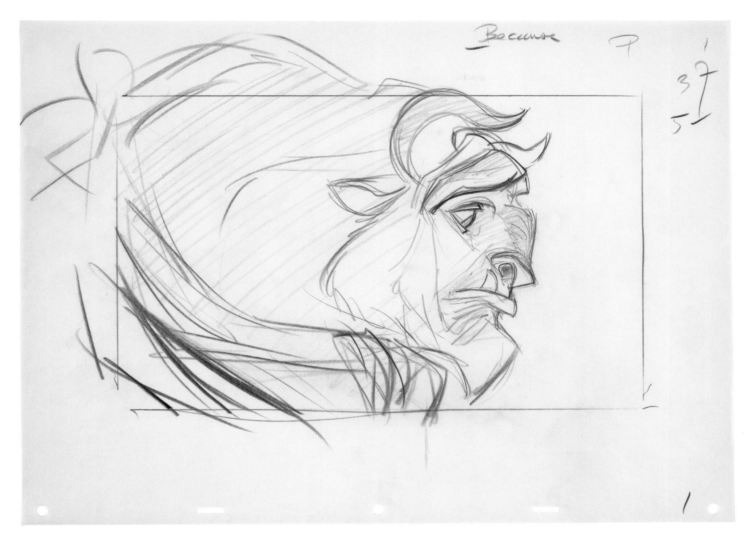

102~105p 위 전체 야수가 벨에게 '사랑하기 때문에' 풀어준다고 말하는 장면에서의 야수의 밑그림. 첫 번째 그림에서, 글렌은 그의 어시스턴트들에게 중요한 장면을 그릴 때는 특별히 주의를 기울여야 한다고 말한다. 애니메이터 글렌 킨.

아래 글렌 킨이 버펄로의 박제 머리 옆에서 포즈를 취하고 있다. 버펄로 모습에서 글렌이 야수의 몸짓에서 표현한 비애의 무게감이 느껴진다.

제가 표현한 많은 감정들은 그때 고릴라 우리 가까이에 앉아 있으면서 느꼈던 감정에 기초한 겁니다."

그 외에 글렌은 박제된 동물들을 전시한 것을 보면서 영감을 얻었다. "스튜디오 근처에 있던 박제 가게에서 버펄로 머리를 봤어요. 버펄로 머리가 걸려 있는 모습에서 슬픔이 느껴졌는데 아마 야수도 그런 슬픔을 느꼈을 거란 생각이 들었어요. 돈 한이 저를 위해 버펄로 머리를 사다줘서 저는 그걸 제 사무실 벽에 걸어두었죠. 그걸 보면서 우리가 그리는 건 단순한 만화 캐릭터가 아니라 정말 야수라는 사실을 제 자신에게 계속 환기시키기 위해서였죠. 저는 버펄로의 거대한 머리뿐만 아니라 버펄로의 수염, 사자의 갈기, 곰 같은 몸, 고릴라의 이마(특히 그 아래 눈을 감추고 있는 강인한 이마), 멧돼지의 엄니, 늑대의 꼬리와 뒷다리 등을 가져다가 야수의 캐릭터를 표현했어요. 이 모든 게 바로 야수 캐릭터 탄생의 기원이에요."

장 콕토의 〈미녀와 야수〉에서 장 마레가 연기한 야수는 카리스마 있고 고뇌에 찬 귀족의 모습이었다. TV 시리즈 〈미녀

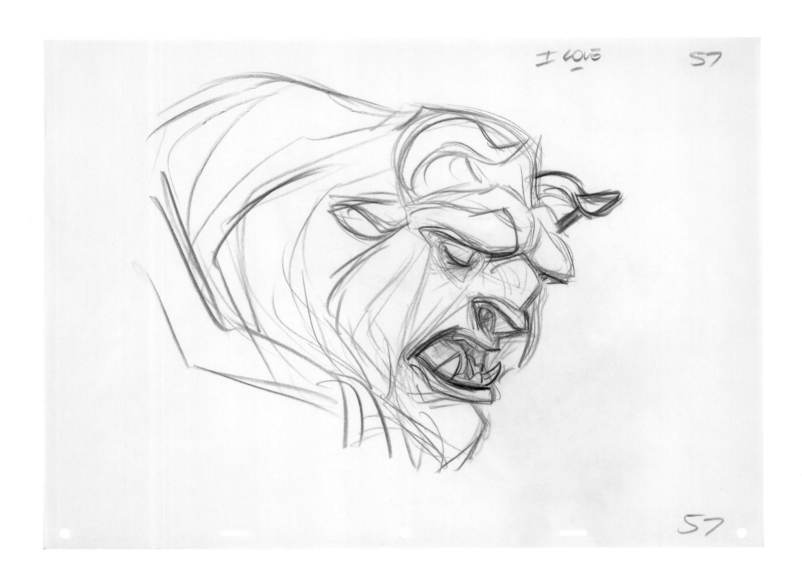

와 야수〉에서는 론 펄먼이 인정 많은 수호천사 야수를 연기했는데 그의 모습은 캣슈트(Catsuit: 전신에 꼭 맞게 입는 옷)를 입은 칼릴 지브란(1883~1923, 유럽과 미국에서 활동한 레바논의 작가)을 연상시켰다. 반면에 디즈니의 야수는 위엄 있는 극적인 인물로 뇌우를 몰고 올 정도로 분노를 폭발시킬 수 있는 능력이 있는가 하면 깊은 슬픔으로 스스로를 망가트리기도 한다. 그러면서도 벨을 기쁘게 해주려고 괴물 같은 손으로 작은 새에게 모이를 주는 감동적인 연약함을 보여주기도 한다.

글렌이 야수 캐릭터 묘사의 고충을 이야기한다. "야수만큼 복잡한 영웅을 그려본 적이 없었던 것 같아요. 디즈니 영화에서 영웅은 대체로 용이나 마녀 같은 악당과 싸우는데 그것은 외면적으로 보이는 싸움이죠. 그런데 야수에게 있어서 적은 그 자신의 야수 본성이며 그는 그 본성을 제어하는 법을 배워야 하죠. 그야말로 자신의 내면과의 싸움인 거예요."

내면과의 싸움을 그리는 것은 너무도 어렵다. 특히 야수가 벨에게 자신을 떠나서 아픈 아버지에게 돌아가도록 허락하는

중요한 장면에서는 더욱 그렇다. 글렌은 당시를 회상하며 말한다. "정말 너무 힘들었어요. 왜냐하면 저는 야수의 내면에서 일어나고 있는 엄청난 혼란을 그리고 싶은데 아무런 액션이 없기 때문이었죠. 제가 할 수 있는 것이라고는 연필을 더 세게 눌러서 그리는 것밖에 없었어요. 그때가 바로 야수의 내면으로 들어가서 야수 자체가 되어보고 싶은 순간들 중 하나였어요. 그런 강렬한 감정을 표현할 수 있는 유일한 방법은 눈썹을 찡그리거나 입꼬리를 변화시키는 것뿐이었습니다. 내면의 폭발적인 감정과는 정반대의 정말 아주 섬세한 작업이었죠."

야수가 왕자로 변하는 극적인 장면을 위해서 글렌은 미켈란젤로의 노예 조각상들과 로댕의 조각 〈칼레의 시민, The Burghers of Calais〉을 연구했다. 반면에 특정 디테일 때문에 평범한 자료들도 참조했는데 엉뚱하게도 웃기는 결과를 가져오기도 했다.

"야수의 발이 인간의 발로 변신하는 최선의 방법을 찾기 위해서 스케치를 엄청 많이 했어요"라고 글렌은 말한다. "우리

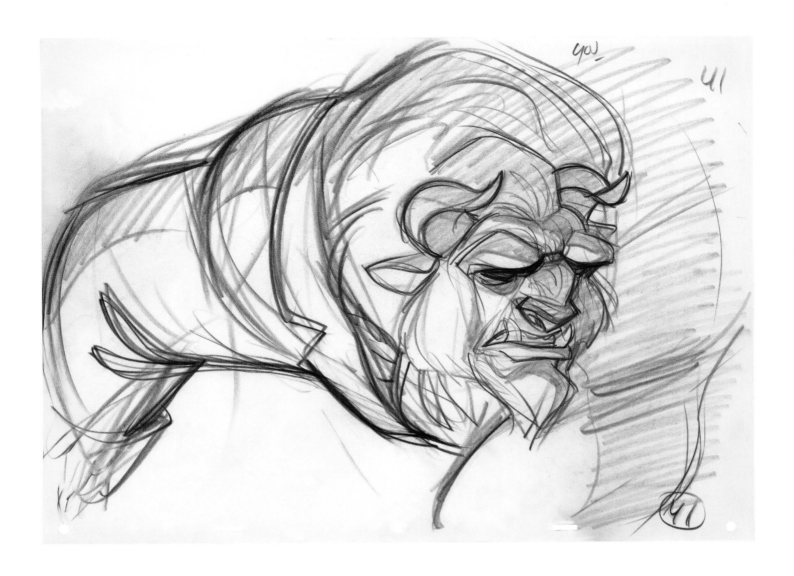

집 강아지 바셋하운드의 뒷발을 면밀히 살펴봤어요. 개의 발가락이 어떻게 생겼는지 보기는 정말 처음이었죠. 저는 아주 흥미롭다고 생각했는데 우리 강아지는 등을 바닥에 대고 누워서 '아빠가 제정신이 아니에요!' 하듯 짖어댔죠. 하루는 사무실에서 제 발을 그려보려고 한 적이 있었어요. 저는 신발과 양말을 벗고 발을 들어 올려서 스케치를 했죠. 그때 사무실 방문을 두드리는 소리가 나더니 제프리 캐천버그와 로이 에드워드 디즈니가 사무실 안으로 들어오더군요."

예술 형식의 초기 시대 이후로 인간은 그림으로 표현하기 가장 힘든 캐릭터였다. 인간은 사실적이기 때문에 애니메이션으로 표현하기가 훨씬 어렵다. 관객들은 만화 캐릭터의 왜곡된 행동은 용인할 수 있다. 예를 들자면, 10센티미터 정도 되는 토끼가 뒷다리로 걷는 것을 본 사람은 아무도 없다. 따라서 벅스 버니를 그린 아티스트는 상당한 자유를 만끽했을 것이다. 그러나 사람이 어떻게 움직이는지를 모르는 사람은 없다. 따라서 그런 움직임을 정확하게 표현해주지 않으면 관객들은 그 캐릭터를 믿지 못한다.

디즈니의 아홉 거장 중 한 사람인 워드 킴볼이 말한다. "판타지 애니메이션을 하는 한 우리는 자유롭습니다. 눈 하나를 그린다고 해도 비교의 근거가 없으니 우리 생각대로 자유롭게 그릴 수 있어요. 그러나 자연 상태 그대로의 대상은 우리가 현실적으로 복제하려고 노력하면 할수록 더더욱 힘들어져요. 관객들은 우리가 그린 것과 그들이 진짜라고 알고 있는 것을 비교합니다. 조금만 잘못 그려도 쉽게 꼬투리가 잡히는 거죠."

아홉 거장의 또 다른 한 명으로, 〈신데렐라〉에서 신데렐라의 애니메이션을 담당했고 〈잠자는 숲속의 공주, Sleeping Beauty〉에서는 오로라를 담당했던 마크 데이비스는 영화가 성공하려면 남녀 주인공이 스크린에서 신뢰할 만해야 한다고 말한다. "진실한 캐릭터들은 영화의 중추입니다. 만약 관객이 그들을 신뢰하지 못한다면 광대가 아무리 재미있어도 소용없어요. 그러나 신뢰할 만하다면 광대에게도 믿음이 가고 더 재미있게 느껴지는 거죠."

글렌 킨이 첫 번째 드로잉의 가장자리에 적었듯이,
눈과 이마의 미세한 변화가 야수의 고뇌를
보여준다. 야수의 깊고 강렬한 내면의 감정에도
불구하고 애니메이터는 외부적인 작은 움직임으로
그것을 표현할 수밖에 없다. *애니메이터 글렌 킨.*

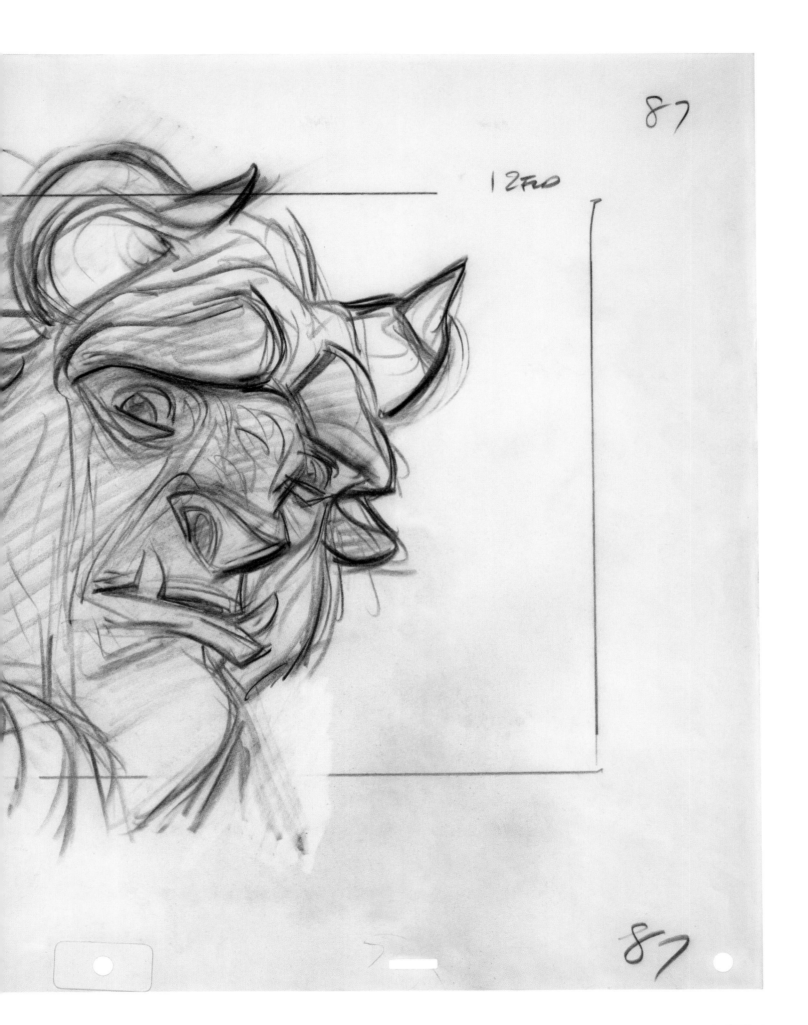

87

12F_{LD}

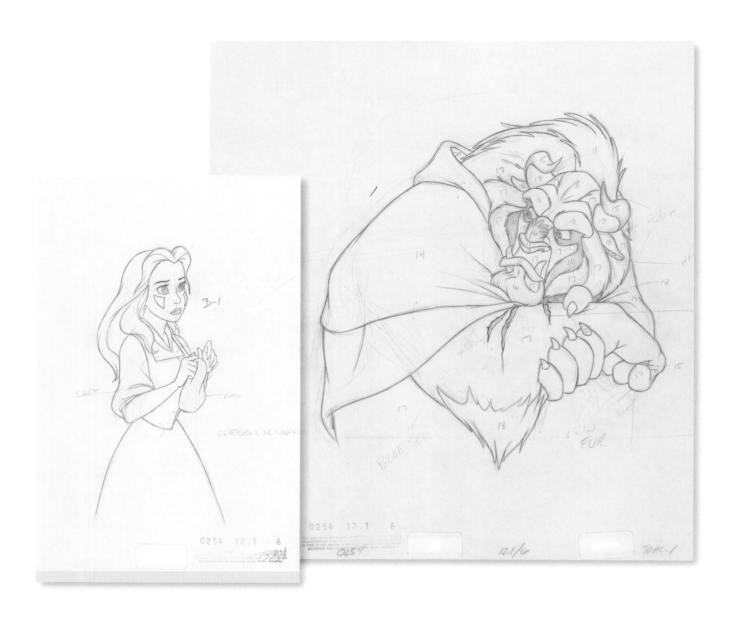

벨이 야수에게 응급처치를 하려고 한다. 애니메이션 그림들은 더 복잡해지고 더 잘 다듬어졌지만
오리지널 스토리보드 패널(71p)의 감정을 그대로 간직하고 있다.

위 왼쪽, 109p 왼쪽 애니메이터 마크 헨.
위 오른쪽, 109p 오른쪽 애니메이터 애런 블레이즈.
아래 작업 중인 애니메이터감독 제임스 백스터.

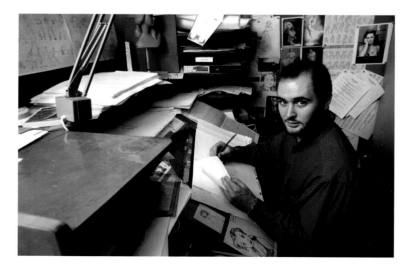

〈인어공주〉에서 에리얼의 자유분방한 독립성은 관객들에게
즐거움을 주었다. 그런데 원작 〈미녀와 야수〉의 수동적인 여주
인공은 관객들이 수용할 수 있는 캐릭터가 아니다. 따라서 디
즈니의 벨은 원작의 여주인공을 너무 닮게 할 수 없었다. 돈은
이에 대해 말한다. "크게 성공을 했을 때는 그것을 재연하고
싶기 마련이죠. 그러나 또 한편으로는 그렇기 때문에 재연하
고 싶지 않기도 합니다."

"우리는 〈인어공주〉와의 비교가 불가피하다는 것을 알고 있
었어요. 강한 성격의 여주인공을 가진 디즈니 동화라는 공통
점이 있으니까요"라고 커크는 말한다. "우리는 벨의 캐릭터 설
정을 에리얼과 같은 방향으로 진행하고 싶지 않았습니다. 에리
얼은 완전한 미국 10대 소녀였어요. 그러나 벨은 좀 더 나이도
많고 좀 더 현명하고 좀 더 세련되게 그렸어요. 또한 벨은 에리
얼과 달리 아버지를 많이 보호하죠. 에리얼의 아버지 트리톤

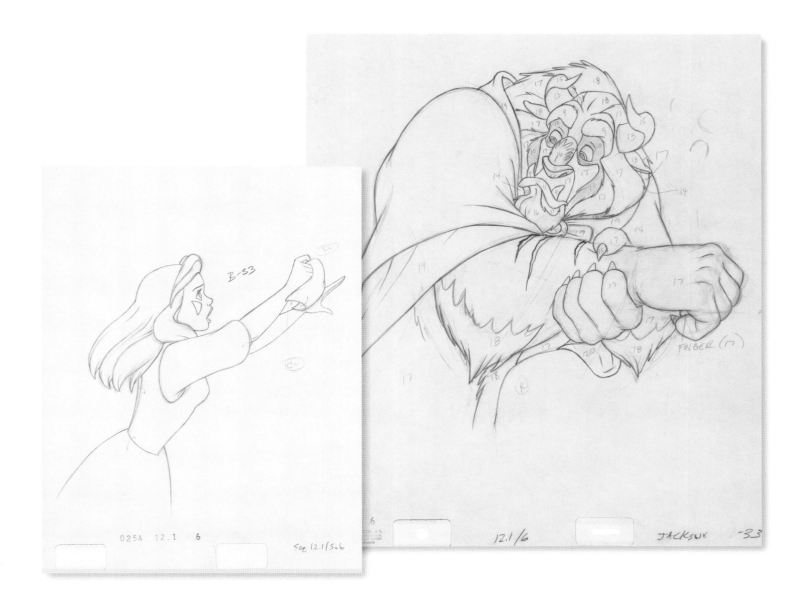

은 엄격하고 고압적인 반면 벨의 아버지 모리스는 다소 멍청한 면이…"

게리가 공동 감독 커크의 문장을 완성해준다. "멍청한 면이 있어서 벨이 눈만 떼면 잠옷 바람으로 마을을 걸어 다닐 수 있는 사람이죠. 에리얼은 벨보다는 순진하고 충동적이에요. 반면에 벨은 더 영리하고 좀 더 성숙하죠."

〈누가 로저 래빗을 모함했나〉로 디즈니 스튜디오에 합류한 스물네 살 영국인 애니메이터 제임스 백스터는 이후 아티스트로서 빠르게 실력을 인정받아서 이 영화에서 일곱 명으로 구성된 벨의 캐릭터디자인팀을 이끌게 되었다. 그는 당시의 심경을 토로한다. "예쁜 캐릭터를 그리는 것이 어려울 수가 있어요. 몇 개의 잘못된 선만으로도 아주 금방, 아주 추하게 변할 수 있기 때문이죠. 우리는 벨이 발레리나 같이 움직이도록 하려고 노력했어요. 그래서 영화에서 그녀가 걷는 걸 보면 정말 발

레리나가 걷는 걸 보는 것 같죠. 하지만 만약 그런 스타일의 움직임을 너무 과도하게 가지고 가거나 그녀의 작은 손가락을 예쁜 척하며 늘 쭉 뻗게 그린다면 그녀는 까다롭고 지나치게 여성스럽게 보일 겁니다. 그러면 무성영화 배우처럼 보여서 현실성을 잃게 되죠."

게리와 커크는 제임스의 작업을 칭찬하는 말을 한다. "제임스의 터치는 정말 섬세해서 그의 작업은 무척 우아해요. 사실상 자신이 원하는 것은 무엇이든 그릴 수 있어요. 그는 분명 가장 다재다능한 아티스트들 중 한 사람입니다"라고 게리가 칭찬한다.

"제임스의 애니메이션은 그다지 애쓰지 않은 것 같은데도 자연스럽게 우아하죠." 이번에는 커크가 칭찬하고 나선다. "그런 분위기가 바로 우리가 벨을 표현하고자 하는 스타일이죠. 그렇게 뛰어난 기교가 있는 데다, 여주인공을 다른 누구와도

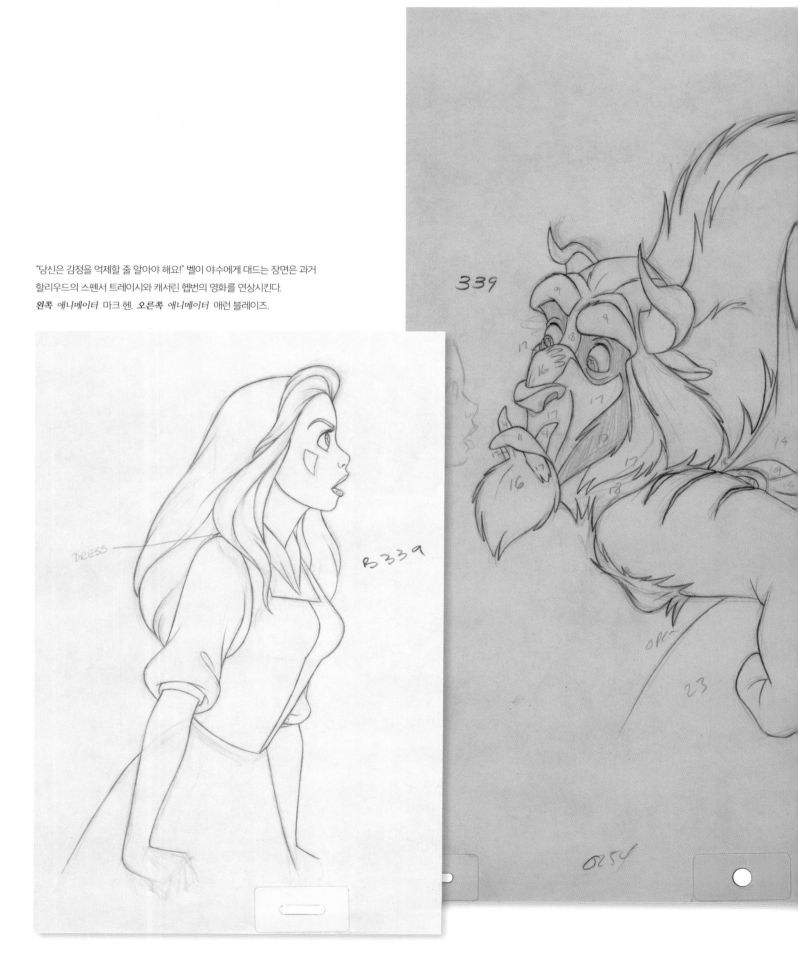

"당신은 감정을 억제할 줄 알아야 해요!" 벨이 야수에게 대드는 장면은 과거 할리우드의 스펜서 트레이시와 캐서린 헵번의 영화를 연상시킨다. **왼쪽** 애니메이터 마크 헨. **오른쪽** 애니메이터 애런 블레이즈.

벨의 대사를 연기하는 페이지 오하라.

닮지 않게 독창적이면서도 설득력 있게 묘사할 수 있는 능력 있는 애니메이터 군단을 갖추는 것은 정말 드문 일이에요."

죽어가는 야수를 포옹하는 장면을 포함해서 벨의 가장 강렬한 연기 장면들 일부는, 글렌 킨과 함께 에리얼 캐릭터 작업에 참여했던 마크 한이 플로리다에서 그린 것이다. 제임스는 이렇게 말한다. "멀리 떨어진 사람과의 작업은 엄청 힘든 일일 수 있어요. 하지만 마크가 워낙 실력이 출중해서 작업이 쉬웠어요. 마크에게는 그가 잘 그릴 수 있는 장면을 신중하게 선정해서 맡겼고 저는 제가 잘할 수 있는 작업을 맡았죠. 그렇기 때문에 만약 어떤 이유에서든 대화가 안 된다고 할지라도 문제가 그리 심각하지는 않았어요."

벨의 목소리를 연기한 페이지 오하라는 벨의 본성을 정리해서 설명한다. "벨은 이지적인 여성이에요. 매력적인 설정이죠. 그런데 자신이 사회에 잘 적응하지 못한다고 생각해요. 많은 젊은 아가씨들이 공감할 거라고 생각해요. 저도 처음 대본을 봤을 때 그녀에게 공감을 했으니까요. 우리는 벨이 영화가 진행되면서 야수와의 관계를 통해 점점 성숙해가는 것을 볼 수 있어요. 그녀는 멋진 디즈니의 여주인공답게 정말 재미있고 아름답지만 결코 흔한 캐릭터가 아니죠."

매력적인 남자 주인공을 그리는 작업은 아름다운 여주인공

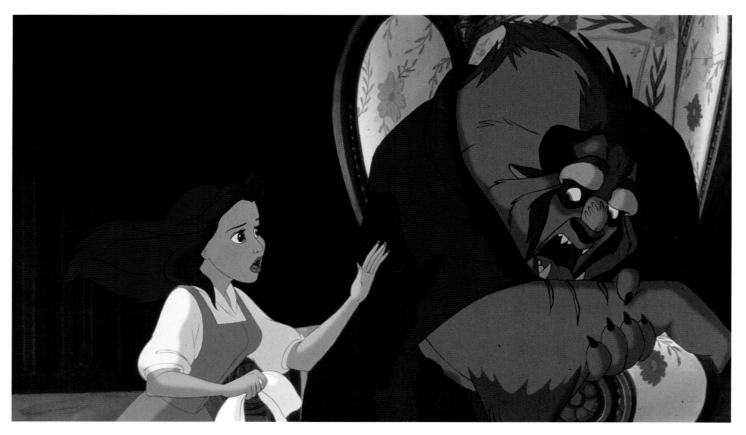

벨이 "그러지 마요!"라고 외치며 야수에게 다가가 붕대를 해주는 실제 영화 장면.

왼쪽의 게리 트루즈데일과 오른쪽의 커크 와이즈는 대조적인 두 사람을 보여주는 완벽한 본보기였다.

을 그리는 것보다 훨씬 어렵다. 대개 남자 주인공은 무표정하거나 활기가 없는 경향이 있기 때문이다. 월트 디즈니는 〈잠자는 숲속의 공주〉 제작 당시, 작업의 어려움을 토로하는 아티스트가 있으면 그에게 왕자 캐릭터 작업을 제안했다. 밥 토머스가 월트 디즈니의 말을 인용해 말한다. "그 방법이 언제나 불평을 막을 수 있는 방법이지. 정말 그리기 힘든 캐릭터가 있다면 그건 남자 주인공이거든."

벨을 계속해서 따라다니는 무례한 꽃미남 개스톤을 그리는 작업은 왕자를 그려야 하는 기존의 어려움에 새로운 문제를 제기했다. 디즈니 애니메이션에서 대체로 왕자는 최소한의 기본적인 역할만 한다. 그러나 개스톤은 이전의 왕자보다 화면에 잡히는 시간이 많다. 왕자의 역할이 대부분의 동화에서 단조로운 것과 달리, 개스톤은 스토리가 전개되면서 성장하고 변화해야 한다. 커크와 게리는 디즈니 스튜디오에서 가장 우수한 데생 화가들 중 한 사람인 안드레아스 데자에게 개스톤을 맡아달라고 부탁했다.

"개스톤이 정말 문제였어요. 우리는 처음에는 그를 훨씬 과장된 성격의 캐릭터로 구상했었죠. 그랬더니 너무 만화 같고 바보 같아 보였어요"라고 게리는 설명한다. "그래서 우리는 개스톤의 들뜬 분위기를 좀 가라앉히고 현실성 있으면서 무게감 있는 캐릭터로 만들어야 했죠."

개스톤이 벨에게 청혼하지만 퇴짜 맞는 장면을 그린 네 개의 스토리보드 패널. 아티스트 밴스 게리. 연필·수채 물감.

개스톤의 축소 모형과 제작자 돈 한.

커크도 동의하는 말을 한다. "개스톤은 현실에 뿌리를 두면서도 여전히 허풍스럽고 재미있는 악당이어야만 했어요. 안드레아스는 해부학을 잘 알기 때문에 최선의 선택이었죠."

안드레아스는 원래 수염이 있고 사각턱인 근육질의 개스톤을 디자인했는데 제프리가 충분히 잘생기지 않았다며 거부했다. 안드레아스는 당시를 이야기한다. "우리는 제프리의 말을 듣기 전까지 그가 얼마나 잘생겨야 하는지를 두고 토론을 했죠. 제프리가 '이 영화의 주제는 '미녀와 야수'가 아니라 '사람을 겉모습으로 판단하지 말자'입니다. 야수는 정말 못생겼지만 우리는 그의 따뜻한 마음을 알게 되죠. 반면에 개스톤은 정말 잘생겼지만 한심한 악당이죠'라고 말해줬어요. 저는 우리가 그 주제를 시각적으로 보여줘야만 한다는 걸 이해하게 됐어요. 그래서 다시 처음으로 돌아가서 제 그림들을 아름답게 다듬었죠."

안드레아스는 그의 팀원들에게 각각의 그림마다 캐릭터의 모습이 어떻게 보일지를 걱정하기보다는 캐릭터의 효과적인 움직임에 더 집중하라고 지시했다. "매번 캐릭터를 잘 그리는 것을 걱정한다면 여러분의 작업이 방해를 받아서 애니메이션을 순조롭게 그리지 못하게 됩니다. 애니메이션의 밑그림을 원하는 만큼 거칠게 그리세요. 매 그림마다 그 한 장에서 캐릭터의 성격과 스토리 포인트를 제대로 표현하도록 하세요. 그게

잘되면, 나한테 가져 오세요. 그러면 내가 여러분의 그림을 손 봐줄게요."

개스톤의 외모에 관심이 있는 사람은 개스톤 자신 말고 아무도 없다. 안드레아스는 개스톤의 교만한 허세가 그가 캐릭터를 그리기 위해 필요한 동기를 부여해준다는 사실을 깨달았다. "우리가 캐릭터 작업을 시작할 때, 그 캐릭터를 끌고 가는 매력을 찾게 되죠. 개스톤의 경우에는 그가 자기 자신과 완전히 사랑에 빠졌다는 사실이 바로 그 해답이었어요"라고 안드

왼쪽 작업 중인 애니메이터감독 안드레아스 데자.
르푸가 〈Gaston〉 노래의 도입부에서 개스톤에게 힘을 북돋으려 애쓴다.
아래 왼쪽 애니메이터 크리스 월.
아래 오른쪽 애니메이터 안드레아스 데자.

레아스는 말한다.

개스톤을 다른 디즈니 악당들과 구별해주는 것은 그의 허세뿐만 아니라 관객들에게 잘못된 추측을 하게 만드는 그의 외모다. 안드레아스의 이야기를 들어보자. "후크 선장이나 〈정글북, The Jungle Book〉의 쉬어칸이 등장하면 우리는 그들이 악당이란 걸 금방 알 수 있죠. 그렇게 보이도록 디자인되었으니까요. 그런데 개스톤은 기존 악당들과 달리 디자인되었어요. 관객은 개스톤을 보고 착한 사람이라고 생각하지만 결국

에는 그가 한심한 악당이란 걸 알게 되죠. 개스톤은 벨에게 화를 내지만 그래 봤자 아무 소용이 없다는 것을 알게 되자 무엇이든, 심지어 살인까지도 하려고 합니다. 서서히 반미치광이로 바뀌는 모습이 개스톤의 캐릭터를 더욱 흥미진진하게 만들죠."

마녀의 마법에 걸린 야수의 시종들은 무생물을 살아 움직이게 하는 디즈니 애니메이션 전통의 연장선상에 있다. 예를 들면, 〈Thru the Mirror〉(1936)에서 미키와 춤추는 글로브, 〈이상한 나라의 앨리스, Alice in Wonderland〉(1951)의 말 많은 문고리, 〈아더왕 이야기, The Sword in the Stone〉(1963)의 소란스러운 설탕통 등이 있다. 그러나 물건이면서 인성을 가진 캐릭터를 그럴듯하게 묘사하기 위해서는 콕스워스, 르미에, 미세스 팟의 담당 애니메이터인 윌 핀, 닉 라니에리, 데이브 프루익스마의 섬세한 균형감 있는 역할이 필요했다.

"우리는 이 영화 작업을 시작할 때, 〈Susie, The Little Blue Coupe〉(1952년 6월에 극장 개봉된 디즈니 고전으로 총 8분짜리 만화), 〈이상한 나라의 앨리스〉의 광란의 티 파티 장면, 그리고 〈아더왕 이야기〉의 설탕통 등 무생물 캐릭터들이 등장하는 디즈니의 옛 만화영화들을 봤어요"라고 데이브는 설명한다. "우리는 잘된 작업과 잘되지 못한 작업을 모두 봤죠. 그 결과, 만약 물건이 원래의 구조적인 형태를 잘 유지하고 아티스트가 그 물건에 딸린 부속물을 영리하게 잘 이용한다면 그 애니메이션은 성공할 수 있다는 사실을 알게 되었어요. 그러나 만약 물건이 너무 흐물거리며 원형에서 이탈하면 신뢰성이 떨어지게

마이크로폰을 착용한, 개스톤 목소리 역의 리처드 화이트.

마법에 걸린 물건들의 애니메이터감독들.
왼쪽에서 오른쪽으로 윌 핀(콕스워스),
닉 라니에리(르미에), 데이브
프루익스마(미세스 팟)가 그들 캐릭터의
실제 물건들을 들고 포즈를 취하고 있다.

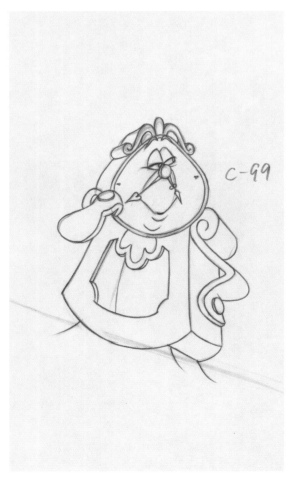

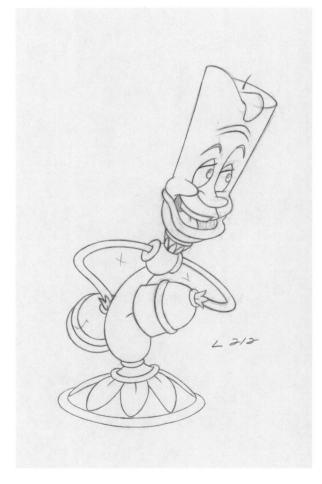

왼쪽 시계 모습을 한 콕스워스
애니메이터 마이클 쇼·코니 밴크로프트.
오른쪽 촛대 모습을 한 르미에
애니메이터 데이비드 스테판·레장
보르다주·배리 템플.

되죠. 따라서 우리는 물건 캐릭터의 주요 몸체에 원래의 구조적인 형태를 온전히 유지시켜줘야 합니다. 미세스 팟을 예로 들면, 미세스 팟은 짓눌려지거나 살짝 퍼지기도 하는 턱 밑 살이 있긴 하지만 그녀의 눈, 코, 입은 딱딱한 둥근 몸통에 잘 고정되어 있어야만 한다는 거죠."

깐깐한 성격의 시계 집사 콕스워스가 세련된 매너를 가진 촛대 웨이터 르미에에게 거만하게 화를 내면, 르미에는 그가 하는 말은 모두 무시하거나 일축해버린다. 찻주전자이며 살림을 도맡아 하는 미세스 팟은 따뜻하고 상식적이다. 반면 그녀의 아들 칩은 등장하는 장면마다 활기를 불어넣는다. 이들 물건들은 〈신데렐라〉의 쥐처럼 관객들에게는 웃음을 제공하고 제작자들에게는 따로 내레이션 없이 스토리 전개에 대해서 이야기할 방법을 제시해준다.

"콕스워스의 초기 버전은 육중한 할아버지 시계였어요. 늙고 움직임이 둔한 할아버지의 모습처럼 만들려고 했죠." 아트 디렉터인 브라이언 맥엔티가 설명한다. "그런데 저는 미세스

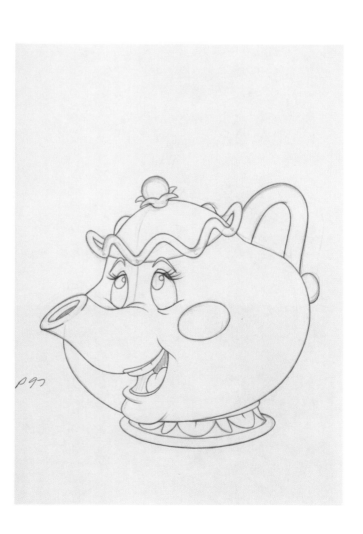

팟, 콕스워스, 르미에를 전형적인 트리오로 만들고 싶었어요. 초기 디자인을 보고 난 후 만약 할아버지 같은 커다란 시계, 작은 낙엽 모양 촛대, 찻주전자로 각각 디자인하게 된다면 그 셋이서 교감을 하기가 무척 힘들 거란 생각이 들었죠. 그래서 제가 콕스워스를 벽난로 시계로 바꾸자고 제안하고 스케치를 좀 했어요. 게리와 커크가 제 아이디어를 마음에 들어 했고 곧이어 일사천리로 진행됐죠."

돈도 당시 작업을 회상하며 말한다. "저희가 아는 모든 영국 배우들이 오디션에 와서 대본을 읽었어요. 그리고 나서 우리는 데이비드 오그던 스티어스를 발견했던 거죠. 그는 영국인이 아니지만 정말 재미있는 말투로 거만하고 유능한 집사 역할을 잘해냈어요. 데이비드의 즉흥적인 대사와 르미에에게 소곤대는 말은 콕스워스 캐릭터의 신기원을 열었죠. 그 후 윌 핀이 데이비드의 대사들을 그림으로 그려냈어요. 그러자 콕스워스 캐릭터는 목소리와 그림을 넘어선 존재로 탄생하기 시작했어요."

"그동안 연기를 하면서 창조적인 작업에 일부분이 되었다고 그렇게까지 느껴본 적이 없었어요. 제작진은 제게 즉흥적인 연기를 할 수 있는 자유를 줬죠." 데이비드는 흥분한 목소리로 말한다. "'이 이야기의 주제는 이겁니다. 이 주제를 바탕으로 한 5분 정도 길이를 당신이 하고 싶은 말로 채우면 됩니다'라고 제게 말했어요. 저는 재미있게 하려고 노력했어요. 그 작은 금속 물체가 철학적인 말을 하면 할수록 캐릭터는 점점 더 재미있어지더군요."

윌이 말을 보탠다. "콕스워스는 나무와 유리로 만들기로 되어 있었어요. 처음에 저는 콕스워스를 너무 많이 유연하게는 그리지 않겠다고 스스로 말했어요. 그런데 하루쯤 지나고 보니 그게 제대로 잘되지 않는 겁니다. 그래서 저는 아홉 거장 중 한 사람인 밀트 칼이 〈피노키오〉에서 제시한 방법을 써보기로 했습니다. '피노키오가 나무로 만들어졌지만 우리가 생각한 대로 그를 그릴 수 있다'는 밀트의 해결책이었죠. 결국 저는 콕스워스를 '디즈니화'하기로 결심했어요. 그것은 이 모든 디즈니 캐릭터들을 만들어낸 핵심이며, 필요하면 얼마든지 유연하게 캐릭터를 표현할 수 있다는 의미죠."

르미에의 목소리를 연기한 제리 오바치는 스크린의 르미에 캐릭터를 보면서 자신의 목소리 연기를 확인해볼 수 있었다.

찻주전자 모습을 한 미세스 팟. 애니메이터 댄 불로스·필 영.

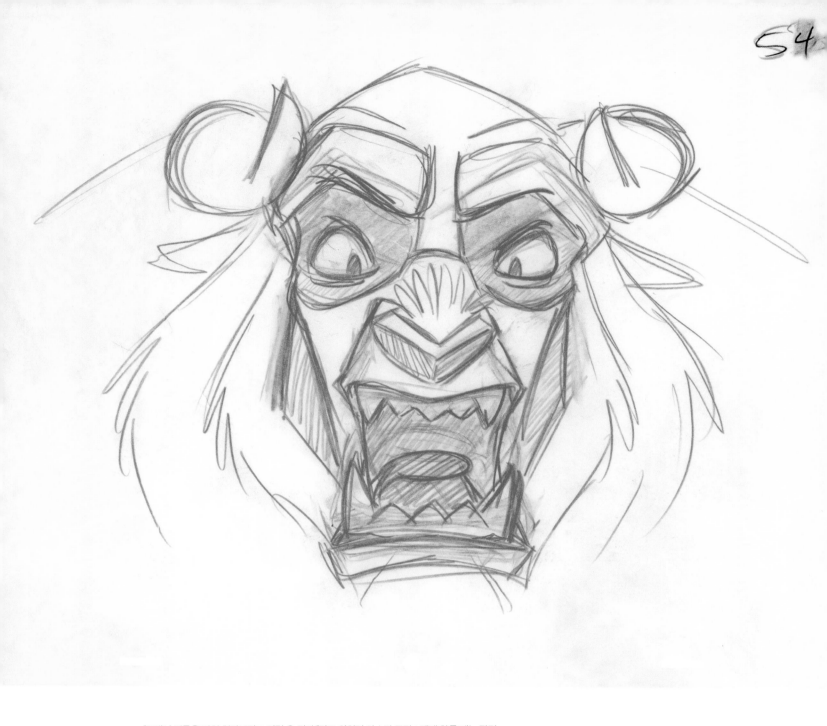

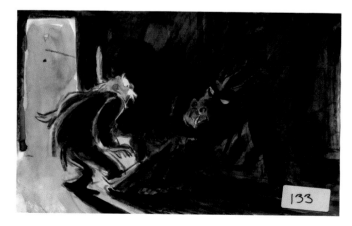

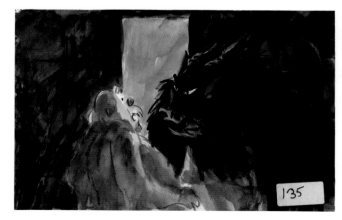

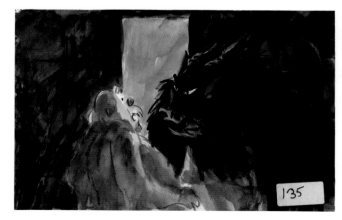

"그래서 괴물을 빤히 쳐다보려고 여길 온 건가"라고 외치며 야수가 모리스에게 화를 내는 장면.

위 브루스 존슨의 야수 애니메이션 밑그림. 분노하는 야수의 모습을 표현했다.

아래 전체, 119p 아래 왼쪽 야수가 모리스를 다그치는 모습을 그린 스토리보드 패널들.
아티스트 밴스 게리, 연필·수채 물감.

닉은 그것은 놀라운 일이 아니라고 말한다. "제리가 녹음하는
것을 보러 갔었죠. 참고용으로 영상을 찍기도 했어요. 그때 많
은 아이디어를 얻었죠. 어떤 한 순간, 초의 머리가 사람 머리처
럼 둥글어질 때까지 오그라들기 시작하는 장면이 있었죠. 저
는 '워워!' 하면서 나중에 그 장면을 취소했어요. 왜냐하면 초
가 너무 희화화되었기 때문이었죠. 그러나 제리가 이야기하는
방식, 그의 포즈, 립싱크 등 그 모든 것이 제 애니메이션에 큰
영향을 미쳤어요."

닉은 계속 이야기를 이어간다. "저는 르미에를 촛대 그 자
체로만 표현할 생각은 정말 하지 않았었어요. 우리는 캐릭터
의 성격을 파악하고 그것을 애니메이션으로 표현합니다. 캐릭
터의 정신을 우선으로 생각하고 겉모습은 이차적이라는 거죠.
겉모습의 목적은, 캐릭터의 감정을 보여주고 관객들에게 캐릭
터가 자발적으로 생각하고 행동한다는 것을 믿게 하기 위한
거죠. 캐릭터가 촛대든, 예쁜 소녀든, 미국너구리든 그건 상관
없어요."

미세스 팟과 칩은 몸통은 없고 머리만 있지만 데이브는 미
세스 팟의 모성애와 칩의 넘치는 에너지를 보여주려고 노력했
다. 앤절라 랜즈버리가 미세스 팟의 목소리에 캐스팅되자 데이
브는 앤절라의 영화를 연구 및 조사했다.

"당시 〈제시카의 추리극장, Murder, She Wrote〉이 텔레비
전만 켜면 나올 정도였어요. 저는 그녀의 입 움직임이 경쾌하
며 머리를 기울이고 빠르게 흔들며 끄덕이는 걸 눈치챘어요"
라고 데이브는 설명한다. "저는 그런 움직임을 미세스 팟에 적
용했어요. 지금까지도 사람들은 제게 '미세스 팟은 앤절라 랜

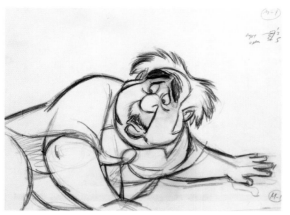

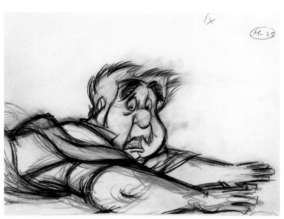

맨 위, 위, 가운데 모리스가 야수의 성문 앞에서 늑대들을 피해
도망가려고 발버둥 친다. 애니메이터 루벤 아키노.
아래 그의 책상에 앉아 있는 루벤 아키노.

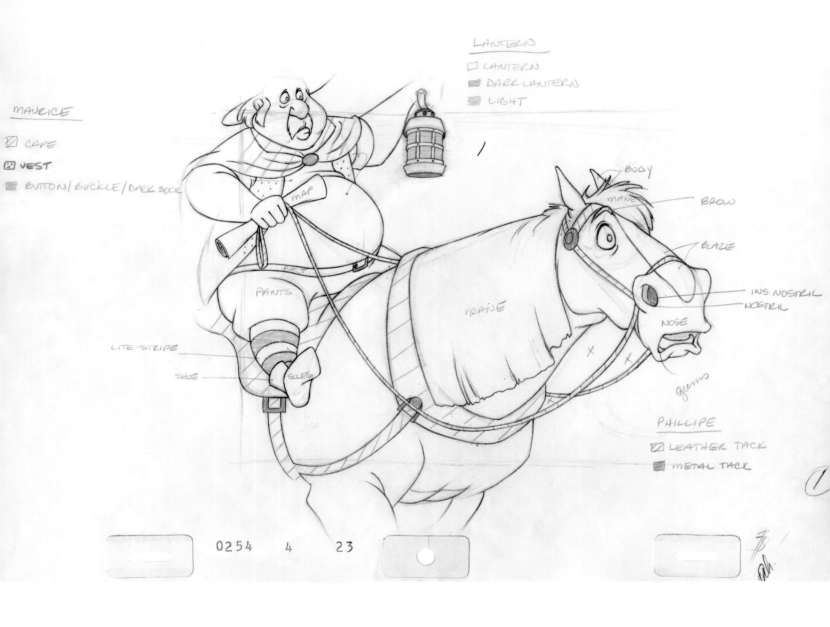

즈버리와 똑같다'고 말해요. 물론 겉모습은 절대 닮지 않았는데도 말이죠. 사람들은 제가 앤절라에게서 모방한 미세스 팟의 연기 스타일에 반응하는 거죠. 그래서 미세스 팟이 앤절라를 닮았다는 착각을 하게 되는 거죠."

많은 애니메이터들은 르미에와 콕스워스의 말다툼을 보면 닉 라니에리와 윌 핀 사이의 논쟁과 닮았다고들 말한다. 이에 대해 윌이 말한다. "우리는 '펠릭스와 오스카'(미국의 유명 코미디 시리즈 〈The Odd Couple〉의 두 주인공)로 알려졌죠. 닉은 무척 활발한 친구고 저는 아마도 무척 까탈스러운 성격일 겁니다." 데이브가 덧붙여 이야기한다. "세 개의 물건이 함께 모이면 우리는 상황을 서로 조심스럽게 조율해야만 했어요. 그런데 닉과 윌은 그다지 잘 어울리지 못했어요. 저는 두 사람을

정말 좋아합니다. 둘 다 아주 재능 있는 친구들이지만 긴밀하게 함께 일하다 보면 성질이 폭발할 수 있죠. 저는 중간에 낀 것 같은 느낌이었어요. 꼭 미세스 팟처럼 말이죠."

이 영화에서 아마도 가장 과소평가된 캐릭터는 모리스와 벨을 성으로 데리고 간 말 필립일 것이다. 러스 에드먼즈는 필립의 육중한 움직임과 벨기에 짐수레 말의 몸짓을 정확히 포착해서 표현하는 한편, 필립의 캐릭터에 신뢰할 만한 성격을 불어넣어 주었다. 러스는 필립 캐릭터를 맡게 되면서 '말에 관한 속성 강좌'를 들었고, 말의 해부학을 공부했으며(말은 특이한 어깨 구조를 가졌는데 팔꿈치가 가슴 바로 옆에 있다), 승마 교습을 받았고, 나중에는 결국 말 두 마리를 구입하기까지 했다.

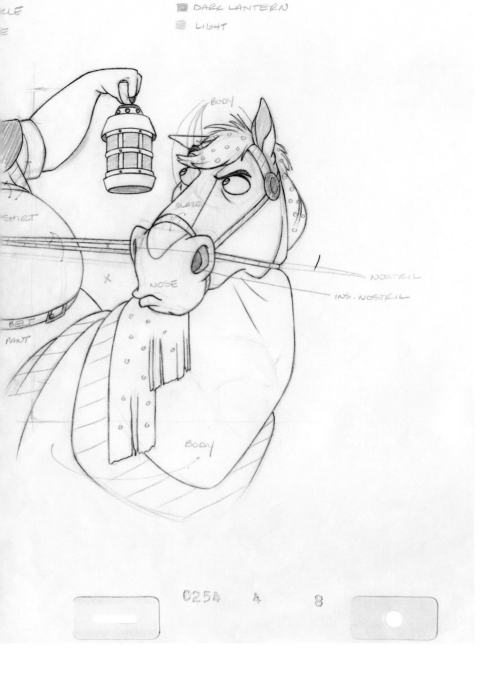

LANTERN
☐ LANTERN
▨ DARK LANTERN
▦ LIGHT

BODY

SHIRT

BLAZE

NOSE

NOSTRIL

INS. NOSTRIL

BELT

PANT

BODY

O254 A 8

한없이 엉뚱한 모리스의 목소리를 연기한 배우 렉스 에버하트.

위 드로잉하고 있는 러스 에드먼즈.
120~121p 필립이 숲속에서 모리스를 옳은 길로 끌고 가려 한다. 필립 스케치. 애니메이터 러스 에드먼즈. 모리스 스케치. 애니메이터 루벤 아키노.

러스는 이야기 도중 손을 움직이며 말이 귀를 돌리거나 머리를 흔드는 동작을 흉내냈다. "저는 벨을 무척 사랑하는 필립을 벨의 애완동물쯤으로 생각했어요. 그러나 그 역시도 열심히 일하는 가족의 일원이었던 거죠. 저는 필립을 모리스보다 영리하게, 오히려 모리스를 돌보는 느낌으로 표현했어요. 또한 말이 행동하는 것을 기초로 해서 몇 가지 소소한 몸짓들을 추가했죠. 눈 속에서 필립이 머리로 벨을 미는 장면이 있는데 그건 정말 말이 하는 행동이에요. 말들은 코로 사람을 쿵 하고 박기도 하고, 귀를 돌리기도 하고, 고삐를 느슨하게 하려고 머리를 흔들기도 하죠. 저는 직접 말들을 지켜보면서 관찰했던 동작들을 첨가했어요."

개스톤의 코믹한 조수인 르푸는 말썽꾼이다. 아주 작은 키에 치아가 벌어진 르푸는 영화에서 웃음을 선사해주는 한편 개스톤과 대조적인 캐릭터로서 존재감을 드러냈다. 그러나 르푸는 너무 만화 같아서 야수와 벨의 사실적인 세계에는 어울리지 않는 것 같기도 했다.

"우리는 항상 개스톤에게 아첨꾼이 있으면 좋겠다고 생각했어요. 모든 건달들에게는 아첨꾼이 필요하잖아요"라고 커크는 말한다. "초기 디자인 과정에서 수 니컬스는 우리 모두가 아주 마음에 들어 하는 아주 재미있는 그림을 하나 그렸죠. 난쟁이처럼 작고 뻐드렁니가 났으며 어수룩해 보이는 캐릭터였어요. 저는 그런 디자인을 항상 좋아했어요. 둔하고 유순하고 만화 같은 그런 캐릭터가 전 좋더라고요. 다른 디자인들에 비교해서 두드러지기는 하지만 괜찮아요."

위에서부터, 작업 중인 애니메이터이자 스토리아티스트인 톰 시토, 드로잉을 하고 있는 랜디 풀머, 플로리다 스튜디오에 있는 마크 헨, 의상의 밑그림을 그리고 있는 앤서니 디로사.

벨은 잔 마리 르프랭스 드 보몽 부인의 원작 스토리에서도 그랬듯이 디즈니 애니메이션에서도 아버지 모리스를 자상하게 돌본다. 루벤 아키노는 모리스 캐릭터를 사랑스럽게 표현하고 싶었다. 루벤의 말을 들어보자. "이 스토리의 중요한 열쇠는 벨이 아버지 대신에 야수의 감옥에 남겠다는 제안을 한 것이죠. 따라서 우리는 그녀가 자기 목숨을 위험에 빠뜨릴 정도로 아버지를 사랑한다는 것을 믿어야만 해요. 만약 우리가 모리스를 좋아하지 않는다면 벨이 아버지를 그만큼 사랑했다는 걸 믿을 수가 없는 거죠. 저는 모리스를 둥글게 표현하고 싶었어요. 동글동글한 캐릭터들이 훨씬 더 안아주고 싶은 호감형인 경향이 있기 때문이죠. 두 감독은 제게 모리스의 헤어스타일을 좀 더 흐트러진 모양으로 만들어달라고 부탁했어요. 그래서 저는 앨버트 아인슈타인의 사진을 많이 봤죠. 흐트러진 헤어스타일의 원조잖아요."

모리스는 〈피노키오〉의 제페토 할아버지를 연상시킨다. 모리스와 제페토, 두 캐릭터 모두 멍하고 상상력이 풍부하며 비현실적이다. 마을 사람들은 모리스를 완전한 바보까지는 아닐지라도 괴짜라고 생각한다. 그러나 루벤은 멍한 것과 어리석은 것은 차이가 있으니 주의해야 한다고 말한다. "어리석은 캐릭터는 우리를 짜증나게 하죠. 당신 같으면 하지 않을 것 같은 일들을 그 캐릭터가 하면, 당신은 그 캐릭터에 공감할 수 없죠. 그러나 아침으로 뭘 먹었는지 열쇠를 어디다 뒀는지를 잊어보지 않은 사람이 어디 있겠어요? 우리는 그저 좀 잘 잊어버릴 뿐인 캐릭터에게는 공감할 수 있어요."

애니메이터들이 캐릭터들에게 생명력을 불어넣는 동안 디즈니 스튜디오의 다른 아티스트들은 캐릭터들이 살아갈 세계를 창조하고 있었다.

SEG 2 ● SC 44 28

맨 위, 왼쪽 치아가 벌어진 모습의 르푸에게 느껴지는 어수룩함은 개스톤의
사악함과 균형을 이루기 위해 필요한 코믹한 기분 전환을 선사해주었다.
애니메이터 릭 파밀로.
위 작업 중인 애니메이터감독 크리스 월.

There Must Be More Than This Provincial Life

이 시골보다 멋진 세계가 있을 거야

스토리를 위한 세계 만들기

내가 디즈니 애니메이션을
사랑하는 이유 중 하나는
영원한 판타지라는 점이다.
그것은 상상력과 재미가 있는
만화의 우주이다.

—브라이언 맥엔티

124p 벨이 호박을 가득 실은 외바퀴
수레를 끌고 가는 농부에게 반갑게
인사하고 있다. 노래 〈Belle〉에 들어갈
간단한 스케치. 아티스트 브라이언
맥엔티, 수채 물감·크레용·연필 등.

라이브액션 영화에서 세트, 의상, 소도구 담당 아티스트들은 이미 존재하는 촬영지, 섬유, 물건 등을 이용하기만 하면 된다. 그러나 애니메이션에서는 모든 것들을 아티스트들이 스케치부터 시작해 직접 디자인하고 만들어야 한다. 만약 스토리의 무대가 성이라고 하면 아티스트들은 가장 작은 디테일도 빠뜨리지 않고 성을 디자인해야만 한다. 존재하는 성에서 촬영할 수는 없다. 만약 여주인공이 금빛 드레스를 입고 춤을 춘다면 드레스와 드레스를 만든 재료를 상상해서 창조해내야만 한다. 매장에서 사거나 가게에 있는 섬유로 만들 수가 없다.

아트디렉터 브라이언 맥엔티는 〈미녀와 야수〉의 외적인 스타일을 감독하는 책임을 맡았다. 그는 〈Cranium Command〉에서 커크 와이즈와 게리 트루즈데일과 작업했던 경험이 있기는 하지만 이번에는 우연한 타이밍에 이 일을 하게 되었다고 말한다.

"제프리가 하워드와 앨런에게 곡을 쓰게 하기 전부터, 제작진에서는 아트디렉터를 찾고 있었어요. 스튜디오의 모든 사람들은 제작진이 하는 일을 지켜보면서 일이 제대로 되지 않고 있다는 제프리의 말에 동의했죠." 브라이언은 껄껄 웃으며 말한다. "그들은 제작 방향을 뮤지컬로 완전히 바꾸면서 마침내 목록에서 제 이름을 발견했죠. 뮤지컬 〈미녀와 야수〉라니, 정말 재미있을 것 같았어요."

브라이언은 스토리가 새롭게 변한다면 아티스트들이 런던에서 준비했던 어둡고 단순한 트리트먼트와는 시각적인 스타일에서 차이가 있어야만 한다고 생각했다. "제작자들은 고전적인 삽화의 분위기를

내면서 좀 더 원작에 충실한 스토리를 만들려고 노력하고 있었어요. 예를 들면 얼굴이 없는 물건 캐릭터들처럼 말이죠"라고 브라이언은 말한다. "스토리 자체에 현실적인 느낌이 있었어요. 그래서 제가 참고했던 화가들은 프랑스의 풍속화가 장 오노레 프라고나르와 프랑수아 부셰였어요. 스토리의 세계를 좀 더 로맨틱하게 창조하기 위해서 그들의 그림에서 볼 수 있는 풍부하고 부드러운 빛과 그림자를 참조했죠. 〈미녀와 야수〉는 지금까지 알려진 가장 위대한 러브 스토리들 중 하나이므로 가능한 한 로맨틱하게 표현하고 싶었어요. 그렇게 하려면 얼룩덜룩한 빛(Dappled Light: 높은 나뭇가지에 햇빛을 여과시켰을 때 바닥에 생기는 얼룩덜룩한 빛의 패턴)을 이용하고, 캐릭터에게 스포트라이트를 주고, 사물들을 어둠 속으로 밀어 넣는 연출을 해야 하죠."

"프라고나르의 작품에는 제가 늘 찻물 얼룩이 진 것 같다고 표현하는 그런 분위기가 있어요. 바탕에 암갈색 칠을 하고 그 위에 그림을 그린 거죠. 따뜻한 느낌을 주는 고풍스러움이 있는데 동화에 딱 어울리는 분위기죠"라고 배경감독 리사 킨이 덧붙여 말한다. "그러나 결국은 프라고나르의 콘셉트를 이용하지 않기로 했어요. 우리는 스타일이나 디자인을 가장 염두에 두고 영화를 시작하죠. 그런 후에야 영화는 나름의 생명력을 띠게 되는 거예요. 왜냐하면 영화를 만드는 모든 손길들이 영화에 독특한 영혼을 불어넣기 때문이죠. 그게 바로 〈미녀와 야수〉의 제작 과정이었어요. 이 모든 과정을 거치면서 영화는 그 자체로 특별하게 성장했고 꽃을 피웠죠."

이상적인 영화라면 심지어 의상의 색깔에 이르기까지 영화의 모든 요소들이 관객들에게 캐릭터와 상황에 대한 이야기를 해준다. 예를 들어서 영화 〈미녀와 야수〉의 오프닝은 노래 〈Belle〉에 맞춰서 시작되는데 이때 벨은 파란색 드레스를 입고 마을을 걸어 다니는 반면 그녀가 만나는 마을 사람들은 초록색, 그을린 황갈색, 갈색, 황토색 등 자연색을 띠는 옷을 입고 있다. 이 미묘한 차이는 시각적으로 이 노래의 주제를 강조하고 있다. 즉, '벨은 다르다, 그녀는 이 마을에 어울리지 않는다'라는 것이다.

특징적인 파란색 드레스는 또한 영화의 초반부에 벨의 감성적 냉정함을 보여주는데 이는 영화가 전개되면서 변화하게 된다. 브라이언은 이렇게 말한다. "영화 초기에 야수는 아주 어둡지만 따뜻한 느낌을 주는 색의 옷을 입고 있어요. 반면에 벨은 아주 차가운 색깔의 옷을 입고 있어요. 영화가 진행되면서 벨의 옷은 따뜻한 색상으로, 야수의 옷은 차분한 색상으로 변하죠. 무도회장 장면에서 벨은 금빛 의상을, 야수는 파란색 의

〈Be Our Guest!〉 장면을 작업 중인 린다 벨. 그녀의 모니터에 샹들리에가 보인다.

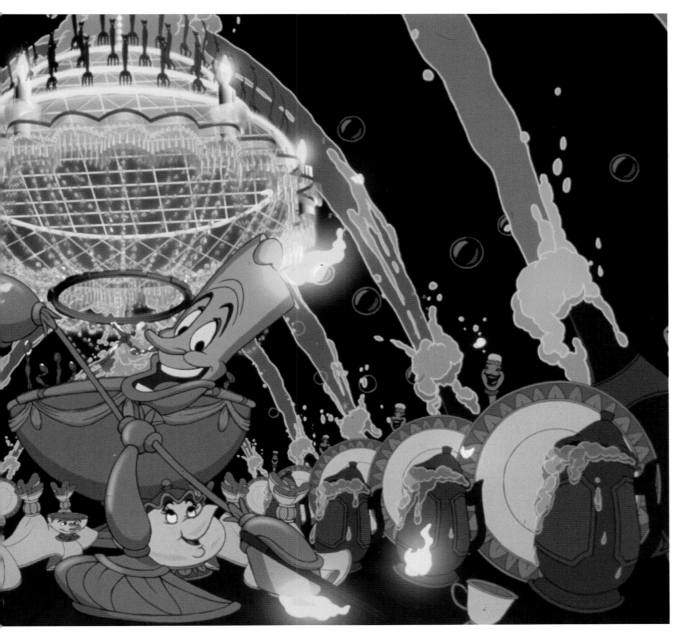

126~127p *위* 〈Be Our Guest!〉는 손으로 그린
애니메이션과 컴퓨터 애니메이션이 결합되어서
인상적인 뮤지컬 넘버를 만들어냈다.
왼쪽 포크들이 캉캉 댄스를 추는 장면을 화려하게
장식해준 컴퓨터 애니메이션 샹들리에.

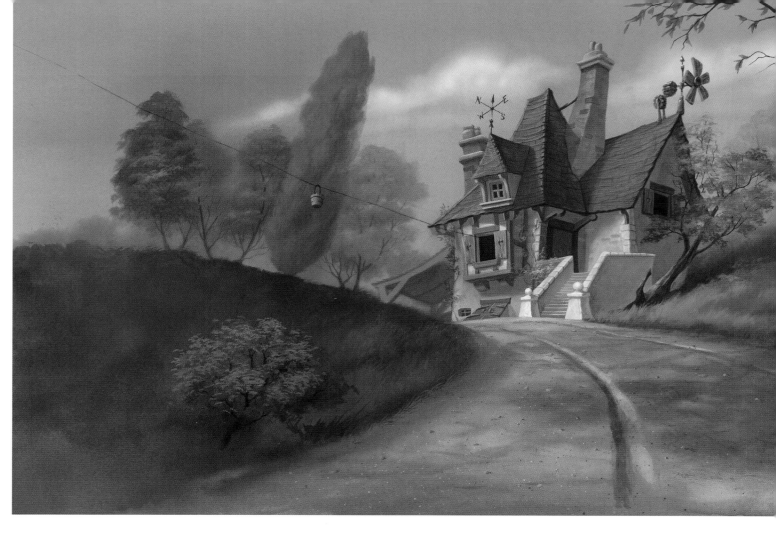

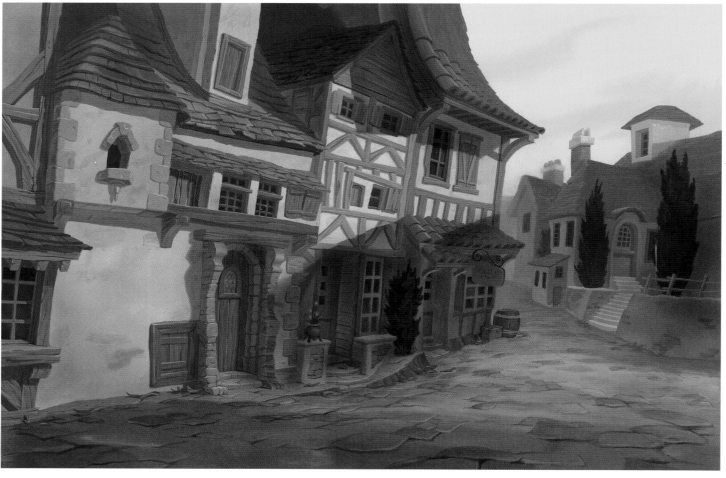

128~129p 위 벨의 집 배경 그림. *아티스트* 리사 킨, 구아슈.
128p 아래 동네 마을. *아티스트* 딘 고든, 구아슈.
아래 겨울 숲을 그리고 있는 리사 킨.

위 적당하게 흐트러진 모습의 마을 서점을 담아낸
채색된 배경. *아티스트* 디즈니 스튜디오 아티스트들,
구아슈.
왼쪽 왼쪽이 아트디렉터 브라이언 맥엔티, 오른쪽은
레이아웃팀장 에드 게르트너.

상을 입고 있어요. 그들은 사랑에 빠졌고 그래서 같은 장소에 있는 거죠."

영화를 뮤지컬로 전환하게 되자 스토리 전개를 방해하지 않으면서 볼거리와 핵심 줄거리를 보여주는 방식으로 노래들을 연출해야 하는 문제가 발생했다. 가장 복잡한 노래 장면은 〈Be Our Guest!〉였다. 여기에서는 콕스워스, 르미에, 미세스 팟, 그리고 손으로 그린 다른 캐릭터들이 컴퓨터 애니메이션 접시들 및 식기들과 함께 연기를 해야 한다. 포크들이 샹들리에 위에서 캉캉 춤을 추는가 하면 에스터 윌리엄스(1921~2013, 미국의 수영 선수이자 영화배우)의 영화를 패러디한 장면에서 스푼들이 펀치 볼로 다이빙을 하기도 한다. 형형색색의 빛과 촛대의 불꽃에서부터 샴페인 폭포수에 이르기까지 특수 효과는 색의 향연과 구경거리를 제공해준다. 효과 팀과 컴퓨터아티스트들은 이 환상적인 장면을 만들어내기 위해서 1년이 넘게 헌신적인 작업을 했다.

"제게 가장 어려운 장면은 〈Be Our Guest!〉였어요. 왜냐하면 워낙 많은 캐릭터들이 등장하고 컬러도 다양하고 조명도 바뀌어야 하고 특수 효과까지 일이 정말 많잖아요"라고 브라이언은 설명한다. "그 장면들은 정말 어려웠어요. 부엌 수납장에서 접시들이 하나씩 튀어나오는 장면은 특히 더 힘들었죠. 컴퓨터 애니메이션과 수작업 애니메이션을 결합하는 것은 제가 생각했던 것만큼 잘되지 않았어요."

브라이언은 계속 어려웠던 점을 이야기한다. "〈Be Our Guest!〉는 수없이 수정하고 재촬영해야 했어요. 협력 제작자인 세라 맥아더가 처음에는 우리에게 잘했다고 말했는데 그걸 제프리에게 보여주면 '재촬영하면 안 될까?'라고 말하고 그럼

협력 제작자 세라 맥아더가 축소 모형들과 포즈를 취하고 있다.

제가 세라에게 '세라?' 하고 따지듯 말하면 세라가 '재촬영합시다'라고 대답하는 거예요. 분명히 그녀가 그보다 앞서서 제게 절대 재촬영하지 않는다고 말해놓고서요. 그런 경우가 얼마나 많았는지 몰라요. 어쨌든 항상 재촬영을 하게 되더군요."

모든 변화와 수정은 비용 추가로 이어진다. 〈미녀와 야수〉의 가능한 수정안은 우선순위에 따라서 A, B, C로 나뉘었다. 1991년 4월의 노트를 보면, 콕스워스가 "그럴 때 우리는 '제발'이라고 말하죠"라고 말하는 장면에서 그의 미소를 변화시키는 데 드는 비용이 적혀 있는데 1.3초에 약 6268달러가 들었다. 이 비용이 별 거 아닌 것처럼 보일 수도 있지만 이전 2주 동안 토론한 대로 다 수정했더라면 제작비에 110만 달러가 추가되었을 것이다.

〈생쥐 구조대 2〉가 1990년에 개봉되어 미국에서 수익이 2800만 달러에 불과했는데 이는 전 해에 〈인어공주〉가 거둔 수익 8430만 달러의 ⅓밖에 미치지 못했다. 그러자 제작자들은 순 손익에 신경을 더 많이 쓰게 되었다.

"〈생쥐 구조대 2〉가 기대에 미치지 못하자 이후 '긴축'이 회사의 표어가 되었어요. 그 말을 정말 많이 들었어요"라고 커크는 말한다. "우리는 드로잉을 그릴 때마다 드는 노동력의 시간을 줄일 수 있는 모든 방법을 논의하기 위해 회의를 했어요. 그런데 이 부분에서 가장 큰 위반자는 야수였어요. 야수 담당인 글렌은 야수의 머리 양옆에 호랑이 줄무늬 여섯 줄을 그려 넣었죠. 드로잉에서는 정말 근사해 보였지만 결국 다 지워버려야 했고 그 작업이 완전히 지옥 같았어요."

"우리는 일주일 동안 모여서 스튜디오에서 만족할 만한 제작비를 들이면서 제작 가치를 훼손시키지 않은 채 영화를 단순화시킬 방법을 논의했어요. 쉽지 않은 일이고 유쾌하지 않은 일이죠." 커크가 엄숙하게 이야기를 이어간다. "언제 한번 브라이언과 피터 슈나이더가 얼굴이 붉으락푸르락해서 서로 고함을 질렀어요. 경비가 문을 두드리기까지 했죠. 무슨 사고가 날 수도 있겠다고 걱정했던 거죠."

피터는 이때의 말다툼을 다른 시각으로 본다. "긴축 자체가 문제가 아니었어요. 문제는 우리가 영화 제작 예산을 파악할 수 없다는 거였어요. 의자에 앉아서 '좋아, 그럼 제작비는 X야.', 다시 4일 후에는 '제작비가 X 플러스 1이 될 거야.', 다시 5일 후에는 '제작비가 X 플러스 2가 될 거야.', 그 후 또 X 플러스 3…. 이런 식이었어요. 이 시기에 복잡하고 감정이 상하고 어려웠던 문제는 작업 할당량과 주당 작업해야 하는 영화 필름의 길이와 목표에 대한 아이디어를 계속 발표해야 하는 것이었어요. 그건 영화를 적은 비용으로 빠르게 제작하기 위해

위 야수가 벨에게 선물한 도서관의 레이아웃 그림. *아티스트* 에드 게르트너. *어시스턴트* 톰 섀넌, 연필.
아래 같은 시야의 완성된 배경 모습. *아티스트* 로버트 스탠턴, 구아슈.

노력하는 게 아니었어요. 그건 영화 제작비가 얼마나 들지 설명하는 방법을 제안하고 제시한 대로 실천하기 위해서 노력하는 거였어요."

지난 수십 년 동안 애니메이터들은 그들의 캐릭터들을 종이 위에 그렸고 그것을 깨끗한 셀룰로이드, 즉 셀 위에 손으로 직접 투사했다. 그러나 〈101마리의 달마시안 개, One Hundred and One Dalmatians〉 때부터 변화가 생겼다. 이 영화에서는 특별히 수정된 제로그라피(Xerography: 건조 복사라고도 불리며 전자 복사 방식의 일종으로, 일반 용지에 복사할 수 있으며 속도가 빠른 것이 특징) 공정이 소개되었다. 초기 애니메이션 산업에서 여성에게 개방되었던 몇 안 되는 팀 중 하나인 잉크·페인트팀의 여성들이 특별한 불투명색으로 캐릭터들을 색칠했다. 완성된 셀은 배경 위에 놓였고, 이는 색

칠하지 않은 부분을 통해 볼 수 있었다. 그러고 나서 사진 촬영을 했다. "잉크와 페인트 시스템은 원시적이었어요. 제록스 방에서는 작고 늙은 여성들이 어둠 속에서 일하고 있었죠. 그냥 참 참담했어요"라고 피터는 말한다.

컴퓨터 보조 제작 시스템 CAPS(Computer-Assisted Production System)는 1992년에 아카데미상 기술상을 수상했다. CAPS는 이전의 공정과는 다르게 그림을 컴퓨터 시스템으로 스캔하고 그것을 전자로 채색하는 것을 가능하게 했다. CAPS는 애니메이션 공정에 혁명을 몰고 왔지만 처음에는 아주 단순하게만 이용되었다.

"제 기억이 맞다면, 초기에 CAPS는 온라인 상태에서 오늘날의 아이팟(iPod) 용량보다도 적은 72기가바이트였어요"라고 컴퓨터아티스트 스콧 존스턴은 말한다.

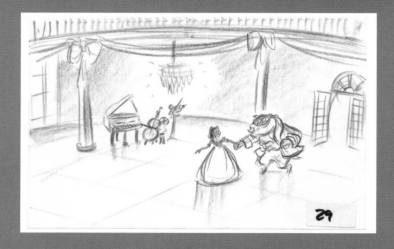

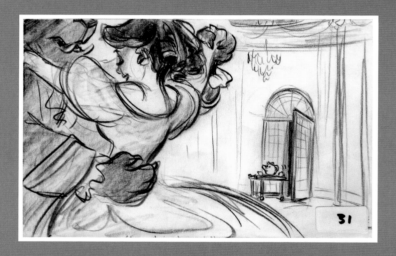

132~135p 황홀한 순간 벨과 야수가 발라드 주제곡 〈Beauty and the Beast〉에 맞춰서
왈츠를 추는 스토리보드 패널. *아티스트* 로저 앨러스·브렌다 채프먼. 연필.

로저 앨러스는 무도회장 장면이 감성적으로 의미 있는 중요한 부분임에도 불구하고
그림을 그릴 액션이 너무 적어서 스토리보드를 만드는 것이 어려웠다고 말한다.
아티스트 로저 앨러스·브렌다 채프먼. 연필·색연필·마커 펜.

무도회장을 그린 간략한 프린트. 이 장면은 컴퓨터 애니메이션이 애니메이션 촬영
기술을 얼마나 향상시켜주었는지를 보여준다.

"디스크, 테이프 드라이브, 테이프 로더, 선반 등이 장비실의 상당 부분을 차지했어요. 이 디지털 창고를 관리하기 위해서 거대한 기반 시설을 만들어야만 했죠. 가장 큰 문제 중 하나는 이 시스템으로 만들 샷들을 관리하는 것이었어요. 지금 진행되어야 할 샷, 더욱 중요한 다음 날 작업해야 될 샷 등으로 분류하는 거죠. 이렇게 샷들을 분리하는 것은 프로덕션 매니지먼트에서는 엄청난 작업이었어요."

CAPS는 〈인어공주〉의 마지막 장면에서 처음으로 시도되었고 〈생쥐 구조대 2〉에서는 전면적으로 사용할 수 있게 되었다. "〈생쥐 구조대 2〉는 할리우드에서 제작한 최초의 디지털 영화였지만 우리는 한 번도 그런 얘기를 하지 않았어요."라고 피터는 비화를 언급한다. "왜냐하면 누구도 '디지털' 영화를 논평하려고 하지 않았기 때문이죠. 우리는 다만 사람들이 '하늘을 나는 장면이 정말 환상적이야'라고 말하는 것을 듣고 싶었을 뿐이었죠."

디지털 제작으로 전환하는 것이 아무 문제가 없을 수 없었다. 리사는 당시를 회상한다. "우리는 배경을 직접 손으로 그렸어요. 그런데 컴퓨터로 스캔을 했더니 미묘한 차이가 발생했어요. 당시 기술로는 컴퓨터에서 컴퓨터로 옮기면서 차이가 발생했어요. 저는 브라이언이 무엇이 어떻게 생겼었는지 기억하는 데 있어서 제게 많이 의지하고 있음을 알았어요. 컴퓨터에서는 색이 좀 이상하게 달라 보일 수 있기 때문이었죠. 그럴 때 브라이언은 저를 불렀어요. 그러고는 '이게 어떤 모양이었는지 기억나? 어떻게 하면 우리가 생각했던 대로 되돌릴 수 있지?'라고 묻곤 했죠. 제가 원화에 대해 더 잘 알기 때문에 그런 문제들을 도와줄 수 있었어요."

디지털 신기술 덕분에 아티스트들은 수작업이라면 엄청난 비용이 들었을 섬세한 효과의 대작 〈미녀와 야수〉를 수월하게 탄생시킬 수 있었다. 과거 백설공주의 장밋빛 뺨을 표현하기 위해서 잉크·페인트팀 여성들이 셀을 립스틱으로 칠했었다.

오른쪽 CGI감독 짐 힐린이 모니터로 무도회장 이미지를 확인하고 있다.
138~139p 주제곡 〈Beauty and the Beast〉 중 '아주 오래된 이야기'(tale as old as time) 선율에 맞춰 벨과 야수가 왈츠를 추면서 서로 사랑하고 있음을 알게 된다. 아티스트 제임스 백스터.

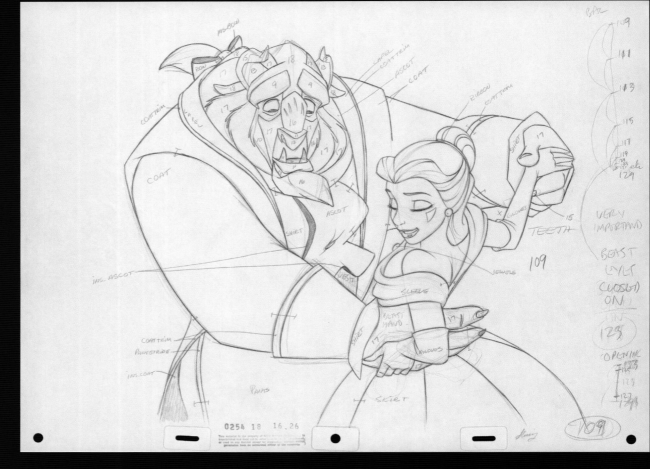

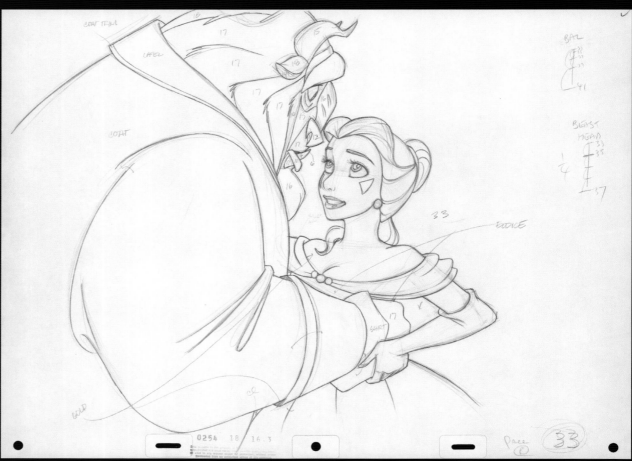

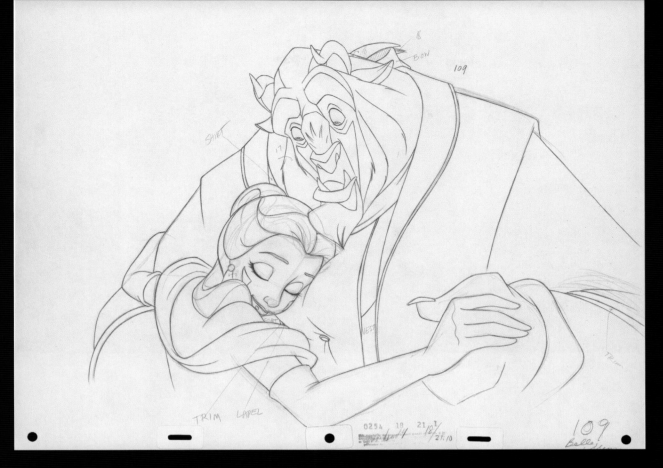

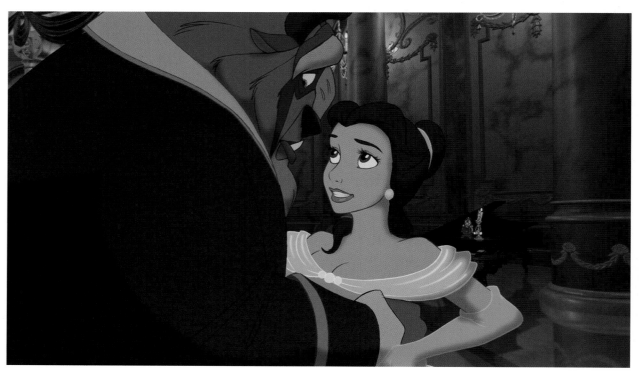

140~141p 손으로 그린 캐릭터들과 무도회장의 컴퓨터 애니메이션의 결합을 보여주고 있는 완성된 영화 이미지들.

이제 벨에게 비슷한 효과를 주기 위해서 애니메이터들은 그녀의 뺨에 삼각형을 그려 넣었다. 그러면 섬세한 에어브러시 효과를 위해서 분홍색으로 음영을 넣고 디지털로 브렌딩한다.

"〈인어공주〉에서는 론과 존이 다면 촬영 기법(Multiplane Camera: 각기 다른 장면을 그린 셀들을 각각 카메라 밑에 약간씩 거리를 두고 촬영하여 입체감을 얻는 기법)을 이용하고 싶어 했던 샷이 다섯 개 있었어요." 피터가 계속해서 말한다. "우리는 '좋다'고 승낙했고 결국 엄청난 비용이 들었죠. 그런데 〈미녀와 야수〉에서 우리는 놀라운 신기술 시스템이 있어서 다면 촬영도 하고 컬러 잉크 라인도 그리고 뭐든지 맘껏 할 수 있었어요."

〈타란의 대모험〉에서 냄비와 팬이 날아다니는 것을 시작으로, 디즈니 아티스트들은 일명 컴퓨터 생성 이미지 CG를 영화에서 사용하기 시작했다(이제는 CGI란 용어 대신에 대체로 컴퓨터 애니메이션이라고 한다). 〈올리버와 친구들〉에서 등장하는 자동차들과 〈위대한 명탐정 바실〉에서 나오는 시계태엽 장치 기어와 같은 초기의 실험적 작업에서는, 컴퓨터가 종이 위에 이미지를 만들어내면 그것을 셀로 복사했다. 이제는 CAPS 덕분에 CG팀은 필름에 직접 복사되는 이미지를 만들 수 있게 되었다.

〈생쥐 구조대 2〉에서 나오는 비행 장면은 신기술이 제공하는 혁신적인 카메라 워크와 영화 촬영 기법을 선보였다. 그러나 〈미녀와 야수〉의 제작 당시에는 일명 '닭발 숲(Chicken Foot

Forest)'에서 볼 수 있듯이 아직 그 기술들이 실험적이었고 불안정했다.

크리스 샌더스가 숲속의 추격 장면과 야수가 늑대로부터 벨을 지키는 장면을 스토리보드로 만들었을 때, 그는 벨, 필립, 늑대 무리들이 나무들 사이로 눈발을 헤치며 달리는 것을 따라가며 촬영하는 이동 카메라 기능을 사용하고 싶어 했다. 크리스의 제안을 승낙한 커크와 게리는 CG팀에게 그들이 구상한 혁신적인 촬영 기법을 이용해서 컴퓨터 애니메이션으로 숲을 만들 수 있는지 물었다.

"우리는 그 아이디어를 CG팀의 재능 있는 동료들에게 넘기고 기다렸어요. 마침내 몇 달 동안의 연구 개발 끝에, 그들은 우리에게 자신들이 숲을 표현하기 위해 만든 공정을 보러 오라고 불렀어요." 커크는 말한다. "숲을 보러 오라고 해서 갔는데 우리가 원하는 숲 장면을 보지 못했죠. 우리가 본 거라고는 마치 닭발처럼 생긴 철사로 만든 뾰족한 물체였어요. 그걸 공중에서 회전시켜서 역동적인 숲의 모습을 연출한다는 거였죠. 당시 돈이 그걸 보고 '이게 다야?'라고 말했던 게 기억나네요. 그 후 얼마 지나지 않아서 우리는 '닭발 숲'을 폐기하기로 결정했죠. 대신 CG로 무도회장을 만드는 데 집중했어요. 결국 그것은 우리가 할 수 있는 최고의 결정으로 판명 났죠. 감성적인 면에서 영화의 최절정 순간이 되었고 모든 사람들이 기억하는 명장면이 탄생했던 거죠."

무도회장 장면은 이 영화의 성공의 열쇠가 되었다. 벨과 야

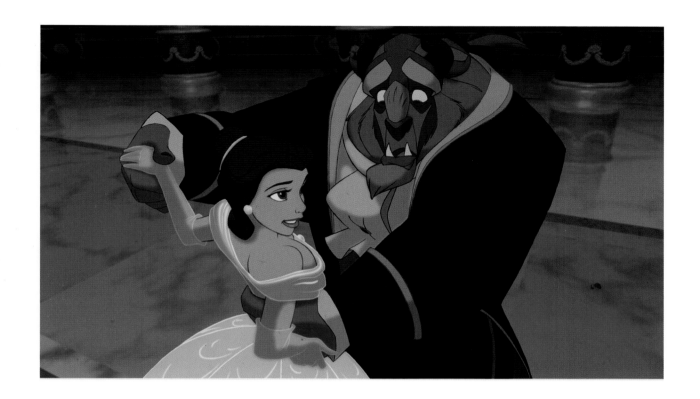

수가 왈츠를 출 때 두 사람이 사랑에 빠지고 있다고 관객들이 믿게 만들어야만 했다. "브렌다와 로저가 그린 스토리보드가 우리가 최종 영화에서 본 장면들과 거의 일치합니다." 커크는 이어서 말한다. "제프리는 이 특별한 순간이 두 사람이 가까워졌음을 보여주어야만 한다고 강조했어요. 관객들은 두 주인공이 느끼고 있는 모든 것을 느낄 수 있어야 합니다. 제프리는 이 영화 전체의 성공과 실패는 무도회 장면의 신뢰성에 달려 있다고 생각했어요."

로저가 덧붙인다. "가장 중요한 순간은 벨이 야수의 손을 가져다 자신의 허리를 잡게 할 때와 그 순간 야수의 반응이죠. 그 외 나머지는 분위기 있는 조명과 분위기 있게 잡아야 하는 카메라의 몫이에요. 대부분의 로맨스에는 많은 말이 필요하지 않잖아요. 느낌과 분위기가 중요하죠. 바로 그것을 스토리보드에 표현하는 게 참 힘든 일이었어요. 아티스트들이 할 게 별로 많지 않거든요. 그 순간 카메라 움직임은 기본적으로 관객들이 캐릭터들의 감정을 느낄 수 있도록 하기 위한 것이 전부였어요."

레이아웃아티스트들은 자신들은 '잊힌 팀'이라고 말하며 종종 불만을 토로하곤 한다. 감독과 아트디렉터와 상의해가면서 그들은 세트를 만들고 일부 소도구들을 디자인한다. 레이아웃아티스트들은 캐릭터가 무대에서 어디에 위치해야 할지, 그리고 카메라가 무대와 캐릭터와 대비해서 어떻게 움직여야 할지를 결정한다.

레이아웃팀장인 에드 게르트너의 이야기를 들어본다. "저는 많은 아티스트들의 아이디어를 모아 만든 무도회장의 디자인과 평면도를 CG팀 사람들에게 건네주었어요. 그럼 CG팀원들은 미술팀의 감수를 받으며 레이아웃에 따라서 무도회장을 만들어요. 벨과 야수가 왈츠를 춘다는 것은 그들이 빙글빙글 돌아다닌다는 것을 의미하죠. 원래 도안은 무도회장을 둥글게 만드는 것이었어요. 하지만 3D를 충분히 이용하기 위해서는 타원형이 되어야 한다는 게 제 생각이었어요. 카메라가 타원으로 돌아야 관객들은 더 깊고 가까운 샷을 볼 수 있게 되니까요."

무도회장을 만드는 일은 레이아웃아티스트들의 계획을 실행하는 것 이상을 필요로 하는 작업이었다. CG팀원들은 설득력 있는 표면과 질감을 창조해냈다. 그러기 위해서 대리석 벽과 기둥들은 자연석이 가지고 있는 투명하면서도 따뜻한 느낌을 살려줘야만 했다. 창문들은 르미에와 다른 촛대들의 빛을 반사해야 했고, 바닥은 타일처럼 불투명하지만 빛을 반사하는 것처럼 보여야만 했다. 마침내 이렇게 공들여 탄생한 무도회장은 벨과 야수, 그리고 관객들을 위한 마법과도 같은 장소가 되었다.

이 장면의 원래 작업에는 극적인 시행착오가 있었다. CG아티스트 그레그 그리퍼스는 당시를 회상하며 말한다. "래리 레커와 저는 카메라를 배치하고 왈츠 동작을 구성하는 책임을 맡았습니다. 우리는 코폴라식의 광범위한 카메라 워크와 폭넓

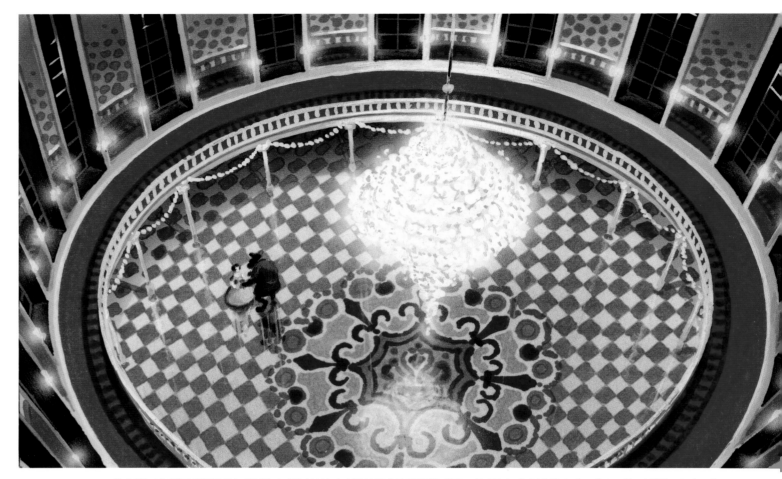

위에 있는 디지털로 변형된 한스 배처의 스케치에서 볼 수 있듯이 원래 무도회장은 둥근 모형이었다. 레이아웃팀장 에드 게르트너는 타원형으로 바꾸면 감독들이 더욱 매력적인 카메라 앵글들을 사용할 수 있을 것이라고 생각했다.

게 화면을 보여주는 샷을 만들어내기로 했어요. 그 결과는 정말 굉장했습니다. 저희가 생각한 대로 나왔던 거죠. 제프리에게 작업 결과를 보여주는 날, 우리는 떨면서 걸어 들어갔어요. 그러나 또 한편으로는 우리가 만들어낸 걸출한 카메라 워크 덕분에 미국 시네마의 차세대 주자라는 칭찬을 들을지도 모른다는 생각에 의기양양하기도 했죠."

그러나 그들이 바랐던 반응은 나오지 않았다. 로저는 기억하기로, 카메라 움직임이 너무 빠르고 복잡해서 마치 보는 사람들이 제트기를 타고 무도회장을 비행하는 느낌이 들었다. 그레그는 잠시 말을 멈추고 한숨을 쉬더니 다시 이야기를 계속한다. "제프리의 얼굴이 벌게졌어요. '이건 〈미녀와 야수〉가 아니야. 이건 두 캐릭터들을 보여주는 게 아니야. 여기서는 자기들이 한 일에 흡족해하며 으쓱해하는 당신들밖에 보이지 않아. 가서 다시 해요!'라며 화를 냈어요."

"우리는 두 캐릭터가 사랑에 빠지는 장면이 아니라 그저 무도회장만 멋지게 만들었던 거예요"라고 스콧은 그때를 돌아보며 말한다. 그레그가 덧붙여 설명한다. "그 장면은 미녀와 야수에 관한 것이어야 한다는 이야기를 듣는데, 크게 한 방 맞은

느낌이었죠."

"벨과 야수가 왈츠를 추는데 왈츠는 돌면서 앞으로 움직이는 춤이잖아요. 계속 나선형을 그리며 춤을 추는 거죠." 그레그는 이야기를 계속 이어간다. "우리는 미녀와 야수 두 캐릭터에 관한 장면을 만들려면 전체적인 장면을 춤처럼 만들면 된다는 것을 깨달았어요. 카메라가 벨과 야수와 함께 왈츠를 추는 거죠. 우리는 카메라가 두 사람 주위를 춤추듯 돌다가, 마치 왈츠에서 남녀가 서로 포옹하고 있다가 떨어지는 것 같은 느낌으로 카메라를 떨어뜨리며 촬영을 했어요."

다음으로는 발레를 추는 듯한 촬영 방식으로 문제를 해결했다. "그다음에 우리가 제프리의 사무실로 갔을 때, 무도회장면은 우리를 보여주는 것이 아니라 미녀와 야수에 관한 것이었어요. 굳이 말한다면 의도적으로 예술적으로 그렇게 표현하려고 노력했던 거죠. 제프리는 화났을 때 천둥같이 말을 퍼부었듯 야단스러울 정도로 칭찬을 했죠."

벨과 야수가 춤을 추는 무도회 장면은 대성공이어서 CG스태프들은 뜻밖에 적게나마 보너스를 받았다. CG아티스트들은 무도회 장면을 마치고 곧바로 〈알라딘〉 작업에 투입되었는

무도회장의 와이어 프레임(Wire Flame: 물체를 그 뼈대만으로 표현하는 셰이딩 방식) 프린트는 애니메이터들이 캐릭터들을 3D 공간에 배치하는 것을 가능하게 해주었다.

데, 어느 날 돈 한으로부터 짧은 전화 한 통을 받았다. "본관 극장으로 당장 오세요."

"제가 생각할 수 있는 단 한 가지는 뭔가가 끔찍하게 잘못되었으니 다음 2주 동안은 그걸 수정하는 위기 체제에 돌입하게 되겠구나, 하는 생각뿐이었어요." 그레그가 회상하며 말한다. "우리는 호된 질책을 예상하며 극장 안으로 들어갔어요. 돈, 커크, 게리, 그리고 보드 엔지니어들이 거대한 극장 안에 있었어요. 돈이 '앉아서 봐요'라고 말했죠. 그들이 최종 사운드 믹싱을 마친, 무도회장 장면이 막 상영될 참이었죠. 우린 그날 처음 보는 거였어요. 시사를 마친 우리들은 모두 정말 깜짝 놀랐어요. 우리가 영화에 대단한 변화를 몰고 올 큰 히트를 친 게 분명했죠. 그 순간은 돈이 우리를 위해 마련한 깜짝 선물이었던 거예요."

최종 완성된 장면은 모든 사람들의 기대를 넘어섰다. 샹들리에 사이로 왈츠를 추는 캐릭터들을 잡은 정교한 크레인 카메라 샷은, 마틴 스콜세지의 〈좋은 친구들, Goodfellas〉에서 오랜 시간 카메라를 직접 손에 들고 찍어서 유명한 샷이 그랬던 것처럼 관객들의 탄성을 자아냈다. 입체감과 배경 연출 때문에 이 장면은 영화의 나머지 장면들과 동떨어진 느낌이었다. 그러나 이 장면은 스토리에서 감정이 최고조에 이르는 순간이기 때문에 시각적인 차별화가 궁극적으로 성공을 가져온 대담한 결정이었다.

돈의 설명을 들어보자. "이건 〈토이 스토리〉가 개봉되기 4년 전의 일이란 걸 기억해야만 합니다. 그게 가능하리라고는 아무도 예상하지도 못했어요. 우리는 〈올리버와 친구들〉에서 나오는 자동차 장면과 〈위대한 명탐정 바실〉에서 나오는 시계태엽 기어 장면에서 그런 시도를 했어요. 하지만 이처럼 오랜 시간 지속되는 장면을 만든 것은 아주 특별한 경우였어요. 이 장면이 나머지 영화 장면들에 비해 너무 튀어서 관객들이 싫어할까 봐 얼마나 걱정했는지 모릅니다. 하지만 결국 가장 뛰어난 장면이 되었네요."

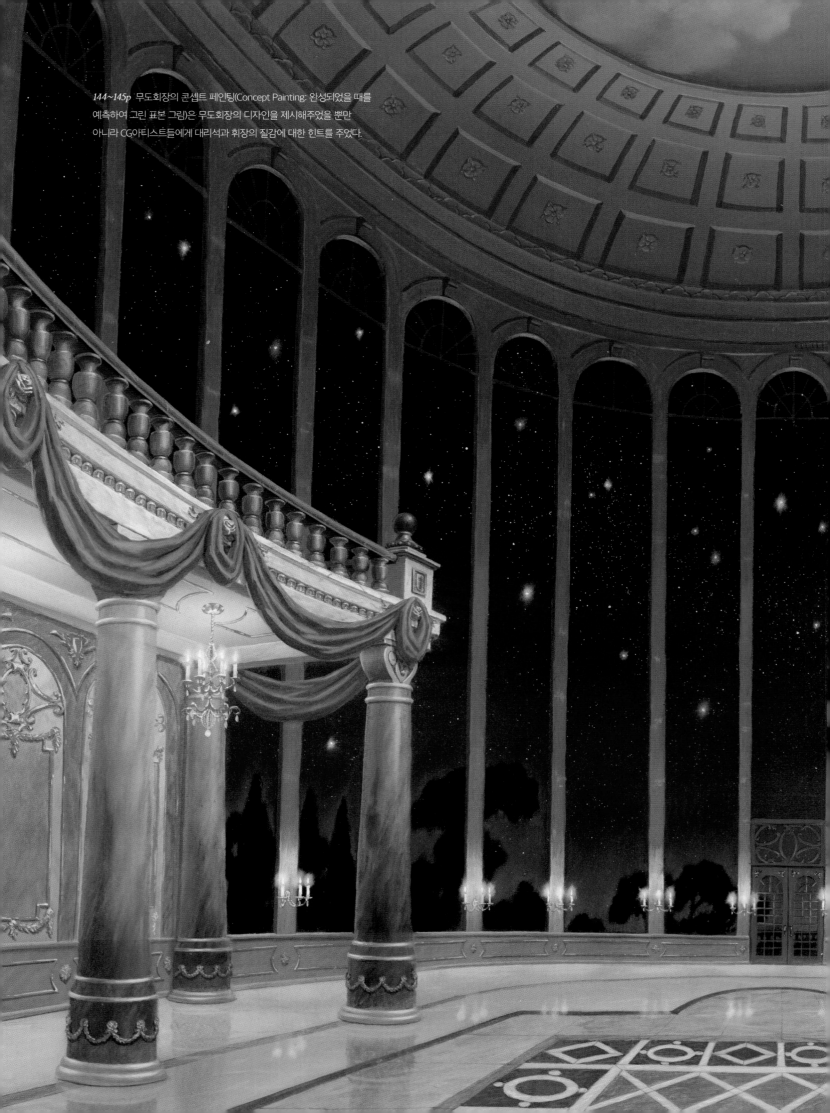

144~145p 무도회장의 콘셉트 페인팅(Concept Painting: 완성되었을 때를 예측하여 그린 표본 그림)은 무도회장의 디자인을 제시해주었을 뿐만 아니라 CG아티스트들에게 대리석과 휘장의 질감에 대한 힌트를 주었다.

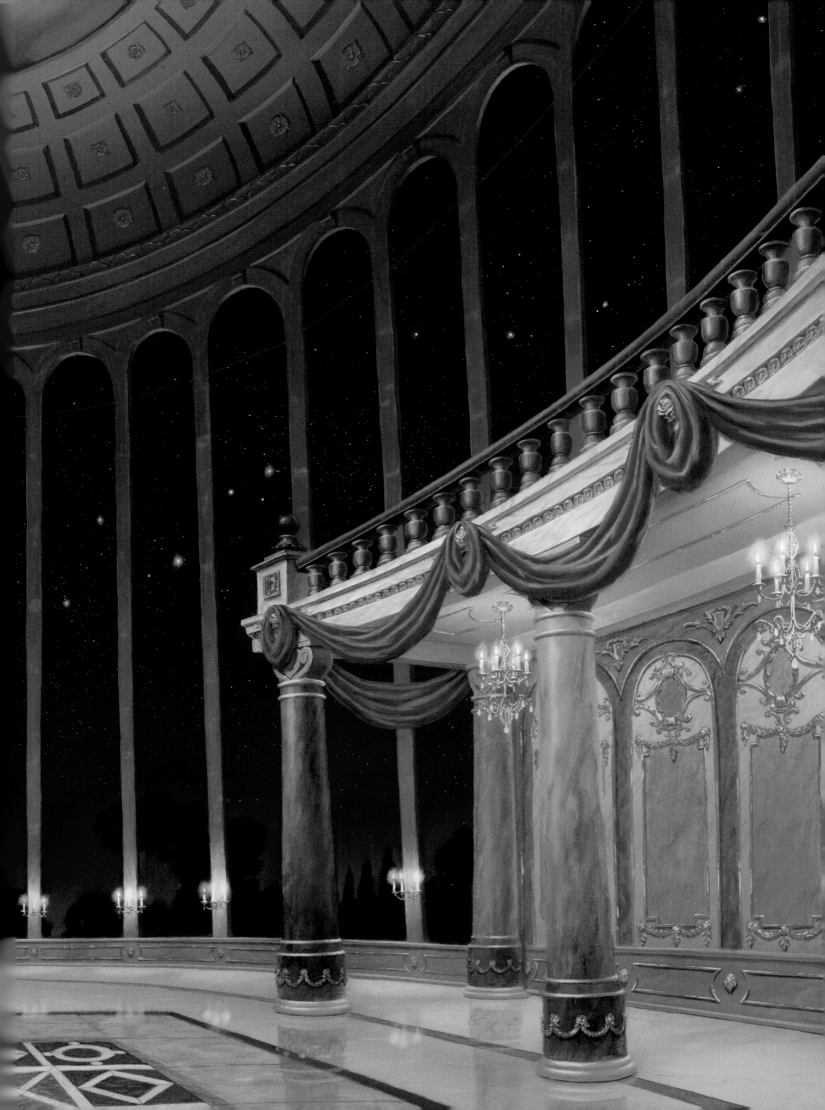

Chapter Eight

Bittersweet and Strange
달콤쏩쏠하게 이상해

영화의 완성 그리고 하워드 애쉬먼의 죽음

영화가 엄청난 히트를
기록하거나 평단으로부터
한결같은 칭찬을 듣는다면
그건 놀라운 일이다. 만약
영화가 두 부분에서 모두
성공한다면 그것은 기적이다.
—제프리 캐천버그

애니메이션 〈미녀와 야수〉의 완성 마감 시한이 다가오는 가운데 스튜디오의 음악 작업이 가속화되었다. 아티스트들은 스튜디오에서 주문한 다양한 케이터링(catering) 저녁을 먹으며 밤 늦게까지 일해야 했다. 야근이 늘어갔지만 긴축은 여전한 유행어였다. 엄청난 속도로 작업이 진행되는 가운데 특별한 영화과 탄생되리라는 것을 사람들은 직감하기 시작했다.

"정말 좋은 작품이 될 거라고 생각했던 것이 분명히 기억나네요. 하지만 시간이 촉박해서 엄청 서둘러야 했어요." 제작자 돈 한은 말한다. "저는 이 영화를 〈덤보〉에 비유했어요. 좋아하는 디즈니 영화들이 많지만 〈덤보〉는 특히 제가 제일 좋아하는 디즈니 영화랍니다. 하지만 〈덤보〉는 실수와 잘못된 그림투성이였죠. 바로 그렇기 때문에 톡톡히 대가를 치러야 했어요. 그런데 〈미녀와 야수〉에서도 그런 대가를 치러야 할 일이 생기고 말았어요. 1991년 경제 불황이 몰아닥치자 우리의 행보도 민첩해졌죠. 영화 제작을 11개월 내에 마쳐야만 했어요."

결국 영화를 완성해야 할 시간이 얼마 남지 않은 게 분명해졌다. 월트 디즈니의 사망 이후, 아홉 거장 중 한 사람인 제작자 겸 감독 볼프강 라이더만은 이전 영화들에서 썼던 애니메이션을 재사용해서 시간과 비용을 절감했다. 〈로빈 훗〉의 OST 〈The Phony King of England〉 장면에서는 〈백설공주〉, 〈정글북〉, 〈아리스토캣〉에서 썼던 애니메이션을 '용도에 맞춰 수정'해서 재사용했다.

"우리는 영화 마지막에 벨과 야수가 춤을 추는 긴 장면의 애니

146p 야수의 성을 그린 음울한 초기 습작 그림.
아티스트 한스 배처, 마커 펜.

메이션을 마칠 시간이 없었어요"라고 돈은 고충을 털어놓는다. "저는 '재활용'의 황제 볼프강과 일한 경험이 있었죠. 그래서 그 위대한 전통을 이어서, 벨과 야수의 마지막 왈츠는 〈잠자는 숲속의 공주〉의 마지막 댄스 장면을 이용했어요. 클린업(Cleanup: 셀 애니메이션 제작에서 거칠게 그린 원화를 깨끗하게 정리하는 작업)팀장 베라 랜퍼가 각 그림 위에 새 종이를 놓고, 복사를 한 후 오로라를 벨로 교체했고 덕분에 우리는 살았죠. 만약 그 장면을 애니메이터에게 새로 맡겼다면 우리는 아직까지도 작업을 하고 있을 겁니다. 영화의 오프닝은 가장 마지막에 하는 작업들 중 하나인데 오프닝에 등장하는 사슴은 〈밤비〉에서 재사용했어요. 또한 그 사슴은 몇 년 전 제가 볼프강을 위해서 〈토드와 코퍼〉에서 재사용한 사슴과 아마도 같은 사슴일 겁니다."

나중에 디즈니 팬들이 웹사이트에 캐릭터 애니메이션을 비교하는 내용을 포스팅하기 전까지는 장면 재사용에 대해서 관심을 기울이는 사람은 없었다.

애니메이션 일을 하는 모든 사람들은 영화를 마무리할 때쯤 극도의 긴장감을 경험하곤 한다. 〈생쥐 구조대 2〉 제작 당시에도 기술팀 사람들은 CAPS를 온라인으로 가져오기 위해서 많은 시간을 힘

하워드 애쉬먼
(1950~1991)

들게 작업해야 했다. 그런데 〈미녀와 야수〉에서는 하워드 애쉬먼이 에이즈로 죽어가면서 그의 건강 악화가 제작 말미에 어두운 그림자를 드리웠다.

"하워드는 말년에 회의에서 훨씬 더 조용했어요. 하워드가 폭언을 퍼붓거나 논쟁을 했던 것들은 병으로 그가 그만큼 힘들었기 때문이었을 겁니다." 스토리감독 로저 앨러스는 하워드를 떠올리며 말한다. "하워드는 이제 막 경력이 활짝 꽃피울 나이인 마흔의 나이에 생명을 위협하는 병마와 싸우고 있었어요. 그와 앨런은 대히트작 〈인어공주〉를 함께 만들었고 이제 〈미녀와 야수〉가 결실을 보기 직전이었어요. 두 사람이 자랑스러워하는 건 당연했죠. 그러나 말년의 회의에서 하워드가 기력을 잃어가고 있는 게 눈에 보였어요."

1991년 3월 초에 돈 한, 커크 와이즈, 게리 트루즈데일, 페이지 오하라, 피터 슈나이더, 제프리 캐천버그가 기자 간담회를 하러 뉴욕으로 갔다. 그들은 영화의 몇몇 장면들을 시사했고 시사회 중에 페이지와 앨런은 노래 몇 곡을 불렀다. 반응은 압

도적으로 좋았다. 기자 간담회 후 돈, 피터, 제프리, 그리고 〈흡혈 식물 대소동〉의 제작자 데이비드 게펜은 하워드에게 영화의 반응을 이야기해주러 병원으로 향했다.

"저는 그 전 주에 하워드에게 〈미녀와 야수〉 스웨트 셔츠를 보냈는데 하워드의 어머님이 그 셔츠를 입혀주셨더군요." 돈은 착잡한 심정으로 말한다. "하워드는 이미 목소리와 시력을 거의 잃었고 장기들도 죽어가고 있었어요. 우리는 그의 침대 맡에 무릎을 꿇고 작별 인사를 했어요. 데이비드가 '만약 기적이 있다면 당신보다 더 그 기적을 맞을 자격이 있는 사람은 없습니다. 당신이 하는 일은 정말 위대합니다'라며 감동적인 말을 했어요. 그런 거물에게서 감동적인 말이 나올지 누구도 예상하지 못했어요. 제프리, 피터의 인사도 감동적이었어요. 저는 '하워드, 당신은 믿지 못할 거예요! 사람들이 정말 좋아했어요! 누가 그런 반응을 생각했겠어요?'라고 말했어요. 그러자 하워드는 '내가 생각했지'라고 속삭이듯 대답했어요."

"하워드는 늘 자신의 작업에 만족하지 못했어요. 그는 항상 더 잘했어야 했다며 자신을 과소평가했죠." 돈은 이어서 말한다. "그런 하워드가 '내가 생각했지'라고 말했다는 것은, '당신들이 잘했어'라는 뜻이면서 동시에 '나도 잘했지'라는 뜻이기도 하죠. 우리 네 사람은 아래층으로 내려가서 차에 타고 호텔로 갔는데 그동안 누구도 아무 말이 없었어요. 하워드와 마지막이라는 것이 분명했거든요."

"제프리, 돈, 데이비드가 하워드의 손을 잡고 삶에 대해 이야기하던 모습은 제 여생에서 절대 잊지 못할 겁니다." 피터가 조용히 말한다.

하워드 애쉬먼은 1991년 3월 14일 에이즈 합병증으로 뉴욕 세인트 빈센트 병원에서 숨을 거뒀다. 극장에서 〈미녀와 야수〉가 끝날 때 다음과 같은 헌정의 글이 스크린에 떴다. "우리의 친구 하워드, 당신은 인어에게 목소리를 주었고 야수에게 영혼을 주었습니다. 우리는 영원히 당신을 잊지 않겠습니다."

1991년 9월, 디즈니는 미완성의 〈미녀와 야수〉를 뉴욕 영화제에서 상영하는 이례적인 행보를 보였다. "그것은 우리 모두에게 처음 있는 일이었습니다." 부에나 비스타 픽처스 배급사의 사장인 딕 쿡이 말한다. "우리는 영화제에 이러한 영화를

〈미녀와 야수〉의 성인용 포스터는 영화를 '데이트 영화'로 홍보하기 위해서 로맨틱한 내용을 강조했다.
이 포스터는 아트디렉터 브라이언 맥엔티의 드로잉을 기초로 했다.

〈잠자는 숲속의 공주〉에서 필립 왕자와 오로라 공주를 그린 켄 오브라이언의 오리지널 애니메이션 드로잉과 '재사용'된 드로잉.

출품한 적이 없었어요. 이 아이디어를 처음으로 제안한 사람은 당시 홍보 담당자였던 게리 칼킨이었죠. 완성되지 않은 영화를 영화제에서 공개한다는 것은 이전에는 한 번도 없었던 일이었어요."

"모두들 게리가 제정신이 아니라고 생각했고 또한 영화제에 출품하는 건 위험 부담이 크다고 생각했어요"라고 돈은 심각하게 말한다. "영화제 당시 우리 영화는 주최 측에서 요구하는 것보다 더 많이 진척되어 있었어요. 그래서 우리는 특히 영화 시작 부분에서 조금 복고적인 분위기로 돌아가서 연필 테스트(Pencil Test: 애니메이터들이 등장인물을 연필로 그린 그림들을 촬영하여 연속 동작을 만들고 이것으로 등장인물의 동작과 움직임의 부드러움, 속도감 등을 확인하는 과정)를 넣고 그림에서 색을 좀 뺐어요. 제 생각에는 그 시사회 덕분에 〈미녀와 야수〉가 아카데미상 후보에 오른 것 같아요. 왜냐하면 영화제 시사회가 우리 영화를 진지한 영화로 세상에 알리게 된 계기가 되었으니까요."

지난 수십 년 동안, 진지한 영화비평가들과 영화역사가들은 애니메이션이 단지 만화영화일 뿐이라고 일축하거나 무시해왔다. 그런데 미완성의 〈미녀와 야수〉를 상영함으로써 애니

왼쪽 이 교체용 포스터는 전통적인 디즈니 가족 관객층을 겨냥한 것이었다. 아티스트들은 벨의 드레스와 먼지떨이의 깃털 컬러가 잘못되었다는 사실을 발견하고 무척 유감스러워했다.

메이션아티스트들의 재능을 만천하에 알릴 수 있게 되었다. 이때 상영한 〈미녀와 야수〉는 80퍼센트 정도 완성된 상태였고 나머지 20퍼센트는 아티스트들의 스케치, 드로잉, 스토리보드 등으로 대체했는데 바로 그 부분에서 특히 아티스트들의 노력과 재능이 돋보였을 것이다. 영화를 본 사람들은 특히 아티스트들의 특출한 솜씨를 인정하지 않을 수 없었다. 밑그림(Rough) 애니메이션에서, 아티스트들이 스케치한 수십 개의 선들은 진짜처럼 보이게 해주는 무게감, 해부학, 성격, 관점, 움직임을 솜씨 있게 표현해주었다. 우아하게 그려진 배경은 빛과 분위기를 암시해주었으며, 간단한 스토리보드 드로잉은 줄거리를 생생하고 명료하게 보여주었다. 영화제 관객들은 〈백설공주와 일곱 난쟁이들〉 이래로 그들을 즐겁게 해주었던 화려한 색의 이미지들 뒤에 숨은 예술성을 처음으로 볼 수 있는 기회를 얻었다.

〈뉴욕 타임스〉의 비평가 재닛 매슬린은 시사회에 관해서 이렇게 썼다. "시사회는 관련 당사자들 모두를 위한 대성공이다. 우선 영화제는 애니메이션 제작 과정을 분석적으로 볼 수 있는 드문 기회를 제공함으로써 이익을 얻을 것이다. 왜냐하면 영화제에서 미완성의 〈미녀와 야수〉를 본 사람은 누구도 앞으로 그렇게 힘든 공정으로 애니메이션을 제작하는 것을 당연하게 생각하지는 않을 것이기 때문이다. 반면 월트 디즈니는 영화제의 명성이란 특수를 얻게 될 것이며 그럴 만한 자격이 있는 영화의 탄생을 지켜보게 될 것이다. 그리고 관객들은 놀라운 방식의 시사회를 보는 경험 이외에도 기대할 가치가 있는 명작을 미리 엿볼 수 있는 멋진 경험을 하게 될 것이다."

돈은 영화제의 겁났던 경험과 놀라운 성공을 기억하고 있다. "어린 애들 셋이 영화제에 섰어요. 저는 당시 서른다섯 정도, 커크는 스물일곱, 게리는 많아 봤자 서른 살이었을 겁니다. 우리는 우리들끼리 무대에 서서 재미있게 하려고 노력하면서 미완성의 영화를 소개했습니다. 공포와 두려움으로 정말 속이 울렁댔어요. 영화 상영이 시작되고 첫 번째 노래가 나오자 관객들은 라이브 브로드웨이 쇼를 보는 것처럼 흥분했어요. 정말 놀라웠어요."

주제곡은 엔딩 크레딧이 올라갈 때 계속 반복되어 나오도록 MTV 버전으로 녹음되었는데 떠오르는 팝 스타 피보 브라이슨과 캐나다의 무명 여가수 셀린 디옹의 듀엣이었다. 피터가 자세히 설명한다. "하워드가 〈미녀와 야수〉 곡을 썼을 때, 무척이나 싱글로 발표하고 싶어 했었죠. 크리스 몬탠이 셀린을 데리고 왔어요. 가녀린 아가씨가 스튜디오에 와서 피보와 듀엣을 하던 것이 기억나네요. 결국 엄청난 히트 싱글이 되었죠."

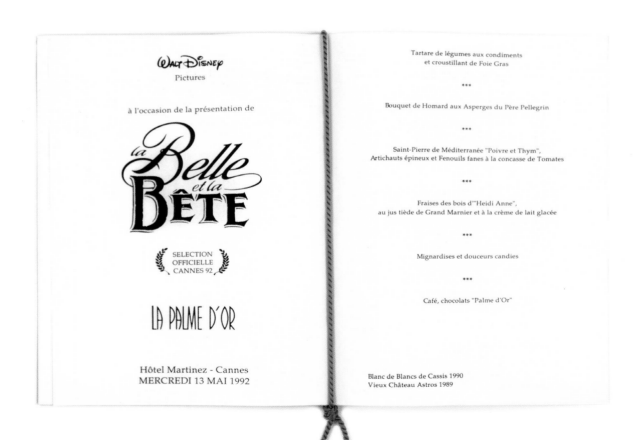

미세스 팻과 스토브 요리사가 칸 영화제에서 〈미녀와 야수〉 저녁을 준비하기 위해 야근을 했음이 틀림없다.

"이유 없이 그냥 일어나는 일들이 참 많습니다." 딕은 이야기한다. "싱글은 셀린이 스타가 되기 전에 녹음이 되었고 그 후 그녀는 국제적인 슈퍼스타가 되었죠. 그러나 그런 일이 생길 줄 누가 알았겠어요? 많은 멋진 일들이 우연히 일어났고 그것이 다 〈미녀와 야수〉의 마법인 거죠."

〈미녀와 야수〉는 칸 영화제에서도 상영되었다. 다른 애니메이션들이 이전에 칸 영화제에서 상영된 적이 있다고 할지라도 여전히 이것은 이례적인 사건이었으며 애니메이션에 대한 관심이 증가하고 있다는 증거였다. "우리는 검은 넥타이를 하고 밤 시간 시사회에 참석했어요. 〈인어공주〉 시사회는 오후였던 걸로 기억하고 있어요"라고 돈은 기억을 떠올리며 말한다. "칸 영화제에서는 영화가 끝나면 긴 시간 기립박수를 받는 것이 일반적인 관례인 것 같은데 우리는 그런 환호를 기대하지 못했어요. 우리는 한 번도 가까이 지내본 적 없는 영화인들과 친해졌어요. 디즈니/미라맥스 패밀리에 속하는 영화비평가들과 유명 인사들이었죠. 이날 시사회는 제프리와 로이가 주관했는데 정말 화려했어요."

돈과 딕은 〈미녀와 야수〉에 전례 없는 이목이 집중되었던 것은 뉴욕 영화제 시사회였다는 데 생각을 같이했다. "뉴욕 영화제의 시사회는 단지 〈미녀와 야수〉를 위해서뿐만 아니라 애니메이션 전체를 위해서 큰일을 해냈어요. 시사회를 계기로 애니메이션은 세련되어졌고 진지한 예술 영역으로 인정받게 되었습니다"라고 딕은 말한다. "영화제 상영이 앞으로 이 영화를 어떻게 끌고 나가야 할지에 대한 방법을 우리에게 제시해줬어요. 우리는 LA와 뉴욕에서 1~2주 정도 일찍 특별 상영을 시작했어요. 그리고 그 후에 전체 상영을 시작하면서 대장정의 막을 올렸죠. 우리는 아주 세련된 초기 포스터로 홍보를 시작했어요. 우리는 그걸 '성인용 포스터'라고 불렀죠. 가족 관객층을 대상으로 했던 어린이용 포스터와 반대되는 개념이라고나 할까요. 우리가 성인 대상의 진지한 대외 홍보를 더 많이 하기는 정말 처음이었어요."

출연자와 스태프들을 위한 시사회에서 로이 에드먼드 디즈니는 아티스트들에게 감사하며 〈미녀와 야수〉가 언론 매체에서 진지한 영화로 언급되고 있는데 이는 이전의 어떤 애니메이

152~153p 〈미녀와 야수〉는 전 세계적인 언론 보도 기사에서 호평을 받았다.

션에서도 볼 수 없었던 일이라고 말했다. "우리는 이제 더 이상 만화 사업을 하는 게 아닙니다. 우리는 이제 영화 사업을 하는 겁니다." 마이클 아이스너는 디즈니 스튜디오의 본부에 애니메이션 건물을 신축할 계획을 발표했다.

언론의 호평에도 불구하고 제프리는 "그동안 지내오면서 저는 개봉 전야에는 항상 걱정과 불안, 그리고 커다란 희망과 긍정과 내면의 공포를 겪어왔습니다. 〈미녀와 야수〉도 예외는 아니었어요"라고 말한다.

영화는 1991년 11월 15일 정식으로 전체 개봉되어 열광적인 평가를 받았다. 〈타임〉의 리처드 콜리스는 다음과 같이 평론을 썼다. "이 영화 애니메이터들의 펜은 오케스트라 지휘봉이고 그 움직임은 마법이었다. (…) 〈인어공주〉 이후 비주얼의 관능적인 디테일이 더 필요했는지 디즈니는 〈피노키오〉와 〈덤보〉 시대의 순수한 마법을 로맨스의 마법으로 다시 부활시켰다." 〈워싱턴 포스트〉의 핼 힌슨 또한 이렇게 썼다. "디즈니의 새로운 장편 애니메이션 〈미녀와 야수〉는 고전으로의 복귀 그 이상이었다. 즐겁고 만족스러운 현대적 우화이며 이 시대의 감수성을 그대로 유지하면서 과거의 훌륭한 전통에 기초한 걸작 수준에 이른 작품이다. (…) 돌려 말하지 말자. 그냥 훌륭하다."

〈시카고 선 타임스〉의 로저 이버트도 칭찬을 아끼지 않았다. "〈미녀와 야수〉는 나의 마음속 그 모든 차단벽 주위로 살며시 다가와서는, 만화영화가 라이브액션 영화보다 더 진짜 같이 보였던 내 유년의 가장 강력한 기억 속으로 뚫고 들어왔다. 이 영화를 보면서 내 자신이 한 치의 망설임도 없이 유쾌하게 영화에 사로잡힌 것을 깨달았다. 나는 '애니메이션'을 논평하지 않았다. 나는 이야기 하나를 들었고, 굉장히 훌륭한 음악을 들었으며, 그리고 무척 즐거웠다. 이 영화는 이전의 그 어떤 디즈니 애니메이션보다 훌륭했고 〈피노키오〉, 〈백설공주〉, 〈인어공주〉만큼이나 마법적이었다."

〈미녀와 야수〉의 흥행 실적은 당시로서는 바람직한 상승 곡선을 그렸다. 이에 대해 돈이 설명한다. "오늘날의 기준에서 봤을 때는 느린 출발이라고 할 수 있겠죠. 개봉 주말에 1300만 달러의 수익을 올렸는데 당시 흥행 추이는 지금과 사뭇 달랐죠. 그 대신 오늘날 영화보다 흥행 파워가 오랜 시간 지속되었어요. 영화는 디즈니 역사상 가장 큰 개봉 수익을 올린 영화 중 하나였고 수억 달러의 수익을 올린 첫 번째 영화였어요. 정말 대단한 기준 사례가 되었죠."

영화는 미국 내에서 총 1억 4100만 달러의 수익을 올렸으며 해외 수익이 추가로 2억 600만 달러에 이르렀다. 이런 높은 수

You and your family are cordially invited
to a screening of

Walt Disney Pictures'
30th full-length animated feature

Beauty and the Beast

Saturday, November 16, 1991
10:00 A.M.

Avco Center Cinema
10840 Wilshire Boulevard
Westwood

R.S.V.P. to (818) 543-4315

SOTHEBY'S
FOUNDED 1744

SOTHEBY'S
AND
THE WALT DISNEY COMPANY
REQUEST THE PLEASURE
OF YOUR COMPANY
AT A RECEPTION AND
PRIVATE VIEWING OF

The Art of
Beauty
AND
THE BEAST

ON TUESDAY,
OCTOBER 13, 1992
SIX THIRTY UNTIL EIGHT THIRTY

SOTHEBY'S,
308 NORTH RODEO DRIVE,
BEVERLY HILLS

AUCTION TO BE HELD
ON OCTOBER 17, 1992
AT THE EL CAPITAN THEATRE,
6838 HOLLYWOOD BOULEVARD,
LOS ANGELES

R.S.V.P. 308 NORTH RODEO DRIVE
(310) 274-0340 BEVERLY HILLS,
VALET PARKING CALIFORNIA 90210

〈미녀와 야수〉의 사전 시사회 초대장과
영화의 배경 그림, 축소 모형, 미술품 등의
소더비 경매. 벨의 기념 배지.

치를 기록하게 된 것은 데이트 영화라는 이미지가 큰 힘이 되었다. 게다가 많은 영화평론가들의 연간 순위에서도 10위 안에 모습을 드러냈다.

1992년 1월 〈미녀와 야수〉는 〈피셔 킹, The Fisher King〉과 〈굿바이 뉴욕 굿바이 내 사랑, City Slickers〉을 제치고, 골든 글로브 주제가상, 영화음악상, 뮤지컬과 코미디 부문 작품상을 수상했다. 딕은 이 쾌거를 두고 "모든 사람들이 진짜 아드레날린 주사를 맞은 것처럼 짜릿함을 느꼈다. 정말 흥분됐다"고 표현했다.

그해 2월 〈미녀와 야수〉는 네 개 부문에 걸쳐 여섯 번 아카데미상 후보에 지명되었다. 음향상, 음악상, 주제가상(총 다섯 곡의 후보에 〈Belle〉, 〈Be Our Guest!〉, 〈Beauty and the Beast〉가 포함되었다), 최우수 작품상 후보에 올랐는데 특히

애니메이션이 작품상 후보에 오른 것은 처음이었다. 비록 〈사랑과 추억, The Prince of Tides〉이 최우수 작품상 후보에 올랐음에도 불구하고 바브라 스트라이샌드가 감독상 후보에 지명되지 못한 것을 일부 텔레비전 중계방송 아나운서들이 비난했던 반면, 커크 와이즈와 게리 트루즈데일 역시 외면당했음을 인식한 사람은 아무도 없었던 것 같다.

〈LA 타임스〉의 영화비평가 케네스 투란은 핵심을 찌르는 말을 했다. "만약 당신이 아카데미 회원들에게 다섯 개 후보 작들 중에 가장 좋아하는 작품이 뭐냐고 묻는다면 〈미녀와 야수〉가 쉽게 선택받았을 것이다. 그러나 그렇다고 해서 그들이 이 영화에 오스카상을 수여한다는 것을 의미하지는 않는다." 그의 말마따나 〈미녀와 야수〉는 〈양들의 침묵〉에게 최우수 작품상을 넘겨주었다. 하지만 음악상과 〈Beauty and the

맨 위 〈미녀와 야수〉의 다양한 콘셉트 상품들.
위 벨과 야수가 왈츠를 추는 모습을 담은 기념 메달.
왼쪽 〈미녀와 야수〉를 위해 마련된 오스카 파티 초대장.

Beast〉로 주제가상을 수상했다. 관계자들의 일반적인 견해는, 아카데미 위원의 상당수가 배우들이기 때문에 그들은 자신들의 생계를 위협하는 애니메이션에 표를 주지 않으려고 한다는 것이었다. 야수 목소리 역의 로비 벤슨과 콕스워스 목소리 역의 데이비드 오그던 스티어스 등의 배우들이 작업에 참여했음에도 말이다. 이러한 태도는 아카데미 시상식 중계방송에서도 여실히 드러났는데 셜리 맥클레인은 '진짜' 영화를 만들어야 한다고 뼈 있는 말을 했다.

"그동안 애니메이션이 최우수 작품상 후보에 오른 적이 한 번도 없었습니다. 이제 아카데미상에 최우수 장편 애니메이션상이 추가되었으므로 이제 다시는 애니메이션이 절대, 절대, 절대, 경계를 넘어서는 일은 없을 겁니다"라고 피터는 말한다. 〈미녀와 야수〉가 그 해의 다섯 작품 중 하나로 아카데미 최우수 작품상 후보에 오른 것은, 아카데미 역사상 가장 특별한 일로 늘 기억될 겁니다. 그것은 애니메이션이 〈누가 로져 래빗을 모함했나〉, 〈인어공주〉, 〈생쥐 구조대 2〉 그리고 지금의 〈미녀와 야수〉 같은 훌륭한 작품의 시대를 지나면서 마침내 하나의 예술 형식으로 발전했다는 증거입니다. 애니메이션은 이제 더 이상 아이들만의 전유물이 아닌 예술의 한 형식이 되었습니다."

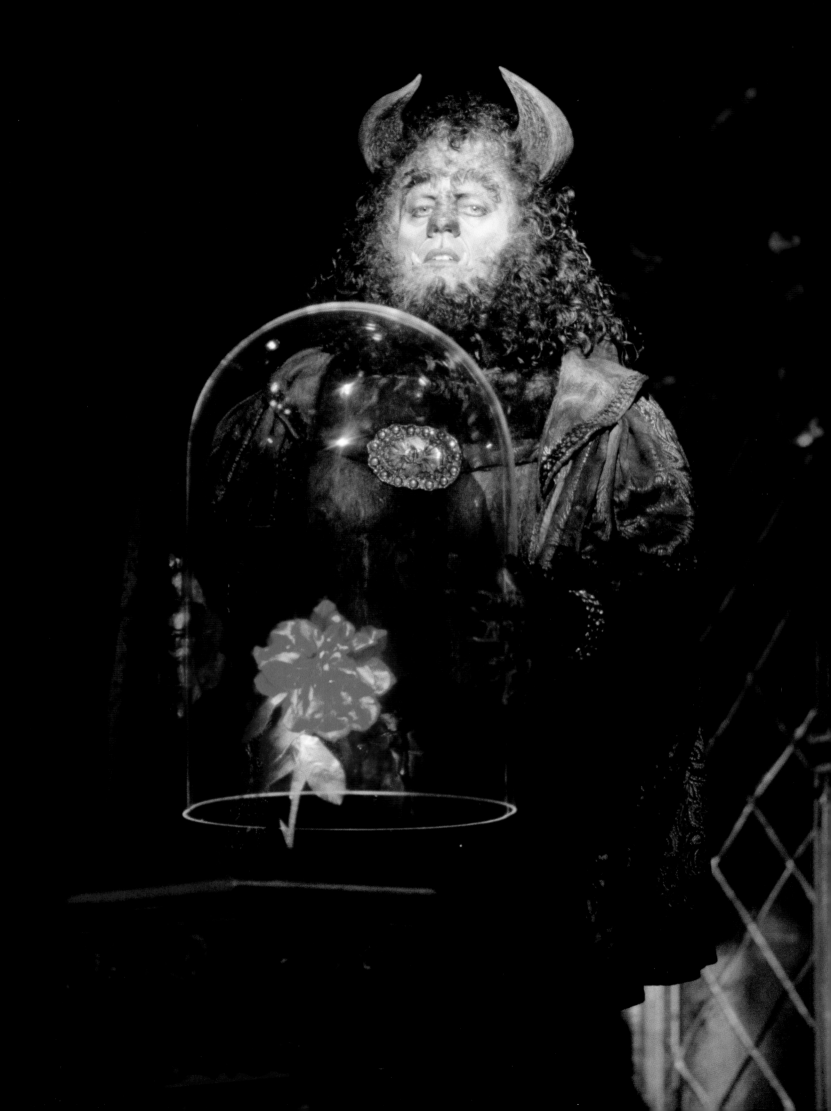

Chapter Nine

Who'd Have Ever Thought/
That This Could Be?
이것이 가능하리라 그 누가 생각했을까?

무대에 올라간 〈미녀와 야수〉

*1991년에 가장 뛰어난
브로드웨이 코미디 뮤지컬
음악은 무엇일까? 그 답은
확실하다. 이번 주에 공연된
월트 디즈니의 〈미녀와 야수〉를
위해서 앨런 멩컨과 하워드
애쉬먼이 쓴 곡이다.
—프랭크 리치, 〈뉴욕 타임스〉*

 공연 버전의 〈미녀와 야수〉를 감독한 로버트 제스 로스는 공연 작품 탄생의 순간을 떠올리며 말한다. "1990년에 저는 팀원인 안무가 맷 웨스트와 씬(Scene) 디자이너 스탠 마이어와 함께 마이클 아이스너와 제프리 캐천버그를 찾아가서 '터치스톤 극단 (Touchstone Theatricals)'이란 이름의 새로운 부서에 대한 디어를 설명했죠. 마이클은 좋은 아이디어지만 브로드웨이는 위험 부담이 크고 수익을 회수하는 데 너무 오랜 시간이 걸린다고 생각했어요. 그러나 그는 '지금은 안 된다고 말하지만 나중에 다시 상의해봅시다'라고 말했었죠."

"그래서 우리는 우선 디즈니 파크의 공연용으로 300만 달러 비용의 30분짜리 쇼를 공연했습니다. 공연이 끝날 때마다 저는 마이클에게 '이제 브로드웨이 쇼를 해도 될까요?'라고 물었죠." 로버트는 계속 이야기를 이어간다. "마이클이 마침내 '만약 브로드웨이 공연을 위해서 각색할 디즈니 작품을 하나 고르라고 하면 어떤 작품을 선택할 건가?'라고 묻더군요. 우리는 〈메리 포핀스〉로 결정했어요. 마이클은 좋은 생각이라고 말하며 일에 착수하라고 했고 브로드웨이용으로 어떻게 각색할 것인지 보고서를 제출하라고 말했어요."

로버트와 그의 직원들은 1991년 가을에 디즈니랜드에서 〈Mickey's Nutcracker〉 공연을 준비하면서 동시에 〈메리 포핀스〉의 각색을 시작했다. 〈미녀와 야수〉가 개봉되던 주말에, 마이클이 드레스 리허설(Dress Rehearsal: 배우 의상을 비롯하여 실제 공연과 동일한 조건으로 행하는 총연습)을 보러 파크로 왔다.

*156p 오리지널 브로드웨이 뮤지컬
〈미녀와 야수〉에서 야수 역의 테런스 만이
시들어가는 장미꽃을 바라보고 있다.*

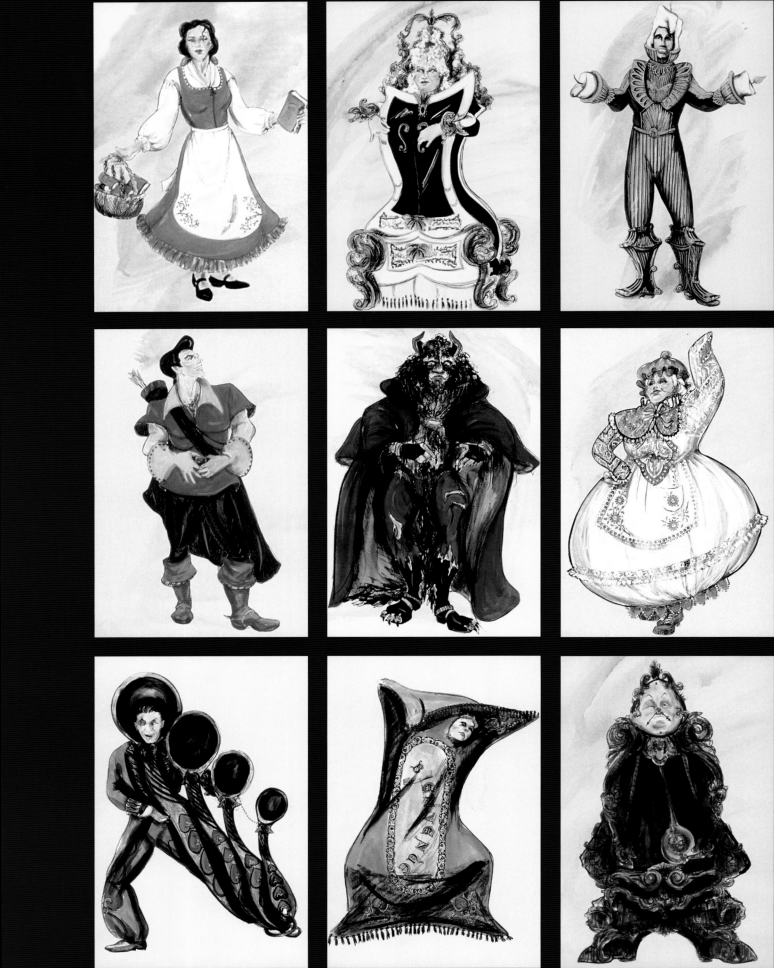

로버트는 당시를 회상하며 말한다. "우리가 비디오폴리스(Videopolis: 화려한 쇼를 관람할 수 있는 야외 공연장)로 걸어가고 있을 때 마이클이 '이봐! 자네들 〈미녀와 야수〉 봤나? 〈메리 포핀스〉 작업은 그만두고 〈미녀와 야수〉를 어떻게 각색해서 무대에 올린 건지 생각해서 내게 말해주게'라고 말했어요. 그래서 저는 '작은 찻주전자와 촛대를 어떻게 사람으로 무대에 올려야 할지 모르겠군요'라고 말했죠."

이때 마이클은 처음에는 로버트의 말에 동의했고 그에게 다시 〈메리 포핀스〉 작업을 시작하라고 말했다. 그러나 바로 다음 날 마이클은 전화를 해서 〈미녀와 야수〉를 다시 보고 각색할 방도를 연구해보라고 지시했다.

"그래서 우리는 롱비치에 있는 한 극장에 가서 〈미녀와 야수〉를 내리 세 번을 보면서 엄청나게 메모를 했죠"라고 로버트는 말한다. "우리는 새롭게 삽입할 곡들, 그리고 막간 휴식을 어디에 넣을지도 결정했고 무엇보다 영화와 가장 차별화가 되는 아이디어 하나를 생각해냈습니다. 이는 영화를 공연용으로 각색하기 위한 가장 중요한 열쇠가 되었죠. 그것은 바로 마녀의 저주를 약간 변경하는 것이었어요. 왕자와 성의 시종들을 장미의 꽃잎이 떨어지면서 아주 서서히 야수와 물건으로 변하게 하는 겁니다. 배우들은 시간이 지나면서 서서히 물건으로 변해가기는 하지만, 여전히 연기는 사람이 하는 거죠."

"새로운 기발한 아이디어는 시종들이 물건으로 변하기는 하는데, 매일매일 조금씩 물건처럼 되어간다는 것이죠." 린다 울버턴은 덧붙여 설명한다. "그래서 모두들 야수의 변화에 못지않게 물건들의 변화에도 주목하게 되죠. 시간이 흐르면서 시종들의 의상이 점점 딱딱하게 굳어가고 움직이기 힘들어져요. 바로 이 부분이 〈미녀와 야수〉를 무대에 올릴 수 있게 된 핵심 요소들 중 하나랍니다."

1992년 7월, 로버트와 그의 직원들은 애스펀의 디즈니 휴양지에서 디즈니 임원들에게 프레젠테이션을 했다. 그들은 흑백 스토리보드와 〈미녀와 야수〉를 무대에서 어떻게 보일지 보여주는 컬러 삽화를 준비했다. 마이클은 당시 프레젠테이션을 브로드웨이 무대에 올리기까지 가장 환상적인 순간들 중 하나였다고 회상했다. "작은 소년 칩은 실제 사람의 머리에 찻잔 모형을 씌우고 그 사람의 몸통은 차 트롤리로 가리는 형식이었어요. 이렇게 되면 하체를 가렸어도 말하고 움직이는 게 가능하죠."

"프레젠테이션의 목적은 마이클 아이스너에게서 최소한 안 된다는 말만 듣지 않는 것이었어요." 로버트는 설명을 이어간다. "저는 '잘했군. 하지만 난 마음에 안 들어. 그러니 돌아가서

158p 애니메이션 캐릭터들의 모습을 그린 의상디자이너 앤 홀드 워드의 스케치들. 계량 스푼 세트와 러그의 모습이 추가되었다.
위 로버트 제스 로스 감독.
아래 앤 홀드 워드.

준비되면 나중에 다시 말해주게'라는 말을 들으면 다행이라고 생각했어요. 제가 프레젠테이션을 마치자, 마이클은 제프리 캐천버그와 프랭크 웰스에게 몸을 기울이더니 무슨 말을 했어요. 그러더니 '오케이!'라고 말하는 겁니다. 저는 놀라서 '네?'라고 되물었죠. 마이클은 다시 말했어요. '오케이. 우리 합시다. 1000만 달러를 주겠어. 언제 무대에 올릴 건가?' 저는 제 호텔 방으로 가서 부모님께 전화를 했어요. 너무 안도가 되어서 제가 좀 울먹였던 것 같아요. 부모님은 회사에게 거절당했다고 생각하시고 '기회가 또 있겠지, 걱정하지 마라!'라고 말씀하셨죠. 저는 마침내 사장님이 '좋아, 언제 시작할까?'라고 했다고 말했어요."

"만약 영화에서 공연 무대로 옮길 수 있는 대본이 있다면 그건 바로 이 작품이었어요." 제프리가 덧붙여 말한다. "우리는 테마파크 공연용으로 쇼를 만들어봤어요. 그 프레젠테이션을 통해서 〈미녀와 야수〉가 무대로 옮겨진다면 얼마나 아름다

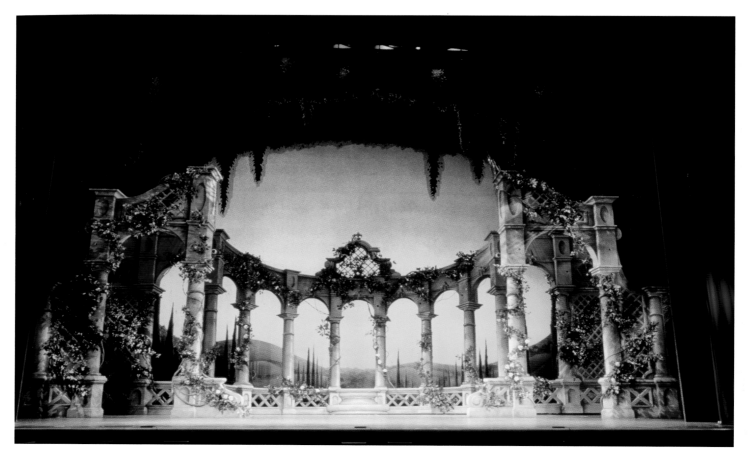

무대디자이너 스탠 마이어가 만든 낭만적인 정원 기둥들에 빛을 비춰서 시간의 변화를 알려준다.

울지 확신이 들었죠. 그러니까 테마파크의 라이브공연팀이 작품을 영화에서 공연으로 전환시켜준 기본 토대가 되었던 거죠."

로버트는 브로드웨이 쇼를 한다는 기대에 흥분한 마이클과 제프리가 공연 제작에 열정적으로 관여했던 것을 떠올린다. 두 사람의 지시 사항은 한마디로 "우리는 영화가 무대에서 재창조되기를 정말 바라고 있습니다"였다. 그러나 애니메이션에서는 인간의 성격을 가진 촛대나 시계, 찻주전자 캐릭터를 만들기가 쉽지만 무대에서는 그렇게 하기가 훨씬 어렵다. 로버트의 팀원들은 애니메이션 캐릭터들의 컬러와 실루엣을 그대로 유지하고

야수 분장을 하고 있는 배우 테런스 만. 그의 변신을 완성하기 위해서는 세 명의 아티스트들이 한 시간 이상 작업을 해야 했다.

싶어 했지만 문제는 배우들이 의상을 입고 움직일 수 있어야만 한다는 것이었다.

"르미에는 성의 시종 우두머리라서 우리는 그의 의상부터 시작했어요. 극이 전개되면서 그의 팔이 굳을 때까지 우리는 하나둘씩 금빛 나뭇잎을 더했어요." 로버트의 설명은 계속된다. "그의 손에 들린 초도 점점 커져갔어요. 그는 서서히 영화 속의 르미에로 변해가는 거죠. 저는 배우에게 '촛대가 되라'고 말하고 싶지는 않았어요. 그는 변해갔지만 여전히 성의 우두머리 시종이죠. 미세스 팟도 그녀의 치마와 앞치마가 도자기로 변해가도 여전히 어머니 같은 모습을 잃지 않아요. 그녀는 물건으로 변해가는 어머니지, 물건은 아니니까요."

의상디자이너 앤 홀드 워드와 그녀의 팀원들은 야수와 마법에 걸린 물건들을 위한 의상과 인공 보형물을 만들기 위해 다양한 스티로폼과 플라스틱으로 시험을 했다. 무대 효과는 장관이었다. 르미에의 팔에 초를 끼웠는데 그 초 속에서 배우의 손이 부탄가스를 들고 있다가 실제 불꽃을 피우기도 했다. 그러나 의상은 단지 보여주기 위한 것만이 아니었다. 의상은 일주일에 여덟 차례나 되는 공연에서 배우들이 입어야 했으므로 자유롭게 움직일 수 있도록 만들어져야 했다.

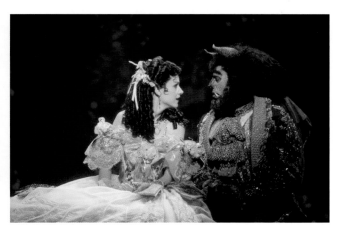

왼쪽 위에서부터 시계 방향으로 벨의 집, 〈Belle〉 노래에 맞춰서 아침 장보기 중인 벨(수전 이건), 로맨틱한 막간 시간을 보내는 벨과 야수(테런스 만), 르푸(케니 래스킨)가 지켜보는 가운데 동네의 어리석은 세 아가씨를 유혹하고 있는 개스톤(버크 모지스).

공교롭게도 가장 평범하게 보이는 의상들 중 하나가 예상치 못한 문제를 일으켰다. 바로 벨의 금빛 무도회 드레스였는데 무게가 자그마치 20킬로그램이나 됐다. 로버트는 당시를 회고한다. "수전 이건이 처음 드레스를 입었을 때, 안무에 따라 빙글빙글 돈 후 옷 무게 때문에 녹초가 되고 말았어요. 그래서 제가 드레스 하단만 입어봤는데, 너무 무거운 거예요. 한 번 돌면 저절로 계속 돌아질 정도였어요."

디자이너들이 무대와 의상과 특수 효과 작업을 하는 동안, 로버트는 린다 울버턴, 앨런 멩컨과 함께 스토리와 음악을 수정하는 문제를 상의했다. 〈미녀와 야수〉의 극장 상영 시간은 미국 애니메이션의 일반적인 길이인 80분에 불과했다. 2막으로 구성된 공연을 하려면 내용을 연장하고 구조를 조정해야만 했다. 앨런은 하워드를 대신해서 〈알라딘〉 음악 작업을 했던 팀 라이스와 함께 추가 곡들을 만들기로 했다.

"영화를 반복해서 보다 보니 어디에 노래를 넣어야 할지 아주 분명해졌어요. 제가 이 공연 제작에 대해 설명할 때 '여기 새 노래가 들어갑니다'라고 곡 설명을 했어요." 로버트의 이야기가 계속된다. "〈Maison des Lunes〉라는 새 노래에서는 개스톤과 르푸가 무슈 다르크와 모략을 꾸미면서 모리스를 감옥으로 보내고 벨을 개스톤과 결혼시키려고 하죠. 하워드의 여동생 세라가 하워드의 파트너였던 빌 로치에게 〈Human Again〉을 포함한 하워드의 노래 가사들이 들어 있는 플로피 디스크를 제게 주도록 설득했어요. 우리는 앨런에게 그 노래를 다시 넣을 수 있도록 극의 구조를 바꿔도 되는지 물었죠. 물건으로 변해가는 인간들의 콘셉트에 완전히 딱 맞는 노래였으니까요."

"장면을 많이 첨가해야 했어요. 저는 벨과 야수와 많은 시간을 보냈기 때문에 둘 사이의 로맨스를 더 전개시킬 수 있었죠. 그건 작가인 저에게는 신나는 일이었어요"라고 린다가 말한다.

린다와 앨런은 공연 버전에서 야수의 노래를 첨가하기로 결정했다. 애니메이션에서는 〈Something There〉에서 희망과 불신을 오가는 심정을 노래하는 부분에서만 야수의 노래가 있었다. 반면 뮤지컬에서는 야수가 〈If I Can't Love Her〉라는 열정적인 곡을 부른다. 로버트가 이 과정을 설명한다. "하워드는 야수가 노래하는 것을 정말 싫어했어요. 그러나 우리는 공연 시간을 연장해야 했기 때문에 모두들 그가 노래하는 것에 찬성했어요. 앨런은 특히나 '이 부분에서는 노래를 해야 하고

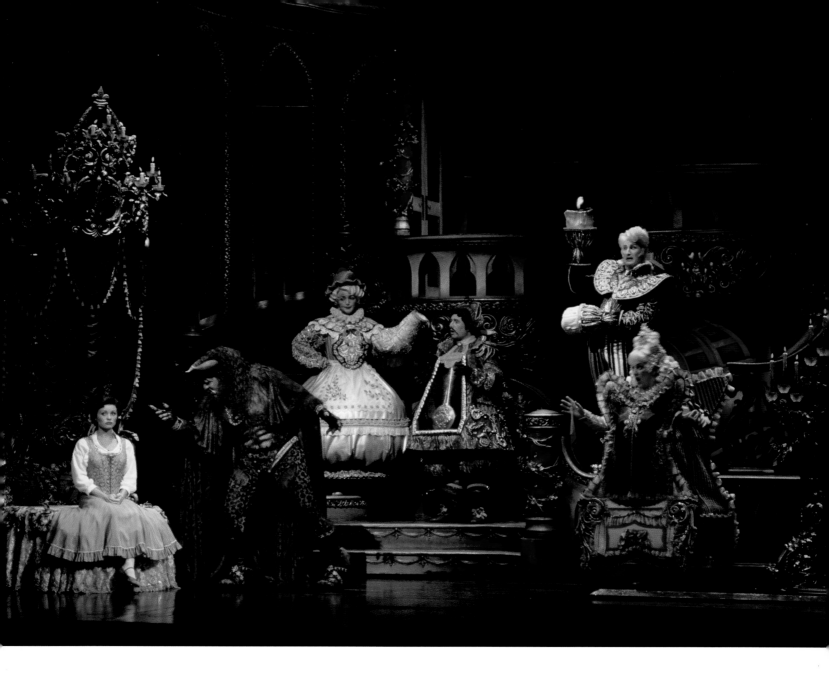

위 벨과 야수가 미세스 팟(베스 파울러),
콕스워스(히스 램버츠), 르미에(게리 비치),
옷장 부인 마담 드 라 그랑 부슈(엘리너
글로크너)와 함께 무대에 선 모습.
오른쪽 장미는 출연 배우들과 관객들에게
야수가 변신할 시간이 얼마 남지 않았음을
상기해준다.

말고요'라며 완전히 동의를 해줬죠. 내용이 연장된 공연 무대
에서는 그렇게 하는 것이 옳은 것 같았어요."

애니메이션의 장점 중 하나는 야수가 진짜 동물이었다는
점이다. 그는 네 발로 걷고 늑대를 장난감 인형처럼 집어 던진
다. 그러나 무대에서 설득력 있게 그런 연기를 할 수 있는 배우
는 없다. "야수는 무대에서보다 애니메이션에서 더 진짜 야수
같죠. 그러나 야수는 애니메이션에서는 노래를 하지 않지만
무대에서는 할 수 있어요. 그건 캐릭터에게 공감을 느낄 수 있
게 해주는 대단한 효과가 있어요"라고 린다는 설명한다.

1993년 11월, 회사는 공연의 테스트를 위해서 7주 동안 휴
스턴으로 자리를 옮겼다. 드디어 12월 2일 휴스턴의 한 극장
(Theatre Under the Stars)에서 〈미녀와 야수〉가 무대에 올
랐다. 공연은 상업적인 성공을 거뒀고 그 사이 아티스트들은
계속 극을 윤색하고 수정해갔다.

"한번은 시사회에서 제프리가 막간 휴식 중에 제 손을 잡더

니 '야수를 좀 더 불쌍하게 묘사해야 해'라고 말하더군요." 린다는 이어서 말한다. "'우리는 야수가 노력하고 실패하기를 반복하게 해야 해. 왜냐하면 우리가 노력했는데 실패하면 관객은 우리 편이 되어주거든. 노력했는데 문이 내 앞에서 쾅 하고 닫히면 관객들은 '아…' 하며 안타까워하거든' 하며 제프리가 말했어요. 그래서 저는 관객들이 안타깝게 '아…' 하며 탄식하는 순간들을 더 찾아내려고 노력했죠."

출연자들이 〈Be Our Guest!〉 무대를 마친 후, 야수는 음식이 든 쟁반을 들고 벨의 방문 앞으로 간다. 그는 스스로 간식을 만들었다는 생각에 뿌듯해한다. "그래 봤자 아마 피넛 버터 샌드위치였을걸요." 린다가 농담을 한다. 야수가 노크를 할 때 때마침 벨은 콕스워스, 르미에와 함께 성을 둘러보러 나갈 참이었고 야수는 벨이 "여기는 그 사람만 없으면 완벽할 텐데…"라고 하는 말을 엿듣게 된다. 린다는 이 부분에 대해서 말한다. "그는 마음에 상처를 입고 정말 야수처럼 쟁반을 집어 던지죠. 그때 관객들이 모두 '아…' 하는 소리를 냅니다. 그 순간부터 관객들은 야수에게 연민을 느끼게 되는 거죠."

로버트는 초기 시사회들이 성공적이었으면서도 충격적이었다고 기억한다. "휴스턴에서 있었던 최초의 시사회는 세 시간이 넘었어요. 하지만 관객들은 분명 스토리와 캐릭터들을 사랑해줬어요. 제프리가 우리와 함께 시사회를 봤는데 막간 휴

식 중에 마이클에게 전화를 해서 '정말 잘되고 있어요. 굉장해요. 내일 당장 이리로 날아오세요!'라고 말하더군요. 마이클은 정말 두 번째 시사회를 보러 비행기를 타고 왔는데 그땐 진짜 재앙이었어요! 쇼가 다섯 번이나 중지됐어요. 무대 배경과 물건들이 부딪치는가 하면 모리스 역의 톰 보슬리는 모리스의 발명품을 들고 이동하다 무대에 부딪쳤어요."

"마이클이 제게 말하더군요. '일어나서 무슨 말이라도 해보게.' 그래서 저는 자리에서 일어나서 그날 의도치 않게 무대 데뷔를 하게 됐죠. 어떻게 된 일인지 설명을 하면서 '문제를 해결하고 다시 공연을 시작하겠습니다'라고 저는 말했어요." 로버트는 이야기를 계속한다. "당시 할리우드에서 가장 영향력 있는 두 사람 사이에 앉아 있는데 공연이 계속 중지되는 겁니다. 정말 끔찍한 악몽 같았어요! 그러나 우리는 정말 열심히 문제를 해결하려고 노력했어요."

〈미녀와 야수〉는 휴스턴에서 시사회와 정비를 계속해나갔다. 1994년 2월 2일, 마이클은 뉴욕에서 기자회견을 열고 디즈니가 42번가의 뉴 암스테르담 극장을 매입해서 복원한다는 발표를 했다. 이 매입은 디즈니가 공연 제작을 지속한다는 계획과 타임스퀘어의 재정비에 동참한다는 약속을 공식적으로 알린 것이었다.

1994년 4월 18일, 〈미녀와 야수〉는 팰리스 극장에서 무대에

무대에서 〈Be Our Guest!〉의 인기는 가히 폭발적이다.

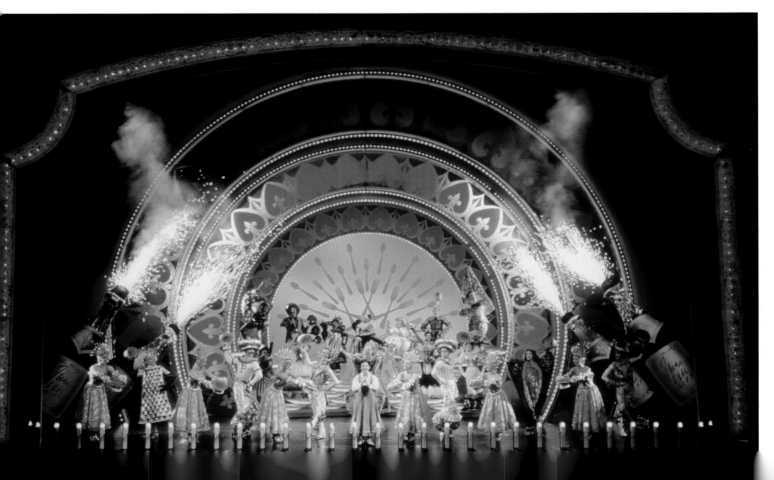

마담 드 라 그랑
부슈는 뮤지컬
음악에 오페라
분위기를 더해준다.

즈니가 브로드웨이에 대단히 성공적으로 데뷔했다. 천둥소리, 야수의 으르렁거리는 소리, 많은 폭죽놀이와 몇몇 아름다운 노래들과 함께 말이다. 대다수가 비평가들일 브로드웨이 전통주의자들로부터 다양한 수준의 조롱을 받을 것은 거의 자명하다. 1200만 달러의 제작비가 든 작품이지만 비평가들의 분노를 일으킬 요소는 많다. 하지만 그들의 비난은 이 공연의 장점 앞에서, 팰리스 극장 매표소 앞에서, 그리고 팰리스 극장 로비에 열린 영화 상품 매대 앞에서는 무의미할 것이다. 디즈니의 첫 브로드웨이 작품은 비난하는 사람들을 조롱하며 앞으로도 아주 오랫동안 엄청난 관객몰이를 할 것이다."

제러미가 예견했듯이, 공연은 다음 날 티켓 판매에서 최고 기록을 세웠다.

〈미녀와 야수〉는 토니상에서 최우수 뮤지컬상, 최우수 각본상, 최우수 음악상, 최우수 뮤지컬 남자배우상(테런스 만), 최우수 뮤지컬 여배우상(수전 이건), 최우수 뮤지컬 연기 배우상(게리 비치), 최우수 조명 디자인상, 최우수 뮤지컬 감독상 등

올라갔고 엇갈린 평을 받았지만 관객의 반응은 열광적이었다. 〈뉴욕 타임스〉의 데이비드 리처드는 과장되고 단순한 무대였다고 혹평했다. 데이비드는 이런 논평을 썼다. "테마공원 공연이 그 수준에서 최고의 위치에 올랐다는 생각이 들었다고 해도 놀랄 사람은 없을 것이다. 결국, 공원 관광객들에게는 즐거움이겠지만 공연 팬들에게는 꿈 같은 공연이라고 말할 수 없을 것이다."

〈버라이어티〉의 제러미 제럴드의 논평은 사뭇 달랐다. "디

콕스워스, 미세스 팟, 르미에가 다시 인간이 되는 꿈을 노래하는 〈Human Again〉의 무대.

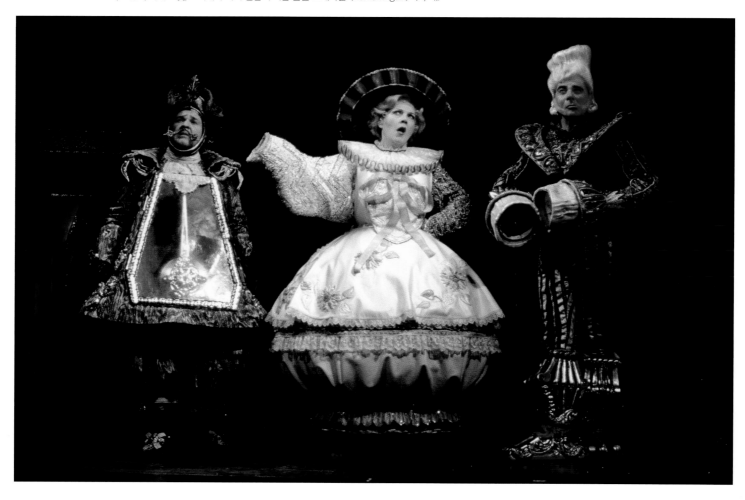

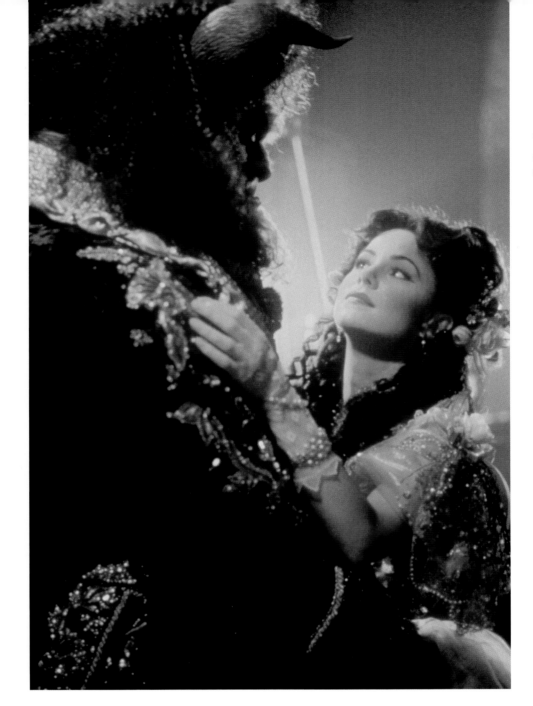

벨과 야수가 주제곡 ⟨Beauty and the Beast⟩에 맞춰서 무대 위에서 왈츠를 추고 있다.

아홉 개 부문에서 후보에 올랐으며 이 중 앤 홀드 워드가 최우수 의상 디자인상을 수상했다.

⟨미녀와 야수⟩는 이후 13년간 공연하면서 매진 행렬을 이어 갔다. 1994년에서 2007년까지 총 5464번의 공연을 무대에 올리면서 브로드웨이 역사상 장기 공연 순위에서 6위에 올랐다. 또한 이 공연은 미국 전국 투어를 두 차례나 했는데 1995년에서 1999년 사이에 첫 번째 전국 투어를 했고, 1999년과 2003년 사이에 두 번째 전국 투어를 했다. 세 번째 전국 투어는 2010년에 발표되었다.

브로드웨이 인터넷 데이터에 따르면, ⟨미녀와 야수⟩는 아르헨티나, 오스트레일리아, 브라질, 중국, 일본, 멕시코, 영국 등 전 세계 13개국 이상, 115개가 넘는 도시에서 상연되었다. 전 세계적으로 14억 달러 이상의 수익을 거뒀다.

⟨미녀와 야수⟩의 성공을 뒤돌아보면서, 로버트는 다음과 같은 말로 이야기를 마무리한다. "저는 ⟨흡혈 식물 대소동⟩을 스무 번이나 본 이후부터 하워드 애쉬먼의 열렬한 팬이 되었습니다. 제가 정말 자랑스럽게 생각하는 것들 중 하나는 하워드의 작품을 전 세계 관객들에게 소개할 수 있었다는 겁니다. 하워드의 정신은 이 공연에 고스란히 살아 있고 저는 그가 이 모든 과정 내내 우리를 지켜보고 있었다고 느꼈습니다."

Just a Little Change/ Small, to Say the Least

그냥 작은 변화야, 아주 작은!

3D로 IMAX에서 상영한 〈미녀와 야수〉

월트 디즈니는 항상 그의 영화를 대형 스크린으로 봐야만 한다고 말했다. 시간이 변했고, 삶이 변했고, 기술이 변했다. 이제 우리는 월트 디즈니의 영화를 각자의 휴대전화로 볼 수 있다. 우리는 사람들이 우리 영화를 그들이 원하면 언제, 어떤 형식으로든 즐기게 되길 바란다.

　　　　　　　　　—돈 한

신세대 아티스트들이 만든 디즈니 애니메이션 중에서 〈미녀와 야수〉는 고전이라고 가장 당당하게 일컬어진다. 〈알라딘〉이 내용은 더 재미있고, 〈라이온 킹〉이 더 볼거리가 풍부하고, 〈포카혼타스〉와 〈뮬란〉의 여주인공들이 더 잘 그려졌다. 그럼에도 불구하고 최초의 극장 개봉 이후 지금까지 식지 않는 〈미녀와 야수〉의 인기는 그에 대한 대중의 사랑을 증명해준다.

〈미녀와 야수〉 비디오는 최초의 시판에서 2000만 개 이상이 팔림으로써 역사상 가장 많이 팔린 비디오가 되었다. 어린이를 위한 라이브액션 시리즈 〈싱 미 어 스토리 위드 벨, Sing Me a Story with Bell〉은 1995년부터 1999년까지 개별적인 에피소드로 계속 방송되었다. 디즈니 스튜디오는 1997년과 1998년에 비디오로 출시되는 두 편의 미드퀄(Midquel: 이미 개봉된 전작과 같은 시간대의 이야기를 다룬 후속작)을 발표했다. 각각의 제목은 〈미녀와 야수: 마법의 크리스마스, Beauty and the Beast: The Enchanted Christmas〉와 〈벨의 마법의 세상, Belle's Magical World〉이었다(비디오 후속작들은 벨이 야수의 성에 머물러 있는 것이 배경이었기 때문에 아티스트들은 야수와 물건들을 마법에 걸린 모습으로 계속 표현했다). 또한 디즈니는 어린 소녀들을 위한 '공주' 시리즈 상품으로 엄청난 성공을 거두고 있는데 벨은 가장 인기 있는 편에 속한다.

2002년 1월에 디즈니는 〈미녀와 야수〉를 초대형 스크린인 IMAX로 재개봉했다. 여기에는 오리지널 애니메이션에서 볼 수 없었던 〈Human Again〉이 6분 분량으로 새로 추가되었다.

166p '벽난로 앞에 있는 야수 의자의 배경 그림. 중앙에 있는 그릇에는 벨이 야수의 상처를 닦아줄 물이 담겨 있다. 아티스트 디즈니 스튜디오 아티스트들, 구아슈.

168~169p 2002년 IMAX 재개봉을 위해서 복원된 〈Human Again〉 노래 장면에 맞춰서 대부분의 오리지널 아티스트들이 그들의 캐릭터들을 다시 그렸다.

재개봉은 관객들에게 영화의 매력을 다시 발견할 수 있는 기회를 주기는 했지만 또 한편으로는 이런 질문을 하게 만들었다. "그렇게 많은 사랑을 받았던 영화에 왜 또 손을 대는가?"

"우리도 스스로에게 같은 질문을 했어요. 우리가 그렇게 하는 유일한 이유는 노래 때문이라고 저는 생각합니다." 돈이 나름의 대답을 한다. "우리는 우리가 하지 못했던 이야기를 해야만 한다고 생각했어요. 마법에 걸린 물건들이 가장 관심 있는 게 뭘까? 그 이야기를 하고 싶었던 거죠. 하워드 애쉬먼은 이 노래를 정말 간절히 영화에 넣고 싶어 했어요. 하지만 노래가 11분이나 되는 데다 화끈하지도 않고, 게다가 당시에는 시간이 촉박했어요. 그런데 앨런 멩컨이 공연을 위해서 문제를 해결해줬죠. 원래 의도에 맞게 노래를 복원시키다니 정말 신이 났어요."

"〈미녀와 야수〉는 할리우드 최초의 디지털 영화들 중 하나입니다. 영화가 디지털로 만들어졌다는 사실은 우리가 이 아름다운 오리지널 장면들을 대형 화면에 옮길 수 있다는 것을 의미하죠"라고 돈은 계속 설명한다. "디지털 제작을 하면서 우리는 기존의 35밀리 필름 프린트를 사용하지 않는다는 것(영화 산업 태동 이래 100여 년이 넘게 모든 극장에 배급되는 영화는 35밀리 필름 프린트가 일반적인 기준이었으나 메이저 영화사와 디즈니를 필두로 디지털 시네마 프린트로 교체가 이루어지고 있음) 그 이상의 경험을 하게 되었어요. 만약 우리가 원본 디지털 파일을 가지고 있지 않았더라면 우리는 이 영화를 IMAX로 재개봉할 수 없었을 겁니다."

돈이 말했듯이, 거대한 화면은 수정처럼 맑고 깨끗하며 영화의 일부 장면은 대형 스크린에서 훨씬 더 큰 효과를 볼 수 있다. 예를 들어서, 카메라가 숲속을 지나서 서서히 야수의 성으로 향하는 도입부의 멀티 샷은 현기증 나는 움직임을 심도 있게 표현했다. 벨과 야수가 주제가에 맞춰서 왈츠를 추는 장면을 샹들리에를 통해서 움직이며 촬영한 그 유명한 이동 카메라는 영화의 극적 효과를 높여주었다. 확대된 크기에서 선명한 이미지를 얻기 위해서 아티스트는 벨의 클린업을 수정해야만 했다. 벨의 얼굴 비율이 일관성이 없는 것은 기존의 극장에서는 살짝 불안한 정도였지만 대형 스크린에서는 주의를 산만하게 했기 때문이다.

그런데 뜻밖에도 가장 작은 동작들에서 IMAX 상영 효과가 높았다. 예를 들어서, 벨을 자유롭게 풀어주기로 결정하면서 고뇌하는 야수의 얼굴을 클로즈업했는데 작은 스크린에서는 야수의 고뇌가 그렇게 가슴 아프게 보이지 않았다.

"대형 스크린은 우리에게 새로운 시각으로 영화를 감상할 수 있게 해줍니다." 로이 에드워드 디즈니가 말한다. "여러분의 눈이 여러분이 있는 공간 주위를 자유롭게 돌아다닐 수 있죠. 그러다 어느새 화면 구석을 바라보는 자신을 발견하게 될 겁니다. 그리고 거기서 다람쥐가, 작은 화면에서는 이전에 볼 거라고 생각지도 못했던 어떤 것을 하고 있는 것을 보게 될지도 모릅니다."

IMAX 상영 작업은 아트디렉터 데이브 보서트와 카메라디렉터 조이 줄리아노가 관리 감독했다. 픽실레이션(Pixilation: 등장인물의 동작을 애니메이션에 담는 특별한 기법으로 동작이 부자연스러움)을 피하기 위해서 화면의 해상도를 프레임마다 2000에서 4000라인으로 두 배나 올렸다. 65밀리 카메라 두 대로 각각의 프레임을 특별한 장치 위에 올려놓고 촬영하는 데 2분 30초씩 걸렸다(아이맥스는 왼쪽, 오른쪽 눈을 위한 영상 촬영을 따로 해야 하기 때문에 카메라가 두 대 필요함). 새로운 프린트의 컬러 타이밍을 감독한 배경감독 리사 킨은 이렇게 말한다. "우리는 영화가 상영될 IMAX 스크린이 흰색인지 은색인지에 따라 프린트 타이밍을 조절해야만 해요. IMAX 형식은 기존의 일반 영화 화면과는 다소 차이가 있어요. 그래서 IMAX 화면은 우리가 기대하지 않았던 것을 노출시키기도 합니다. 때때로 프레임의 가장자리에 제거해야 할 디테일이 보이는 경우도 있었어요. 일반 극장 같았으면 볼 수 없는 것들이죠."

"오리지널 제작자들이 계속 작업을 하는 한 영화는 그들과 함께 살아 숨 쉬는 겁니다"라고 돈은 이야기한다. "따라서 커크와 게리와 제가 원치 않았다면 IMAX로 재개봉되지 않았을 겁니다. 조지 루카스가 새로운 내용을 첨부한 〈스타워즈〉를 재개봉했던 같은 시기에 우리도 IMAX 개봉을 하게 되었어요. 하루는 커크가 피터 슈나이더를 돌아보더니 '왜 우리는 IMAX 개봉을 하면 안 되지? 우리도 〈Human Again〉을 다시 넣을 수 있잖아'라고 말했죠. 그러자 피터가 '우리도 하죠'라고 대답했어요. 이는 영화를 다른 장소에서 다시 한 번 즐길 수 있는 하나의 방법이죠."

2009년에 디즈니는 〈미녀와 야수〉를 새롭게 3D로 개봉할 준비를 시작했다. 당시 입체 영화 상영이 애니메이션에서 전성기를 누리고 있었다. 디즈니 스튜디오는 이미 〈볼트, Bolt〉와 〈업, Up〉을 3D로 개봉했으며 〈토이 스토리〉와 〈토이 스토리 2〉가 재개봉되었고 〈토이 스토리 3〉도 3D로 개봉될 예정이었다.

"우리는 돈에게 그의 생각을 물었어요. 기회가 되면 제일 먼저 달려들 사람이 그였으니까요. 그러자 그는 '같이 가서 어떨지 봅시다'라고 말했어요. 지금 생각해보니 돈은 이미 무도회

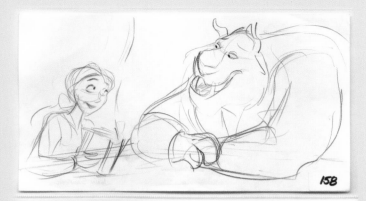

Beast: Could you read it again?

야수: 다시 읽어줄래요?

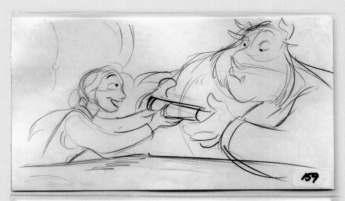

Belle: Well, here. Why don't you read it to me?
Beast: Uh...

벨: 당신이 나한테 읽어주면 안 돼요?
야수: 음….

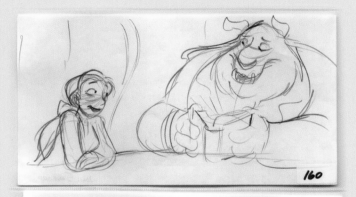

Beast: Alright.

야수: 알았어요.

Beast: Hmmm.

야수: 흠.

Beast: I can't.

야수: 읽을 줄 몰라요….

〈Human Again〉 장면이 첨가된 스토리보드. 벨은 야수가 자신이 글을 읽지 못하는 것을 인정하게 만든다.

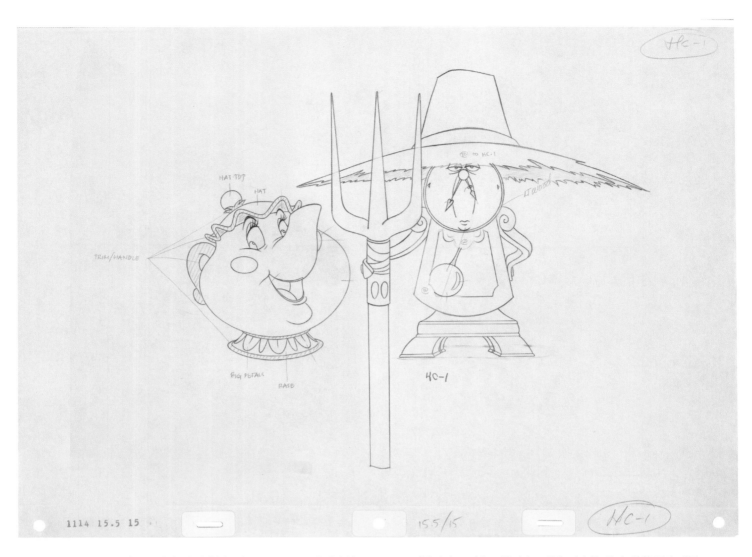

그랜트 우드의 대표작 〈아메리칸 고딕, American Gothic〉을 패러디한 〈Human Again〉의 한 장면으로 미세스 팟은 데이브 프루익스마가, 콕스워스는 빌 월드먼이 그렸다.

장 장면이 3D에서 어떻게 보일지 생각하고 있었던 것 같아요. 시험을 좀 해봤는데 정말 굉장히 훌륭했어요." 월트 디즈니 스튜디오의 회장 딕 쿡이 말한다. "그러고 나서 우리는 다시 예전 영화를 봤어요. 때로는 우리의 기억이 잘못되었을 때가 있죠. 그러나 오랜 시간이 흘렀는데도 우리의 기억은 변치 않고 원 모습을 그대로 드러냈어요. 고전의 정의란, 20년이 지난 후에 꺼내 보아도 여전히 아름다운 것이라고 저는 생각합니다."

영화는 CAPS 방식으로 만들어졌기 때문에 포맷을 새로 만드는 직원들은 오리지널 디지털 파일에서 작업을 할 수 있었다. 그러나 영화가 완성된 지 거의 20년이 흘렀다. 입체영상감독인 로버트 뉴먼은 말한다. "컴퓨터에 있어서 20년은 평생입니다. 컴퓨터의 압축 파일을 원래 사이즈로 복구하는 일은 그 자체로도 엄청난 일이었어요. 우리는 영화에서 장면을 축출해낼 수 있는 소프트웨어를 개발해야 했죠. 그러고 나서 그것을 온라인으로 보내서 우리가 3D 영상을 만들기 위해 사용할 형

태로 만들어야 했어요."

"3D처럼 보이는 배경의 움직임조차도 실은 기껏해야 2.5D에 해당되죠." 로버트는 말한다. "예를 들어서 이동 카메라로 〈Belle〉 노래가 나오는 동안의 마을을 촬영하기 위해, 우리는 배경 그림을 가져다가 거기에 입체감을 준 후 오리지널 카메라를 움직이기를 반복합니다."

로버트가 설명을 계속한다. "입체감을 주기 위해서, 우리 아티스트들은 이미지 깊이 지도(Depth Map: 아티스트들이 각 이미지의 입체감을 파악할 수 있도록 해주는 일종의 모눈종이와 같은 이미지)를 그리는데 그것은 대상의 위치를 Z축(2D 영상을 작업할 때에는 넓이 X축, 높이 Y축만 주로 고려하면 되지만 3D 입체 영상 작업에 들어서면 Z축, 즉 깊이라는 입체감을 주는 운동체의 중심축이 중요해짐)에 두는 것에 해당되는 그레이 스케일(Gray Scale: 흰색에서 완전한 검은색에 이르는 점차적인 명도를 10단계 등급으로 표시한 표준 반사판) 값을

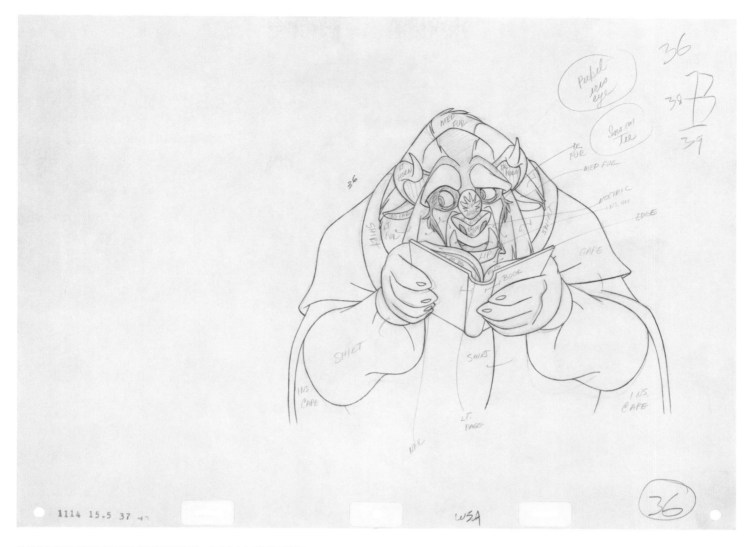

야수가 멋쩍어하며 벨에게 책을 읽어주려 애쓴다. *애니메이터 애런 블레이즈.*

갖게 됩니다. 예를 들어 설명하면, 만약 벨이 전경에 위치해 있다면 그녀는 그녀의 뒤로 걸어가는 빵집 아저씨보다 밝은 값의 회색을 가지게 되는 거죠. 벨이 밝은 회색을 갖게 된 상태에서 벨이 팔을 앞으로 뻗는다면, 그녀의 손은 더 밝게 되는 거죠. 이런 정보가 소프트웨어에 저장이 되고 이 입체감에 기초해서 우리는 왼쪽과 오른쪽 시각으로 따로 즐길 수 있는 영상을 만들 수 있게 됩니다."

얼핏 보기에 털북숭이의 야수를 그리는 것은 아티스트들과 깊이 지도를 만들어야 하는 기술자들에게는 악몽처럼 보일 수 있다. 하지만 정반대라고 로버트는 말했다. "이미지에 디테일이 많을수록 3D에서 훨씬 멋진 결과가 나타납니다. 2D 드로잉에서는 공간에서의 선의 위치들이 3D 인상을 줍니다. 따라서 선이 많아지면 많아질수록 더욱 풍성한 3D 연출을 만들어낼 수 있는 거죠. 그런 점에서 수많은 털의 포인트는 작업 과정을 쉽게 해주죠."

로버트는 입체 음향 스태프들이 영화를 새로운 포맷으로 조정하면서 오리지널 필름에는 손대지 않았다는 점을 강조한다. "이것은 조지 루카스가 〈스타워즈〉에 CG 캐릭터들을 추가하거나 테드 터너가 옛날 영화를 채색하는 것과는 콘셉트 측면에서 완전히 다릅니다. 우리는 많은 사랑을 받았던 고전을 가져다가 사람들에게 완전히 새로운 시각으로 다시 볼 수 있게 한 거죠. 〈미녀와 야수〉는 훌륭한 영화고 2D 상태로도 충분히 즐길 수 있죠. 하지만 일단 한번 여러분이 3D로 봤다면, 특수 효과를 제거한 상태로 다시 보면 뭔가 허전한 걸 느끼게 될 겁니다. 이렇듯 우리는 영화를 강화했을 뿐, 있던 것을 변화시키지는 않았어요. 만약 여러분이 한쪽 눈을 감는다면, 당신이 볼 수 있도록 오리지널 영화가 여전히 거기 있음을 알게 될 겁니다."

궁극적으로 로버트는 3D 영화의 상영이 〈미녀와 야수〉의 감성적인 충격을 배가시켜줄 것을 기대한다. "저는 3D를 스

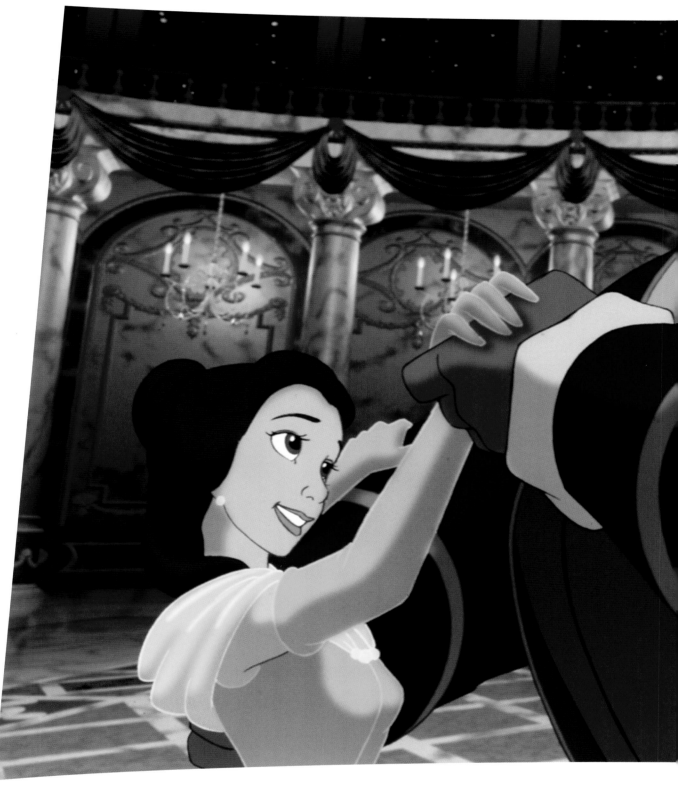

174~175p 〈미녀와 야수〉의 IMAX 상영에서는 무도회장에서의 왈츠 장면이 더 풍부하게 표현될 수 있었다.

토리텔링의 도구로 사용하려 합니다. 스토리의 리듬을 따라서 더 큰 감정 또는 더 큰 액션의 순간으로 깊이 빠져 들어가게 도와주는 도구 말이죠. 그런 순간의 장면들을 3D로 보면 스토리 전개상 중요하지 않은 작은 장면들보다 훨씬 더 감동적이죠. 저는 액션에 깊이를 더하려고 노력합니다. 또한 만약 캐릭

터들이 관객들 눈앞으로 더 가까이 다가온다면 관객들은 캐릭터들과 더 많은 유대감을 느낄 수 있을 겁니다."

돈이 말하길, 만약 영화가 처음부터 IMAX나 3D용으로 만들어졌다면 제작자들은 몇몇 장면들은 달리 표현했을 거라고 한다. "만약 두 감독이 〈미녀와 야수〉를 3D로 구상했다면 그

들은 다른 결정을 내렸을까요? 당연히 그렇죠. 그들은 샷을
더 길게 늘였을 테고 영화의 규모와 범위를 더 많이 확대했겠
죠. 〈라이온 킹〉은 영화의 규모면에서 IMAX로 보면 훨씬 좋
아요. 그런데 지금 우리가 3D로 작업 중인 〈미녀와 야수〉에서
는 관객들을 향해서 창을 던지는 일은 절대 없을 겁니다."

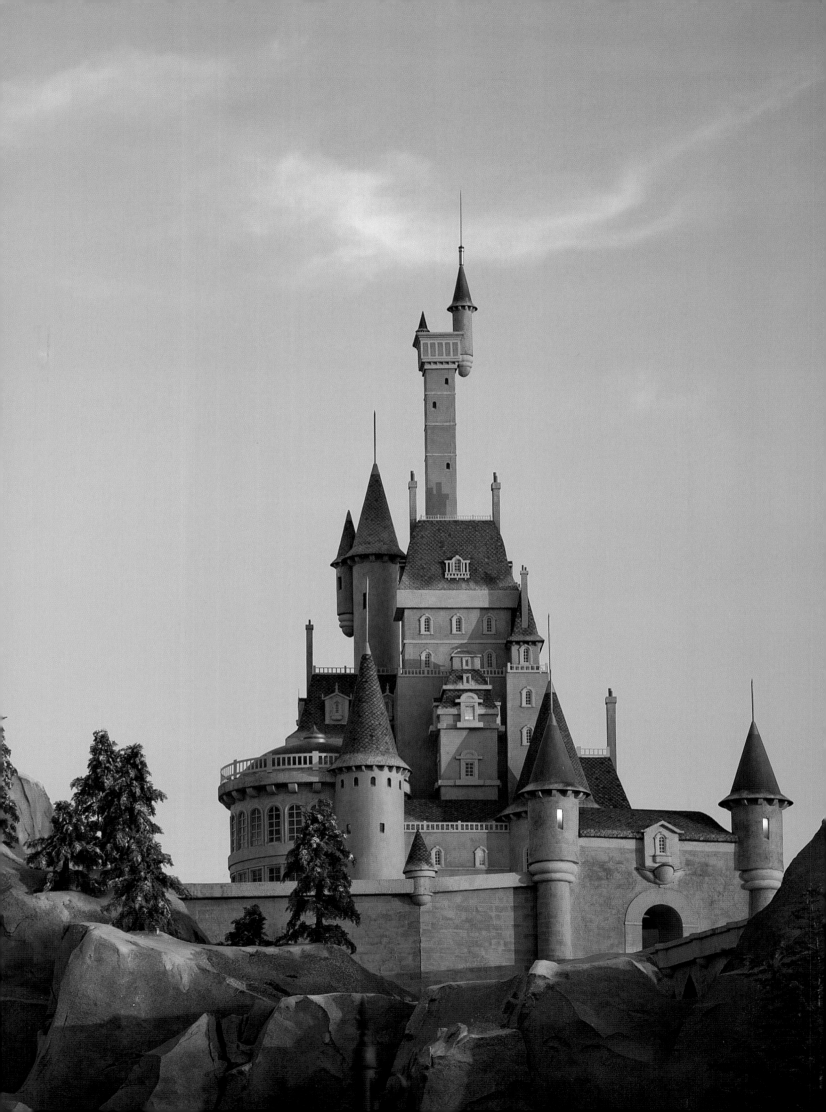

Chapter Eleven

We Want the Company Impressed!
우리는 손님을 감동시키겠어!

월트 디즈니 월드 리조트의 〈미녀와 야수〉

오늘날의 관객들은 대중매체를 즐기는 나름의 방식이 있기 때문에 그들은 영화를 분석하고 더 세밀한 부분까지 파고들고 있다. 또한 그들은 우리가 상상가나 디자이너가 되어 우리의 일을 해내도록 자극을 준다. 따라서 우리는 모든 디테일을 제대로 확실하게 표현해내야만 한다.

-크리스 비티

월트 디즈니 리조트에 있는 매직 킹덤 파크에 새로운 판타지 랜드가 2012년에 개장되었는데, 그 면적이 처음에는 10에이커에서 시작해서 이후 21에이커로 확장되었다. 〈미녀와 야수〉에서 영감을 받은 개스톤의 술집(Gaston's Tavern), 야수의 성에 있는 비 아워 게스트 레스토랑(Be Our Guest Restaurant), 벨과 함께하는 마법처럼 황홀한 이야기(Enchanted Tales with Bell), 이렇게 세 곳의 명소가 있다.

캐릭터의 허세에 맞게 개스톤의 술집은 개스톤과 그의 조수 르푸의 커다란 동상으로 시선을 끈다. 월트 디즈니 이미지니어링(Walt Disney Imagineering)의 프로젝트매니저인 마크 홀은 "이 술집은 개스톤이 개스톤을 기념하기 위해서 마을에 준 선물이라고 할 수 있습니다"라고 말한다.

나무판자 장식, 풍부한 색채감, 많은 사냥 전리품들을 자랑하는 술집은 "개스톤이 많은 시간을 보내는 아주 남성적인 장소이기 때문에 이 술집에서 그를 기념"하는 의미가 있다고 마크는 말한다. 물론 인테리어는 개스톤의 노래 내용을 반영하고 있다. 월트 디즈니 이미지니어링의 크리에이티브디렉터인 크리스 비티가 보충 설명을 한다. "디자인팀은 사슴뿔로 물건들을 만들었는데 저는 그게 가능할 거라고는 한 번도 생각하지 못했어요. 샹들리에, 문손잡이, 창문 자물쇠, 뭐든 다요. 이 장소는 그야말로 개스톤 그 자체입니다."

최대 전시관은 비 아워 게스트 레스토랑이 있는 야수의 성이다. 크리스가 설명했듯이 성의 안팎 인테리어는 영화의 스토리를 반영하도

176p 야수의 성은 애니메이션 〈미녀와 야수〉의 디자인과 아티스트들의 프랑스 고성 연구 조사를 바탕으로 만들었다. 사진 맷 스트로셰인.

록 디자인되었다. "비 아워 게스트 레스토랑을 설명하자면, 여러분이 교각 앞에 서서 건너편을 보면 아주 날카롭게 각진 바위들이 쌓여 있는 것을 보게 될 겁니다. 일곱 난쟁이들의 광산 기차와는 대조적인 모습이죠. 그곳 바위들은 훨씬 부드럽고 둥글답니다. 그것은 난쟁이들의 디자인을 반영했다고 볼 수 있죠."

크리스의 이야기는 계속된다. "비 아워 게스트 레스토랑의 각지고 날카로운 바위들은, 야수의 발톱과 야수의 성에 내려진 저주를 연상시키기 위한 거죠. 약간 더 회색빛이 돌고 더 어두침침한 분위기인데 이는 암운이 깃든 것을 의미해요."

그러나 손님들이 성 안으로 걸어가다 보면, 분위기는 점차 따뜻해지고 호의적으로 변한다. "중앙 로비 현관은 90퍼센트가 돌로 마무리되었어요." 크리스는 말한다. "현관을 지나 다음 방으로 가면 우리는 처음으로 나무를 선보입니다. 나무로 된 방 안에는 부드러운 물건들과 배너들과 벽지가 눈에 띄죠." 로즈 룸(Rose Room)에는 벽난로가 있고 거의 다 나무로 되어 있다. 크리스는 설명을 이어간다. "로즈 룸은 훨씬 따뜻한 느낌이죠. 현관을 지나 갑옷 입은 기사들이 늘어선 복도를 지나고 로즈 룸으로 이어지는 설정은 야수의 마음이 녹고 있음

을 나타내줍니다."

"우리는 진짜 소재와 공간을 느끼면서 실제 같은 신화 이야기 속으로 깊이 들어가는 거죠"라고 크리스는 말한다.

"디즈니의 가장 실감 나고 세련된 식사 경험"이라고 묘사되는 비 아워 게스트 레스토랑은 매직 킹덤 파크에서 처음으로 맥주와 와인을 판매하는 곳이다. 알코올 판매 결정은, 프랑스의 분위기를 내고자 하는 아티스트들과 이미지니어(imagnineer)들의 노력을 반영하기 위한 것이었다. 초기에 일부 손님들은 디즈니 전통에 위배된다고 하여 우려를 표명했지만 대다수의 손님들은 이제 알코올을 그들이 주문한 프랑스 식사에 걸맞은 자연스럽고 신선한 경의로써 환영하는 분위기다. 당시 월트 디즈니 파크의 식음료부 부회장이었던 마리베스 비지에네어는 〈올랜도 센티널〉과의 인터뷰에서 이렇게 말한다. "우리가 프랑스 레스토랑에 들어가서 와인이나 맥주 한 잔 마시지 않을 수는 없죠. 마시는 것이 마시지 않는 것보다 훨씬 자연스러워요."

개스톤의 술집과 비 아워 게스트 레스토랑은 〈미녀와 야수〉와 연관된 곳이기 때문에 이곳에서 어떤 음식을 판매해야 하는가 하는 의문이 제기되었다. 르미에가 "어쨌든, 아가씨, 여기는

왼쪽 성을 둘러싼 짙은 바위들은 야수의 고립된 감정을 나타낸다. *사진 제리 히벌리.*
오른쪽 하늘을 두 어깨로 멘 아틀라스처럼 미노타우르스가 성 현관을 떠받치고 있다. *사진 제리 히벌리.*

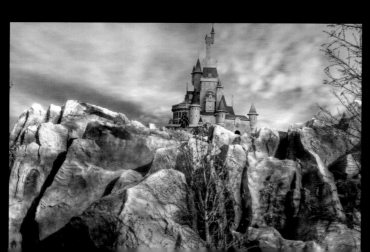

프랑스입니다, 여기 만찬은 절대 어디에도 뒤지지 않죠!"라고 말했듯이, 좀 더 전통적인 유럽 음식이 적절할 것 같았다. 디즈니 스태프들은 어떤 요리를 서비스할 것인지 결정하기 위해서 영화의 무대가 되었던 장소와 시대에 대해 곰곰이 생각했다.

콘셉트개발팀의 페이스트리 요리사인 스테판 리머는 지역적 배경에 대한 고려가 메뉴 선택의 강력한 지침이 되었다고 말한다. "프랑스, 독일, 프랑스 북동부 알자스 지역에는 아직도 많은 성들이 남아 있어요. 그래서 저는 주로 성의 음식에 대해서 더 많이 연구 조사했어요. 그러나 저는 성의 사람들이 먹었던 곰이나 영양(antelope) 요리, 그밖에 이상한 요리들을 저희 메뉴에 포함시키고 싶지 않았어요. 대신 좀 더 유럽식을 지향했고 주로 프랑스 요리 위주로 했죠."

"개스톤의 술집의 대표 메뉴는 커다란 돼지 정강이 요리입니다. 주로 손으로 잡고 먹죠. 거기에 맥주 한 잔 곁들이면 최고예요"라고 스테판은 말한다.

비 아워 게스트 레스토랑에서 어떤 음식을 먹게 될지는 하워드 애쉬먼의 〈Be Our Guest〉 노래 가사와, 성에서의 첫날 밤 벨에게 저녁을 대접하던 마법에 걸린 물건들의 애니메이션을 떠올리면 짐작할 수 있다. 스테판이 계속 이야기를 이어간

다. "영화를 보면 디저트가 나오잖아요. 다양한 많은 컵케이크들과 옛날 스타일의 디저트를 볼 수 있죠. 우리는 영화에서 어떤 음식이 나왔는지를 눈여겨봤거든요. 저는 그보다는 더 창의적인 요리를 준비할 수 있었지만 이미 정해진 스토리가 있기 때문에 그대로 따라야만 한다고 생각했어요. 우리 회사는 스토리텔링 회사니까요."

그러나 요리 하나가 문제였다. 영화에서 르미에가 벨에게 "이 회색으로 된 걸 먹어봐요. 얼마나 맛있게요!"라며 먹어보길 권한다. 프랑스 요리에는 회색을 띤 요리는 없다. 영화를 보면 그것은 마치 푸딩의 일종 같아 보인다. 그렇다면 맛은 어떨까? 애슐리 니컬스는 〈올랜도 어트랙션 매거진〉에 다음과 같이 기고했다. "디즈니가 음식 메뉴에 정말 '그레이 스터프(Grey Stuff)'가 있다고 발표했을 때, 팬들은 환호했다. (…) 그레이 스터프가 어떤 맛일까 도저히 상상이 가지 않음에도 불구하고 사람들은 이 요리에 정말 열광했다."

"사실 회색 음식을 좋아하는 사람은 없어요. 대개는 탄 음식을 의미하니까요." 콘셉트개발팀의 주방장 롤런드 멀러가 말한다. "저는 회색 음식을 만들어내려고 무척 노력했답니다. 왜냐하면 저는 음식에 착색을 하는 건 좋아하지 않거든요.

왼쪽 정교하게 만들어진 갑옷을 입은 문지기들이 복도에 줄지어 서 있다. *사진* 제리 히벌리.
오른쪽 로즈 룸의 대표 장식은 벨과 야수의 조각이 있는 뮤직 박스와 장미꽃 장식이 있는 스테인드글라스 천장 조명이다. *사진* 제리 히벌리.

손님 테이블에 나온 그레이 스터프. 맛이 좋다. 사진 맷 스트로셰인.

커스터드 느낌의 파나코타(Panna cotta: 우유와 생크림을 끓여 만든 푸딩 디저트)를 만들면 되겠다고 생각했어요."

그는 이어서 말한다. "미국 사람들은 커피나 우유에 쿠키를 곁들이기를 즐기더군요. 그래서 저는 다크 쿠키를 말려서 으깬 후 그것을 파나코타에 혼합해 넣었어요. 비법은 쿠키가 작은 조각으로 부스러지도록 아주 느린 속도로 혼합하는 겁니다. 그러면 서서히 회색으로 변하게 되죠. 너무 빠르게 휘저으면 색이 나오지 않아요."

야수의 스토브 요리사였다면 파나코타를 맛본 손님들의 흡족한 반응을 미리 알고 있었을지 모르지만 인간 요리사들은 그들의 창의적인 요리가 그렇게까지 인기 있을 줄은 예상도 하지 못했다. 롤런드는 설명한다. "저는 기념일, 마법이 필요한 특별한 순간 등 특별한 날을 위해서만 이 요리를 내놓고 싶었어요. 그러면 더 감질나고 간절해지니까요. 그러나 손님들의 수요가 빗발쳐서 메뉴에 올리게 되었죠. 모두들 원했으니까요. 모두들 '회색 음식'을 맛보고 싶어 했고 정말 맛있거든요. 다른 부서에서도 이 아이디어를 이용하려고 했지만 우리 팀은 이 요리는 매직 킹덤의 비 아워 게스트 레스토랑에서만 맛볼 수 있도록 했어요. 이곳 우리 레스토랑을 더욱 독특한 곳으로 만들고 싶었으니까요."

나무와 꽃들로 둘러싸인 '벨과 함께하는 마법처럼 황홀한 이야기'는 모리스의 집이자 작업실을 개조한 것으로 벽에는 벨이 키를 잰 표시가 그려져 있다. 벨이 영화 오프닝에서 들고 다니는, 양이 물어뜯어 놓은 책이 오두막의 선반에 놓여 있고,

벨과 엄마의 초상화도 벽에 걸려 있다.

이 새로운 명소는 방문객들에게 벨과 르미에를 더 가깝게 만날 수 있도록 하기 위해서 디자인되었다. 디즈니랜드의 초창기 이래, 애니메이션 작업을 했던 아티스트들과 이미지니어들은 캐릭터를 현실 세계에서 움직이게 할 방법을 찾기 위해 전통적으로 서로의 전문 기술을 협력해왔다.

"우리는 애니메이션팀의 우리 친구들에게 연락을 해서 르미에의 활기찬 연기를 어떻게 우리 파크에서 표현해야 할지에 대해 오랜 토론을 했습니다"라고 크리스는 말한다. "우리는 두 명의 르미에를 만들었어요. 하나는 캘리포니아 글렌데일의

왼쪽 위 비 아워 게스트 레스토랑의 가장 큰 제1식당의 인테리어는 벨과 야수가 왈츠를 춘 무도회장의 모습을 본떴다. *사진 맷 스트로셰인.*

왼쪽 아래 손님들의 반응에 기뻐하는 야수. 이것은 제1식당의 초기 도안이었다. *일러스트레이션 레이 캐드, 디지털.*

오른쪽 위 초기의 동상 도안은 캐릭터의 허영기를 보여준다. *일러스트레이션 레이 캐드, 디지털.*

오른쪽 아래 개스톤 스스로 세운 동상이 개스톤 술집 앞에 서 있다. *사진 진 덩컨.*

위 '벨과 함께하는 마법처럼 황홀한 이야기'는 벨이 아버지 모리스와
함께 사는 집 안에 자리 잡고 있다.
아래 어린 벨의 그림은 엄마가 벨에게 독서를 독려했음을 알게 해준다.
사진 마크 스톡브리지·제프 클라우센.

월트 디즈니 이미지니어링 사무실에 있고, 또 다른 하나는 애
니메이션 속에 존재하죠. 이미지를 만들어내는 사람들인 우리
가 르미에의 연기를 재해석한다는 것은 사실 말이 안 되죠. 우
리가 해야 할 일은 이미지니어인 우리가 현실 세계에서 르미에
를 이용할 수 있는 한계 범위를 정할 수 있게 해주는 프로그램
툴을 르미에를 그린 아티스트들에게 제공해주는 것입니다."

"우리는 보통의 애니메이터들이 하듯이 캐릭터를 찌그러뜨
리거나 늘릴 수가 없어요." 크리스는 이야기한다. "그건 다행
스러운 일이죠. 새로운 르미에 캐릭터 모델이 그려지면 디즈니
아티스트들은 새로 만든 캐릭터가 어떻게 움직여야 제대로 된
것인지를 금방 알아차릴 수 있죠. 디즈니 파크의 르미에에는 애

모리스의 집 안 인테리어는 소박하지만 아이들의 관심거리들을 보여주고 있다.

니메이션의 아티스트들에 의해서 바로 제 앞에서 그려졌어요. 이런 종류의 협업은 우리가 영화 속의 르미에의 성격을 이해하는 데 도움이 됩니다. 이는 캐릭터에게 생명을 불어넣기 위해서 우리가 애니메이션팀과 협업을 하는 첫 번째 단계의 일들 중 하나였어요. 우리는 영화 속의 캐릭터를 우리 파크의 캐릭터로 새로이 탄생시키기 위해서 이런 종류의 협업을 많이 하고 있습니다."

〈뉴욕 타임스〉의 스테퍼니 로젠블룸은 파크의 르미에가 디즈니가 창조해낸 "가장 발전된 오디오 애니머트로닉스(Audio Animatronics: 컴퓨터 시스템을 이용한 애니메이션 제작 기술) 캐릭터들 중 하나"라고 극찬했다.

스테퍼니는 이렇게 논평한다. "르미에는 만화 캐릭터처럼 유연하고 엉뚱하게 움직이지만 중요한 건 그가 3D란 점이다. 그는 벽난로 선반에 앉아서 관객들과 이야기를 하면서 마치 3D 만화 캐릭터처럼 눈과 입술을 움직이고 팔을 휘둘렀다. 나는 그 유명한 디즈니식 표현대로 '눈이 휘둥그레지고 입이 떡 벌어지는 순간'을 경험했다. (…) 르미에는 성인들조차도 '와우!' 하고 감탄하게 만든다."

르미에에 이어서, 이미지니어들은 모리스의 오두막에서의 경험을 더 특별하게 해줄 작업에 착수했다. 대체로 방문객들은 벨처럼 생긴 공주와 간단하게 이야기를 나누고 그녀와 사진을 찍는 것이 전부다. 아티스트들은 방문객들, 특히 어린이

들이 벨과 더욱 깊은 유대감을 느낄 수 있도록 더 길고 더 친밀한 경험을 선사하고 싶었다.

"야수는 모리스에게 마법의 거울을 주죠. 그래서 모리스는 언제든 원하면 벨을 만나러 갈 수 있고, 거울을 보고 이야기도 할 수 있고, 어디든 갈 수 있어요." 크리스는 계속 이야기한다. "'벨과 함께하는 마법처럼 황홀한 이야기'의 방문객들은 거울을 통과하면 신비하게도 다른 세계의 다른 장소로 이동하는 특별한 순간을 경험하게 됩니다. 그리고 마침내 야수의 성에 있는 도서관에 이르게 되고 거기에는 벨이 우리를 기다리고 있죠."

"우리는 야수와 데이트를 하러 갈 준비를 마친 벨과 함께 이야기하는 시간을 갖게 됩니다"라고 크리스는 말한다. "우리는 기술의 한계, 파크 운영의 한계, 그리고 이전에 한 번도 해 본 적이 없었던, 우리의 캐릭터들과 소통할 수 있는 방법의 한계에 도전했던 거죠."

결과는 방문객들에게 그리고 기획자들에게 대만족이었다. "크리에이티브디렉터로서 판타지 랜드에서 제가 제일 좋아하는 부분은 '벨과 함께하는 마법처럼 황홀한 이야기'의 출구에 앉아서 가족들이 웃고 즐기는 모습을 보는 겁니다." 크리스는 이야기를 계속 이어간다. "이 쇼는 아주 재미있어요. 아이들이

이야기 시간에 야수 역으로 뽑혀 야수 연기를 하기도 하고, 아빠들은 기사가 되기도 하죠."

크리스의 자랑은 끝이 없다. "또한 기쁨의 눈물을 흘리는 가족을 볼 수도 있어요. 장애를 가진 어린이가 자신의 껍데기를 깨고 나와서 놀라운 순간을 경험하는 것을 보면서 감동을 느꼈기 때문이죠. 벨은 그러한 경험을 유도하는 역할을 하는 아주 특별한 캐릭터입니다. 왜냐하면 방문객들은 다양한 방식으로 그녀와 유대감을 느낄 수 있기 때문이죠. 우리는 그렇게 남다르고 독특한 프로그램을 만들어낸 것이 자랑스럽습니다."

아래 방문객들을 실어 나르는 마법의 거울.
185p 위 오디오 애니머트로닉스 형태의 르미에가 '벨과 함께하는 마법처럼 황홀한 이야기'에서 방문객들을 기다리고 있다.
185p 아래 전체 3D 르미에의 움직임은 손으로 그린 캐릭터의 애니메이션에 기초했다. 사진 제작 마크 스톡브리지·제프 클라우센.

아래 벨이 어린 방문객과 함께 동화 이야기 시간을 보내고 있다.
사진예술감독 맷 스튜어트. 사진 신시아 페레스. 제작 저스틴 실리.

Chapter Twelve

Ever as Before/
Ever Just as Sure
언제나 예전처럼, 언제나 당연하지

라이브액션 영화로 재탄생한 〈미녀와 야수〉

〈*Little Town*〉을 부르며
처음으로 벨의 집에서 나오는
장면을 촬영하는데 너무
설레서 가슴이 울렁거렸다.
내가 정말 잘 알고 있고
내 유년기에 그 무엇보다
중요한 의미가 있었던
작품이기에 '이 작품을 망치면
안 돼, 엠마!'라고 속으로
말했다.

－엠마 왓슨

 많은 히트작들이 짧은 시간 동안 대중의 관심을 끌다가 이내 사라져버린다. 〈미녀와 야수〉처럼 엄선된 소수만이 여전히 인기를 유지할 뿐이다. 〈미녀와 야수〉는 블루레이 DVD 베스트셀러 부분에서도 여전히 상위권에 올라 있다. 이지적이고 독립적인 벨은 가장 인기 있는 디즈니 공주들 중 한 명이다 월트 디즈니 월드 리조트에서는 비 아워 게스트 레스토랑과 관련 명소마다 관광객들로 북적인다. 수많은 어린 소녀들이 벨의 노란색 드레스를 입고 아버지와 오빠에게 오른쪽 팔에 붕대를 감을 수 있도록 야수 역을 해달라고 조른다. (야수: "아프단 말이야!" 벨: "가만히 있으면 그렇게 아프지 않아요!")

이렇다 보니 〈미녀와 야수〉가 디즈니 스튜디오의 재작업 희망 작품으로 손꼽히는 것도 당연한 일이었다. 브로드웨이 성공 이후, 전국의 수많은 고등학교와 대학교에서 무대에 올리는 히트 뮤지컬이 되었고 이제 관객들은 애니메이션 캐릭터들의 실제 인물 버전에 익숙해졌다.

이제 〈미녀와 야수〉는 수많은 관객들의 마음속에서, 그리고 디즈니 스튜디오와 애니메이션 역사에서 특별한 위치를 차지하고 있다. 〈미녀와 야수〉는 오스카 작품상 후보에 오른 최초의 애니메이션이었다. 이후에는 픽사 애니메이션 스튜디오의 2009년 〈업〉과 2010년 〈토이스토리 3〉 두 작품만이 오스카상 작품상 후보에 올랐을 뿐이다. 〈미녀와 야수〉를 보고 자란 소년, 소녀들이 이제 자녀를 둔 아빠, 엄마가 되었다. 훌륭한 아티스트들이라면 오리지널 작품이 부모 세대에 영향을

186p 야수가 벨의 손을 잡고 공손히 머리를
숙이고 있다.

미쳤던 것처럼 신세대에게도 영향력을 미칠 만한 버전의 스토리를 만들 수 있을까?

"모두들 이러한 이야기들을 어떻게 재창조할 것인가를 지켜보고 있는 가운데 우리는 처음에 아주 극적인 대본을 하나 썼어요." 제작자 데이비드 호버먼은 설명한다. 초안들은 반영웅적인 주인공의 성격에 초점을 맞췄다. "그러고 나서 〈겨울왕국, Frozen〉이란 영화가 개봉했어요." 데이비드는 2013년에 개봉된 이 애니메이션의 주인공인 엘사의 훨씬 어두워진 성격에 대해 이야기한다. "로이 에드워드 디즈니는 '제작 방향을 바꿔야겠어요. 1991년 애니메이션을 가져다가 라이브액션 영화로 만들어 봅시다'라고 말했어요." 디즈니 스튜디오의 계획은 대중의 사랑을 받았던 오리지널에 충실하면서 스토리를 강화해 줄 수 있는 놀라운 요소들을 가미하자는 것이었다.

데이비드는 설명한다. "우리는 벨이 어떤 사람이었는지 벨의 과거를 알아내기 위해서 노력했습니다. 그녀는 아버지, 어머니와 함께 파리에 살았었죠. 그런데 어머니가 페스트에 걸리면서 어머니의 뜻에 따라 가족은 헤어지게 되었어요. 그리고 우리는 지금 현재 벨이 어떤 사람인지에 초점을 맞췄어요. 현재 그녀는 더 넓은 세상을 보고 싶어 하는 작은 시골 마을 소녀죠."

"야수 역시 어린 나이에 어머니를 잃었죠. 그러자 아버지는 폭군이 되었고 아버지의 영향 때문에 야수는 행실이 나쁜 아이로 자랐어요. 그것이 그가 저주를 받게 된 이유였죠"라고 데이비드는 설명을 더한다.

디즈니 스튜디오는 〈미스터 홈즈, Mr. Holmes〉, 〈드림걸스, Dreamgirls〉, 〈갓 앤 몬스터, Gods and Monsters〉, 〈브레이킹 던, The Twilight Saga: Breaking Dawn〉을 감독한 다재다능한 작가 겸 감독 빌 콘던을 섭외하기로 했다. 데이비드의 설명은 계속된다. "적합한 감독을 선택할 때는, 그들이 여러분의 소중한 재산이 되도록 해야 합니다. 〈미녀와 야수〉가 디즈니에게 왕관의 보석 같은 재산이듯 말입니다. 뮤지컬 〈시카고〉를 쓴 빌 콘던은 〈미녀와 야수〉에 대해 듣자마자 브로드웨이 뮤지컬을 떠올리며 잘 알고 있더군요. 앨런 멩컨과도 일했던 그가 어떤 한 아이디어를 제시했는데 그의 설명을 듣자마자 우리 제작진 모두가 마음에 들었어요."

빌의 이야기를 들어보자. "저는 디즈니가 〈미녀와 야수〉를 라이브액션 영화로 제작한다는 이야기를 듣고 정말 좋았어요. 1991년에 애니메이션이 개봉되었을 때 영화계에 종사했던 우리 모든 사람들에게 〈미녀와 야수〉는 중대한 분수령이 된 영화였습니다. 이 영화는 스토리를 노래로 풀어가는 고전적인

뮤지컬로의 복귀를 의미하는 작품이었죠. 그렇다 보니 그렇게 완벽한데, 왜 다시 제작하는가 하는 의문이 생기는 거죠. 저는 정말 완벽한 영화라고 생각했거든요. 개인적으로 저는 그 답으로, 개봉 25년 후 기술 발달 덕분에 애니메이션에서 소개되었던 아이디어들을 이제 구현할 수 있게 된 것을 꼽습니다. 이제 완벽하게 사실적인 라이브액션 형식으로 그것들이 가능해진 겁니다."

애니메이션에서 중추적인 역할을 했던 작곡가 앨런 멩컨도 강한 자신감과 자부심을 드러낸다. "저나 빌 콘던 같은 사람이 무슨 일을 한다고 하면, 저희는 오직 결과물을 만들어내기 위해 일하는 것이 아닙니다. 그럴 만한 가치가 있는 그 어떤 이유가 있어야만 하죠."

"저는 디즈니 영화들과 함께 성장했고 성인이 되어서도 여전히 디즈니 영화에 관심이 있어요"라고 빌은 이어서 말한다. "그러나 이 영화를 제작하게 되면서 비로소 제가 얼마나 디즈니 영화를 만들고 싶었는지 절실히 느꼈어요. 마치 오랫동안 제 자신의 판타지였던 것을 실현하는 기분이었죠."

판타지를 실현하다 보면 작업을 더 어렵게 만들 수 있는 문제들이 발생한다. "가장 큰 과제는 애니메이션을 라이브액션으로 재작업해야 한다는 겁니다. 그것은 단지 영화를 촬영하거나 세트를 만드는 방식을 의미하는 것이 아닙니다. 새로운 차원의 캐릭터들을 만드는 것을 의미합니다"라고 빌은 설명한다.

"시나리오를 전개하면서 우리가 했던 주문은, 캐릭터들을 더 깊이 있게 만들자, 그들을 더 실감나게 만들자는 것이었어요." 빌의 이야기는 계속된다. "우리는 노래 몇 곡과 새로운 장면을 몇 개 더 추가했습니다. 관객들이 극장을 떠나면서 '어머, 내가 벨이나 야수에 대해서 모르는 게 있었다니 흥미롭네' 하는 말을 듣고 싶었습니다. 이번 영화는 오리지널 이야기를 재창조하거나 또는 그것에 완전히 다르게 접근한 영화가 아닙니다. 우리는 단지 원작 애니메이션에 현실감과 깊이를 더했을 뿐입니다."

영화제작자들은 새로운 버전의 〈미녀와 야수〉를 제작한 목적이 관객들에게 사랑하는 캐릭터들을 또 다른 시각으로 볼 수 있는 기회를 주기 위해서라는 데 의견을 같이했다. 비록 영화가 야수의 이야기를 고수한다고 할지라도, 수많은 여성들과 소녀들의 시선은 디즈니 애니메이션 역사상 최초의 진정한 독립적인 페미니스트 여주인공인 벨에게 쏠려 있음을 제작자들은 인식하고 있었다. 〈인어공주〉의 에리얼은 강력한 아버지에게 도전할 만큼 재기발랄하고 적극적이었다. 하지만 궁극적으

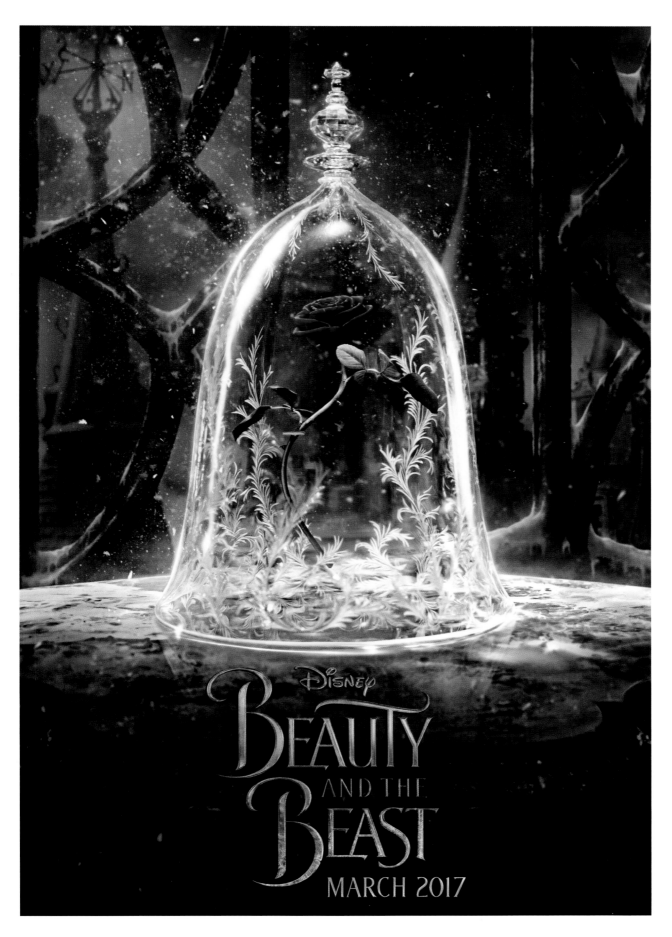

영화의 티저 포스터는 차가운 겨울과 저주를 풀지 못한 야수가 맞게 될 암담한 미래를 암시하고 있다.

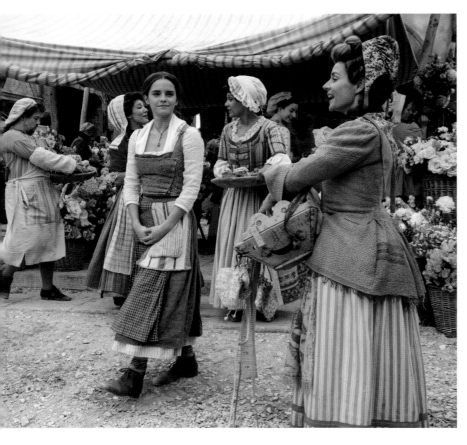

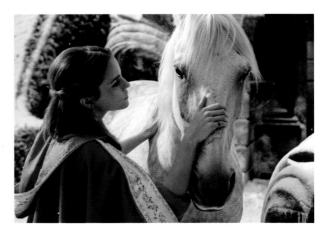

왼쪽 벨의 독특한 파란색 의상이 마을 사람들 사이에서 그녀를 돋보이게 해준다.
오른쪽 전체 엠마 왓슨은 그녀의 말 러스티 덕분에 "실제보다 훨씬 말을 잘 타는 것처럼 보인다"며 러스티를 칭찬한다.

로 그녀는 이전 세대의 여주인공들이 원하던 것을 원했다. 잘 생긴 왕자 남편을 원한 것이다.

벨은 '더 멋지고 넓은 곳에서 모험'하고 싶다는 간절한 바람을 이야기하며 더 넓은 세상을 바라본다. 그녀는 오프닝곡 〈Belle〉에서 지나가는 양에게 잘생긴 왕자님에 관한 책을 읽는 것을 좋아한다고 말한다. 하지만 벨이 왕자를 구혼자로 원한다거나 기대한다고 말한 적은 없었다. 그녀를 이해하는 사람과 그녀의 꿈 이야기를 하는 것은 멋진 일이다. 하지만 그녀는 그녀의 꿈을 이루기 위해서 귀족 가문의 남편이 필요하지 않았다. 그녀는 왕자의 성보다는 책이 가득한 도서관을 선택할 여자다.

"우리의 작업은 벨에서부터 시작됐습니다. 디즈니 만화 역사상 최초의 페미니스트 여주인공인 벨은 오늘날의 페미니스트인 엠마 왓슨이 연기합니다." 빌이 말한다. "벨은 디즈니 공주들의 틀을 깬 상징적인 캐릭터죠. 그녀는 공주가 되거나 결혼하는 것에는 관심이 없어요. 다만 자유롭고 싶어 합니다. 그녀가 원하는 것은 모험과 지식과 경험입니다."

해리포터 시리즈에서 총명한 헤르미온느 그레인저로서 대중에게 가장 잘 알려진 엠마 왓슨이 벨 역에 캐스팅된 것은 당연한 선택이었다. 이지적이고 결단력 있는 벨을 설득력 있게 연기할 여배우가 있다면 그게 바로 엠마일 것이다. 엠마는 벨 역에 대해서 대단히 열성적이면서도 한편으로는 살짝 불안감을 보이기도 했다. 엠마는 그녀 세대 대부분의 여성들과 마찬가지로 벨과 함께 성장했다.

"저는 네 살 때부터 〈미녀와 야수〉를 좋아했어요"라고 엠마는 고백한다. "벨을 정말 너무 좋아했어요. 벨은 자신의 의사를 표명할 줄 아는 적극적이고 총명한 아가씨고 야망도 있으며 놀라울 정도로 독립적이죠."

엠마는 덧붙여 설명한다. "저는 벨과 야수의 흥미로운 관계를 좋아했어요. 그런 남녀 관계는 동화에서 본 적이 없었죠. 재미있으면서도 낭만적인데 결코 부자연스럽지 않아요. 야수와 벨은 처음에는 서로 정말 싫어해요. 그러다 우정이 생기고 그러다 사랑에 빠지죠."

"저는 벨의 캐릭터가 엠마에게 큰 의미가 있다는 사실이 마음에 들어요." 빌이 말한다. "엠마는 벨의 역을 맡게 될지도 모른다는 소식에 정말 설레도록 좋았다고 말하더군요. 또 한편

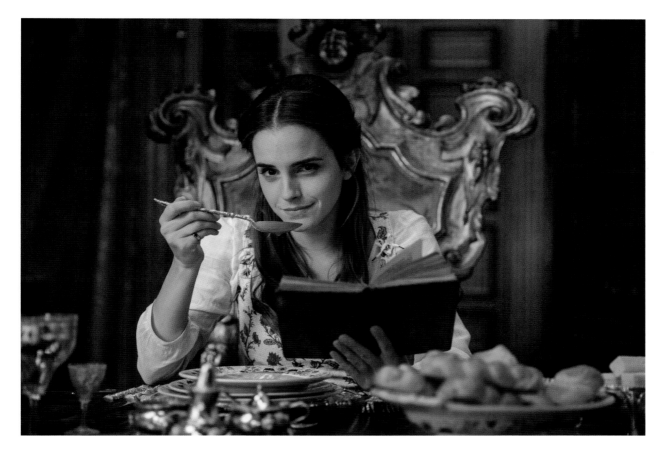

벨은 야수의 성에서 식사를 하는 순간에도 손에서 책을 놓지 않는다. "벨과 야수는 둘 다 책을 좋아해요"라며 엠마 왓슨은 벨과 야수의 관계가 싹트는 계기를 설명한다.

으로는 두렵기도 했대요. 엠마를 보면 <드림걸스> 제작 당시의 비욘세가 생각났어요. 비욘세는 자신이 배역을 할 수 있다는 것을 자진해서 입증해 보여줬죠."

빌은 엠마 왓슨과 만남을 떠올리며 말한다. "엠마는 '감독님께서 제가 노래할 수준이 안 된다고 생각하신다면 이 역을 하지 않겠어요'라고 말했어요. 엠마가 노래한 작은 데모 테이프가 도착했을 당시, 저는 다른 영화를 촬영하고 있었어요. 엠마의 노래를 듣고 놀라울 정도로 맑은 목소리에 소름이 돋았어요."

엠마는 디즈니 애니메이션이 개봉된 지 25년 이상이 지난 지금 자신이 벨을 어떻게 보고 있는지에 대해 아주 많은 생각을 했고 어떻게 벨을 연기할지에 대한 아이디어들을 제안했다. "모리스와 벨의 관계에 변화를 줬어요. 애니메이션에서는 벨이 책에 관심이 많고 여행을 하고 싶어 하죠." 엠마는 설명한다. "우리는 벨을 부지런하고 실질적이고 창의적인 성향으로 표현하고 싶었어요. 애니메이션에서는 모리스가 발명가지만, 이번 영화에서는 획기적인 생각을 하고 일을 하는 새로운 방식을 제안하는 사람은 바로 벨이죠."

아티스트들은 또한 벨이 뛰어난 유머 감각을 유지하면서 이 지적인 재능을 광범위하게 펼치게 할 방법을 찾았다. "이번 영화에서 벨은 가르치는 일도 합니다. 그녀는 자신이 사랑하는 책과 독서, 그리고 자신이 흥미를 느끼는 것들을 다른 사람들과 함께 나누죠." 엠마는 이어서 설명한다. "또 벨에게 새로운 노래도 생겼어요! 정말 아름다운 곡이죠. 우리는 그녀의 과거 이야기를 더 보충했고 성에 가기 전의 그녀의 삶을 들여다보기로 했죠."

제작자들은 또한 벨을 신체적으로 더 활동적으로 표현하기로 했다. 엠마는 이렇게 말한다. "벨은 말을 자주 타요. 그래서 저는 벨을 타고난 기수의 자질이 있는 여자로 표현하고 싶었어요." 그런데 약간의 문제가 있었다고 엠마는 말한다. "저는 이전에 말을 타본 적이 없었어요. 저는 어릴 때 자기 조랑말을 가지고 싶어 하는 그런 여자애가 아니었거든요. 하지만 세트장에서 제 말로 배정된 러스티를 만나고서야 제가 얼마나 말을 사랑하는지를 알게 되었어요. 러스티는 제가 실제보다 훨씬 말을 잘 타는 것처럼 보이게 해주었어요. 러스티가 얼마나 고마운지 몰라요."

벨의 순박한 옷차림은 그녀가 싫증 내는 시골
생활의 느낌을 보여준다. 책을 넣는 주머니와 파란색
옷이 그녀가 마을의 다른 사람들과 다르다는 것을
보여준다. 일러스트레이션 워런 홀더.
193p 자기가 가장 좋아하는 장소인 도서관에 있는 벨.

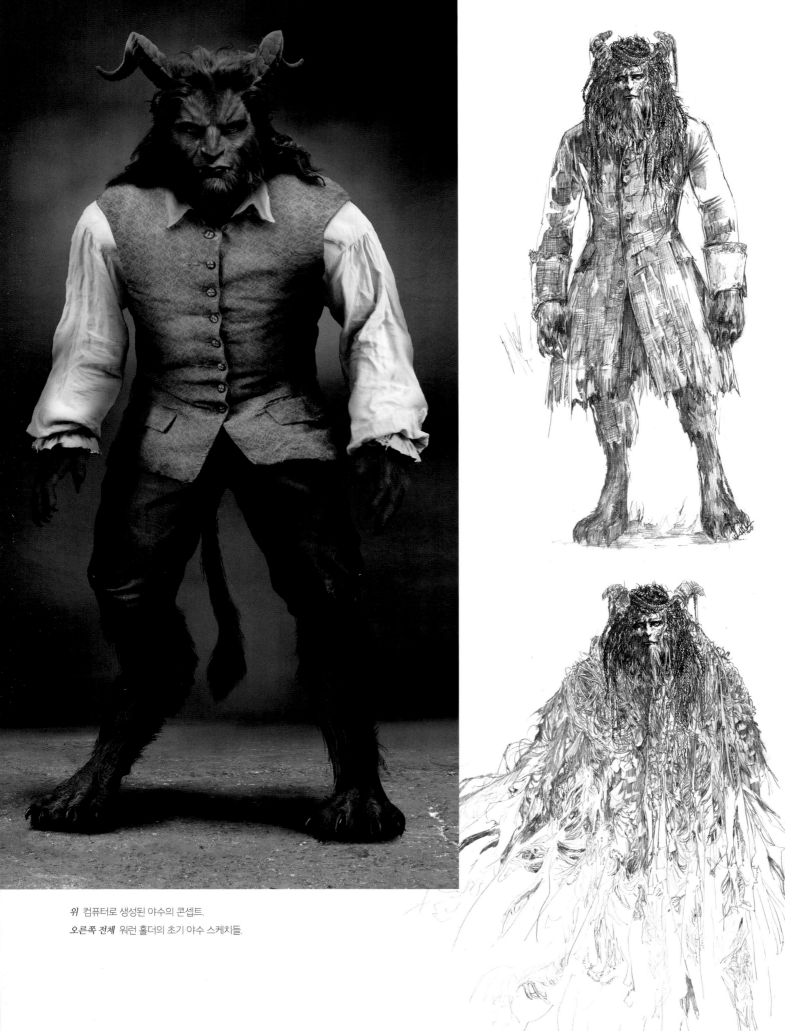

위 컴퓨터로 생성된 야수의 콘셉트.

오른쪽 전체 워런 홀더의 초기 야수 스케치들.

모든 출연 배우들이 세트장의 동물들과 친하게 지낸 것은 아니었다. 르푸 역의 조시 게드는 그의 말과 별로 가깝게 지내지 못했다. 이에 대해 조시가 마음을 털어놓는다. "사람들이 말 타는 것을 스턴트라고 생각하는지 아닌지 전 모르겠어요. 하지만 제게는 말 등에 올라타는 것은 분명 스턴트였어요. 우리는 많은 경우에 있어서 서로 생각이 똑같지는 않잖아요. 말은 제가 자기 등에서 내렸으면 하고 저는 말 등에 앉아 있어야만 하고요."

제작진은 벨의 페미니스트적인 강점이 시대적 상황에 순응하려는 표면적인 노력이기보다는, 여성 관객들에게 오리지널보다 더 다가갈 수 있는 이야기를 만들겠다는 진정한 약속을 반영해주는 것이 되어야만 한다고 생각했다. 빌은 이렇게 말한다. "이 영화의 제작에 아주 많은 여성들이 참여하고 있습니다. 디자인팀의 여성 스태프들이나 여성 에디터들이 무대 뒤에서 일하고 있는데 이는 커다란 의미가 있습니다. 이 모든 여성들의 강한 목소리가 모든 사람들, 특히 현대 여성들을 대변하도록 해야 한다는 것이죠."

빌 콘던은 결코 쉽지 않은 야수의 역으로 댄 스티븐스를 선택했다. 댄은 영국의 시대극 TV 드라마 〈다운튼 애비, Downton Abbey〉에서 레이디 메리의 단명한 남편 매튜 크롤리 역으로 미국 관객들에게 제일 많이 알려진 배우다. 〈미녀와 야수〉 촬영 중에, 조시 게드는 "저는 댄이 〈다운튼 애비〉를 하차한 것을 절대 용서할 수 없어요. 그와 이야기할 때마다 잔소리를 하고 있답니다"라고 영화와는 무관한 엉뚱한 소리를 했는데 이는 〈다운튼 애비〉의 열혈 시청자였던 조시가 댄의 시리즈 하차를 두고 팬들이 느끼는 당혹스러움을 대변해서 표현한 것이다.

빌은 나름의 방식으로 야수를 연기하려는 댄의 노력을 진지하게 칭찬한다. "야수는 댄 스티븐스가 만들어낸 놀라운 인물입니다. 그것은 정말 엄청난 도전 과제였죠. 야수에게서 여전히 가장 인간다운 면을 볼 수 있는 눈과 목소리만으로 야수의 모든 이야기를 해야만 하는 놀라운 연기를 필요로 하니까요. 댄이 야수의 눈을 통해서 그 모든 고통과 인간성을 보여준 연기력에 모두들 놀랐을 겁니다."

댄은 애니메이션과 달리 야수로 변하기 전의 과거 이야기를 연기로 보여줘야 했다. 애니메이션에서는 내레이터 데이비드 오그던 스티어스가 "비록 왕자는 마음속으로 바라는 모든 것을 가졌음에도 불구하고 버릇없고, 이기적이고, 몰인정했다"라고 말하지만 관객들은 왕자의 연기 대신에 정적인 스테인드글라스 이미지를 봐야 했다.

댄은 설명한다. "가장 큰 차이점은 애니메이션에서는 야수가 되기 전의 왕자를 볼 수 없다는 겁니다. 관객들은 스테인드글라스로 그를 보지만 그가 진짜로는 어땠을까 감이 오지 않죠. 빌과 저는 특권 의식 때문에 깊이 추락한 심통 사납고 버릇없는 소년의 모습을 끌어내고 싶었어요."

댄은 이렇듯 이야기가 확대되는 것을 즐겼다. "주로 댄스를 통해서 야수의 과거 이야기를 짜깁기하듯 보여주는 것이 재미있었어요. 왕자가 장미를 거절했다는 이유로만 저주를 받은 것이 아니라 저주받을 수밖에 없었던 다른 많은 잘못된 인성이 있었음을 알게 되는 것은 흥미로운 일이죠."

"빌은 정말 대단해요. 시나리오를 찬찬히 살펴보면서 어떤 뉘앙스를 보탤 수 있는지를 알아내요. 이번 영화에서 애니메이션의 2D 야수 캐릭터에 미묘한 변화를 주었던 것처럼요. 우리들이 했던 일들 중에 재미있었던 것 하나는, 야수에게서 인간의 면모를 찾아내서 서서히 그를 동물에게서 분리해내고 마침내 그를 야수의 내면에 갇힌 인간으로 묘사해내는 거였어요"라고 댄은 설명한다.

"우리 영화의 CG 캐릭터는 다른 영화들에서의 CG 캐릭터와 좀 달라요." 빌은 덧붙여 말한다. "우리 영화의 CG 캐릭터인 야수는 로맨틱한 주인공이죠. 그는 대부분의 장면에서 아주 친근한 면을 보이죠. 그것은 그가 반은 인간이고 반은 야수라는 사실을 믿게 하는 동시에 그가 영화의 감성적인 반쪽이라는 사실을 계속 상기시키려는 일종의 압력과도 같은 것이었어요."

"그렇기 때문에 댄과 같은 훌륭한 배우와 작업을 하는 것이 중요한 겁니다. 그의 연기는 분노에 지배되어서 더욱 야수처럼 변하는 순간과 반대로 더욱 부드러워지는 순간들을 포착해서, 인간과 야수 사이의 미세한 차이를 보여주었어요"라고 빌은 설명한다.

댄은 자신이 연기하는 왕자 캐릭터가 젊은 아가씨를 우아하게 무도회장으로 에스코트하다가 장미꽃을 건네는 거지 여인을 거만하게 무시하는 반전의 모습을 보이는 고상한 귀족으로 설득력 있게 묘사되어야 한다고 제안했다. 댄은 대부분의 그의 태도가 행동에 나타나 보이도록 연기했다.

댄은 당시를 회고한다. "리허설 초기 몇 달 동안은 매일 노래하고 춤추고, 마치 뮤지컬 캠프 같았습니다. 왕자가 춤을 무척 잘 추는 게 확실하다는 것이 우리의 생각이었어요. 그래서 저 역시도 아주 춤을 잘 춰야만 했죠." 댄은 춤을 잘 추기 위해서 안무가 앤서니 반 라스트로부터 많은 도움을 받았다. "그의 교습은 정말 대단했어요. 멈출 때 멈추고 움직일 때 움직이

거울 보기의 마력에서 헤어나지 못하는 개스톤(루크 에반스).

며 제대로 춤을 출 수 있게 가르쳐줬어요. 춤을 통해서 저는 왕자와 야수에 대한 많은 정보를 얻을 수 있었죠."

그러나 댄에게는 야수 연기를 하는 것이 육체적으로 더 큰 시련이었다. 무대에서처럼 과장된 야수 옷을 입고 연기할 수는 없었다. 댄은 크고 무거운 모션 캡처(Motion Capture: 몸과 얼굴의 자연스러운 움직임을 기록하여 디지털 캐릭터를 제작하는 기법) 슈트와 스틸트(Stilt: 죽마 또는 의족 같이 생긴 다리 장치)를 입고 야수 연기를 해야만 했다. 그렇게 하면 아티스트들이 그의 움직임을 이용해서 CG 버전의 캐릭터를 만들 수 있었다. 최근 몇 년 동안 모션 캡처는 기형적 인물이나 인간이 아닌 캐릭터들을 만드는 데 효과적으로 이용되어 왔다. 예를 들면 우리가 흔히 알고 있는 〈반지의 제왕, The Lord of The Rings〉에서의 골룸, 〈아바타, Avatar〉에서의 샘 워싱턴이 연기한 나비족 전사, 〈정글북〉에서의 모글리의 동물 친구들이 있다.

그런데 빌과 그의 스태프들은 모션 캡처 사용을 획기적으로 확대하기로 했다. 그것은 바로 모션 캡처 창조물과 인간 배우 간의 그럴듯한 로맨스를 표현하는 것이었다. 그 누구도 이전에는 이런 종류의 감성적인 크로스미디어 결합을 시도한 적이 없었다.

"야수의 움직임은 스턴트가 아니잖아요. 그냥 보통의 움직임이죠. 그래서 신체적인 관리와 트레이닝이 필요합니다." 댄은 진지하게 말한다. "저는 그 슈트를 입기 위해서 몸을 만들어 제가 원하는 대로 움직일 수 있도록 했습니다. 제가 움직이고 싶은 어떤 동작이 있는데 그것이 신체적으로 불가능할 때는 실망스럽기도 했어요."

댄은 리허설이 무척 힘이 들었고 때때로 육체적으로 기진맥진할 때도 있었다고 말한다. "기술팀과 작업하면서 우리는 수없이 많은 다른 스틸트를 사용해봤어요. 어떤 스틸트는 일주일 동안 제 발가락들을 마비시키기도 했어요."

야수 역을 하느라 육체적으로 힘든 것만큼이나 어려운 것은, 인품으로 벨의 마음을 얻어야 하는 야수의 연기다. 댄과 엠마는 몇 시간을 각자의 캐릭터와 서로의 관계에 대해서 토론했다. 댄은 이렇게 말한다. "저는 야수를 벨이 같이 연기하고 싶은 캐릭터로 맞춰주기 위해 많이 노력했어요. 제작 초기에 우리는 야수다움과 아름다움, 남자와 여자, 남성성과 여성성과 같은 이 모든 정반대의 성향들에 대해서 많은 시간을 같이 이야기를 나눴어요. 우리는 이 이야기가 추한 야수와 아름다운 소녀의 이야기보다는 우리 모두의 마음속에 자리 잡고 있는 아름다움과 추함에 관한 것이어야 한다는 걸 깨달았어요."

"인간이면서 동물인, 그리고 무서우면서도 호감이 가는 야수가 되도록 생명력을 불어넣는 방법을 알아내는 것은 정말 어려운 일이죠"라고 엠마는 생각한다. "댄은 냉소적인 유머 감각이 있는데 이 자질은 벨과 야수가 함께 있는 장면에서는 아주 중요한 역할을 합니다. 두 사람이 사랑에 빠지는 이유가 야수가 벨을 웃게 하는 것이기 때문이죠. 야수는 벨에게 생기를 불어넣어 줘요. 그녀 역시도 그에게 그렇고요. 그들은 똑같이 책을 사랑해요. 댄과 저는 정말 금방 서로 통했고 이 영화를 향한 마음이 똑같았어요."

전통적인 동화에서 벨처럼 사랑스러운 젊은 아가씨와 개스톤처럼 잘생긴 남자는 성의 무도회장이나 숲속 오솔길에서 처음 만나 순식간에 사랑에 빠지게 되어 있다. 그러나 〈미녀와 야수〉는 흉측한 외모 안에 숨겨진 따뜻한 마음을 사랑할 줄 아는 이지적인 젊은 아가씨에 관한 이야기다. 어머니처럼 푸근한 미세스 팟을 연기한 엠마 톰슨은 이렇게 말한다. "저는 벨이 외모가 아니라 내면을 보고 사랑에 빠진다는 점이 아주 마음에 들어요. 너무 자주 쉽게 겉모습에 이끌리는 요즘 같은 시대에는 말이죠."

개스톤에게는 자신만의 중요한 캐릭터 아크가 있다. 벨이 개스톤의 청혼을 거절했을 때, 그의 잘생긴 사각형 얼굴 뒤에

감춰진 잔인한 이기심이 드러난다. 거만한 허풍쟁이로 시작한 남자는 마치 벨이 그가 소유할 수 있는 물건이라도 되는 양 벨을 차지하려는 욕망에 사로잡힌 괴물이 된다. 애니메이션에서 개스톤이 우스꽝스러운 조수 르푸를 대하는 연기는 라이브액션 영화에 담기에는 종종 너무 과장된 슬랩스틱이 되었다.

"개스톤과 르푸의 연기는 어떤 면에서는 가장 힘든 도전이기도 했습니다. 왜냐하면 그들은 애니메이션에서 가장 만화 같은 캐릭터였으니까요. 개스톤 같은 익살꾼이나 르푸 같은 조수의 21세기 라이브액션 버전은 어때야 할까? 저는 우리가 적절한 균형을 찾았다고 생각합니다. 실제보다는 약간 과장되었으면서도 현실감을 잃지 않게 하는 것이죠"라고 빌은 설명한다.

이 두 사람을 좀 더 사실적으로 묘사하기 위해서 빌은 스태프들에게 개스톤의 거만한 허영을 설명하는 데 도움이 되는 배경 스토리를 주었다. 이 배역은 피터 잭슨이 감독한 두 편의 호빗 영화에서 드래곤 스마우그를 죽이는 용맹한 바드 더 바우맨을 연기한 영국 웰시 출신의 배우 루크 에반스에게 돌아갔다.

"개스톤은 전직 대위죠." 루크는 설명한다. "그는 이 이야기가 시작되기 약 12년 전 포르투갈의 침입자들로부터 빌뇌브 마을을 구했어요. 개스톤은 이후 그 자랑으로 살아갑니다." 루크는 개스톤에게는 그 이상의 이야기가 있다고 말한다. "그는 기괴할 정도로 나르시시즘에 빠져 있는 허풍쟁이인 데다 자신이 여성들에게 신의 선물이라고 생각하죠. 자기 주변 사람들은 모두 행운이라고 말해요."

"엠마 왓슨이 저를 보고 한동안 웃음을 멈추지 못했어요. 왜냐하면 제 일부 대사들이 너무 웃겨서 촬영을 무사히 마치기가 힘들었거든요"라고 루크는 기억을 떠올린다.

"개스톤은 나르시시즘에 빠져 있고 짜증을 잘 내는 사람이기는 하지만 나름 아주 재미있는 사람이죠"라고 루크는 인정한다. "그는 다른 사람들이 보는 시각대로 세상을 보지 않아요. 그의 눈에서 그 자신은 꼭대기에 있고 다른 사람들은 모두 그 아래에 있죠. 그는 절대 잘못하는 일이 없다고 생각하기 때문에 벨이 그의 아내가 되길 거부하는 것을 이해할 수 없죠.

"르푸는 아주 드물게 쉬는 날이 있는데 그런 날조차 집에 앉아 혼자 〈Gaston〉 노래를 부르면서 다시 개스톤을 만날 때까지 시간을 세고 있죠"라고 조시 게드는 말한다.

개스톤과 르푸가 얼핏 말에 탄 돈키호테와 산초 판자처럼 보일지도 모르지만 오히려 불행한 중년 부부 같다고 조시 게드는 말한다.

그녀가 제정신이란 말인가? 눈이 멀었나? 그러면서 말이죠. 개스톤의 캐릭터 아크 중 멋진 것은 이 남자가 무너지기 시작한다는 거죠. 그의 인생에서 처음으로 자신이 그토록 원하는 것을 가지지 못해요. 그러자 그는 진짜 야수가 됩니다. 이 영화의 진정한 괴물이죠."

히트 뮤지컬 〈북 오브 몰몬, The Book of Mormon〉으로 유명한 조시 게드는 〈겨울왕국〉에서 순수한 눈사람 올라프 목소리로 전 세계 디즈니 팬들의 마음을 사로잡았다. "조시의 목소리가 입혀지기 전 올라프는 그저 그림자였을 뿐이죠. 조시가 그에게 생명을 불어넣어 주었어요." 〈겨울왕국〉의 공동 감독 제니퍼 리는 말한다.

프랑스어로 '바보'라는 의미인 르푸는 개스톤의 사악함과 균형을 이루기 위해 필요한 코믹한 기분 전환을 선사하는 한편, 캐릭터로서도 개연성이 있어야만 했다.

"저는 원작 만화에 나왔던 캐릭터를 그대로 모방하는 연기를 하고 싶지 않았어요"라고 조시는 말한다. "만화에서야 코미디가 유치해도 별 문제가 없죠. 애니메이션에서의 르푸는 이가 빠지고 짐짝처럼 집어던져지죠. 이런 정신없는 슬랩스틱 코미디들을 영화 버전으로 변형시키는 경우는 많지 않다고 생각해요. 우리는 그를 좀 더 사람처럼 보이게 할 방법을 찾아봐야만 했죠."

조시는 덧붙여 말한다. "만약 르푸와 개스톤의 관계가 원작처럼 밋밋하지 않다면? 만약 르푸가 질문을 하게 된다면? 르푸가 오랫동안 아무 질문도 하지 않고 따라왔던 남자가 르푸가 질문을 할 수밖에 없게 만드는 일들을 한다면? 그렇다면 르푸가 조금 더 입체적인 캐릭터가 만들어질 수 있다는 생각이 들었어요."

개스톤과 르푸는 범죄와 유머에 있어서 환상의 짝꿍이기 때문에, 그들이 오랫동안 긴밀한 관계를 유지해왔다고 관객들이 느낄 수 있게 해주는 것이 중요하다. "루크와 저는 많은 시간을 함께 있으면서 우리의 연기 리듬을 찾았어요. 그리고 서로의 삶에 개입해온 마치 불만스러운 부부 같은 호흡을 보여야 한다는 데 생각을 같이했죠." 조시의 이야기는 계속된다. "한 사람이 끊임없이 잔소리를 하고 또 한 사람은 다른 데 한눈을

팔고. 그런 점이 이 둘의 관계를 연기하기 힘들면서도 재미있게 만드는 거죠. 한쪽은 다른 한쪽에게 집착하지만 그 다른 한쪽은 그 사람에게 관심도 없는 거죠."

루크가 덧붙여 말한다. "개스톤의 코미디 연기를 하는 것도 재미있었지만 뛰어난 코미디 연기자인 조시의 연기와 대조를 이루는 연기를 한다는 점이 정말 재미있었어요."

한때 야수의 시종이었던 마법에 걸린 물건들을 위해서 빌 콘던은 뛰어난 배우 군단을 모집했다. 콕스워스 역에 이안 맥켈런 경을 비롯해서 미세스 팟 역에 엠마 톰슨을, 르미에 역에 이완 맥그리거를 캐스팅하는 데 성공했다.

〈갓 앤 몬스터〉, 〈미스터 홈즈〉를 감독했던 빌은 이런 이야기를 한다. "저는 그동안 운이 좋게도 이안 맥켈런과 몇 번 같이 일을 했는데 그때마다 그에게 뮤지컬을 해야 한다고 말하곤 했습니다. 드디어 일흔여섯의 나이에 그가 뮤지컬 데뷔를 했네요. 이안이 앨런 멩컨과 녹음 작업을 하는 것을 지켜보면서 얼마나 흥분되던지, 앨런이 말하더군요. '세상에, 청음 실력이 완벽하시네!'"

이안은 빌이 인물의 행동을 디테일하게 분석해서 스토리의 신뢰성을 높이는 뛰어난 분석가라고 칭찬한다. "애니메이션을 라이브액션 영화로 만들 때, 감독은 배우들이 애니메이션 속의 캐릭터들처럼 나름대로 마법적인 연기를 보여주길 바랍니다. 콕스워스의 경우처럼, 연기의 절반이 애니메이션일 때는 연기하기가 무척 힘들어요. 하지만 그 또한 연기의 재미이기도 합니다."

이안이 〈반지의 제왕〉에서 연기했던 간달프의 친숙한 웃음소리를 내며 농담을 한다. "콕스워스는 이 영화에서 가장 중요한 캐릭터입니다. 왜냐고요? 그는 왕자의 성에서 가장 중요한 캐릭터니까요. 저주가 내려졌을 때, 다른 많은 시종들과 마찬가지로 그는 움직이지 못하는 물건으로 변하죠. 실은 아주 많이 움직이게 되지만요. 다행히도 콕스워스는 다시 그의 본래 모습으로 돌아오고 그때 진짜 배우의 모습이 드러나게 돼요. 그런데 우리가 보게 되는 것은 성의 살림을 책임지던 전성기의 콕스워스의 모습이 아니죠."

애니메이션에서의 단순한 디자인과는 달리, 이번 라이브액션 영화의 콕스워스는 전리품 장식이 세공된 18세기 벽난로 시계의 모습을 한다.

프로덕션디자이너 세라 그린우드가 말한다. "콕스워스라는 인물은 다소 겁이 많은 사자이며, 약간 별 볼 일 없는 장군이죠. 이 모든 특징들이 그의 시계 장식에 새겨져 있어요. 그는 대포를 쏘기도 하고 시계를 보기도 해요. 깃발을 흔들기도 하고 칼을 휘두르기도 하죠. 콕스워스는 재미있는 사람이에요. 르미에는 행동이 아주 민첩한 반면, 콕스워스는 다소 둔하고 뒤뚱뒤뚱거리며 걸어요."

무대 장식 담당인 캐티 스펜서가 이야기한다. "콕스워스의 움직임은 우리 소도구제작자의 애견인 프렌치 불도그 헨리가 심하게 뒤뚱거리며 걷는 것을 참조했어요. 재미있게도, 스태프들은 헨리에게 초록색의 모션 캡처용 옷을 입히고 그를 촬영했어요. 그러고 나서 그 결과가 콕스워스의 움직임의 베이스로 사용되었죠."

〈스타워즈〉에서 젊은 오비완 케노비를 연기했던 이완 맥그리거가 르미에를 연기했다. "콕스워스가 성의 시종들의 총책임자란 느낌이 들 겁니다. 반면 르미에는 하인 중 한 명일 뿐이지만 그는 아마도 성에서 가장 인기 있는 사람일 겁니다. 그는 자기 일을 진지하게 생각하죠. 먼지떨이 플루메트를 사랑하는 게 분명하고요."

빌은 이완에 대한 이야기를 한다. "이완 맥그리거는 영화에 합류했을 때, 지구상에서 〈Be Our Guest!〉 노래를 모르는 열 명 내지는 열다섯 명 중에 한 명이었을 겁니다. 그가 노래를 배우는 것을 지켜보는 것은 재미있었어요. 우리는 그에게 안무도 가르쳐주었지요."

"〈Be Our Guest!〉는 많은 사랑을 받은 아주 유명한 곡이죠. 그런 곡을 프랑스어 악센트를 넣어가며, 자신만의 노래로 만드는 것은 아주 벅찬 경험이었어요. 저는 완전히 제 노래로 만들려고 노력했죠." 이완은 말한다.

세련된 프랑스 느낌의 르미에와는 대조적으로, 미세스 팟은 영국 토박이 악센트로 말하는 가정적인 어머니 모습을 보인다. 빌은 "엠마 톰슨은 아주 재미있으면서도 친절한 성격이라서 벨을 보듬어 안는 캐릭터인 미세스 팟 역에 딱 맞죠"라고 말한다.

미세스 팟의 애니메이션 버전용 목소리 연기를 마친 후 엠마 톰슨은 당시를 떠올리며 이야기한다. "지난 사흘 동안 촬영을 하면서 우리는 다시 사람으로 바뀌었어요. 의상과 메이크업을 담당했던 재키 듀란과 제니 시르코어의 환상적인 예술적 기교를 보게 되는 순간이었어요. 우리 모두 세트장에 등장해서 '어머나, 당신 너무 멋진 거 아니에요?' 하고 서로 칭찬하면서 오랜 시간을 세트장에서 머물며 떠나려 하지 않았답니다."

오스카상과 골든글로브 주제가상을 비롯해서 다수의 상을 수상한 명곡 〈Beauty and the Beast〉를 부르던 어려웠던 순간을 떠올리며 엠마 톰슨의 유머러스한 목소리 톤이 진지하게

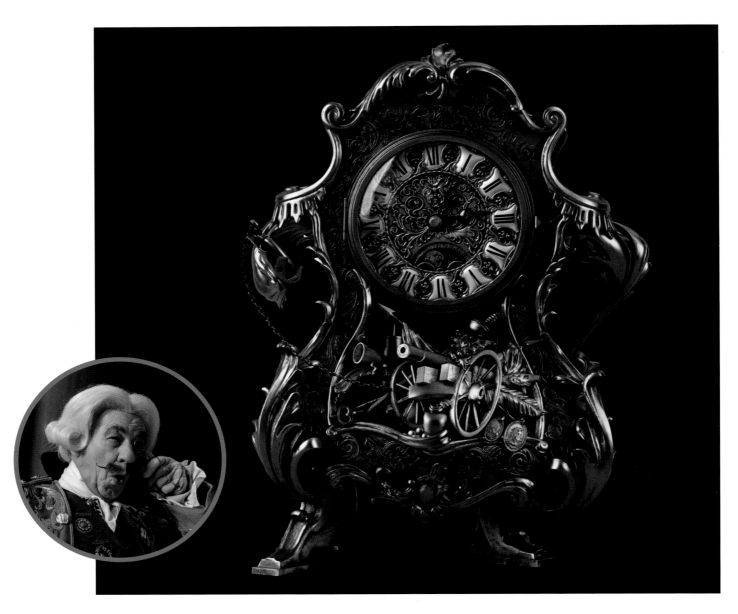

콕스워스의 얼굴, 팔, 다리가 정교한 시계 디자인에 절반쯤 숨겨져 있다. 동그라미 안은 콕스워스를 연기하는 이안 맥켈런.

바뀐다. "저는 지금 마치 앤절라 랜즈버리의 모든 전철을 밟아 가고 있는 것 같아요. 최근에 〈스위니 토드, Sweeney Todd〉에 출연했었고 지금 미세스 팟 역을 하고 있으니 말이에요. 제가 앤절라에게 '당신이 하던 역들을 다 하고 있네요. 그래서 말인데 〈제시카의 추리극장〉은 어떻게 해서 하시게 됐어요? 다음에 제가 맡을 역이 분명해요'라고 말했답니다."

"앤절라는 대단히 상징적인 목소리를 가졌어요. 그래서 저는 그녀 버전의 〈미녀와 야수〉를 넘어설 수는 없을 거라고 생각해요. 하지만 새로운 세대에게 진심 어린 인간 버전의 미세스 팟을 선보일 수 있길 희망합니다"라고 엠마 톰슨은 말한다.

빌은 주제가에 맞춰서 추는 왈츠에 대한 이야기를 나누면서 갑자기 진지해진다. 영화의 전체 스토리가 이 순간에 달려 있다. 왜냐하면 벨과 야수가 대리석 마루에서 왈츠를 출 때 관객들에게 두 사람이 정말 사랑하고 있다는 믿음을 줄 수 있어야만 하기 때문이다. 빌이 이에 관해 이야기한다. "〈Beauty and the Beast〉는 오스카 주제가상을 수상한 명곡입니다. 오리지널 애니메이션에서 무도회장 장면은 획기적이었어요. 카메라가 천장까지 쭉 올라갔다 급강하해서 춤을 추는 두 사람을 내리비추는 상징적인 샷을 모두들 잘 기억하고 있죠. 이전 애니메이션에서는 한 번도 본 적이 없는 카메라 움직임이었죠."

"긁어 부스럼 만들지 말라는 말이 있잖아요. 잘된 장면을 굳이 바꿀 이유가 없어요. 그래서 우리는 오리지널 작품에 대한 오마주로 원래대로 무도회 장면을 촬영했어요. 하지만 무

도회장 세트가 워낙 아름답게 만들어졌던 터라 우리는 진짜 사람들이 춤을 출 때 일어날 수 있는 일들을 더 첨가해서 촬영을 했어요."

"제가 제일 좋았던 날은 카메라를 공중에 높이 달고 주제가가 나오는 장면을 촬영하던 날이었어요." 빌의 이야기는 계속된다. "단 2분 30초 동안의 촬영이었고 복잡한 조명 변화가 있었죠. 그 2분 30초 동안 우리는 1930년대부터 1940년대 초까지 다수의 전설적인 뮤지컬 영화에 함께 출연한 명콤비이자 유명한 왈츠 장면을 남긴 프레드 아스테어와 진저 로저스가 한 순간도 멈추지 않고 춤을 추는 걸 보는 것 같았어요. 제 경험상, 촬영장에서 모두들 소름이 돋는 순간이 있었다면 그 감동이 영화에 그대로 남아 있더라고요."

이 2분 30초는 몇 달에 걸친 준비와 작품 구상, 그리고 리허설을 집약한 결정체였다. 엠마 왓슨은 당시를 떠올리며 말한다. "1월부터 리허설을 시작했으니까 벌써 몇 달을 왈츠를 배웠던 거죠. 안무가 앤서니 반 라스트에게 '이 춤은 두 사람이 사랑에 빠지는 이야기예요'라고 말했던 것이 생각나네요. 이 춤은 두 사람이 어떻게 진정으로 서로 교감하는지, 서로에 대한 인식이 어떻게 변했는지를 보여줘야 하죠. 제가 완벽한 댄스 스텝을 보여준 것은 아니었어요. 왈츠 장면을 진정으로 특별하게 만들어준 것은 두 사람의 마음의 변화를 보여준 연기였어요."

엠마는 그 황홀한 명장면을 재작업하는 것에 대해서 많이 걱정했는데 파트너의 문제가 모든 걱정들을 한순간에 날려버렸던 것을 떠올린다. 야수 역의 댄은 왈츠 장면 내내 거북한 모션 캡처 슈트를 입어야만 했는데 댄의 딸은 아빠가 하마처럼 보인다고 말했다. 이에 댄은 "하마도 야수잖아, 안 그래?"라고 딸에게 응수했다.

"댄은 내내 스틸트 위에 서서 왈츠를 춰야 했어요. 저는 그를 도와주려고 노력했어요. 그렇게 하는 것이 제게도 도움이 됐고요. 그럼으로써 이 장면에 대한 제 걱정에 대해 생각할 틈이 없었거든요." 엠마는 말한다. "우리는 야수가 저보다 머리 세 개는 더 큰 상태에서 어떻게 둘이 왈츠를 춰야 할지 함께 고심했어요. 그동안 제가 출연한 모든 영화에서 상대 남자 배우들은 저랑 춤추는 것을 배워야 했어요. 댄스만큼 둘의 관계

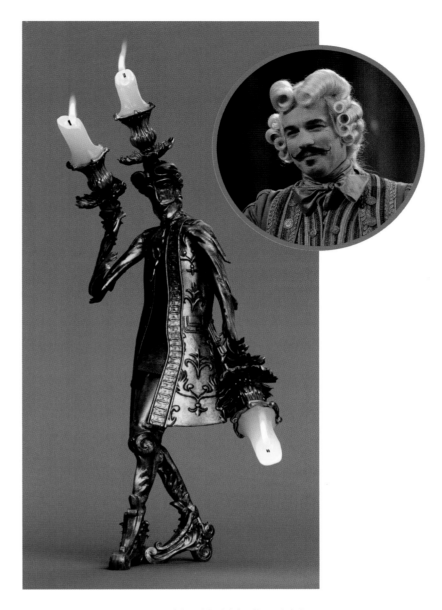

위 이번 영화의 르미에 버전은 기존의 낙엽 모양 촛대라기보다는 조각상에 가깝다. 동그라미 안은 르미에를 연기하고 있는 이완 맥그리거.

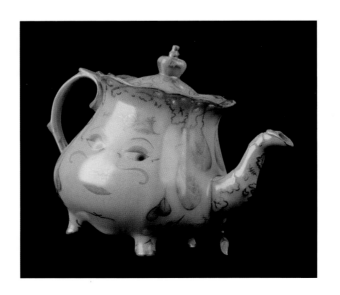

오른쪽 디자이너들은 주전자 주둥이를 코로 사용하는 대신에 미세스 팟의 얼굴 전체를 주전자 한쪽 옆으로 옮겼다.

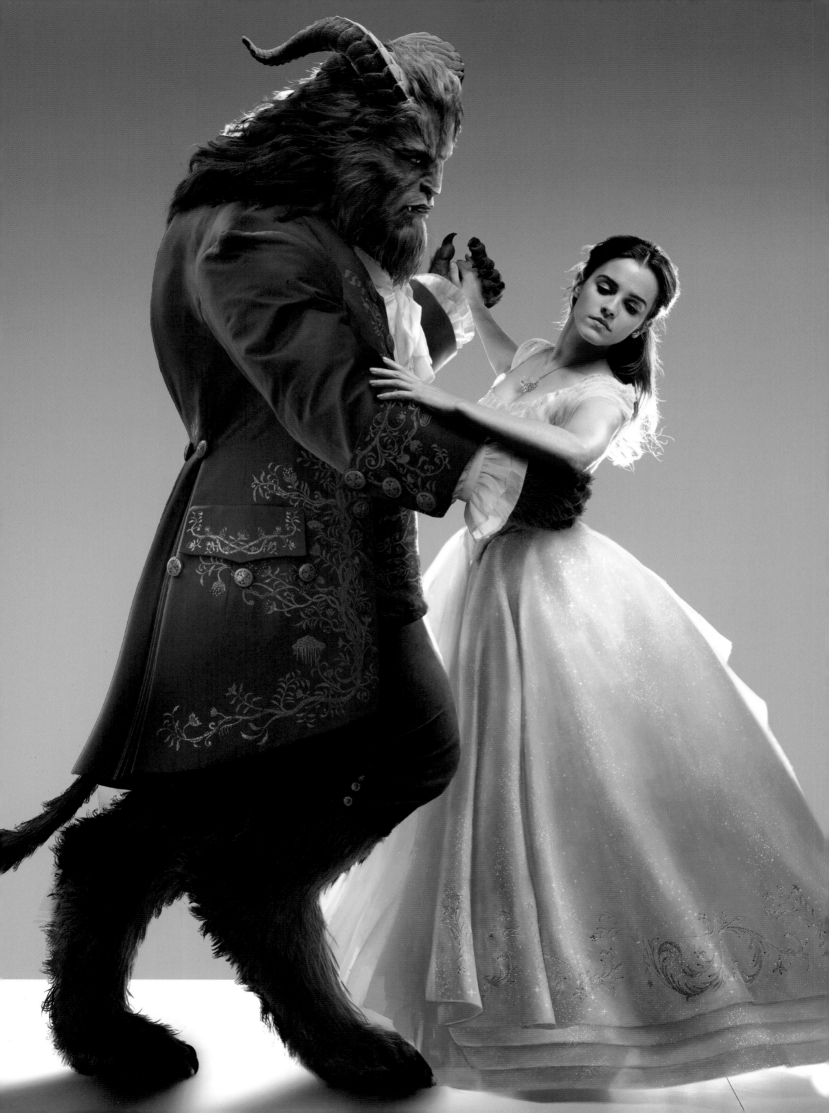

를 돈독하게 해줄 방법은 없으니까요. 이 댄스 경험 이후 저는 댄이 어떤 사람인지 알게 되었고 댄도 제가 어떤 사람인지 정확히 알았을 거라고 생각해요."

"무도회장 장면은 우리가 처음으로 촬영했던 장면들 중 하나였습니다. 스태프들은 CG 야수인 제 모습에 아직 채 익숙해지기도 전이었죠. 센서가 장착된 회색 라이크라 천이 덮인 근육 모형의 옷과 머리덮개를 쓴 CG 야수 말이죠." 댄이 말한다. "사실 그다지 야수처럼 보이지는 않았죠. 그 상태에서 우리는 왈츠를 추기 시작했고 곧 사람들은 현장의 상황을 파악하게 되었죠. 정말 마법 같은 순간이었어요. 엠마와 저는 왈츠를 배우면서 아주 즐거웠어요. 물론 스틸트 위에서 춤을 추기가 쉽지는 않았지만요."

시련은 끝이 없었다. "모션 캡처 의상을 조종하는 기술적이고 육체적인 작업은 제 몸 전체는 말할 것도 없고 특히 제 종아리 근육에 엄청난 고통이었어요." 댄은 유감스럽게 말한다. "제 몸 전체에도 모션 캡처를 했지만 그와 별도로 따로 떼어서 얼굴에도 모션 캡처를 해야 했는데 그 역시도 정말 힘들었어요. 1~2주 전에 촬영했던 장면에서의 제 연기를 기억해내면서 몸은 움직이지 않은 채 그 순간을 다시 만들어내야 했어요. 오직 얼굴로만. 대사가 있고 없고는 상관없어요."

"무도회장 장면을 다 촬영한 후에 저 혼자서 얼굴 표정으로만 그 왈츠 장면 전체를 다시 촬영해야 했어요. 지금은 맨발보다는 스틸트 위에서 왈츠를 훨씬 잘 출 수 있어요. 게다가 얼굴로도 왈츠를 출 수 있다니까요."

비록 아카데미 주제가상을 받은 노래가 영화의 감성적인 순간을 대표한다고 할지라도, 그래도 그것은 전체 OST 중 한 부분일 뿐이다. 〈Be Our Guest!〉와 〈Belle〉도 역시 아카데미 음악상 후보에 올랐으며 앨런 맹컨은 아카데미상, 골든글로브상, BAFTA(British Academy of Film and Television Arts)상에서 주제가상을 수상했다. 이 노래들을 부르며 성장했고 주제가 〈Beauty and the Beast〉를 콧노래로 흥얼거리며 부르던 관객들은 그들이 제일 좋아하는 가락을 들었을 때 좋아하는 노래가 여전히 존중받고 있고 여전히 변함없다는 인상을 받고 싶어 한다.

〈Beauty and the Beast〉나 〈Be Our Guest!〉를 비롯해 다

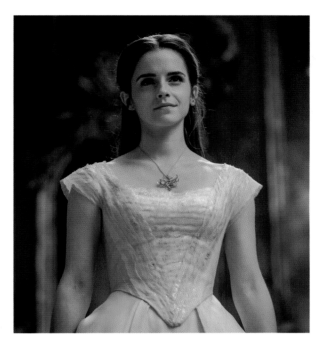

벨이 계단을 가로질러 야수를 바라본다. 이제 야수를 보는 벨의 시선이 달라졌다.

른 모든 곡들을 그리 심하게 편곡하지 않았습니다. 다만 고(故) 하워드 애쉬먼의 가사를 발견해서 〈Gaston〉 노래에 첨가해 신선함을 더했을 뿐이죠"라고 앨런은 말한다.

"가사는 좀 더 현실적으로, 좀 더 성인 취향으로 표현되었죠. 대부분의 작업은 라이브액션 영화에 새로움을 가미하고자 하는 감독의 뜻에 따른 거예요"라고 앨런은 설명한다. "저는 항상 뮤지컬은 가장 협업적인 예술이라고 말합니다. 작품이 죽고 사는 건 협업에 달려 있죠. 빌은 뮤지컬 팬이라서 단지 형식을 재창조하는 데 그치지 않아요. 그는 작가의 자세로 작업에 임하면서 이 영화로 관객들에게 가치 있고 더 깊어진 경험을 선사하기 위해 자신이 할 수 있는 일이 무엇일까를 언제나 고민하죠."

앨런의 이야기는 계속된다. "빌은 벨의 과거 이야기와 아빠 모리스와의 삶, 그리고 야수의 부모와의 과거 이야기 등을 새롭게 가미했어요. 이런 모든 것들이 이미 마법적인 이야기에 좀 더 새로운 상황을 만들어주는 거죠."

빌이 앨런의 이야기에 화답한다. "만약 뮤지컬 영화에 하나의 규칙이 있다면 그것은 노래마다 스토리의 전개를 도와야 한다는 거죠. 그래서 노래 하나가 끝나면 관객들은 노래가 시작되었을 때와는 다른 어딘가에 와 있다는 느낌이 들어야 해요. 그렇지 않으면 영화가 끝난 느낌이 들죠."

"우리는 새로운 세 곡의 노래가 필요했어요. 〈미녀와 야수〉의 치밀한 조직에 매끄럽게 융합될 수 있는 멋진 곡이 필요했죠"라고 빌이 말한다.

202p 벨과 야수가 추는 왈츠는 단지 두 사람이 정확한 루틴에 의해 춤을 추는 것 이상의 것이 필요했다. 그것은 바로 관객들에게 두 사람이 사랑에 빠졌다는 사실을 믿게 하는 연기였다.

1991년, 애니메이션 개봉 이후 버려졌던 〈Human Again〉이 애니메이션의 특별 상영에서 복원되었다. 이 노래와 다른 몇 곡이 이미 연극 뮤지컬에서 선보였었다. 따라서 관객들은 익숙한 캐릭터들을 위한 새로운 곡들을 받아들일 준비가 되어 있었다.

"〈미녀와 야수〉를 애니메이션에서 브로드웨이로 끌고 가면서 우리는 야수를 깊이 탐구하게 되었고 그래서 그에게 〈If I Can't Love Her〉이란 곡을 부르게 했어요." 앨런이 이야기한다. "그리고 관객들은 야수의 또 다른 새로운 곡 〈Forevermore〉을 스토리 후반부에 들을 수 있습니다. 야수가 벨에게 '당신 아버지에게는 당신이 필요해요. 이제 그만 가도 돼요'라고 말하는 장면에서 야수는 그녀가 떠나는 것을 지켜보며 사랑이 무엇인지 느끼게 됩니다. 이별의 고통에도 불구하고 사랑을 알게 된 것이 운이 좋았다고 그는 생각합니다."

"세 번째 곡 〈Days in the Sun〉은 지나간 날들을 생각하며 밤이 되어 자러 가는 물건들을 위해 불러주는 일종의 자장가입니다." 앨런의 설명은 계속된다. "이 곡은 벨의 어머니와 벨이 어쩌다가 아버지와 함께 작은 시골 마을로 내려오게 되었는지에 대한 배경 이야기입니다. 뮤직 박스를 만드는 모리스가 지나간 세월을 노래하면서 처음 부르지요. 그리고 나서 벨이 성에서 다시 부르게 되는 거죠. 이때 배경음악으로 뮤직 박스의 연주가 흐릅니다. 저는 조화로운 분위기에서 뭔가 아주 프랑스다운 느낌의 것을 하나 집어넣고 싶었거든요. 아주 부드럽고 감미로운 곡이에요."

뮤직 박스 장면이 더해지다 보니 런던에서 작업되었던 최초의 스토리 버전이 떠오를 수밖에 없다. 세라 그린우드와 캐티 스펜서는 독일의 바로크 보석세공전문가 딩거링커 브라더스의 작품에 기초해서 영화 속 뮤직 박스를 디자인했다. 세라와 캐티의 작품은 독일 드레스덴의 그린볼츠에서 볼 수 있다.

그런데 이안 맥켈런은 네 번째 새로운 곡을 열렬히 기다리고 있다고 짓궂은 농담을 한다. "〈미녀와 야수〉의 가장 뛰어난 명곡은 아이러니하게도 아직 만들어지지 않았어요." 이안은 직접 노래를 부르기 시작했다. "이런 노래죠. '내 이름은 콕스워스, 나는 시계다… 틱톡틱톡… 내 이름은 콕스워스.' 이 노래를 앨런에게 제안했더니 앨런이 콕스워스를 위한 노래를 만드는 것도 멋진 생각이라고 했어요. 아직 완성되지는 않았지만 이 노래가 완성된다면 제가 제일 좋아하는 노래가 될 겁니다."

하워드 애쉬먼의 죽음 이후, 앨런 맹컨은 팀 라이스와 콤비를 이뤄서 〈알라딘〉과 〈미녀와 야수〉 공연 버전의 곡 작업을 함께했다. 두 사람의 협업은 즐겁게 잘 이루어졌지만 앨런과 하워드 콤비와는 많이 다른 분위기였다.

"제가 하워드와 했던 작업이나 제가 그동안 해왔던 다른 협업에서는 서로 부대끼며 한다는 공통적인 면이 있었어요. 제가 그동안 협업을 많이 해왔거든요." 앨런은 웃으며 말한다. "그런데 팀은 좀 쿨하더군요. 자기 혼자서 가사를 쓰고는 저에게 가져다주죠. 그에게는 우아한 면이 있는데 아주 따뜻하고 관대하고 재미있는 성격이 그의 가사에 그대로 묻어나 있죠."

"팀과 저는 오랫동안 같이 일한 건 아니라서 부딪히고 다시 도전하고 하는 측면이 있었어요. 그러나 결국 우리는 제 생각에는 걸작이 될 만한 노래들을 만든 것 같군요. 영국인인 팀과 미국인인 제가 독특한 파트너가 된 거죠."

많은 배우들이 뮤지컬 연기는 비뮤지컬 연기와는 많이 다르다고 생각한다. 카메라 셋업 문제, 큐 사인을 놓치거나 대사를 잊거나 하는 기술적인 문제 등과 관련된 일반적인 문제 외에도, 뮤지컬에서는 모든 움직임과 대사가 음악에 맞춰져야만 한다. 애드립을 넣거나, 멈추는 순간을 늘리거나 발걸음 몇 번을 더 가는 것 등을 재량껏 할 수 있는 여지가 없다. 〈Belle〉에서 마을 사람들 역을 맡은 엑스트라들조차 음악이 노래하고 춤추고 말하고 움직이라고 명령하는 대로 정확히 따라야만 한다.

"이 작품은 제 생애 첫 번째 뮤지컬이에요. 그래서 모든 것이 딱딱 시간에 맞춰져야 한다는 것을 배운 것이 큰 경험이었죠"라고 루크 에반스는 말한다. "매 장면마다 음악이 흐르죠. 당신이 그 장면에서 무엇을 하든 상관없이 당신이 연습했던 리듬에 맞춰서 장면이 전개되어야 합니다. 〈Gaston〉이나 〈Belle〉처럼 세트 규모가 큰 노래의 경우에는, 모든 것을 일일이 완벽하게 리허설을 했어요. 따라서 우리들이 세트에 도착하면 마치 시계처럼 모든 게 진행되죠."

"촬영은 대단히 즐거운 경험이었어요. 그러나 횃불과 말과 어린이들과 동물들에 모두 둘러싸였을 때는 한편으로 무섭기도 했고요. 그러나 절대 잊지 못할 경험이었습니다"라고 루크는 말한다.

"한 달 내내 리허설을 했던 것을 단 사흘 동안 완벽하게 보여줘야 했어요." 조시가 말한다. "리허설에서 한 곡, 한 곡을 뮤지컬의 프로덕션 넘버(Production Number: 뮤지컬 등에서 많은 출연자들이 함께 노래하고 춤추는 장면)처럼 했어요. 배우들은 A에서 Z까지 완벽하게 연기해야 하죠. 그리고 다시 카메라 촬영을 위해 장면, 장면을 끊어가며 반복하길 계속해요. 이게 다 앵글 때문이죠. 촬영을 마치기까지 여러 번 같은 동작을 반복하게 되죠."

왕자의 시선을 받기를 바라는 수십 명의 젊은 상류 사회 여성들이 처음으로 사교계에 등장하는 데뷔탕트 무도회의 오프닝에서 춤을 춘다.

"노래 하나를 순서에 따라 완벽하게 마치기 위해서 반복하고, 반복하고… 정말 엄청난 체력이 필요하죠"라고 조시는 말한다. "화면에서 봤던 노래를 이제 제가 다시 재창조하는 겁니다. 제 성격과 상상력을 담은 저만의 연기가 되는 거예요. 그래서 제가 이 영화에 출연하고 싶었던 거예요."

25년 전에 자신이 만들었던 노래를 다시 작업하면서 앨런은 부드럽게 심회를 털어놓는다. "이것은 하워드 애쉬먼이 마지막으로 열정을 쏟았던 원작이 있는 스토리입니다. 정말 감성적으로 힘든 시간들이었어요. 하워드와 함께했던 추억을 잊은 척하다가 결국 그것을 인정하고 디즈니를 통해서 다시 이 작업에 손을 댔어요. 저와 하워드, 그리고 모든 사람들이 겪었던 고통들과 다시 연결되는 거죠. 그리고 그 모든 것들이 눈에 보이지 않게 이 스토리에 깊이 녹아들어 갔죠."

"애니메이션은 주류의 디즈니 애니메이션 팬들을 위해서 만들어지는 겁니다. 비록 당시에는 너무도 혁신적이었다고 할지라도요. 결국 그런 모든 것들이 앞선 애니메이션에서 다 표현되었어요." 앨런이 마무리하는 말을 한다. "따라서 사람들은 이제 새로운 영화에 어떤 것이 새로 가미되었는지, 또는 새로운 영화를 다시 볼 가치가 있을 만한 어떤 새로운 시각이 부여되었는지 기대하게 되는 겁니다. 그런 기대는 당연해요. 저는 옛 노래들을 새로운 협업을 통해서, 특히 빌 콘던 감독과의 작업을 통해서 신선하게 재창조했습니다. 새로운 영화는 빌과 저의 일종의 합작품과 같습니다."

새 영화 〈미녀와 야수〉는 애니메이션처럼 불특정 프랑스 마을을 무대로 하고 있지 않다. 프랑스 남부의 빌뇌브 마을이라는 특정한 장소이고 시기는 1740년이다. 루이 15세의 집권 중반기에 해당되는 시기로, 프랑스가 그해 10월에 오스트레일리아 왕위 계승 전쟁에 참전했던 것을 제외하고는 지성적인 또는 정치적인 대규모 사건이 없었던 시기였다. 그러나 이 시기는 로코코 문화의 최전성기로, 18세기 중반 프랑스의 실내 장식은 우아함의 표본으로써 아직까지도 그 수준을 넘지 못하고 있다. 파스텔 벽지, 곡선으로 된 나무와 금속 장식, 복잡

하고 정교한 쪽매붙임 등 우아함의 극치를 보여준다.

"〈미녀와 야수〉처럼 상직적인 작품을 어떻게 라이브액션 영화로 재창조해야 하는가? 여전히 동화적인 요소를 안고 있으면서도 배경은 1740년 프랑스이므로 동화의 시대가 구체적으로 주어진 것이죠"라고 세라 그린우드는 설명한다. "영화에는 정확한 근거가 생긴 거죠. 물건들은 로코코 시대의 캐릭터로 표현되어야 합니다. 또한 물건들은 말하고 걷기가 가능한데 이는 디자인할 때 그런 것들이 가능하도록 만들어졌기 때문이죠."

애니메이션에서 간단한 촛대였던 것과 달리, 새로운 버전의 르미에는 우아하게 곡선이 진 금속 팔과 정교하게 조각된 얼굴을 자랑한다. 야수의 덥수룩한 털을 손질하는 시종인 차포는 몸과 사지에 구리와 아연의 합금인 오르몰루 장식이 있다. 원래는 강아지였던 작은 스툴 프루프루는 개의 신체적 특징대로 다리 중간이 휘었다. 미세스 팟과 칩의 몸통에는 자잘한 금이 가 있고 꽃무늬 문양이 그려져 있다.

"우리 부서에 가재도구 스태프가 있는 게 이상했어요. 대개는 그런 물건들은 효과팀 담당이 되거든요." 세라가 말한다. "그러나 그 물건들이 18세기의 물건과 건축에서 비롯된 거라서 그런 물건 캐릭터를 가지고 일할 수 있고 볼 수 있는 기회가 주어진 것은 정말 멋진 경험이었어요."

프로덕션디자이너가 흰색 깃털 꼬리를 가진 아이보리 공작 장식처럼 생긴 것을 들고 이야기한다. "먼지떨이 플루메트는 완전히 18세기풍이에요. 우리는 그녀에게 날개를 달아줘서 다소 둔한 미세스 팟보다 빠르게 움직이고 날 수도 있게 해주고 싶었죠. 칩은 찻잔 받침을 스케이트보드처럼 타고 다니죠. 초스피드로 다녀서 엄마인 미세스 팟은 다칠까 봐 걱정을 많이 하죠."

1740년에는 귀족들이 프록코트를 입고 흰색 가발을 쓰고 보석 버클 장식이 된 신발을 신었다. 마리아 레크친스카 여왕은 가운 양쪽 옆에 정교한 프린트가 들어간 섬유로 짠 넓은 주머니가 달려 있는 궁전 가운을 입고 등장한다. 그러나 모두들 캐릭터의 의상이 시대를 철저하게 고증하기보다는 캐릭터의 신분을 강조하는 것에 주안점을 두는 것이 더 중요하다고 생각했다.

206p 라이브액션 영화 제작진과 출연 배우들은 걸작 애니메이션에서 선보였던 주요 순간들을 캐릭터들의 본질을 그대로 유지하면서 새로운 시각을 제시하는 방식으로 재창조해야만 했다.

"야수를 죽여라!" 개스톤이 야수의 성을 공격하기 위해서 마을 사람들을 집합시키는 장면을 다룬 애니메이션 장면과 라이브액션 영화 장면.

"의상디자이너 재키 듀란과 작업하면서 가장 멋진 일 중 하나는 그녀가 놀라울 정도로 협조적이라는 겁니다"라고 엠마는 칭찬한다. "그녀는 제가 제 캐릭터를 어떤 시각으로 바라보는지 완전히 이해하려고 노력했죠. 그녀는 제 의상 바깥쪽에 두 개의 주머니를 달아주어서 벨이 항상 책을 가지고 다니면서도 손을 자유롭게 쓸 수 있도록 해주었어요."

"자잘한 모든 디테일을 신경 써서 만들어주었죠. 여배우로서 제게는 아주 특별한 경험이었고 그녀 덕분에 제 캐릭터를

구축하고 이해하는 데 큰 도움이 되었어요."

이번 영화에서 가장 중요한 의상은 벨이 주제가인 〈Beauty and the Beast〉에 맞춰 왈츠를 출 때 입은 노란색 드레스였을 것이다. 전 세계 수많은 소녀들이 이 버전의 드레스를 입어봤고, 그들의 인형들에게 입혀봤고, 그리고 나중에는 딸들이 입는 것을 지켜보았다. 왈츠를 출 때, 벨의 드레스의 노란색 층층이 시폰들을 보면 오리지널 애니메이션에서 기교 있는 붓놀림으로 표현했던 드레스가 연상된다. 이 장면에서 야수는 자수가 놓인 파란색 프록코트를 입고 벨을 에스코트하는데 야수의 의상이 벨의 드레스보다 훨씬 호화로운 느낌을 준다. 그의 목에 두른 레이스 자보(Jabot: 셔츠 앞섶의 (주름) 장식)와 셔츠 커프스의 주름 장식은 풍요로운 느낌을 증대시켜준다. 무도회가 시작될 때, 왕자는 짙은 초록색 벨벳 코트와 조끼를 입는데 특히 조끼에는 정교한 수가 놓여 있고 금박 단추가 달려 있다.

이와 대조적으로 르푸는 소박한 회색 코트에 긴 갈색 조끼를 입고 있다. 개스톤 또한 무채색으로 옷을 입지만 좀 더 선명하고 밝은 분위기다. "우리가 마을로 가는 장면에서 저는 붉은 가죽으로 된 군복 느낌의 재킷을 입고 모자를 썼는데 이것은 개스톤에게 당당함이 쇠잔해가는 느낌을 주기 위한 것이었어요." 루크는 촬영 당시를 떠올리며 말한다. "개스톤은 자신의 군장에 집착하고 몇 달에 한 번씩 착용을 합니다. 그가 포르투갈 침입자들로부터 어떻게 마을 사람들의 생명을 구해줬는지 마을 사람들에게 상기해주려는 거죠. 그리고 개스톤의

헤어가 정말 멋지잖아요. 우리는 그의 헤어스타일을 테스트하면서 위로 멋지게 솟은 가발을 찾아냈어요. 그런데 막상 스크린 테스트를 하니까 그보다는 더 커야 할 것 같았어요. 그리고 나서 또 막상 촬영장에서 보니까 또 그보다는 훨씬 커야겠더라고요. 이렇게 해서 결국 개스톤을 촬영하게 되었을 때는 정말 인상적인 멋진 가발을 쓰게 된 거죠."

촬영 세트장은 배우들의 연기와 카메라 촬영이 원활하게 이루어지도록 해야 하는 한편, 오리지널 애니메이션의 외형을 반영하도록 해야만 했다. 야수의 성에 있는 무도회장을 예를 들면, 라이브액션 영화 디자인팀은 우리에게 익숙한 기둥들, 늘어진 휘장들, 대리석 등을 당연히 설치하면서도 더 웅장한 샹들리에와 다른 요소들을 가미했다. 제작자 데이비드 호버먼은 이렇게 말한다. "마지막 장면의 무도회장 세트를 만들 때, 저는 제가 보던 중 가장 아름다운 무도회장을 만들어야 한다고 생각했어요. 주제가 〈Beauty and the Beast〉에 맞춰 춤을 추는 장면은 이 영화에서 가장 로맨틱한 장면 중 하나가 될 겁니다. 저는 지난 25년간 제작자로서 또는 임원으로서 디즈니에서 일해왔는데 이번 영화는 제가 그동안 작업하던 중 가장 훌륭한 영화예요."

"이 영화에 앞서서는 1991년의 디즈니 애니메이션이 있었고, 1946년 장 콕토의 영화가 있었습니다." 빌 콘던은 말한다. "장 콕토는 배우들에게 횃불을 들고 검은색 벨벳 뒤에 서 있게 했어요. 그러다 벨의 아버지가 지나가면 천 밖으로 나온 배우의 손에 들린 횃불이 움직였죠. 우리는 이 영화에서 장 콕토의

칩은 찻잔 받침을 스케이트보드나 스노보드처럼 사용한다.

야수의 이발사 시종인 차포는 로코코 시대의 모자걸이를 닮았다.

영화에 대한 경의를 표현했죠."

댄 스티븐스도 세트장에 감동을 받았다. "무도회장에 처음 들어서는데 정말 감동적이었어요. 제가 보던 중 가장 놀라운 세트 중 하나였어요. 일부 세트는 굉장히 화려했고 의상들도 믿을 수 없을 만큼 아름다웠어요."

"저는 마지막 무도회 장면을 즐겁게 촬영했어요." 댄은 계속 이야기한다. "60명의 공주들이 줄지어 선 홀로 들어섰죠. 촬영하는 날, 딸을 데리고 갔는데 딸이 디즈니의 황홀경에 빠져 넋이 나갔었죠."

영화의 오프닝 장면들이 개스톤의 술집이 있는 동네 주변이었기 때문에, 스태프들은 애니메이션의 세트를 확대한 느낌의 프랑스 시골 마을 세트를 세웠다. 빵집 쟁반에 놓여 있는 '늘 똑같은 빵과 롤'의 모습에 이르기까지 세밀하게 표현했다. "우리는 빌뇌브 마을 전체를 재현했어요. 야외 촬영장에 런던 시 전체 세트장을 세웠던 〈올리버 트위스트〉 촬영 시절로 돌아간 것 같았어요. 우리는 몇 달에 걸쳐서 리허설을 했는데 '세상에, 이건 옛날 MGM(1924년에 시작되어 세계에서 가장 오래된 영화 스튜디오) 같군!'이라고 느꼈던 순간들이 많았죠"라고 댄은 말한다.

"저는 제가 등장하지 않는 많은 장면들을 보고 싶었어요. 개스톤과 르푸에 관한 모든 것, 마을에서 일어나는 모든 것들을요. 야수는 한 번도 마을에 간 적이 없거든요." 댄은 설명한다. "저는 그들이 촬영할 때 불쑥 찾아가 촬영을 지켜봤어요. 마치 프랑스 남부 마을에 있는 느낌이었어요. 그래서 지금 저

먼지떨이 플루메트는 아이보리색 백조 모습을 연상시킨다.

는 제가 등장하지 않은 모든 뮤지컬 곡들의 무대를 보게 되길 기대하고 있어요."

야수의 성의 외관 장식은 애니메이션보다 훨씬 웅장하다. 성은 작은 탑들로 이루어졌고 정원과 화단으로 둘러싸여 있다. 그런데 디자이너들에게는 실내 인테리어가 더 힘든 작업이었다. 웅장한 계단에는 용과 키메라 장식이 된 기둥들이 있는데 이는 화려한 바로크 장식의 원래 성과 야수의 성에 내려진 저주를 암시한다. 도서관 인테리어에서는 엄청난 양의 금박 책 장이 필요했고 또한 세월의 손때가 묻은 느낌의 그 시대를 상징하는 표지가 있는 수많은 책들이 필요했다.

"식당은 아주 흥미로운 세트장이었어요. 〈Be Our Guest!〉 노래가 연주되는 곳이기도 하고 세라 그린우드가 그곳을 무대처럼 디자인했기 때문이었죠." 빌은 또한 페기 아이젠하위와 줄스 피셔에게도 공을 돌렸다. "이 두 사람은 전설적인 공연조명디자이너입니다. 이들은 스포트라이트를 받는 장소와 르미에가 노래를 부르는 무대를 만들어냈어요. 이 세트는 하나의 장면에서 가장 많은 변화를 보이는 곳이죠."

엠마 왓슨은 스타들이 총출동한 엔딩 곡에서 배우들이 느낀 흥분을 열정적으로 설명한다. "마지막 축하 댄스 장면이 가장 즐거웠던 순간들 중 하나였어요. 왜냐하면 우리 모든 출연자들이 한 공간에 모였던 처음이자 유일한 순간이었으니까요! 저는 재키 듀란의 멋진 드레스를 입고 아름다운 춤을 췄죠. 음악도 정말 아름다웠어요. 그리고 무엇보다 엠마 톰슨, 이안 맥켈런, 이완 맥그리거가 함께했잖아요! 굉장했어요!"

댄 스티븐스는 영화제작자들과 출연 배우들의 공통된 이야기를 전하며 이야기를 마무리한다. "저는 우리가 〈미녀와 야수〉 애니메이션에 대한 팬들의 사랑을 제대로 표현했기를 바랍니다. 우리는 이 애니메이션을 선택해 작업하면서 새로운 몇 곡을 포함해서 영화에 신선함을 부여하려고 노력했습니다. 저는 우리 영화가 가족이 함께 즐기고 아이들이 추억을 공유할 수 있는 또 다른 고전이 되길 희망합니다. 왜냐하면 〈미녀와 야수〉는 가장 위대한 동화이니까요."

오른쪽 숲에서 야수의 성으로 다가가는 음산한 분위기의 디지털 페인팅 원본.
211p 전체 빌뇌브 마을의 전경을 그린 세 장의 디지털 페인팅 원본은 제작진이 상상하는 마을의 규모를 보여준다.

212p 위 야수의 성을 그린 디지털 습작 원본은 성의 분위기와 주변 환경을 보여준다.
212p 가운데 벨이 유리 안에 든 마법에 걸린 장미가 있는 곳으로 걸어간다.
212p 아래 벨이 다가갈 때 대리석의 용 조각들이 웅장한 계단을 비호하는 모습이 보인다.
213p 위 낮의 성은 우아한 고성의 모습이지만 밤이 되어 변하면 공포의 분위기를 자아낸다.
213p 가운데 폐허가 되다시피 한 서쪽 탑은 야수의 은신처다.
213p 아래 공중에서 본 야수의 성의 전경은 격식 있게 만들어진 화단과 위로 솟아난 탑들의 모습을 보여주고 있다.

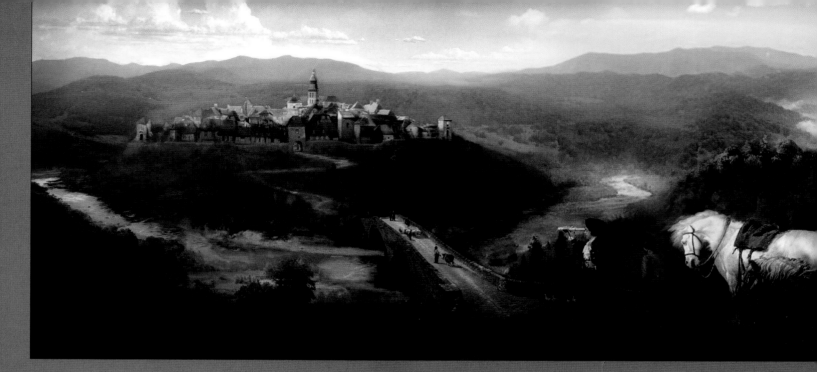

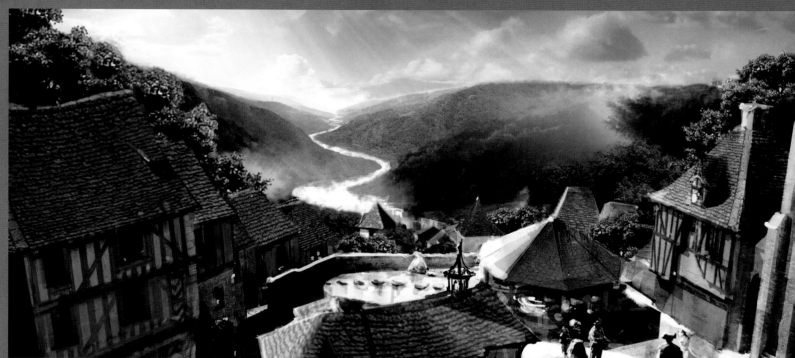

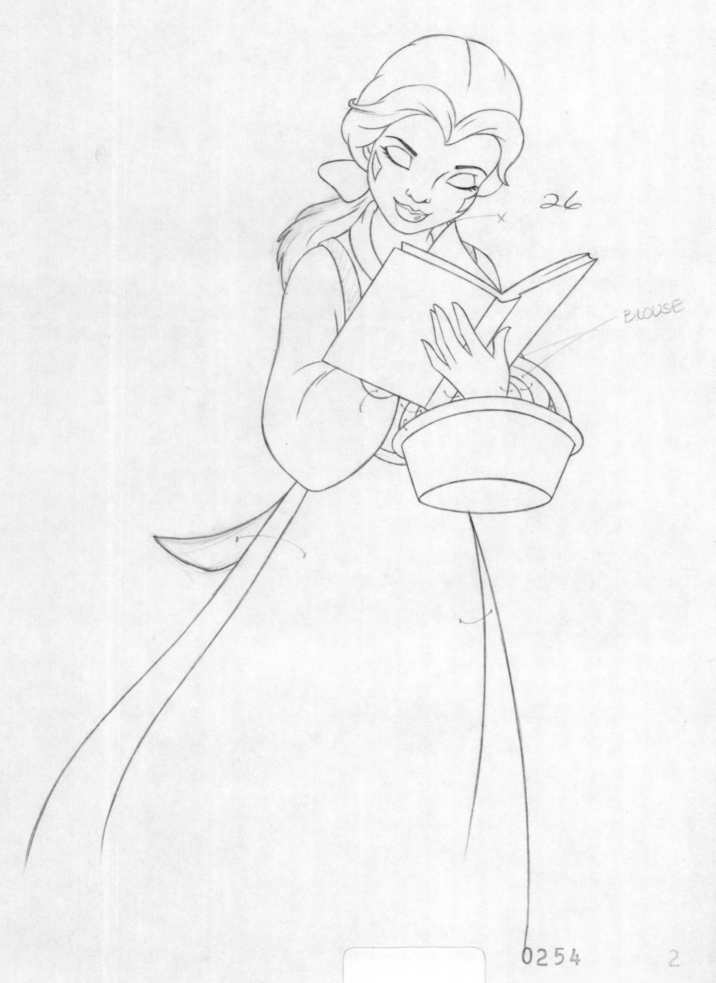

26

BLOUSE

Chapter Thirteen

With a Dreamy, Far-off Look/
And Her Nose Stuck in a Book
먼 곳의 꿈을 꾸듯 책 속에 빠져 있네

감사의 말, 참고 문헌, 인덱스

〈미녀와 야수〉는 내가 고등학생 시절 애니메이션 일을 하고 싶다는 마음이 들게 한 영화였다. 야수가 벼랑 아래로 떨어지는 개스톤을 잡고 있는 글렌 킨의 그림에서, 분노하던 야수의 얼굴이 수심에 찬 표정으로 바뀌는 것을 보면서 내 얼굴 표정도 따라 바뀌었다. 나는 캐릭터의 스토리에 감성적으로 빠져들었고 결국 이 영화를 극장에서 열두 번이나 보게 되었다. 이 장면은 한 사람의 인생을 바꿔놓았다. 애니메이션이 그렇게 할 수 있다는 것을 깨달았던 것이 내가 지금 애니메이션 일을 하는 이유다.
—마크 월시

214p 작가 린다 울버턴은 걸어가면서 책을 읽던 자신의 어린 시절 습관을 벨을 통해 표현했다. 애니메이터 더그 크론.

제 친구 돈 한은 〈미녀와 야수〉의 메이킹 북을 써보라는 제안을 제게 하면서 영화 제작 이야기를 정직하고 솔직하게 쓸 수 있도록 도와주겠다고 약속했습니다. 그는 약속을 지켰고 그와의 작업은 영광이었습니다. 게다가 돈의 작업실에서 매기 지젤, 로리 콘지벨, 코니 톰슨이 흔쾌히 도움을 주었습니다. 웬디 레프콘은 뉴욕에서부터 편찬 작업을 관리해주었습니다. 한스 틴스마는 이미지 파일들, 컴퓨터 파일들, 원고를 이용해서 초본과 이번 개정판 모두 일관성 있는 매력적인 책으로 디자인해주었습니다. 제니퍼 이스트우드는 이 모든 작업 과정을 인내심 있게 지켜봐주었습니다.

렐라 스미스와 메리 월시 덕분에 다시 한 번 애니메이션 리서치 라이브러리가 집처럼 편하게 느껴졌습니다. 폭스 카니, 더그 엔겔러, 앤 한센, 재키 바스케스는 끝없이 많았던 제 목록의 삽화들을 일일이 찾아주면서도 유머를 잃지 않았습니다. 폭스의 유머는 좀 썰렁했지만 말이죠. 월트 디즈니 아카이브에서 로버트 티먼은 초본과 이번 개정판에 대한 수없이 많은 제 질문들에 점잖게 대답을 해주었고, 그밖에 레베카 클라인, 에드워드 오바예, 그리고 아카이브의 늘 열정적인 케빈 컨의 도움도 컸습니다. 디즈니 포토 라이브러리의 에드 스콰이어와 릭 로렌츠는 많은 컬러 이미지들을 찾아주었습니다. 장 길모어는 그녀의 개인적인 사진들을 재가공하도록 허락해주었으며 레너드 멀틴은 라이브액션 영화에 대한 개인적인 지식을 알려주었습니다. 조 쿠엔카와 제이 카두치는 브로드웨이 관련 삽화를 구해주었습니다. 테일러 제슨은 다양한 인터뷰들을 빠르고 정확하게 원고로 만들어

주었습니다. 그레그 핀커스 역시 세세한 부분까지 빠뜨리지 않고 정확하게 원고를 만들어주었습니다. 홍보전문가 하워드 그린은 정보, 미팅, 열정, 점심 등을 제공해주었습니다.

저는 인터뷰에서 친절하게 그들의 시간과 지식을 나누어준 모든 디즈니 아티스트들과 임원들에게 감사를 전합니다. 로저 앨러스, 루벤 아키노, 제임스 백스터, 크리스 비티, 브렌다 채프먼, 딕 쿡, 짐 콕스, 안드레아스 데자, 로이 에드워드 디즈니, 러스 에드먼즈, 윌 핀, 그레그 그리피스, 돈 한, 스콧 존스턴, 제프리 캐천버그, 글렌 킨, 리사 킨, 브라이언 맥엔티, 앨런 멩컨, 롤런드 멀러, 로버트 뉴먼, 데이브 프루익스마, 닉 라니에리, 스테판 리머, 로버트 제스 로스, 크리스 샌더스, 피터 슈나이더, 톰 시토, 커크 와이즈, 린다 울버턴, 모두들 감사합니다.

저의 훌륭한 에이전트인 리처드 커티스는 계약을 관리해주었고 수다스러운 제 이메일들을 참아주었습니다. 이번에 책을 쓰면서 '이 책 때문에 미칠 지경이다'라고 주절대는 제 푸념에 이골이 났겠지만 다 참고 들어준 친구들의 애정과 인내에 감사하지 않을 수 없습니다. 줄리언 버뮤데즈, 케빈 캐피, 앨리스 데이비스, 피트 닥터, 폴 펠릭스, 에릭과 수전 골드버그, 데

위 디즈니랜드 툰타운에서 야수 캐릭터와 함께한 저자

니스 존슨, 어설라 르 긴, 제프 맬릿, 존 라베, 스튜어트 수미다, 패트릭 비달 등 친구들아, 고맙다. 그리고 우리 식구들, 스콧, 노바, 매터 그리고 '공동 작가'였던 나의 귀여운 고양이 티포에게 특별한 감사를 전합니다.

—찰스 솔로몬

참 고 문 헌

BOOKS

Bacher, Hans. Dream Worlds: Production Design for Animation. Oxford: Focal Press, 2008.

Bettelheim, Bruno. The Uses of Enchantment: The Meaning and Importance of Fairy Tales. New York: Vintage, 1977.

Bullfinch, Thomas. Bullfinch's Mythology: The Age of Fable. New York: Meridian, 1995.

Canemaker, John. Paper Dreams: The Art & Artists of Disney Storyboards. New York: Hyperion, 1999.

Eisner, Michael with Tony Schwartz. Work in Progress: Risking Failure, Surviving Success. New York: Hyperion, 1999.

Frantz, Donald. Disney's Beauty and the Beast: A Celebration of the Broadway Musical. New York: Hyperion, 1995.

Grant, John. The Encyclopedia of Walt Disney's Animated Characters. New York: Hyperion, 1998.

Maltin, Leonard. The Disney Films. New York: Hyperion, 1995.

Renaut, Christian. De Blanche-Neige à Hercule: 29 long métrages d'animation des Studios Disney. Paris: Dreamland Editeurs, 1997.

_____. Les Héroïnes de Disney dans les long métrages d'animation. Paris: Dreamland Editeurs, 2000.

Solomon, Charles. Enchanted Drawings: The History of Animation. New York: Wings, 1994.

Thomas, Bob. Walt Disney: The Art of Animation. New York: Golden Press, 1958.

_____. Disney's Art of Animation: From Mickey Mouse to Beauty and the Beast. New York: Hyperion, 1991.

Warner, Marina. From the Beast to the Blonde: On Fairy Tales and Their Tellers. New York: The Noonday Press, 1994.

Zippes, Jack. Fairy Tale as Myth/ Myth as Fairy Tale. Lexington, KY: University Press of Kentucky, 1994.

The Art of Beauty and the Beast. Sotheby's Auction Catalogue. October 17, 1992.

ARTICLES

Ames, Katherine. "A Little Saint-Saëns, a Lot of Fun." Newsweek, November 18, 1991.

Ansen, David. "Just the Way Walt Made 'Em." Newsweek, November 18, 1991.

Associated Press. "'Beauty and the Beast,' 'Bugsy,' Win Golden Globes." Los Angeles Times, January 19, 1992.

_____. "Will 'Beast' Be Beauty of Academy Award Noms?" The Hollywood Reporter, January 15, 1992.

Bevil, Dewayne. "Disney's Magic Kingdom will serve beer, wine in new Fantasyland restaurant." Orlando Sentinel Online, September 14, 2012.

Bilbao, Richard. "Disney reveals more on Enchanted Tales with Belle." Orlando Business Journal, August 30, 2012.

Bly, Laura. "Bottoms up! Booze comes to Disney World's Magic Kingdom." USA Today, September 15, 2012.

Brandon, Pam. "Immersive Dining at Be Our Guest Restaurant." Walt Disney World Eyes & Ears, November 1–14, 2012.

Brown, Genevieve Shaw. "For the First Time History, Beer and Wine in the Magic Kingdom." ABCnews.com, September 14, 2012.

Cieply, Michael and Solomon, Charles. "Disney 'Rabbit' Hops Into the Spotlight." Los Angeles Times, April 13, 1988.

Corliss, Richard. "Keep an Eye on the Furniture." Time, November 25, 1991.

Crawford, Michael. "The Magic's in the Details." Disney twenty-three, Spring 2013.

Curry, Jack. "Handicapping Oscar." TV Guide, March 28, 1992.

Daly, Steve. "Creating a Monster." Entertainment Weekly, December 13, 1991.

Dutka, Elaine. "Ms. Beauty and the Beast." Los Angeles Times, January 19, 1992.

_____. "Campaign to Prove 'Beast' Worthy Choice." Los Angeles Times, February 10, 1992.

Ebert, Roger. "Beauty and the Beast." Chicago Sun-Times, November 22, 1991.

Fiott, Steve. "What a Pair . . . Cogsworth and Lumiere." Storyboard, August/September1992.

Folkart, Burt. "Howard Ashman; Oscar-Winning Lyricist." Los Angeles Times Calendar, March 15, 1992.

Fox, David J. Beatty "Film Up for 10 Oscars; 'Beauty' Scores a First." Los Angeles Times, August 17, 1991.

Gerard, Jeremy. "Disney's Beauty and the Beast." Variety, April 19, 1994.

Gillepsei, Eleanor Ringel. "Beauty and the Beast." Atlanta Journal Constitution, January 3, 2002.

Haithman, Diane. "Unfinished 'Beauty' to Make Splashy Debut." Los Angeles Times, February 10, 1992.

Howe, Dennis. "Beauty and the Beast." Washington Post. November 22, 1991.

March, Ryan. "One on One with Walt Disney Imagineer Chris Beatty." Disney Files Magazine, Winter 2012.

Maslin, Janet. "Critic's Notebook: The Inner Workings of the Animator's Magic." New York Times, September 30, 1991.

_____. "Disney's 'Beauty and the Beast' Updated in Form and Content." New York Times, November 13, 1991.

Masters, Kim. "The Mermaid and the Mandrill." Premiere, November, 1991.

McBride, Joseph. "Beauty and the Beast." Daily Variety, November 11, 1991.

Murray, Matthew. "Beauty and the Beast." Broadway Reviews, April 18, 2004.

Nichols, Ashley. "Theme Park Foodies: Disney, give us the Grey Stuff!" Orlando Attractions Magazine, November 20, 2012.

Rather, Dan. "The AIDS Metaphor in 'Beauty and the Beast.'" Los Angeles Times, March 22, 1992.

Richards, David. "Beauty and the Beast: Disney Does Broadway, Dancing Spoons and All." New York Times, April 19, 1994.

Robertson, Barbara. "Beauty and the Beast." Computer Graphics World, December 1991.

Rosenbloom, Stephanie. "Manifest Fantasy." New York Times, December 23, 2012.

Seula, Sarah. "Disney World sees 'Beauty' in revamped park." USA Today, November 9, 2012.

Sharkey, Betsy. "Body and Soul Turn Into 'Beauty and the Beast.'" New York Times, November 17, 1991.

Sokol, David. "Brand-New Magic in the Kingdom." Disney twenty-three, Winter 2012.

Solomon, Charles. "Building a Magical 'Beast.'" Los Angeles Times, November 10, 1991.

_____. "But It Was Big Enough Already." Los Angeles Times, December 31, 2001.

_____. "Disney's 'Beauty' Revives Classic Flair in Story, Style." Los Angeles Times, November 10, 1991.

_____. "Live Action and Animation Join Forces with Human Genius and High Tech." Los Angeles Times, June 22, 1988.

_____. "'We're Still the Artists' Studio': An Interview with Peter Schneider." Animation Magazine, Spring, 1989.

_____. "'Why Don't You Give Me Animation?' An Interview with Roy Disney." Animation Magazine, Spring 1989.

Sovocool, Carole. "Inside New." New York Post, December 18, 2012.

Turan, Kenneth. "A 'Beast' with Heart." Los Angeles Times, November 15, 1991.

_____. "Academy Sips from Fountain of Youth." Los Angeles Times, February 10, 1992.

_____. "The Top 9 in a Year That Came Up Short." Los Angeles Times, December 22, 1991.

_____. Disneyline. December 13, 2012, Vol. 44, Issue 25.

인 덱 스

Aksakov, Sergei, 21

Aladdin (1992), 61, 74, 143, 161, 167, 175, 204

Alexander, Lloyd, 25

Alice in Wonderland (1951), 115, 117

Allegro Non Troppo (1977), 23–24

Allers, Roger, 62, 68, 69, 70, 76, 80, 83, 85, 90, 93,
 132, 135, 141, 142, 148, 216

Amblimation, 29

Andersen, Hans Christian, 29

Apuleius, Lucius, 17

Aquino, Ruben, 84, 119, 121, 122, 216

Ariel, 28, 29, 30, 62, 79, 102, 108, 109, 111, 190

The Aristocats (1970), 23, 147

Ashman, Howard, 4, 7, 8, 11, 12, 30, 52, 61, 62, 63,
 67, 68, 79, 80, 81, 83, 85, 90, 91, 99, 125,
 147, 148,151, 157, 161, 165, 170, 179, 203, 204,
 205, 224

Atamanov, Lev, 21

Audio-Animatronics figure, 183, 184, 185

Awards

 Academy Award, 4, 30, 131, 154, 155, 203

 British Academy of Film and Television Arts,
 203

 Emmy, 4, 21

 Golden Globe, 4, 21, 154, 200, 203

 Oscar, 4, 29, 30, 39, 150, 155, 188, 200, 203

Tony, 4, 164, 165

Azay-le-Rideau (château), 56, 57

Bacher, Hans, 34, 35, 38, 39, 40, 41, 42, 43, 44–45,
 46, 47, 49, 50, 51, 52, 57, 142, 146, 147

Ball, Doug, 4, 144–145, 218–219

Bambi (1942), 23, 148

Barnett, Andrea, 178–179

Basil of Baker Street, 4, 26, 27

Baxter, James, 60, 61, 83, 108, 109, 111, 137, 216

Be Our Guest Restaurant, 177, 178, 179, 180, 181,
 187

Beach, Gary, 162, 163, 164, 165

Beast

 in animation, 4, 7, 36, 38, 55, 60, 61, 70, 71, 74,
 75, 76, 92, 93, 94, 95, 96, 97, 98, 99, 100, 101,
 102, 103, 104, 105, 106–107, 108, 109, 110–111,
 112, 118, 119, 132, 133, 134, 135, 138, 139, 140,
 141. 142, 149, 150, 152–153, 155, 168, 169, 171,
 173, 174–175, 179, 180, 216

 as ape, 102

 as bear, 100, 101, 102

 on Broadway, 156, 157, 159, 160, 161, 162, 165

 castle of, 4, 9, 12, 34, 40, 42, 43, 46, 47, 50, 51,
 55, 56, 64, 119, 121, 131, 146, 147, 170, 176, 177,
 184, 185, 191, 204, 207, 209, 210, 212, 213

 characterization of, 55, 102, 103, 106

 dandified, 21

 death and resurrection, 74, 75

 early designs for, 100, 101

 as guardian angel, 104

 interpretation of soul of, 62, 63

 "Jackie Gleason" characterization, 70

 learns to read, 85, 168, 171, 173

 in live-action film, 186, 187, 194, 195, 196, 198,
 200, 201, 202, 203, 204, 206, 208, 209

 as lion, 102

 as mandrill, 55

 melancholic vulnerability of, 104

 transformation, 74, 75, 76, 77, 105

 as walrus-like character, 20

 as wild boar, 16, 17, 100, 101

 wrath of, 18

Beatty, Chris, 177, 178, 183, 184, 216

Beauty and the Beast: The Enchanted Christmas
 (video), 167

Beauty and the Beast (enchanted objects)

 Cadenza (piano; live-action), 222, 223

 Chapeau (hat rack; animation, live-action),
 168, 208

 Chip (cup; animation, live-action, stage), 66,

 67, 93, 96, 97, 117, 120, 150, 159, 168, 208

 Cogsworth (clock; animation, live-action,
 stage), 53, 56, 68, 70, 85, 88, 89, 92, 93, 96, 97,
 115, 116, 117, 119, 120, 130, 132, 150, 152–153,
 158, 162, 163, 164, 168, 169, 172, 199, 200, 204

 Cuisinier (stove-chef; animation, live-action),
 151, 180, 223

 enchanted palanquin (concept), 36, 42, 52

 Frou Frou (hassock; animation, live-action),
 74, 169, 207, 221, 223

 Garderobe (wardrobe; live-action), 220, 223

 Lumiere (candlestick; animation, live-action,
 stage), 68, 78, 79, 84, 85, 86, 87, 92, 93, 115,
 116, 117, 119, 120, 126–127, 130, 132, 141, 150,
 152–153, 155, 158, 160, 162, 163, 164, 168, 169,
 179, 180, 181, 182, 183, 184, 185, 199, 201, 207,
 209

 Madame de la Grande Bouche (wardrobe;
 animation, stage), 122, 158, 162, 164, 168, 169

 music box, 37, 42, 55, 66, 204

 Mrs. Potts (teapot; animation, live-action,
 stage), 66, 78, 79, 83, 85, 93, 96, 97, 115, 116,
 117, 20, 121, 126–127, 130, 132, 150, 151,152–
 153, 158, 160, 162, 164, 168, 169, 172, 197, 199,
 200, 201, 207, 208

 Plumette (feather duster; animation, live
 action, stage), 93, 150, 168, 169, 199, 207, 209

Beauty and the Beast (characters). See also Beast;
 Belle

 Albert (royal brother; concept), 38

 Anton (royal brother; concept), 38

 Belle's mother (concept, live-action), 42, 182,
 188, 204

 Cadenza (piano; live-action), 222, 223

 Chapeau (hat rack; animation, live-action),
 168, 208

 Charley (cat; concept), 35, 41, 42, 52

 Chip (cup; animation, live-action, stage), 66,
 67, 93, 96, 97, 117, 120, 150, 159, 168, 208

 Christian (royal brother; concept), 38

 Clarice (sister; concept), 35, 41, 52

 Cogsworth (clock; animation, live-action,
 stage), 53, 56, 68, 70, 85, 88, 89, 92, 93, 96, 97,
 115, 116, 117, 119, 120, 130, 132, 150, 152–153,
 158, 162, 163, 164, 168, 169, 172, 199, 200, 204

 Cuisinier (stove-chef; animation, live-action),
 151, 180, 223

 Frou Frou (hassock; animation, live-action),
 74, 169, 207, 221, 223

 Garderobe (wardrobe; live-action), 220, 223

 Gaston (suitor; animation, live-action, stage),

32, 33, 35, 39, 41, 42, 52, 57, 58, 59, 74, 80, 90, 91, 101, 112, 113, 114, 115, 122, 123, 158, 161, 177, 178, 179, 181, 196, 197, 198, 199, 203, 205, 206, 207, 208, 209, 215

Grefoyle (wizard), 38

LeFou (sidekick; animation, live-action, stage), 90, 91, 114, 122, 123, 161, 177, 191, 197, 198, 199, 208, 209

Lumiere (candlestick; animation, live-action, stage), 68, 78, 79, 84, 85, 86, 87, 92, 93, 115, 116, 117, 119, 120, 126–127, 130, 132, 141, 150, 152–153, 155, 158, 160, 162, 163, 164, 168, 169, 179, 180, 182, 183, 184, 185, 199, 201, 207, 209

Madame de la Grande Bouche (wardrobe; animation, stage), 122, 158, 162, 164, 168, 169

Marguerite (aunt; concept), 34, 35, 41, 42, 52

Maurice (Belle's father; animation, live-action, stage), 12, 13, 34, 35, 41, 42, 52, 55, 84, 90, 109, 118, 119, 120, 121, 122, 161, 163, 182, 183, 184, 191, 204

Mrs. Potts (teapot; animation, live-action, stage), 66, 78, 79, 83, 85, 93, 96, 97, 115, 116, 117, 120, 121, 126–127, 130, 132, 150, 151, 152–153, 158, 160, 162, 164, 168, 169, 172, 197, 199, 200, 201, 207, 208

Orson (horse; concept), 42, 52, 55

Philippe (horse; animation, live-action, stage), 95, 120, 121, 140, 190, 191

Plumette (feather duster; animation, live action, stage), 93, 150, 168, 169, 199, 207, 209

Beauty and the Beast (story, animation, live action, stage)

ballroom/waltz sequence, 60, 61, 83, 126, 132, 135, 136–137, 138, 139, 140, 141, 142, 143, 145–146, 148, 150, 152, 153, 155, 165, 170, 174–175, 180–181, 195, 196, 200, 201, 202, 203, 208, 209

"Bandaging Beast" (sequence), 71, 108, 109, 110–111, 112, 187

"Beauty and the Beast" (song), 4, 12, 83, 84, 154, 155, 200, 203, 209

"Belle" / "Belle Reprise" (songs), 4, 80, 81, 83, 154, 161, 172, 203, 204, 205

"Be Our Guest" (song), 4, 83, 84, 85, 127, 130, 154, 163, 203, 209

"Days in the Sun" (song), 204

film festival screenings, 150–155

"Forevermore" (song), 204

"Gaston" (song), 91, 203, 205

"Human Again" (song), 85, 161, 164, 167, 168, 170, 171, 172, 204

"If I Can't Love Her" (song), 161, 204

in IMAX and 3-D, 167–175

initial film version, 33–57

multiplane camera work in, 140, 221

operatic score for, 20

origins of, 17–21

preproduction work (animation), 102

psychological descriptions, 18, 20

"repurposed" animation in, 147, 150

Russian version, 21

"Something There" (song), 4, 84, 85, 90, 92, 161

television series, 20, 21, 104

universal nature of tale, 17

Bel, Linda, 126

Belle

adult interpretation of, 62, 80, 81, 109

in animation, 4, 5, 6, 12, 13, 19, 20, 33, 34, 35, 36, 38, 39, 40, 41, 42, 44–45, 49, 52, 55, 60, 61, 62, 66, 68, 70, 71, 72, 73, 74, 75, 76, 77, 80, 81, 82, 83, 84, 85, 90, 91, 92, 93, 94, 95, 97, 101, 102, 103, 104, 108, 109, 110, 111, 112, 113, 115, 121, 122, 124, 125, 126, 129, 130, 131, 132, 133, 134, 135, 137, 138, 139, 140, 141, 142, 148, 149, 150, 152, 153, 154, 155, 167, 168, 170, 171, 172, 173, 174–175, 177, 179, 180, 181, 182, 183, 184, 214, 215

betrothals, 38

on Broadway, 158, 160, 161, 162, 163, 164, 165

characterization of, 18, 20, 38, 39, 60, 80, 81, 109, 111, 112

deepening affection for Beast, 94, 97

escape from castle, 72, 73

in live-action film, 186, 187, 188, 190, 191, 192, 193, 195, 196, 197, 198, 199, 200, 202, 203, 204, 206, 207, 208, 210, 211, 212

preference for virtue over beauty, 19

as tomboy, 38

village home, 40, 41, 46, 47, 80, 81, 126, 128, 129, 161, 177, 181, 182, 190, 197, 204, 206, 207, 209, 210, 211

Belle's Magical World (video), 167

Benson, Robby, 99, 155

Bettelheim, Bruno, 17, 19

Bird, Brad, 23, 24, 29

Bisienere, Maribeth, 178

The Black Cauldron (1985), 25, 26, 140

Blaise, Aaron, 94, 95, 97, 98, 108, 110, 173

Blois (château), 57

Bloodworth, Baker, 90

Bluth, Don, 21, 24, 29

Bolt (2008), 170

Bosley, Tom, 163

Bossert, Dave, 170

Boyle, Eleanor Vere, 20

A Boy Named Charlie Brown (1969), 23

Bryson, Peabo, 151

Buena Vista Pictures Distribution, 150

Burton, Tim, 24

Butoy, Hendel, 30

Cannes Film Festival, 151, 152

Cartwright, Randy, 24

Chambord (château), 50, 57

Chapman, Brenda, 62, 67, 68, 69, 70, 71, 75, 76, 85, 90, 92, 93, 132, 135, 141, 216

Chaumont (château), 57

Chenonceaux (château), 57

Cinderella (1950), 21, 52, 105, 117

Clausen, Jeff, 182, 184

Clements, Ron, 24, 26, 29, 140

Cocteau, Jean, 4, 5, 11, 18, 20, 34, 37, 52, 104, 209

Computer-Assisted Production System (CAPS), 131, 137, 140, 148, 172

Computer Generated Imagery (CGI), 27, 127, 136–137, 140, 141, 142, 143, 144–145, 173, 194, 195, 196, 203, 209

Condon, Bill, 10, 11, 12, 188, 191, 195, 196, 197, 199, 200, 201, 203, 207, 209

Conklin, Patty, 68

Cook, Dick, 150, 151, 152, 154, 172, 216

Corliss, Richard, 29, 79, 153

Corti, Jesse, 90

Cox, Jim, 34, 37, 216

Crane, Walter, 17, 21

Cranium Command, 61, 62, 125

Cupid and Psyche, 17

Davis, Marc, 105

Day, Josette, 18, 20

Deja, Andreas, 4, 5, 34, 35, 39, 41, 52, 55, 57, 58, 61, 113, 114, 115, 216

De Mayer, Paul, 39

DeRosa, Anthony, 53, 122

Dialogues between a Discreet Governess and Several Young Ladies of the First Rank Under Her Education, 17–18

Dingerlinger Brothers, 204

Dion, Céline, 151

Disney, Roy E., 24, 27, 68, 69, 90, 105, 152, 170, 216

Disney, Roy O., 24

Disney, Walt, 23, 24, 27, 29, 33, 112, 147, 167

Disney Photo Library, 215–216
Disney-MGM Studios, 52
Disney's Hollywood Studios, 52
Disneyland, 157, 180, 216
Dudok de Wit, Michael, 39
DuLac, Edmund, 19, 20
Dumbo (1942), 30, 147, 153
Durran, Jacqueline (Jackie), 200, 208, 210

Ebert, Roger, 153
Edmonds, Russ, 95, 121
Egan, Susan, 161, 162, 165
Eisenhower, Peggy, 209
Eisner, Michael, 24, 26, 27, 37, 152, 157, 159
Enchanted Tales with Belle, 177, 180, 182, 183, 184
Enriquez, Thom, 39, 57
Evans, Luke, 196, 197, 198, 199, 204, 205, 208
Everhart, Rex, 90, 121

Fantasia (1940), 12
Fantasyland, 4, 9, 61, 177–185, 187
Ferguson, Otis, 23

Finn, Will, 115, 116, 117, 120, 216
Fowler, Beth, 162, 164
The Fox and the Hound (1981), 24, 101, 148
Fischer, Jules, 209
Friedman, David, 90
Fritz the Cat (1972), 23
Frozen (2013), 188, 198
Fullmer, Randy, 122

Gabriel, Mike, 30
Gad, Josh, 191, 195, 197, 198, 199, 205
Garbo, Greta, 20
Gaston's Tavern, 177, 178, 179, 181
Geffen, David, 148
General Knowledge, 62
George, Mac, 23, 63, 64–65
Gerard, Jeremy, 164
Gerry, Vance, 33, 63, 66, 67, 92, 101, 113, 118
Ghertner, Ed, 129, 131, 141, 142
Gillmore, Jean, 39, 56, 57, 61, 216

Glass, Philip, 20
Glendale (California), 49, 182
Glockner, Eleanor, 162, 164
Gogol, Darek, 39
The Golden Ass (Lucius Apuleius), 17
Gombert, Ed, 24
Gordon, Dean, 129
Gordon, Steven E., 34
The Great Mouse Detective (1986), 4, 27, 140
Greenwood, Sarah, 199, 204, 207, 209
Grey Stuff, 179, 180
Griffith, Greg, 142, 216
Grusin, Dave, 75

Hahn, Don, 17, 39, 52, 55, 57, 61, 62, 68, 69, 70, 74, 75, 79, 80, 83, 84, 85, 90, 91, 103, 108, 113, 117, 140, 143, 147, 148, 150, 151, 152, 153, 167, 170, 174, 215, 216
Hall, Peter, 39, 42, 53, 55
Hamilton, Alyson, 39
Hamilton, Linda, 21
Harkey, Kevin, 84
Heberly, Jerry, 178
Henn, Mark, 24, 95, 97, 108, 110, 111, 122
Hillin, Jim, 137
Hinson, Hal, 153
Hoberman, David, 188, 209
Holder, Warren, 192, 194
Hould-Ward, Ann, 159, 160, 165
Hulett, Steve, 33

Jippes, Daan, 33
Jiuliano, Joe, 170
Johnson, Broose, 85, 92, 118
Johnston, Ollie, 24
Johnston, Scott, 137, 216
Jove Films, 21
The Jungle Book (1967), 147
The Jungle Book (2016), 196

Kahl, Milt, 119
Kalkin, Gary, 150
Katzenberg, Jeffrey, 24, 26, 27, 29, 37, 39, 41, 52, 61, 62, 66, 67, 68, 69, 70, 74, 75, 79, 91, 99, 105, 113, 125, 130, 141, 142, 143, 147, 148, 152, 153, 157, 159, 163, 216
Keane, Glen, 24, 28, 31, 39, 55, 57, 61, 62, 70, 75, 85, 91, 99, 101, 102, 103, 104, 105, 106, 111, 130, 215, 216
Keene, Lisa, 126, 129, 170, 216
Keene, Lisa, 126, 129, 170, 216
Kimball, Ward, 105
Kohl, Mark, 177
Kroyer, Bill, 24, 29

La belle et la bête (1946), 11, 18, 20, 104
Lamberts, Heath, 162, 164
Lanpher, Vera, 148

The Land Before Time (1988), 29
Lansbury, Angela, 83, 84, 90, 120, 200
Larson, Eric, 24
Lasseter, John, 24
Lauch, Bill, 161
Lee, Jennifer, 198
Leker, Larry, 142
Leprince de Beaumont, Jeanne-Marie, 17, 18, 122
LeRoy, Gen, 38
The Lion King (1994), 75, 167, 174
The Little Mermaid (1989), 29, 30, 79, 80, 81, 108, 109, 130, 137, 140, 148, 152, 153, 190
London, 39, 40, 49, 55, 57, 102, 103, 126, 204, 209
Lucas, George, 23, 170, 173

MacLaine, Shirley, 155
Magic Kingdom Park, 4, 9, 61, 177–185, 187
Mary Poppins (1964), 4, 12
Mary Poppins (Broadway), 157, 159
Mann, Terrence, 156, 157, 160, 162, 165
Marais, Jean, 18, 20, 104
Maslin, Janet, 30, 151
Mattinson, Burny, 26, 27, 67, 70, 74
McArthur, Sarah, 130
McEntee, Brian, 23, 63, 64–65, 80–81, 117, 125, 129, 149, 216
McGregor, Ewan, 199, 201, 210
McKellen, Ian, 11, 199, 200, 204, 210
Menken, Alan, 4, 7, 11, 30, 61, 79–99, 148, 157, 161, 170, 188, 199, 203, 204, 205, 216
Meyer, Stan, 157
Michelangelo, 105
Miller, Ron, 24
Miyazaki, Hayao, 30
Montan, Chris, 151
Moses, Burke, 161
motion capture ("mo-cap"), 196, 201
Muller, Roland, 179, 180, 216
Musker, John, 24, 26, 29, 140

Neuman, Robert, 172, 173
New Amsterdam Theater (New York City), 163
New York Film Festival, 150, 152
Nibbelink, Phil, 27, 34
Nichols, Ashley, 179
Nichols, Sue, 62, 122
"Nine Old Men," 23, 24, 33, 105, 147

O'Brien, Ken, 150
O'Hara, Paige, 83, 90, 91, 111, 148
Oliver & Company (1988), 29, 30, 34, 140, 143,
One Hundred and One Dalmatians (1961), 4, 131
Orbach, Jerry, 87, 90, 119

Palace Theatre (New York City), 164
"Part of Your World" (song), 28, 30, 79, 80
Pathé Fréres Studio, 20

Perez, Cynthia, 184

Perlman, Ron, 21, 104

Pierce, Bradley, 66, 97

Pinocchio (1940), 23, 119, 122, 153

Pomeroy, John, 24

The Prince and the Pauper (1990), 61

Pixar Animation Studios, 4, 12, 188

Pruiksma, Dave, 66, 97, 115, 116, 172, 216

Purdum, Jill, 39, 57, 61

Purdum, Richard, 39, 52, 55, 57, 61, 102

Ranft, Joe, 24

Ranieri, Nik, 86–87, 115, 116, 119, 120, 216

Raskin, Kenny, 161

"The Rats' Nest," 29

Rees, Jerry, 29

Reitherman, Woolie, 23, 147, 148

The Rescuers Down Under (1990), 4, 30, 31, 34, 61,
 101, 130, 137, 140, 148, 155

Rice, Tim, 11, 161, 204

Rich, Frank, 157

Richards, David, 164

Riemer, Stefan, 179, 216

Robin Hood (1973), 23, 24, 147

Rocha, Ron, 90

Rodin, Auguste, 105

Rosenbloom, Stephanie, 183

Roth, Robert Jess, 157, 159, 216

Rusty (horse), 190–191

Sanders, Chris, 53, 62, 63, 66, 67, 68, 69, 70, 73,
 74–75, 76, 80, 140, 216

The Scarlet Flower (1952), 21

Schneider, Peter, 52, 61, 81, 90, 99, 130, 131, 137,140,
 148, 151, 155, 170, 216

Shumacher, Tom, 62

Seeley, Justin, 184

Selick, Henry, 24, 29

Seven Dwarfs Mine Train, 178

Shannon, Tom, 131

Shaw, Mel, 25, 36, 37, 39, 46

Shircore, Jenny, 200

Show, Mike, 89

"Sing Me a Story with Belle" (children's series), 167

Sito, Tom, 39, 40, 55, 56, 57, 61, 66, 70, 122, 216

Sleeping Beauty (1959), 108, 112, 148, 150

Snow White and the Seven Dwarfs (1937), 21, 23,
 83, 140, 147, 151, 153

Soyuzmultfilm Studio (Moscow), 21

Spencer, Katie, 199, 204

Stanton, Robert E., 131

Steinberg, Saul, 24, 26

Stevens, Dan, 195, 196, 201, 203, 209, 210

Stewart, Matt, 184

Stiers, David Ogden, 63, 64–65, 85, 89, 117, 155, 195

Stockbridge, Mark, 182, 183, 184, 185

Stories from my Childhood (Baryshnikov), 21

Stroshane, Matt, 176, 177, 180–181

The Sword in the Stone (1963), 115, 116

Tavares, Albert, 99

Temple, Barry, 97, 117

Theatre Under the Stars (Houston), 162

Thomas, Bob, 112

Thomas, Frank, 33

Thompson, Emma, 12, 196, 197, 199, 200, 210

Thru the Mirror (1936), 115

Titus, Eve, 4, 26

Touchstone Theatricals, 157

Toy Story (1995), 143, 170

Toy Story 2 (1999), 170

Toy Story 3 (2010), 170, 188

Troub, Danny, 90

Trousdale, Gary, 7, 57, 61–77, 83, 85, 91, 99, 101,
 109, 112, 113, 117, 125, 140, 143, 148, 151, 154,
 170

Turan, Kenneth, 154, 155

Turner, Chris, 180–181

"Under the Sea" (song), 28, 30, 79

Up (2009), 170, 188

The Uses of Enchantment (Bettelheim), 17, 19

Van Laast, Anthony, 196, 201

Wahl, Chris, 114, 123

Waldman, Bill, 172

Walt Disney Archives, 33, 215

Walt Disney

Feature Animation, 52, 152, 180, 182, 183

Walt Disney Imagineering, 177–185

Walt Disney Studios

 Animation Research Library, 33, 215

 change in management, 23–31

 hostile takeover bid for, 24, 26

 ink and paint department, 83, 131, 140

 recruit of young animators, 24

 re-emergence of animation in, 23–31

 shift in focus, 23

 use of digital processes, 30, 136, 137, 140, 170,
 172

Walt Disney World Resort, 4, 8, 9, 61, 177–185, 187

Watson, Emma, 12, 13, 186, 187, 190, 191, 192–193,
 196, 197, 201, 202–203, 208, 210

Wells, Frank, 24, 159

White, Richard, 90, 115

Who Framed Roger Rabbit (1988), 4, 29, 30, 39, 109,
 155

Williams, Richard, 29, 39

Wise, Kirk, 7, 57, 61–77, 83, 85, 90, 91, 99, 101, 102,
 109, 111, 112, 113, 117, 122, 125, 130, 140, 141,
 143, 148, 151, 154, 170, 216

Woolverton, Linda, 39, 40, 61, 62, 66, 67, 74, 159,
 161, 162, 163, 214–215, 216

Yellow Submarine (1968), 23, 29

Young, Pete, 33

Young Ladies' Magazine, 17, 18

Zemeckis, Bob, 29

220p 옷장이 된 가수 가드로브는 프랑스 고가구의 금박 장식과 우아한 파스텔 색깔을 자랑한다.

221p 강아지였다가 작은 스툴이 된 프루프루의 다리는 밖으로 휘었고, 앉는 방석 부분에 태피스트리 천이 덮여 있다.

222p 가드로브의 남편이자 피아노가 된 명연주자 카덴차는 로코코 장식의 호화롭고 환상적인 곡선미를 보여준다.

오른쪽 스토브 요리사 퀴지니어는 노련하면서도 괴팍해 보이는 모습이어야 했다.

지금도 우리에게 영감을 주고 있는
하워드 애쉬먼을 기리며…